미학의 기초와 그 이론의 변천

姜 大 石 著

서광사

머 리 말

이 책은 두 가지 목표 아래 쓰여졌다. 그 하나는 미학의 개념, 대상, 과제 등을 중심으로 미학이 무엇인가를 이해하는 것이고 다른 하나는 서양 철학사를 중심으로 현대에 이르기까지 변천되어온 미학 이론을 고찰하는 것이다.

그러므로 첫번째 목표를 지향하는 제 1 부에서는 될 수 있는 대로 명이하게 기본적인 사실을 기술하려고 노력하였다. 그것은 미학 이론을 올바르게 이해하고 비판적으로 수용하는 데 있어서 필수적인 전제가 된다고 할 수 있다. 이와는 달리 두번째의 목표를 지향하는 제 2 부에서는 필자의 주관적인 견해가 강하게 나타났다고 할 수 있다. 필자의 주안점은 다음과 같다.

첫째, 모든 학문과 문화 영역은 역사적인 맥락에서 파악되어야 하고 현재의 우리의 삶과 긴밀한 연관 속에서 이것에 영향을 줄 수 있는 방향으로 연구되어야 한다. 그렇지 못할 경우에는 추상적인 개념의 유희가 되거나 사실의 나열에 불과하게 된다. 미학도 하나의 학문이다. 과학이나 철학이 우리의 삶으로부터 유리되어 그 자체의 목적만으로 존재할 수 없는 것처럼 미학도 우리의 삶과 긴밀하게 연관된다. 그러므로 모든 미학 이론은 현재라는 관점에서 조명되고 비판되어야 한다. 지식의 습득이나 축적이 아니라 현대 생활, 더 구체적으로 말하면 현대 예술에 암시를 줄 수 있는 방향으로 탐구되어야 한다. 박물관에 진열된 수집품 같은 죽은 미학이 아니라 인간의 삶과 사회에 근본적으로 변화를 줄 수 있는 살아 있는 미학이 되어야 한다.

둘째, 종래의 미학 이론을 올바르게 이해하기 위해서는 그 이론들이 발생하게 된 사회적 배경(정치·경제·문화·종교 등)을 충분히 고려하면서 연구되어야 한다. 미학 이론도 그것이 대상으로 하는 예술이

나 그것을 포괄하고 있는 철학처럼 시대와 더불어 발생했고 시대와 더불어 변화를 겪어왔다. 이러한 사실을 망각하고 미학 이론을 內在的으로, 즉 그 자체의 이론 속에서만 연구할 때 우리는 점점 독단이나 공허한 분석 속으로 빠져들어가기 마련이다.

이러한 관점 아래 역사적으로 중요한 의의를 갖는 미학 이론들을 선별하여 그 시대적 배경을 중심으로 다루었다. 그러므로 이 책에서는 모든 미학 이론이 총체적으로 망라되는 것이 아니라 오히려 집중적으로 비판되고 재조명된다고 할 수 있다.

필자는 그동안 관심을 갖고 있던 미학 이론을 실제로 강의하면서, 이러한 작업이 오늘날 한국의 미학 연구에서 중요한 과제라는 것을 실감하고 미숙한 시도를 감행했지만 계속해서 보충하고 개조해갈 생각이다. 뜻있는 분들의 많은 조언과 학문적인 대화를 기대한다.

이 책은 여러 가지 자료들을 정리하여 미학의 개념이나 그 흐름에 관한 방향을 제시하는 성격을 갖고 있기 때문에 일일이 註를 달지 않았다. 특히 1부에서는 거의 註를 생략했으며 그 대신 각 항목마다 필자가 참조한 서적들을 밝혀 놓았다. 그러나 2부 특히 현대 미학 이론에 관한 항목에서는 註를 달아 서술된 미학자들의 의도가 직접 나타나도록 노력하였다. 필요하다고 생각될 때는 앞으로 논문을 통해서 구체적인 논거를 예증하려 한다.

이 책에서 자세하게 다루어지지 않는 많은 주요한 미학자들에 대한 정보를 제공하기 위해서 부록으로 주요한 미학자 및 그 저서를 연대순에 따라 정리해 놓았지만 물론 이것도 완전무결하지는 않다. 대표적인 저서만을 수록했다.

끝으로 출간을 기꺼이 맡아준 서광사, 원고 정리를 도와준 김 곡지 양에게 깊은 감사를 드린다.

<div align="right">1984년 5월 지은이</div>

차 례

제 2 부 미학 이론의 변천

제 1 부

미학의 기초

제 1 장
미학의 개념*

　모든 학문의 연구는 ① 그 학문이 연구하는 대상 ② 그 학문에 사용되는 서술 방법 ③ 그 학문이 형성되어온 과정 ④ 다른 유사 학문과의 연관성 ⑤ 그 학문의 탐구에서 나타나는 실천적인 의미가 분명히 밝혀질 때만 의의가 있고 좋은 결과를 가져올 수 있다. 미학도 하나의 학문이다. 그러므로 우선 이러한 문제들이 해명되어야 미학의 본질이 밝혀지고 연구 방향이 제시될 수 있다.

1. 미학의 대상 및 과제

〈1〉 미학은 현실의 미적인 습득에 관한 학문이다

　보통 미학은 단순히 美에 대한 학문으로 이해되기 쉽다. 그러나 미

* 이 항목의 기술에서 주로 참조한 책은 다음과 같다.
　Emil Utitz, *Ästhetik*(Berlin, 1923).
　Friedrich Jodl, *Ästhetik der bildenden Künste*(Berlin, 1920).
　Johannes Volkelt, *System der Ästhetik*(München, 1905).
　Theodor Adorno, *Ästhetische Theorie*(Frankfurt, 1970).
　Wolfhart Henckmann(hrsg.), *Ästhetik*(Darmstadt, 1979).

학이 출발한 어원을 살펴보면 그것이 적합하지 않다는 사실이 드러난다. 美學(Ästhetik)이라는 용어는 18 세기 중엽부터 사용되었다. 美나 예술에 대한 철학적 논쟁은 물론 그 이전에도 있었으나 미학이라는 용어가 정착된 것은 독일의 철학자 바움가르텐(A. G. Baumgarten, 1714～1762)에서부터이다. 그는 인간의 정신세계를 理性・感性・意志라는 세 분야로 구분해서 각각의 영역에 해당하는 독자적인 철학 연구가 수행되어야 된다는 독일의 합리주의 철학자 라이프니츠(Leibniz, 1646～1716)의 이론에 의거해서 이성의 영역을 다루는 논리학과 의지의 영역을 다루는 윤리학이 이미 독자적으로 형성되어 있는 데 반해, 감성의 영역에 해당되는 학문은 아직 그런 정도로 확립되지 않았음을 알고 이 영역에도 대등한 격식을 갖추어 주려는 의도에서 스스로 연구한 이 새로운 철학 분야를 'Aesthetica'(美學)라 불렀다. 그는 Ästhetik 이란 용어를 희랍어 aisthesis('느낌' 혹은 '감성적 지각')에서 이끌어왔다. 왜냐하면 Logik(논리학)이나 Ethik(윤리학)이 모두 logos('언어,' '이성')나 ethos('관습' 혹은 '성격')등의 희랍어에 그 어원을 갖고 있기 때문이다. 바움가르텐이 제시한 Ästhetik 은 그러므로 '감성적 지각(sinnliche Wahrnehmung)에 관한 학문'을 의미하며 감성적 지각은 근본적으로 2 가지 현상에 관계된다. 첫번째는 美現象이며 그는 미를 '감성적 지각의 완전성'으로 규정했다. 바움가르텐에서 美는 미학의 근본 범주라는 의미를 갖게 되며, 윤리학의 근본 범주인 善 및 논리학의 근본 범주인 眞과 연관된다. 두번째로 藝術現象이며 바움가르텐은 미가 인간의 예술 활동에서 최고의 표현 형식을 찾는다고 생각했다. 바움가르텐 이후 미학의 개념이나 그 대상이 변화를 겪게 된다. 18 세기 종반부터 벌써 미학은 '감성적 지각에 관한 이론'이 아니라 '미의 철학' 아니면 '예술 철학' 혹은 2 개를 다 포함하는 학문의 의미로 사용되었다. 여하튼 미학에서 다루어지는 문제들, 즉 미의 문제나 예술의 문제들이 그 전에는 철학이나 신학에서 부분적으로 취급되었는데 바움가르텐에서부터 독자적인 연구 영역으로 발전되었다는 사

실이 특기할 만하다.

'美'라는 말에는 여러 가지 의미가 포함된다. 美德이라는 말에서처럼 도덕적으로 뛰어남을 표현할 수도 있고 美果라는 말에서처럼 맛이 뛰어남을 의미할 수도 있고 美技에서처럼 기술이 뛰어남을 의미하기도 한다. 그러나 미학에서 다루어지는 미는 본래적인 의미대로 아름다움을 뜻할 때만 해당된다고 할 수 있다.

미는 미학의 중요한 연구 대상이다. 그러나 미와 연관성을 갖고 역시 미학에서 다루어지는 또 다른 현상들이 있다. 이런 현상들을 우리는 일반적으로 '미적 특성'(ästhetische Eigenschaften) 혹은 '미적 가치'(ästhetische Werte)라 부른다. 여기에는 매력적인 것, 우아한 것, 숭고한 것, 영웅적인 것, 비극적인 것 또는 이와 반대로 추한 것,[1] 천한 것, 익살스러운 것 등이 속한다. 여기서 주목해야 될 것은 美만이 미학의 유일한 대상이 아니라는 사실이다. 그러므로 미학은 단순히 미에 대한 학문이 아니라 인간이 주위에서 발견하고 실제적인 행위에서 창조하며 예술 속에서 반영되는 모든 미적 가치의 全영역을 탐구하는 학문이다. 미적 가치를 지니고 있는 많은 영역 중에서 특수한 위치를 차지하고 있는 것이 예술이다. 미와 예술의 관계는 항상 미학의 중요한 연구 대상이 되었다. 그 관계를 어떻게 규정하느냐에 따라서 미학의 대상이 무엇이 되느냐의 문제도 달라진다. 미를 예술 속에 무조건 종속시키려는 시도가 있었는가 하면(헤겔) 미는 예술에 적대적이라는 주장도 나타났다(톨스토이). 미학이 미의 철학(Philosophie des Schönen)이나 예술 철학(Philosophie der Kunst)으로 파악되는 것도 그러한 이유에서이다. 많은 학자들이 이 두 영역을 결합시키려고 시도했는가 하면 다른 학자들은 그것을 엄격히 구분해서 독자적인 연구 대상으로 삼으려 했다. 예를 들면 20세기초에 막스 드쏘르(Max Dessoir, 1867~1947)가 만들어낸 '미학 및 일반 예술학(Ästhetik und

1) 예를 들면 1853년에 Karl Rosenkranz 는 《醜의 美學》이라는 책을 저술했다.

allgemeine Kunstwissenschaft)이라는 개념이 풍미했고 1963년에 중세 철학의 전문가인 에머엔느 질송(É.Gilson)은 미학을 미의 이론을 다루는 이론(Kalologie), 예술 철학, 그리고 예술에 있어서 미의 형식을 다루는 미학의 세 분야로 구분해야 된다고 주장했다. 또 헤겔(Hegel)은 그의 《미학》 서문에서 그가 다루고자 하는 학문의 이름이 원래는 《예술 철학》이 되어야 하고, 美一般에 관한 학문을 나타내는 말로서 Kallistik이라는 용어가 있는데, 이것 역시 너무 광범위한 미의 영역을 다루기 때문에 부적당하며, 이미 Ästhetik이라는 용어가 고정되어 있으니 그대로 사용한다고 말한 바 있다. 미와 예술 혹은 미적인 것과 예술적인 것과의 관계를 규정하는 일은 그러므로 미학의 중요한 연구 과제에 속한다.

哲學史的으로 고찰할 때 미학의 출발을 보통 플라톤(Platon)에서부터라고 생각하는데 그것은 플라톤이 미학 이론을 전개했기 때문이 아니고, 단편적으로 미와 예술에 관해서 언급했기 때문이다. 예술에 관해 최초의 독자적인 저서를 낸 철학자 아리스토텔레스(Aristoteles)는 그의 《詩學》에서 미의 문제보다는 오히려 예술의 문제를 다루고 있다. 칸트(I. Kant)는 미와 예술에 관한 그의 이론을 《판단력 비판》이라는 이름의 책 속에서 전개시키면서 바움가르텐이 제시한 감성적인 지각에 연관되는 '취미 판단'을 그의 중심 과제로 삼았다. 쉘링(F. W. Schelling)은 《예술 철학》이라는 저서 속에서 그의 미학 이론을 전개하였으며 헤겔이 비로소 《미학 강의》라는 책을 내놓았지만 여기서 그는 미보다는 예술 그리고 미 가운데서는 자연미보다 예술미를 더 중요하게 다루고 있다. 여하튼 헤겔 이후 점차로 미학 이론에서 미보다는 예술이 더 중요한 연구 대상으로 나타난다는 사실에는 이론의 여지가 없다. 미와 예술은 독자적으로 분리될 수 없는 변증법적인 관계에 있다고 할 수 있으며 미는 예술 속에서 그 의미가 가장 심오해진다고 할 수 있다. 미학은 결국 미의 철학으로뿐만 아니라 예술 철학, 더 정확히 말하면 '사회의 예술적인 문화에 관한 학문'으로서도 중요한

의미를 갖는다.

이상에서 말한 것을 다시 요약하면,

(1) 미학은 미적 현상(미적 특성, 미적 가치)을 총체적으로 다루는 학문이다.

(2) 미적 현상에는 아름다운 것, 추한 것, 비극적인 것, 희극적인 것, 숭고한 것, 천한 것 등이 속해 있다.

(3) 미적 특성이 가장 잘 표현되는 영역이 예술이다.

(2) 미학은 사회의 예술적 활동에 관한 학문이다

'예술 활동'이란 개념은 미학의 범주로서 일반적으로 인정되지 못하고 있다. 그러나 미학은 이미 오래 전부터 '예술 활동'의 문제를 다루었고 점점더 깊은 연구가 계속되고 있다.

예술 활동의 중심 요소가 '예술'(Kunst)이다. 예술을 나타내는 희랍어 téchnè 나 독일어의 Kunst 는 원래 여러 가지 의미를 갖는다. 첫째로 그것은 넓은 의미에서 능력 혹은 숙련된 기술을 의미한다. 어떤 사람의 활동이 뛰어날 때 우리는 術이라는 말을 사용한다. 예컨대 外交術·戰術·醫術·戀愛術 등에서 사용되는 術이라는 의미가 여기에 해당한다. 둘째로 좁은 의미에서 그것은 예술 창작의 결과를 의미한다. 이런 의미로 사용되는 예술에는 문학·연극·영화·음악·회화·조각 등이 속한다. 세째로 가장 협소한 의미에서 문학을 제외한 다른 예술을 총체적으로 가리킬 때 사용된다. 예컨대 '문학 및 예술'이라고 말할 때는 이러한 의미에서 사용된다.

미학은 두번째 의미의 예술이라는 말과 관계된다. 즉 예술적인 가치를 창조하고 예술 창작적인 특징을 갖기 때문에 다른 활동과 구분되는 특수한 인간 활동의 결과로서 나타나는 예술이다. 그러므로 미학은 예술 활동의 결과뿐만 아니라 예술 활동 자체와도 연관된다. 왜냐하면 예술 작품을 더 잘 이해하기 위해서는 예술 활동의 이해가 필요하기 때문이다. 또한 예술 작품은 인간의 의식에 영향을 주는 목적

으로 창작된다고 할 수 있으며 이러한 작용 속에서만 예술적인 가치가 나타난다고 할 수 있다. 그러므로 예술에 대한 연구는 동시에 예술 감상이나 그 법칙의 연구와도 연관되어야 한다. 즉 美學의 연구 대상은 예술을 구성하는 3 요소인 창작 활동, 예술 작품, 예술 감상을 포함해야 한다. 물론 미학 이론가에 따라서 강조점이 달라질 수 있다. 예술가의 재능이나 세계관, 창작 방법, 창작 활동에서의 의식과 무의식의 관계 등을 내용으로 하는 창작 활동의 법칙을 분석하는 데 강조점을 둘 수도 있고 내용과 형식의 문제를 중심으로 하는 예술 작품 자체의 분석에 치중할 수도 있고 취미, 언어 이해, 해석, 비평 등의 예술 감상에 치중할 수도 있다. 이에 따라 미학 이론은 심리적 혹은 예술학적 성격을 띨 수도 있고 발생학적 차원에서 혹은 사회학적 차원에서 대상을 다룰 수도 있다.

18 세기부터 벌써 美學思想은 창작 활동과 감상 활동의 '역사적 성격'을 의식하기 시작했으며, 예술의 이론적 분석과 역사적 분석을 일치시킨 헤겔의 위대한 시도를 출발점으로 미학은 예술 활동의 발전 법칙을 연구해야 하며, 예술을 추상적 혹은 인식론적으로 분석한다거나 예술 창작이나 감상에서 주관적인 심리적 요인의 분석에 국한되어서는 안 된다는 방향으로 나아갔다. 또한 19 세기 후반기에 나타난 문학 및 예술학(Kunstwissenschaft)의 성과는 미학을 역사주의의 입장으로 전환시켰으며 '예술사의 철학'이라는 새로운 개념을 미학 속에 수용했다. 이것은 인류의 역사적인 발전과 사회사(경제·기술·종교·정치 등)를 배경으로 예술 형식, 방향, 방법의 상호 작용을 연구하려는 시도였다.

20 세기에 들어서면서부터 예술사회학이 급속도로 발전하였고 이들은 지금까지 미학의 분야에서 경시되었지만 창작 활동이나 감상 활동에서 중요한 역할을 했던 예술 활동의 구성 요소에 눈을 돌리게 되었다. 이 구성 요소란 예술과 대중 사이를 매개하는 예술 비평, 예술가와 대중의 매개체 역할을 하는 극장, 미술관 등의 예술 기관, 예술

가의 자질이나 美感을 도야해 주는 예술 교육, 대중의 기호를 이끌어
주는 광고 같은 것들이다. 예술 활동에 관계되는 이러한 조직들을 모
두 연구하는 것이 藝術社會學의 과제이다. 미학은 예술사회학이 얻어
낸 결과와 인식을 도외시할 수 없다. 왜냐하면 이러한 결과를 무시할
때 예술 문화의 발전에 대한 법칙을 깊이 이해할 수 없기 때문이다.
 이러한 것을 고려해 볼 때 미학은 단순히 '예술 철학'으로 정의될
수 없으며 '예술 활동의 철학'으로 더 광범위하게 정의되어야 한다.
이런 의미에서 미학이란 인간이 주위 세계를 미적으로 습득하는 보편
적인 법칙 및 예술 문화의 구조나 발전 법칙을 연구하는 학문이라고
정의할 수 있다.

2. 미학의 방법 및 다른 학문들과의 관계

(1) 미학과 예술학의 관계
 미학이 연구되는 대상의 성격은 연구 방법을 결정하며 동시에 다른
학문과의 관계를 결정한다.
 美的 省察은 고대 신화에서부터 나타난다. 희랍 신화에는 미가 어
디서 나왔는가, 인간은 예술을 창작할 수 있는 능력을 어디서 얻게 되
었는가라는 물음이 나타나고, 이에 대한 대답으로 예술의 神인 뮤즈를
내세웠다. 인간 의식이 발전하면서 이런 문제에 대한 해답이 종교적
인 영역으로 옮아갔다. 미를 신의 작용이 나타나는 것 즉 신성한 요
소로 파악했고 예술을 신이 인간에게 부여한 재능의 소산으로 생각했
다. 그후 자연 법칙이나 인간 생활에 대한 합리적인 해석을 시도하는
철학적인 思惟가 나타나서 미의 문제를 철학의 영역에서 규명하려 하
였다. 피타고라스 학파의 이론에 벌써 미를 數의 조화로 해석하려는
시도가 나타난다. 철학은 美 자체의 법칙을 인식하는 최초의 합리적
인 방식을 제시했다. 플라톤은 미의 필연성을 이론적으로 제시하려

했는데 그는 미가 다양한 대상에 속하는 하나의 보편적인 특성이라고
주장한다. 그의 《對話錄》에 등장하는 많은 철학자들이 미를 각자의
생각대로 정의하려 한다. 이들은 미가 무생물, 생물, 인간, 인간의
활동, 인간의 생산물, 예술 작품 등에 모두 포함되어 있다고 가르친
다. 그러나 이들에 포함된 미는 각양각색이다. 그러면 미학은 이 모
든 미를 대상으로 삼아야 하는가? 그것은 불가능하다. 다만 미의 본
질·성격·근원·의미 등을 규정하는 보편적인 법칙을 그 대상으로
삼아야 한다.

 이런 모든 문제는 철학적인 성격을 띠었고 미학이 문제 해결을 위해
사용하는 범주들 ─주관과 객관, 자연, 사회, 내용과 형식─ 은 역시
철학의 범주들이 되었다. 그러므로 美의 省察이 오랫동안 철학의 영
역 속에서 발전되었고 독자적인 학문 영역으로 발전된 후에도 철학적
인 성격을 지니고 있는 것이다. 모든 예술 활동의 구체적인 영역은 특
수한 학문, 즉 문예학·연극학·음악·미술학·건축학 등의 연구 대
상이다. 이 학문들은 모두 이론적인 관점과 동시에 역사적인 관점에
서 그들의 특수한 영역을 연구한다. 이렇게 특수한 예술 분야를 다루
는 학문을 우리는 예술학(Kunstwissenschaft)이라 부르는데 모든 예술
학은 다시 두 영역으로 구분된다. 즉 예술의 장르를 다루는 영역과
그 예술의 역사를 다루는 영역이다. 예술 이론은 특정한 예술에 해당
하는 예술 법칙, 예술관, 예술 작품이 발생하는 과정 등을 연구하며
예술사는 예술 작품과 창작 활동이 발전하는 법칙을 연구하고 위대한
예술가의 활동이나 위대한 예술 작품을 분석함으로써 이 법칙을 구체
적이고 역사적인 과정 속에서 파악한다. 또 예술 비평은 새로운 예술
작품이나 과거의 작품들을 새로이 평가하는 과제를 갖는다.

 이렇게 볼 때 藝術學이나 藝術批評이 인간의 예술 활동을 완전하게
파악하는 것 같지만 예술학이 파악할 수 없고 해명할 수 없는 법칙이
나 문제가 나타난다. 그러므로 예술학이 연구하는 것은 특정 예술에
만 나타나는 독특한 문제들이다. 그러나 예술 활동의 모든 영역에 공

통적으로 연관되는 어떤 것이 존재한다. 우리가 예술이라는 말을 사용할 때 문학을 의미하기도 하고 건축, 조각 등의 具象藝術이나 應用藝術을 의미하기도 한다는 것은 우연한 일이 아니다. 그러므로 인간의 예술 창작적인 활동의 전 영역에 해당되는 보편적인 법칙을 연구하는 일이 결국 미학의 과제이며, 이러한 보편적인 법칙 때문에 미학이 철학적인 성격을 띠고 예술학과 구분된다. 예로서 미학의 중심 문제인 예술과 현실과의 관계를 들어보자. 미학의 역사는 이 관계가 다양하게 파악되어 왔음을 보여준다. 예술이 삶을 반영하는 독특한 인식으로(아리스토텔레스) 또는 절대적인 이념의 구체화로(헤겔) 또는 예술가의 무의식적인 느낌이 표현된 것으로(프로이트) 또는 내용이 없는 형식의 유희로(쉴러) 파악되기도 했다. 그러나 이들은 모두 문학이나 회화·음악 등에 관한 특수한 법칙을 내세우는 것이 아니라, 이 모든 활동을 공통적으로 특징지우고 이들이 과학이나 기술 또는 다른 형태의 인간 활동과 구분되게 하는 법칙들을 보여주고 있다.

　예술 활동의 美學的인 분석에서, 예술 작품의 분석에서, 예술이 사회 생활에 미치는 영향이나 위치의 분석에서, 예술 작품의 내용과 형식 문제의 연구에서, 미학은 항상 보편적인 법칙을 추구한다. 미학은 일종의 철학이기 때문에 그 이론적 원칙이나 철학적 방법들이 그 시대의 철학에서 오는 세계관이나 구체적인 방법과 직접 결부된다. 이러한 사실은 미학 이론을 연구하면서 동시에 철학자(플라톤, 아리스토텔레스, 칸트, 헤겔 등)인 사람들에서뿐만 아니라 예술학이나 예술 활동으로부터 미학으로 넘어간 사람들(레오나르도 다 빈치, 알베르티, 렛싱, 디드로, 톨스토이 등)에게서도 예외가 아니다. 미학 이론에서 아무리 철학이 거부될지라도 ―예컨대 心理主義 美學이나 實驗美學 등에서― 결국은 철학이 그들의 체계 속에 다시 스며든다. 바로 여기에 미학 연구의 특성이 들어 있다고 할 수 있다. 미학 이론의 역사를 돌이켜보면 이러한 사실이 분명해진다. 古代부터 가장 근본적이고 상반된 철학의 두 입장인 唯物論과 觀念論은 근본적으로 미학 이론에 영향을

미쳤다. 즉 미의 본질과 성격을 유물론적으로 해석하느냐 관념론적으로 해석하느냐의 문제이다. 또한 세계를 파르메니데스(Parmenides)처럼 고정된 것으로 보느냐 헤라클레이토스(Herakleitos)처럼 변화하는 것으로 보느냐에 따라서도 미의 본질이 다르게 파악된다.

　미학이 독자적인 철학 분야로 형성된 것은 비교적 오래지 않다. 18세기까지는 예술 법칙이나 창작 활동 혹은 예술 교육에 관한 성찰들이 개별적인 예술 영역을 다루는 저서 속에 포함되었다. 예컨대 아리스토텔레스는 《詩學》에서 詩藝術의 법칙을, 레오나르도 다 빈치는 《회화론》에서 조형 예술 특히 회화의 법칙을 연구했다. 그러나 이들은 그들이 연구하는 직접적인 대상을 넘어서 다른 예술 분야와 비교하고 어떤 공통점이 있는가를 찾아내려 했다. 이렇게 하여 이들의 연구는 미학 이론의 선구가 된 것이다. 개별적인 예술 이론을 일반적인 미학 이론으로 고양시킨 예는 후에 발로(Boileau), 디드로(Diderot), 한스릭(Hanslick), 셈퍼(Semper) 등에서도 나타난다. 예술 비평도 예술 일반의 비판에 접근하는 경향이 나타났다.

　18세기 말에야 비로소 개별적인 예술 이론은 단편적이어서 예술 활동의 보편적인 법칙을 설명하는 데 불충분하다는 사실이 인식되었다. 프랑스, 영국, 독일 등에서 개별적인 예술 장르를 다루는 이론적인 연구의 한계를 벗어나려는 시도가 나타났다. 바뙤(Batteux)의 저서 《하나의 원리로 통일된 예술들》은 벌써 예술 연구의 새로운 방법론을 제시한다. 모든 예술을 '통일적 원리' 아래 고찰하려는 예술학은 철학과 연관된다. 이러한 원리를 찾아내기 위해서 단편적인 예술의 특수성으로부터 벗어나 철학에 해당되는 보편적인 이론이 모색된다. 이것이 미학을 철학과 예술학의 중간에 있는 독자적인 학문 분야로 만들어야 하는 필연성을 인식한 중요한 단계였다. 칸트, 쉘링, 헤겔, 쇼펜하우어에서 미학이 비록 철학의 한 분야로 나타났지만 그러나 그것은 몇 개의 예술 분야를 탐구하는 데 머물지 않고 전체적인 예술 활동의 탐구를 목표로 한다. 그러므로 칸트와 헤겔이 미학에서 최초로 새로운

중요한 문제를 제기한 것이며 그것은 '인간에 의한 세계의 예술적인 습득'(ästhetische Aneignung der Welt durch den Menschen)이라는 통일적인 원리 속에서 예술 장르 사이의 상호 연관성을 다루는 것이다. 그러나 18세기 후반에서 19세기에 이르는 동안 이러한 미학의 연구 원칙이 무너진다. 예술의 보편적인 법칙을 몇 개의 특수한 예술에 국한해서 탐구하는 경향이 나타났다. 예술 법칙의 분석에서 나타나는 이러한 미학의 一面性은 문학이 최고 예술이며, 미학은 그러므로 우선 문학을 중심으로 이와 유사한 다른 예술 가운데서 삶의 반영을 연구하는 데 집중해야 한다는 생각에서 나왔다고 할 수 있다. 이러한 문학 중심적인 미학 경향은 미학 자체의 본래적인 성격에 위배되고 보편적인 예술 법칙을 연구하는 기본 자세에서 어긋난다고 할 수 있다.

(2) 미학과 심리학

미학 이론은 심리학과 깊은 연관을 맺으면서 발전되었다. 그것은 미와 다른 모든 미현상이 감성적 지각 과정에서만 나타나고 미적인 대상은 인간의 감성적 반작용을 일으킨다는 주장을 밑받침으로 한 것이다. 하나의 예를 들어보자. 우리가 바다를 바라보면서 순간적으로 "참 아름답다!"라 말할 때 이 말은 우리의 마음 속에 직접 나타나는 느낌을 표현한다. 그러나 "바다는 소금물로 되어 있고 밀물과 썰물에 따라 움직인다"고 말할 때 이 말은 직접적인 체험에서 나오는 것이 아니고, 관찰이나 분석 등의 이론적인 지식에 의한 것으로 우리의 느낌과는 별 상관이 없다. 이러한 사실로부터 미적인 지각은 기계적 · 화학적 · 물리적 인식과 구분되어 인간의 심리적 변화에 의존한다는 결론이 도출될 수 있다. 즉 미의 본질은 미에 대한 느낌이라는 심리적 사실을 의면하고서는 규명될 수 없으며, 숭고한 것의 본질을 파악하기 위해서는 숭고한 것을 느끼는 심리 상태를 알아야 한다는 것이다. 그렇기 때문에 바움가르텐이 미의 이론을 '감성적인 지각에 관한 이론'으로 명명했던 것이다. 미학은 보편적인 예술 법칙을 연구하면서

이렇게 다양한 심리적인 문제를 제기하지 않을 수 없었다. 모든 예술 작품은 인간의 이해나 느낌에 어떤 작용을 하기 위해서 창작된다. 그렇지 않다면 조각은 돌덩이나 나무 토막 혹은 쇳덩이에 어떤 모양이 새겨진 것에 불과하며, 회화는 캔버스 위에 어떤 대상이 채색된 것에 불과하다. 한 작품의 예술적 가치는 그것을 감상하는 사람의 심리적 변화에 따라 측정될 수 있다. 왜냐하면 예술 작품은 감상자의 느낌이나 생각을 자극함으로써 작용하기 때문이다. 그러므로 한편에서 예술 작품이 감상자의 마음에 작용하는 법칙을 연구하고 다른 한편에서는 예술을 창작하면서 예술가가 어떻게 사회 현실을 반영하는가 하는 창작 과정의 심리를 연구하는 것도 중요하다. 이렇게 미학과 심리학은 여러 가지 면에서 방법적으로 연관되어 있다. 19 세기 중엽에 독일의 미학자 페히너(Fechner)는 미학 연구에서 형이상학적이고 관념론적인 방법을 비난하고 '위로부터의 미학'(Ästhetik von oben)에 反해서 심리적이고 경험적인 방법을 사용하는 '아래로부터의 미학'(Ästhetik von unten)을 더 적합한 방법으로 내세웠다. 그의 방법은 그 후 많은 지지를 얻었고 실증주의적인 연구 방법에 영향을 미쳤다. 형이상학적인 것의 인식이 불가능하다는 주장으로 회의적인 입장을 취하는 실증주의에서는 존재의 보편적인 법칙에 反하여 구체적이고 경험적인 인식을 대치시킨다. 이렇게 하여 심리적인 방법을 사용하는 새로운 방향이 나타났으며 이들이 미학 이론에 많은 공헌을 한 것은 의심할 여지가 없다. 그러나 페히너 및 그 추종자들의 의도는 결국 성공하지 못했다고 할 수 있다. 왜냐하면 미학은 철학, 예술학, 심리학 등의 전체적인 연관 속에서만 미적인 것의 본질이나 성격, 그것이 발생된 근거나 변화 과정을 잘 연구할 수 있으며, 심리적인 방법을 철학적 방법이나 예술학적 방법에 대치시키려는 시도는 지나치게 일면적이어서 독단이나 주관주의로 흐르기 쉽기 때문이다.

(3) 미학과 교육학

교육학도 역시 미학과 연관을 맺으며 그 발전에 중요한 위치를 차지한다. 두 학문이 미적 교육에 관한 이론을 탐구하면서 그들의 관심이 교차된다. 교육학은 인간의 미적 교육에 대한 구체적인 형태와 방법을 연구하는 반면, 미학은 그에 대한 보편적인 원리를 추출하기 때문에 미학은 미적 교육의 철학이라고 말할 수 있다. 다른 말로 말하면 미학이 미적 교육의 방향을 제시한다면 교육학은 그러한 방향을 구체적인 상황 즉 일상 생활, 노동, 스포츠, 예술 감상, 학교 교육 등에서 실현시키는 것이다.

(4) 미학과 사회학

19세기에 벌써 미학은 당시 새로 대두한 사회학과 연관되기 시작했다. 20세기에 들어와서 이 연관은 더욱 깊어진다. 예술사회학은 미학과 사회학의 중간 영역에 해당하는 하나의 독자적인 학문 분야로 형성되었다. 이러한 학문이 중간 영역으로 나타날 수 있는 근거가 예술이라는 독특한 현상 자체에 기인하는 것 같다. 인간에 의한 세계의 미적인 습득과 인간의 예술 활동은 사회를 통하여 형성되고 사회적 성격, 사회적 의미, 사회적 규정들을 갖기 때문에, 현대의 미학은 그것이 연구하는 현상들을 사회적인 관점에서 조명하지 않고서는 성과 있는 학문적 결과에 도달할 수 없다. 그러나 여기서 강조해야 될 것은 이러한 사회적 고찰이 다른 방법적인 관점들 즉 심리적·교육적·예술학적·철학적 관점들과 결합되는 하나의 관점에 불과하다는 사실이다. 그러므로 예술사회학이 미학의 자리를 차지하고 미학을 스스로에 흡수시킬 수 없다는 것은 예술심리학이나 기타 다른 학문들이 그러할 수 없는 것과 마찬가지이다.

(5) 정보학과 기호학

19세기에는 심리학이나 사회학과 같은 새로운 학문들이 나타나서

미학의 발전에 방법적으로 좋은 성과를 가져다 주었으며 20세기에는 더욱더 세분화된 학문이 나타나 미학의 발전을 도와주고 있다. 예컨 대 정보학(Kybernetik)이나 기호학(Semiotik) 같은 것들이다. 이들이 미학에 어떤 성과를 가져오는가에 대해서는 물론 여러 가지 異見이 가능하지만 그들이 주는 방법적인 성과는 의심할 여지가 없다. 물론 여기서도 이러한 학문들의 방법이 일면적으로 주도되어서는 안 된다 는 사실은 말할 나위가 없다.

3. 미학의 실천적 의미

모든 학문의 가치는 인간의 실천적인 활동에 대한 연관성에 따라서 평가되고 모든 이론의 眞僞는 실천과의 일치라는 척도에 따라서 평가 되어야 한다. 미학도 하나의 학문이므로 여기서 예외가 될 수 없다. 그러면 미학은 어떠한 실천적인 의미를 띠고 있는가?

이런 문제에 대해서 최초로 대답을 시도하는 사람이 플라톤과 아리 스토텔레스이다. 철학이나 예술관은 서로 달랐지만 미나 예술의 본질에 관한 이들의 성찰은 다같이 미적 교육이라 불리워지는 특수한 인간 활 동을 더 효과적으로, 더 교육적으로 조직하는 것을 목적으로 했었다. 고대 철학에서 미적 교육에 대한 이론적인 성찰이 싹텄다면 18세기 에 프리드리히 쉴러는 인간의 미적 교육에 관한 체계적인 이론을 세 웠다. 쉴러 이후의 미학 이론에서는 미를 직관하는 인간의 능력이 교 육을 통해서 향상된다고 생각했으며, 이러한 과정에서 나타나는 가장 중요한 요인이 무엇인가를 연구하기 시작했다. 이러한 연구에서 나 타나는 주요한 문제는 다음과 같다. ① 미적 교육에서 결정적인 역할 을 하는 것은 무엇인가? ② 미적 교육이 어느 정도로 사회적 조건, 문화 수준, 개인이 실제 생활에서 얻는 체험에 의존하는가? ③ 일반 적인 미적 교육과 예술 교육 사이에는 어떤 관계가 있는가? ④ 미적

교육은 일반 대중을 상대로 시행되어야 하는가 혹은 소수의 엘리트에 한정해야 하는가? ⑤ 미적 교육이 일반 대중에게도 시행되어야 한다면 그것이 실현될 수 있는 조건이나 방법은 어떠한가? ⑥ 미적 교육은 도덕 교육, 종교 교육, 정치 교육 혹은 전문적인 교육과 어떤 관계가 있는가? 등이다.

결국 현대와 같이 복합화되고 민주화되려는 사회에서는 미학이 일반 대중의 미적 교육을 달성하는 데 기여해야 하며 그러한 경우에만 실천적인 의미를 가질 수 있다고 말할 수 있다. 그렇게 되지 않으면 미학은 한가하고 여유있는 사람들의 공론이 되거나 엘리트 예술가들의 시녀 노릇을 함으로써 현실과 유리되어 점점더 설득력을 상실하게 될 것이다. 다시 말하면 미학은 모든 인간이 세계를 미적으로 습득하는 데 필요한 법칙들을 발견하고 그것을 실현할 수 있는 길을 제시해야 한다. 더 구체적으로 말하면 미학은 ① 직접 예술 활동을 하는 사람들 ② 예술을 전문적으로 연구하는 사람들 ③ 예술을 즐기는 사람들 ④ 예술과 대중을 매개시켜 주는 기관을 조직하고 이끌어가는 사람들에게 구체적이고 건전한 방향을 제시해줄 때에만 학문으로서의 존재 가치가 있는 것이다.

예술학에 대한 미학의 중요성은 분명하게 드러난다. 일정한 예술 분야의 역사나 이론을 탐구하거나 예술 비판의 영역에서 활동하는 학자들은, 예술의 본질과 특성이 무엇이며 예술이 어떤 법칙에 따라서 창작되고 발전되는가 그리고 예술이 사회 생활에서 어떤 역할을 하는가에 대한 철학을 가져야 된다. 이러한 철학이 없다면 예술학을 연구하는 사람들은 그들이 연구하는 현상을 단순히 기술하거나 재현하는 일밖에 할 수 없으며 예술 작품을 규명하고 그 가치를 정당하게 평가하기 어렵다. 그러므로 예술의 본질이나 예술의 발전 법칙을 인식하는 일이 예술을 연구하는 학자들에게 필수불가결한 전제가 되며 그것을 가능하게 해주는 것이 미학 이론이다. 물론 미학과 예술학 사이에는 상호 연관성이 작용한다. 예술학은 개별적인 예술 분야의 이론이나

역사에 관한 지식들을 미학에 전달해 주며, 미학은 이러한 인식들을
보편화하고 또 예술적인 창작의 보편적인 법칙성을 추출해내며 이렇
게 함으로써 예술학이 그들의 대상에 접근할 수 있는 철학적인 기초
를 제공한다. 다시 말하면 연구의 원칙과 예술적인 가치 평가에 대한
입장을 제공해 준다.

예술적인 문화 영역 속에서 조직적인 활동을 하고 있는 사람들에게
도 미학의 실천적인 의미가 분명히 드러난다. 예술을 하나의 개인적
인 향락 대상이나 상품으로만 간주하지 않고 일반 대중으로 하여금
도덕적·정치적·미학적인 교육을 통하여 정신 생활을 풍요롭게 해주
는 데 그들의 임무가 있다면, 그들은 예술의 특수성, 창작 활동의 법
칙성 혹은 예술 감상의 방법 등을 잘 이해하고 사회 조직들에 적용할
수 있어야 한다. 말하자면 이들도 미학에 대한 기초 지식을 습득해야
한다.

예술 작품을 창작하는 사람들에 대한 미학의 실천적인 의미는 더욱
중요하다. 美學理論은 그들에게 스스로의 활동에 대한 법칙을 매개
해 주기 때문에 좋은 창작을 할 수 있는 전제가 된다. 이러한 이유 때
문에 예술가들은 예술의 본질 및 예술적인 창작의 본성이 어디에 있
는가, 예술은 삶에서 어떤 역할을 하며 인간에게 어떤 작용을 하는가
를 알아야 한다. 물론 이러한 주장들을 거부하고 예술가의 창작에서
가장 중요한 것은 재능이며, 재능은 직관에 의존하기 때문에 무의식
적이고 예술적인 이론의 연구는 예술가들에게 도움이 되기보다는 오
히려 해를 끼친다는 주장도 있다. 물론 예술적인 가치를 창작하는 데
있어서 재능은 필수적이며 예술 법칙의 인식이 창조적인 재능을 대치
할 수는 없다. 예술적인 창작의 과정에서 무의식적인 것, 직관적인
것이 중요한 역할을 하고 있다. 이러한 사실에도 불구하고 예술 활동
에 대한 미학 이론의 중요성은 경감되지 않는다. 왜냐하면 재능의 활
동이란 예술가가 예술의 본질이나 과제를 어떻게 이해하며 스스로의
독특한 창작 활동을 어떻게 이해하느냐에 따라서 유도되기 때문이다.

창작 활동에서 아무리 직관의 중요성이 강조될지라도 무의식적인 창
작 활동에는 항상 대상이나 활동의 목적에 대한 예술가의 의식적인
태도가 동반하지 않으면 안 된다. 인간의 활동이 동물의 활동과 구분
되는 것은 의식이 동반하는 데 있으며 예술 활동도 여기서 예외가 될
수 없다. 지금까지의 예술사는 모든 예술가가 자기가 창작하고 싶은
예술품에 대한 일정한 개념을 갖고 있었음을 보여준다. 이러한 개념
이 예술가의 미학적인 견해나 신념이라고 할 수 있으며 예술가는 그
러한 신념을 표현하고 형상화하려고 노력한다.

　관념론적인 이론가들은 종종 괴테(Goethe)의 말을 인용하여 이러
한 사실을 반박한다. 즉 괴테는 "나는 새가 노래하는 것처럼 노래한
다"라고 말한 바 있다. 그러나 여기서 잊어서는 안 될 사실은 괴테 자
신이 예술의 본질이나 법칙에 관한 심오한 이론들을 논문·편지·대
화 속에서 펼쳤으며 스스로의 작품 속에서도 그것을 실현했다는 사실
이다. 아무리 위대한 천재라도 예술적인 신념이나 이론이 없이는 그의
재능을 옳은 방향으로 이끌 수 없다. 한 예술가가 사실주의자 혹은 낭
만주의자로, 예술을 위한 예술을 추구하는 사람으로 혹은 삶을 위한
예술을 추구하는 사람으로 태어날 때부터 결정되었다고 가정하는 것
은 잘못된 생각이다. 그가 성장한 사회적 환경이 그것을 결정해 줄
뿐이다. 이러한 환경 속에서 그의 의식 속에는 미나 예술에 대한 일
정한 관념이 발생하며 그것을 토대로 예술가는 자기의 재능을 개발해
가는 것이다.

　물론 한 예술가가 이미 나타나 있는 미학 이론들을 단순히 수용하
는 것이 아니고 스스로 그러한 이론들을 개발할 수도 있다. 또한 그
는 완전히 독자적이어서 어떤 다른 미학 이론에도 얽매이지 않는다고
주장할 수도 있다. 그러나 그가 내세운 이론들을 엄밀히 분석해 보면
그의 주장이 완전히 맞는 것은 아니다. 예술가의 신념이나 이론이 공
허한 허공에서 만들어질 수 없기 때문이다. 학교나 예술 환경 혹은
비평이나 방송, 신문 등이 그의 의식에 작용하며 이러한 전체적인 분

위기가 그의 인생에 영향을 미치고 그의 사상을 이끈다고 할 수 있다. 이러한 여러 가지 방식으로 미학 이론은 항상 예술가의 의식 속에 스며들어 그가 일정한 예술관을 형성하도록 도와준다. 여기에 미학의 가장 중요한 실천적인 의미가 있는 것이며 그렇게 함으로써 미학은 예술 발전의 방향에 커다란 영향을 미칠 수 있다. 미학 이론이 예술가의 사상을 여러 방식에서 유도했다는 사실이 역사적으로 드러난다. 미학 이론이 규범적인 성격을 가진 시기가 있었다. 예컨대 중세의 미학이나 고전주의 미학 그리고 17 세기에서 19 세기에 이르는 아카데미즘의 미학은 규범적이라 말할 수 있다. 이러한 미학은 당시의 예술에 영향을 미쳐 예술가들에게 규범이나 규칙을 설정해서 그것을 추종하도록 요구했다. 또다른 예로 고대 예술이 종교적인 미학의 규범에 어긋났을 때 종교적인 미학은 이러한 작품들을 거짓되고 추한 것으로 낙인찍고 파괴시켜 버렸다. 또 다른 예를 들어보면 고전주의 미학을 추종하는 사람들은 그들이 내세우는 법칙을 따르지 않았던 세익스피어(Shakespeare)를 '야만인' 혹은 '술취한 난폭자' 등으로 낙인찍었으며 회화에서도 비슷한 이유 때문에 많은 작품들을 저속한 것으로 생각했다.

규범 미학의 이러한 횡포는 반발을 일으켰고 이러한 반발은 예술과 미학의 관계에 있어서 2 가지 상반된 주장을 낳게 되었다. 그 하나는 칸트, 낭만주의 예술 이론가들, 뗀(Taine) 및 현대 미학 이론의 많은 대표자들에게서 나타나는데, 여기서는 미학 이론의 규범성 대신에 反규범성을 내세우고 미학이 결코 예술 활동에 영향을 미치려 해서는 안 된다고 주장한다. 미학은 일반 학문과 마찬가지로 학자, 이론가, 사상가들에게만 가치가 있는 것이며, 예술가의 창작은 무의식적이고 정신적인 규제를 받지 않아야 하기 때문에 어떤 법칙도 인식할 필요나 추종할 필요가 없다는 것이다. 규범 미학이 '예술을 위한 미학'이라는 기치를 들었다면 反규범 미학은 '미학을 위한 미학,' '예술을 위한 예술'이라는 기치를 대치시킨 것이다.

규범 미학 이론에 대한 또다른 방향에서의 반기는 중세적인 종교
미학에 대해서 투쟁하는 르네상스 시대의 사상가들과 고전적인 미학
에 대해서 반기를 든 18 세기의 계몽 철학자들인 디드로, 렛싱, 헤르더
(Herder)의 이론에서 나타난다. 그들은 고전적인 규범 미학뿐만 아니
라 낭만적인 反규범 미학 그리고 '예술을 위한 예술'을 옹호하는 사
람들에게도 대항한다. 이러한 계몽주의 미학가들의 견해에 의하면 예
술가의 창작이란 근본적으로 의식 속에서 수행되는 것이며 그렇기 때
문에 예술가들은 예술 법칙을 알아야 되고 이 법칙을 창작에 응용해
야 한다는 것이다. 미학은 예술가들이 예술의 본질에 대한 올바른 개
념을 획득하도록 도와주어야 하며 예술이 인간 생활이나 사회 발전에
서 어떠한 역할을 하고 예술 활동에 도움이 될 수 있는 창작 원리가
무엇이며 그 반대가 무엇인가를 알려주어야 한다는 것이다.

사실주의 시대의 미학 이론가들은 예술가들에게 일정한 법칙을 설
정하지는 않지만 잘못된 관념들을 버리도록 일깨워주려 한다. 예술가
자신들이 스스로의 예술적 신념을 형성하도록 도와주지만 그들의 예
술적인 자유를 제한하려 하지 않는다.

직업적으로 창작 활동이나 예술 이론의 연구 혹은 예술의 매개를
위한 조직 활동에 참여하지 않는 사람들에게 대하여 미학 이론은 어떠
한 실천적인 의미를 갖는가? 그들이 건전한 예술관을 갖게 하고 그들
의 취미를 예술적으로 양성해 주는 데서 미학은 영향을 미칠 수 있다.
그러나 여기서도 반대 의견이 나타난다. 일반 대중의 취미는 미를 느
낄 수 있는 직접적이고 무의식적인 능력이며 모든 의식적이고 합리적
인 태도는 그들에게 불가능하다는 것이다. 취미란 미를 느끼는 것이며
미에 대한 정신적이고 논리적인 판단을 의미하지 않는다는 것은 물론
이론의 여지가 없다. 그렇다고 해서 취미가 형성되는 과정에서 인간
의 의식, 예술의 본질이나 중요성에 대한 관점이 전혀 배제된다는 결
론은 나올 수 없다. 정신의 情的 및 知的 영역 사이에는 그렇게 커다
란 단절은 있을 수 없다. 인간의 사상과 감정은 서로 밀접히 연관되

어 있으며 항상 상호 작용을 한다. 예술의 이론이나 역사에 관한 지식이 높아진다고 해서 한 사람의 예술적 취미에 부정적으로 작용한다고 할 수 없다. 다만 건조하고 추상적인 사상들이 생생한 직접적인 예술감을 압도할 때만 이러한 우려가 나타난다. 예술감이 예술 법칙의 심오한 인식에 기인한다면 그것은 더욱더 확고한 신념을 불러일으킬 수 있다. 예술가의 창작이 항상 예술적인 이론에 의하여 영향을 받는 것처럼 일반 사람들의 예술적 수용도 미학 이론에 의하여 도움을 받을 수 있다는 사실은 의심할 여지가 없다.

결론적으로 미학은 미적 교육의 이론을 만들어 효과적인 방식으로 그 목적을 실현하도록 도와줄 뿐만 아니라 인간의 美意識을 규정하고 한 사회의 예술적인 수준을 높임으로써 직접 개개인에 실제로 작용을 한다고 할 수 있다.

제 2 장
미 학 의 문 제 들

　미학의 연구 대상이 되는 문제는 다양하다. 우선 크게 나누어 미적 현상과 예술 현상이 있다. 그러므로 보이믈러[1]와 같은 미학 연구가는 그의 미학사에서 플라톤을 중심으로 하는 미에 대한 이론과 아리스토 텔레스를 중심으로 하는 예술에 대한 이론을 각각 다른 장에서 다루고 있다. 또한 다른 미학 이론가들도 미적 현상과 예술 현상을 구분하는 경향이 있다. 그러나 미적 현상과 예술 현상에 공통적으로 중요한 위치를 차지하는 것은 역시 아름다움 즉 미(das Schöne)라고 할 수 있다. 미는 크게 구분하여 自然美와 藝術美로 나누어지는데 미학에서 더 중요한 위치를 차지하는 것은 예술미라고 할 수 있다. 예술 속에서 미가 예술 활동으로서 표현되기 때문이다. 자연미는 인간이 관찰하는 대상이 될 뿐 그것이 만들어지는 과정에 인간 활동이 참여하지 않기 때문에 예술미를 위한 하나의 전제에 불과하다고 할 수 있다. 우리는 여기서 다양한 미학의 문제를 모두 다룰 수 없고 그 중에서 가장 핵심이 된다고 생각하는 몇가지 문제를 기술하려 한다. 물론 여기서 예술에.

1) Alfred Baeumler, *Ästhetik*(München, 1934) 참조.

대한 문제가 보다 큰 비중을 차지하는 것은 예술이 점점더 우리의 삶
과 깊은 연관을 맺으면서 현실 세계를 구체적으로 반영하기 때문이다.

1. 미의 문제*

미는 미학에서 중요한 위치를 차지하기 때문에 많은 이론가들이 종
종 미를 미적인 것 일반과 일치시키고 미학을 '미의 철학'으로 생각
했다. 이러한 경우에는 다른 모든 미적 현상들이 특수한 연구 대상이
되지 않거나 혹은 미의 한 요소로 생각되었다. 그것은 현실이나 예술
속에서 미의 영역이 다른 형식의 미적인 영역보다도 더 광범위한 데
기인하는 것 같다. 다른 미적 영역인 숭고한 것, 저속한 것, 비극적
인 것, 희극적인 것들은 자연이나 인간 생활의 모든 영역에서 나타난
다고 할 수 없으며 예술의 모든 분야에 해당된다고도 할 수 없다. 이
에 반해 미는 어디서나 나타난다.

미의 본질을 정의하려는 철학적인 시도는 많이 나타났다. 미의 본질
을 이론적으로 연구한 최초의 시도가 피타고라스 학파에 의해서 나타
났는데 이들은 미가 '물질적인 대상의 형식 구조 속에 표현되는 자연의
객관적 법칙'이라 주장했다. 이와 연관해서 많은 사람들이 미를 '균
제,' '대칭,' '조화,' '다양성의 통일' 등으로 규정했으며 18 세기에 영국
의 철학자 에드문드·버크(E. Burke)는 이러한 일반적인 개념들을 더 구
체적으로 규정하여 대상의 크기가 작거나 그 형태 및 색깔이 점차적
으로 변화되는 데 있다고 생각했다. 이렇게 미를 객관적인 형식 속에
서 찾으려는 노력에 反하여 내용에서 찾으려는 시도도 나타났다. 헤
라클레이토스는 벌써 미의 특성이 동물·인간·신의 관점에 따라서

* 이 항목의 기술에서 주로 참조한 책은 다음과 같다.
 Johannes Volkelt, *System der Ästhetik*(München, 1905).
 Th. Dahmen, *Die Theorie des Schönen*(Leipzig, 1903).
 Hans Georg Gadamer, *Wahreit und Methode*(Tübingen, 1965).

다르다는 것을 생각하고 미의 상대성을 주장했다. 또한 플라톤이나 헤겔 등의 객관적 관념론자들은 미를 이데아나 절대적 이념 등의 절대적인 존재가 현상적으로 표현된 것으로 보았다. 또한 미를 대상 자체에서 규명하는 대신 미를 느끼는 주관으로부터 미의 본질을 규명하려는 시도도 나타났다. 선험적인 형식인 취미 판단에서 미의 본질을 규명하려 했던 칸트나 미를 느끼는 주관의 심리적 상태를 분석함으로써 미의 본질을 규명하려는 심리적 미학 이론이 이에 해당한다.

이러한 모든 견해를 여기서 종합한다는 것은 불가능하며 미에 대한 문제를 구체적으로 규명하기 위한 하나의 방편으로 우리는 다음과 같이 미를 정의할 수 있다 : 미는 인간이 갖는 이상과 실제 현실이 일치하는 데 있다.

현실에 대한 인간 자신의 미적 태도나 우리 조상이 남겨 놓은 미적 유산을 전체적으로 분석해 보면 인간이 지각하는 하나의 대상이 그의 이상과 일치될 때 아름답게 느끼고 일치되지 않을 때 추하게 느낀다는 사실을 알 수 있다. 이런 주장이 어느 정도 근거가 있는가를 인간의 미, 자연의 미, 사물의 미, 예술의 미 등을 중심으로 살펴보려 한다.

(1) 인간의 미

한 사람이 아름답다고 말할 때 우리는 보통 그 사람의 체격이 잘 구성되었거나 정신 세계가 완숙되었거나 태도가 훌륭하여 다른 사람의 귀감이 된다는 것을 의미한다. 인간의 미를 이루는 객관적인 근거에 한정하여 미적 가치를 물질적인 구조로 환원시킬 때 인간의 미에 대한 문제는 생물학적인 문제로 변한다. 그러나 인간의 미를 규명하는 데 있어서 생물학으로서는 해결할 수 없는 여러 가지 문제들이 나타난다. 미의 규범이 각 종족에 따라서 달라지기 때문이다. 어떤 종족에서 아름다운 것으로 간주되는 특성이 다른 종족에서는 추한 것으로 간주된다. 예컨대 하얀 피부를 아름다운 것으로 간주하는 인종은 백인이다. 기독교 신화에서 천사는 피부가 하얗고 악마는 검다. 그러나

아프리카의 화가들은 천사를 검은 색으로 그리고 악마를 하얀색으로 그리는 예가 많다. 인디언들 사이에서는 하얀색이 추한 것을 의미하고 유럽인들에게는 노란색이 아름답지 않는 것으로 생각된다. 왜냐하면 노란색은 건강하지 않음을 의미하기 때문이다. 이와 비슷하게 눈, 코, 귀, 입 등에 대한 美感이 각 민족에 따라서 다르다. 전 인류를 대상으로 하는 생물학이나 인간학은 인간의 이상과 무관하며 인간의 미를 규명하는 근거가 될 수 없다. 결국 인간의 이상은 인종이나 지역에 따라 다르기 때문에 인간의 美에 대한 절대적이고 보편적인 규범은 불가능하다고 할 수 있다. 인간의 미는 상대적이며 그 미가 구체적으로 표현되는 형식은 항상 국가나 종족 혹은 집단의 특색을 지니고 있다. 그렇기 때문에 농촌에서는 건강이 여성의 미로 생각되는 반면 도시의 상류 사회에서는 연약해 보이고 우아한 모습의 여인이 높이 평가된다.

인간의 미는 그가 살고 있는 사회적인 이상과 결부된다. 구석기 시대의 동굴에 나타난 여인의 모습에는 신체의 비율이 현실과 어긋나게 표현되었다. 당시의 예술가들이 정확한 비율로 그릴 수 있는 능력이 없어서인가, 아니면 일부러 그렇게 그렸을까? 둘 다 맞지 않는 것 같다. 오히려 그 당시 차지하고 있던 여인들의 사회적 위치에 대한 美感이 표현되었다고 할 수 있다. 여기서는 2차적 性徵인 臀部・腰部・胸部 등이 확대되어 그려졌고, 그것은 모계 중심 사회의 이상이 미적으로 표현된 것이다. 이러한 사회에서 이상적으로 생각된 것은 출산이었으며 그러므로 생물학적인 법칙성이 미적 의미를 갖게 되었다.

인간의 이상이 변함에 따라 미에 대한 인간의 상상도 변화를 겪게 되었다. 父界 社會가 형성되고 윤리적・종교적 내용들이 변함에 따라서 인간과 세계에 대한 미적 관념도 변했다. 석상이나 나무로 만들어진 가면들의 모습이 이그려져 괴물이나 귀신을 닮은 경우가 많은데 그것은 초자연적이고 신비적인 혼의 세계에 대한 동경이 이상으로 표현되었다고 할 수 있다. 다양한 장식품들이 발생하게 된 동기도 이와 연관된다. 동물의 이빨이나 발톱을 목걸이로 사용하던 수렵 시대는

이것을 용맹의 상징으로 보았으며 철기 시대에 들어서면서 나타난 많은 쇠로 만든 팔찌들은 부유함을 상징했다. 이러한 변화가 일어나게 된 원인은 사냥의 기술이나 富가 사회적 이상의 근본 요소라는 데 있다. 이러한 이상이 대상의 형식으로 표현된 사물은 아름답게 생각되었고 장식품이 되었다. 고대 동방 세계와 희랍의 조각에 나타난 인물들을 비교해 보면 이러한 사실이 더욱 두드러진다. 동방에서는 미의 척도가 정적인 내세의 추상성에 있었던 반면 희랍에서는 동적인 생동감 속에 있었다. 동방에서는 생물체가 석고화되어 시간의 흐름을 벗어나는 반면 희랍에서는 돌이 생명을 얻고 숨쉬며 움직인다. 살아서 움직이는 개체가 영원한 질서 속으로 흡수되는 것을 이상으로 하는 동방의 사회적·종교적 체제에 反하여 희랍의 도시 국가에서는 사회적 이상이 민주화였고 그러므로 신화까지도 인간적인 모습으로 표현되고 있다. 그렇기 때문에 희랍인들에게는 신적인 것과 인간적인 것, 보편적인 것과 개별적인 것, 육체적인 것과 정신적인 것의 조화 속에 미가 나타났다.

중세에 들어서면서 미의 이상은 또 달라진다. 기독교의 금욕주의는 모든 육체적인 것을 저속하고 아름답지 않는 어떤 것으로 보았다. 그 결과 인간의 미는 육체로부터 벗어나서 내세로 나아갈 수 있는 정신의 능력으로 규정되었다. 모든 非기독교적인 예술들이 파괴되었고 잘못된 미로 낙인이 찍혔다. 그러나 르네상스 시대에 와서는 이러한 중세의 美觀에 어긋나는 현상이 다시 일어났다. 중세의 미는 이제 조야하고 야만스러운 것으로 고찰된다. 예컨대 중세의 예술 형식을 고딕(Gotik)이라 불렀는데 그것은 야만족인 고트족의 예술이라는 의미를 갖고 있다. 중세와 반대로 근세에서는 근세적인 예술관만이 유일한 진리이고 그와 반대되는 모든 예술관은 잘못이라 규정된다. 이렇게 볼 때 인간의 美感은 시대에 따라서 변하며 어떤 시대도 절대적인 타당성을 주장할 수 없고 사회적인 이상과 독립된 절대적인 미란 존재하지 않는다는 사실이 드러난다. 모든 시대는 현실 세계를 그들의 이

상과 결부시키고 이러한 이상에 맞는 것을 미로 생각했으며 이렇게 하
여 미적인 모든 가치를 변화시켰다. 미는 항상 역사적으로 조건지워
지고 변화하기 때문에 미의 절대적인 법칙이 될 수 있는 인간의 육체
에서 나타나는 비율 같은 것을 찾아내려는 모든 시도는 실패한 것이
다. 물론 르네상스의 화가인 뒤러(Dürer) 같은 사람은 인간의 미 속에
어느정도 절대적인 요소가 포함되어 있다고 주장한다. 그러나 이러한
주장은 미가 시대를 떠나 독립해 있다는 의미는 아니다. 인간의 조화
로운 발전이나 사회의 조화로운 발전이 모든 인류가 지향하는 최종
목적이라면 이러한 조화를 지향하는 고대의 예술과 르네상스의 예술
속에 일정한 미적 가치가 들어 있다는 사실은 당연하다.

(2) 자연의 미

자연의 미는 인간의 미처럼 사회적 이상과 직결되지는 않지만 그러
나 여기서도 미는 현실과 이상의 일치라는 사실과 어긋나지 않는다.
자연미의 비밀을 그 자체의 물리적·수학적 혹은 생물학적 법칙에 따
라 규명하려는 모든 시도는 성공을 거두지 못한다. 자연 과학적인 관
점에서 볼 때 우리가 아름답거나 추한 것으로 생각하는 식물이나 동
물 사이에 근본적인 구분이 없다. 구더기도 나비와 마찬가지로 합목
적적인 생물학적 구조를 갖고 있다. 자연의 입장에서 볼 때 추한 동
물이나 아름다운 동물이나 장단점이 있을 수 없다. 자연의 미는 결국
인간에 의해서 평가될 뿐이며 그 기준은 역시 인간의 사회적 이상이
라고 할 수 있다. 안데르센의 동화에서 어린 백조가 오리들로부터 '미
운 오리 새끼'라 조롱을 받는다. 백조의 모습이 오리의 이상과 어긋
나기 때문이다. 사자가 물개보다 더 아름답게 생각되는 이유는 사자
속에 들어 있는 용감성이 인간의 이상적인 속성과 어울리는 반면 물
개의 모습이나 행동이 이러한 이상과 어긋나기 때문이다. 그렇기 때
문에 우리는 사자를 동물의 왕으로 추켜세우고 용감한 사람을 '사자
와 같은 사람'이라 칭찬한다. 이에 반해 물개나 돼지가 못난 사람을

나타내는 말로 사용된다. 그러나 물개를 사냥하면서 살고 있는 에스키모족들은 물개를 사자보다 더 아름답게 생각한다. 에스키모인들을 기독교로 개종시키려 했던 한 선교사가 열심히 그들에게 천당에 관해서 얘기했을 때 그들은 물었다. "천당에도 물개가 있나요?" 이에 대한 확실한 대답을 듣지 못하자 그들은 말했다고 한다. "됐읍니다. 당신들이 말하는 천당에는 물개가 없는 것 같은데 물개 없는 천당은 우리 마음에 들지 않습니다."

자연미 속에서의 현실과 이상의 관계는 미술사에서 지금까지 충분히 다루어지고 있는 문제이다. 예컨대 원시 사회의 미술에는 풍경화가 없다. 중심 테마는 동물이었다. 동물은 항상 미술적인 공간이 아닌 허공에 그려졌다. 이 시대의 화가가 동물 이외의 많은 다른 대상을 보았음에 틀림없지만 그림에는 나타나지 않는다. 미적으로 중요하지 않다고 생각했기 때문이다. 나무나 하늘 등의 대상들이 현실적으로 존재하지만 당시의 수렵 생활에서 큰 역할을 하지 못했고 사회적 의식으로 발전되는 어떤 이상 속에 포함될 수 없었기 때문에 아름다운 대상이 될 수 없었다. 동물을 발견하고 사냥해서 저장하는 것이 당시에 아름다운 삶에 대한 이상이었기 때문에 동물이 주요 대상이 된 것이다. 그러나 농경 시대로 넘어가면서 대지나 하늘, 태양이나 비의 아름다움을 발견하게 된다. 이 시기에는 식물이나 꽃과 같은 것이 예술의 대상으로 나타난다.

기독교가 중심이 된 중세 미술에서는 이러한 대상들은 2차적인 의미를 갖게 된다. 그 이유는 기독교의 세계관이 지상의 세계와 인간의 감성을 과소 평가하기 때문이다. 지상의 미를 향락하는 인간의 능력을 아우구스티누스는 '정욕의 유혹'이라 낙인찍었다. 카니발 등에서 나타나는 물질적·육체적·감성적인 것들의 과장은 자연을 격하시키는 종교적인 차별에 대한 반작용으로 해석될 수 있다. 즉 자연에 대한 대중의 미적 감각이 이런 축제를 통해서 통로를 찾는 것이다.

르네상스 시대에 새로 나타난 미학적인 자연관은 새로 형성되는 사

회적 이상의 표현이었다. 내세의 행복에 대한 신비적 신앙이 거부돼
고 대신 인간은 천상이 아니라 지상에서 행복을 찾게 되었다. 이 시
대의 이상은 그러므로 인간과 자연의 통일을 추구하는 노력이었고 자
연을 인식하고 거기서 즐거움을 찾으려는 노력이었다. 왜냐하면 자연
의 가장 완전한 산물인 인간이 아름다운 것처럼 자연도 아름다웠기
때문이다. 르네상스 화가들은 그때까지 알려지지 않았던 사실적인 방
법과 철저하게 분석하는 태도로 자연을 묘사했으며 자연은 인물화와
같은 모든 영역에서 중요한 위치를 차지했다.

(3) 사물의 미

사물이란 여기서 예술품을 제외한 인간이 만든 모든 물건을 말한다.
사물의 조작이나 관찰에도 역시 이상이라는 요소가 숨겨져 있다. 인간
활동의 결과는 결국 하나의 이상을 실현한 것이다. 사물의 미는 합목
적성과 밀접히 연관된다. 예컨대 고대에서 밑이 원뿔로 된 항아리가
만들어진 적이 있었다. 우리가 보기에는 아름다운 대상이 아니지만 이
항아리가 사막의 모래밭에 고정시켜 놓기 위해서 만들어졌고 그것을
사용하는 사람들에게는 분명히 미적인 대상으로 나타났을 것이다. 원
형의 책이나 정방형으로 만들어진 축구공을 우리는 상상할 수 없고 그
것이 존재하더라도 아름답게 생각하지 않을 것이다. 목적에 어긋나기
때문이다. 여기서 한 사물의 미적 가치를 결정하는 것은 주관적인 이
상과 일치하느냐에 달려 있다. 물론 이러한 일치는 주관적일 뿐만 아
니라 객관적인 특성도 가져야 한다. 즉 대상의 실천적인 기능을 제시
해야 한다. 숙련된 기술은 사물의 미를 창조해 준다. 이러한 기술을
통하여 인간에 의하여 만들어진 대상이 형식이라는 내적 질서의 최고
수준에 도달한다. 즉 구조적으로 잘 조화된 형식이 발생한다. 기술의
숙련에 대한 척도는 만들어진 대상이 실제로 성공적인 기능을 발휘하
는 데도 있지만 그 대상들의 外形이나 형식이 적합한가에도 달려 있
다. 하나의 대상이 완전하다는 것은 부분의 조화가 잘 이루어지고 균

제를 유지하며 형식적으로 잘 조직된 것이다. 그러나 이러한 형식적인 조화를 만들어낼 수 있는 것은 그것을 만든 사람의 내면에 무의식적으로 사회적인 이상이 자리잡고 있기 때문이다.

(4) 예술의 미

예술에 있어서의 미는 예술가가 숙련된 기술로 구성하는 경우와 예술가가 자연·인간·사물 속에 나타나는 미를 예술 속에 재현하는 2가지 경우가 있다. 아름다운 얼굴을 그리는 경우와 하나의 얼굴을 아름답게 그리는 것은 차이가 있다. 첫번째의 경우에서는 예술 작품에서 형식의 미가 중요한 역할을 하고 두번째의 경우에서는 미적 가치가 중요한 역할을 한다고 할 수 있다. 예술을 다만 형식으로 환원시키려 하면 예술 자체가 빈약해진다. 또한 형식이 없이는 아무리 다양한 내용이라도 충분한 작용을 하지 못한다. 예술적인 숙련의 개념도 역사적으로 변한다. 왜냐하면 한 예술품의 가치 평가에 대한 척도가 되는 이상은 추상적인 이상이 아니라 현실을 예술적으로 반영하는 원칙을 내포하고 있기 때문이다. 숙련된 기술은 예술에서 항상 예술가가 사용하는 창조적 방법이나 목표 및 과제에 의하여 결정된다. 예술 교육은 결국 숙련된 기술과 더불어 예술적인 이상의 내용을 확장해야 한다. 유행이 나타날 때 처음에는 거부감을 일으키나 점차 미적인 가치를 획득하게 되는 것은 어떤 이유인가? 그것은 사람들의 이상이 시간이 지남에 따라 그러한 유행에 의하여 결정되기 때문이다. 美의 문제와 더불어 필연적으로 醜의 문제가 나타난다. 아리스토텔레스는 미를 통해서 추에 대한 혐오감이 지양된다고 설명했으며 렛싱은 미와 대조되는 역할을 하기 때문에 추의 표현이 예술에서 불가피하다고 주장한다. 또 추한 것을 표현함으로써 추의 본질이 밝혀지고 간접적으로 미를 긍정하는 의미에서 그 필요성이 비판적 사실주의에서 주장되고 있다. 사회의 不義나 모순을 밝혀내기 위해서 추의 문제가 예술의 중심이 되어야 된다고 주장하기에까지 이른다. 그러나 데까당스의

문학은 부정하기 위해서가 아니라 그것을 영원한 법칙으로 긍정하기
위해서 추한 것을 표현한다. 오늘날의 문학에서 나타나는 잔인하고 가
공스러운 것들의 병적인 표현은 바로 이러한 잘못된 전제에 의거한
다. 추한 것을 극복하고 아름다움을 간접적으로 대비시키느냐, 추한
것 자체에 머물러서 추한 것을 승화시키느냐의 두 방향은 예술에서
완전히 서로 다른 방향을 걸어가게 된다.

2. 예술의 문제*

(1) 예술의 발생 동기

예술의 발생 동기는 19세기 후반에서야 비로소 학문적인 연구 대상
이 되었다. 그 이전에는 형이상학적이고 연역적인 방법으로 예술의
발생 동기와 근원에 대해 가정적인 주장을 내세운 데 불과했다. 이러
한 가정들이 플라톤, 아리스토텔레스, 바퇴, 쉴러 등에서 나타났다.
19세기 후반에 고대의 예술품인 동굴의 벽화가 발견되면서부터 이러
한 원시 시대의 예술품을 근거로 학문적인 연구가 활발해졌다. 많은 벽
화들이 계속해서 서유럽, 러시아, 아시아 등에서 발견되었다. 19세기
이전에는 예술 창작력이 신에 의해서 인간에게 부여되었다는 종교적
인 견해가 지배적이었다. 혹은 플라톤에서처럼 형이상학적인 존재를
가정하고 그것을 인식하거나 모방하는 한 작용으로 예술이 생각되었
다. 그 후 고대의 문화 유산이 새로운 모습으로 드러났고 이러한 발
견은 고고학자들에 의해서 지금까지 계속되고 있다. 원시 시대의 산물
인 벽화, 조각, 생활 도구 등을 과학적으로 연구함으로써 수천 년에

* 이 항목의 기술에서 주로 참조한 책은 다음과 같다.

Arnold Hauser, *Soziologie der Kunst*(München, 1974).

K. Woermann, *Geschichte der Kunst aller Zeiten und Völker* (Leipzig, 1900).

R. Ingardin, *Vom Erkennen des literarischen Kunstwerks*(Darmstadt, 1968).

걸쳐 비밀 속에 들어 있었던 예술의 근원에 관한 문제가 해결되기 시
작했다. 고고학, 예술학, 미학 등은 서로 다른 관점에서 이러한 과제
를 해결하기 위한 집중적인 노력을 기울였다. 그러나 이러한 유품들
은 주로 공간 예술에 해당되고, 시나 음악 등의 비공간 예술에 해당되
는 것은 거의 남아 있지 않다. 모든 예술 영역으로부터 자료를 얻어
야 하는 미학은 이렇게 하여 어려움에 봉착한다.

이에 대한 방편으로 인종학이 수집한 많은 자료를 미학은 이용하게
되었다. 인종학은 여러 민족의 예술적인 문화를 기술하고 그 발전 과
정을 연구한다. 많은 민족들의 예술 활동이 고고학이 발견한 예술품
들과 연관이 있다는 사실이 밝혀졌다. 물론 인종학이 수집한 자료도
절대적이라고 할 수는 없다. 많은 인종들은 사회적·문화적으로 상당
히 발전된 단계에 있기 때문에 예술의 근원을 탐구하는 미학에 대하
여 시기적으로 적당하지 못하다. 이들의 문화가 외부의 영향을 얼마
나 받게 되었는가를 고려하지 않으면 안 된다. 고고학과 인종학 외에
도 언어학이 예술의 근원을 탐구하는 데 많은 도움을 준다. 여기서 중
요한 것은 언어의 발달 과정 및 문학과의 관계이다.

원시 시대의 예술은 아직 개념적이고 추상적인 사유가 미분화된 상태
속에서 현실을 인식하는 과정이었다. 말하자면 원시 사회의 사회의식이
예술 활동 속에서 종합적으로 구체화되었다. 예술의 발생 근거에 대한
이론은 다양하나 대략 다음과 같은 방향으로 나누어진다고 할 수 있다.

1) 유희 본능

노동을 하지 않는 한가한 시간에 남아 있는 힘을 발산하는 유희로
부터 예술이 발생했다는 주장이다. 예술뿐만 아니라 일반적인 문화 현
상의 설명으로도 유희(Spiel)가 많은 학자들에게 중요한 역할을 한다.

유희란 어떤 실천적인 목적과 결부되지 않는 즐거움 그 자체로부터
나타나는 인간의 활동이다. 그러므로 유희는 노동 혹은 단순한 본능
적인 운동과 구분된다. 유희는 고등 동물에 속하는 척추 동물 특히 인
간의 특징이라고 말해진다. 그로스(Groos, 1861~1946)에 의하면 유희는

생물의 非의도적인 기능 훈련으로 인간에게는 필수적이다. 특히 이런 자체 도야가 어린 아이의 활동에서 특징을 이룬다. 뿐만 아니라 유희는 성년에 있어서도 쾌감의 근원이 되고 자신감을 유지해 주는 데 기여한다. 쉴러는 인간의 미적 교육에서 유희의 역할을 강조한다. "인간이 완전한 의미에서 인간이 될 때 그는 다만 유희를 할 뿐이며 유희를 할 때만 완전한 인간이 된다"(《美教育에 대한 서간문》). 니췌는 《짜라투스트라는 이렇게 말하였다》에서 낙타처럼 수동적인 상태로부터 모든 것을 파괴하는 사자와 같은 상태로 그리고 조용히 유희에 전념하는 아이와 같은 상태로 인간 정신의 변천 단계를 제시한다. 또 현상학의 입장에 선 핑크(E. Fink)는 《세계 상징으로서의 유희》(1969)에서 세계의 본질을 유희로 해석하려 하고 후이징가(Huizinga)는 《호모 루덴스》에서 문화의 요소로서 유희를 규정하려 한다. 유희는 이렇게 철학적인 범주로서 연구되고 있지만 이러한 방향의 철학은 대부분 신비주의적·비합리주의적·상징주의적 색채를 띠게 된다.

원시 사회에서는 종종 예술과 유희가 아이들의 활동에서처럼 연관되었으며 아이들의 놀이는 즉흥적인 예술 활동이 된다. 유희와 노동의 관계는 예술의 발생 동기를 설명하는 데 있어서 대단히 중요한 역할을 한다. 유희를 예술의 근원으로 생각하는 사람들은 유희가 노동보다 더 앞섰으며 예술이 생산보다 더 앞섰다고 주장하며 이러한 주장은 예술의 독자성을 강조하는 순수 예술 이론과 연관된다. 이들의 주장에 의하면 유희란 생산 활동과 직접 연관되지 않는다. 하등 동물에서는 유기체의 모든 힘이 삶의 유지를 위해 사용되지만 고등 동물에서 비로소 생산에 유용한 활동이 아닌 유희가 나타난다. 그러면 어떤 활동이 먼저 나타나는가? 유명한 심리학자인 빌헬름 분트(Wilhelm Wundt)는 "유희는 노동의 산물이다"라 주장한 바 있다. 유용한 활동에서 체험한 즐거움을 한가한 시간에 다시 한번 만끽하려는 노력에서 유희가 나타난다. 수렵 시대의 사람들이 추던 춤은 사냥하는 동안에 움직이던 그들의 자세와 유사하다. 브라질의 어떤 종족에서는 부상당한

병사가 죽어가는 모습을 춤의 내용으로 담고 있는데 여기서도 역시 유희보다는 전쟁이 앞선다고 말할 수 있다. 많은 부족의 습관 속에는 유희와 노동이 결합된다. 예컨대 모를 심거나 노를 저으면서 부르는 노래나 춤은 이에 해당한다. 많은 경우에 있어서 원시인의 춤은 그 사회에 적합한 노동 운동을 재현하는 것이다. 한가한 시간에 힘이 남아도는 것은 유희가 발생한 절대적인 조건은 될 수 없으며 단순히 유리한 조건에 불과하다고 할 수 있다. 혹은 개인의 입장에서 보면 유희가 실용적인 활동에 앞선다고 말할 수 있지만 그러나 사회라는 입장에서 볼 때는 실용적인 활동이 유희에 앞선다고 할 수 있다. 오늘날 현대인에게 유희처럼 보이는 많은 활동이 원시인에게는 삶을 유지하기 위한 노동이었다. 유희의 본질을 생리학적 관점에서뿐만 아니라 생물학적·사회학적 관점에서 고찰한다면 유희는 결코 그 자체에 목적이 있었다고 할 수 없다. 결국 어른들이 아이들보다 먼저 있었고 사회가 개별적인 구성원보다 앞섰다면 노동도 유희보다 앞섰다고 할 수 있다. 그러므로 예술의 발생 동기를 유희 본능에서 찾으려는 시도는 타당성을 얻지 못한다. 원시 시대의 생활이 개인 중심의 생활이 아니었고 사회적인 공동 생활이었으며 따라서 예술도 사회적 현상이었다고 할 수 있다. 무기를 만드는 활동이 장식품을 만드는 활동에 선행했다고 할 수 있다.

2) 종 교 의 식

과학과 종교는 종종 서로 배타적이고 모순적인 관계에 있다. 그러나 예술 의식과 종교 의식의 관계는 훨씬 더 복잡한 양상을 띤다. 예술이 원시 사회의 종교 의식이나 무속으로부터 출발한 것이라는 주장을 그대로 수긍하기가 어렵다. 예술의 흔적이 나타나기 이전에 나타난 종교를 상상하기가 어렵기 때문이다. 세계를 종교적·신화적으로 해석하기 위해서는 자연을 신비화해야 하며 그것은 자연을 예술적으로 파악한다는 의미이기도 하다. 모든 예배 의식 속에 시와 춤이라는 예술 활동이 깃들여 있다. 물론 더 발달된 사회에서는 종교가 예술적인 수단 외에도 이론적인 사유 체계를 사용하지만 원시 시대에 있어

서는 예술 활동이 종교 의식을 구체화시키는 유일한 수단이었다. 원시 사회의 인간들에게는 주·객관의 통일이 예술 의식이나 종교 의식에 공통되었으므로 예술 의식으로부터 쉽게 토템 신앙이나 物活論 혹은 物神思想으로 나아갔다. 예술적인 사유는 죽은 자에게 살아 있는 사람의 속성을 상징적으로 부여하면서 자연을 靈化시킨 반면 종교 의식은 상징적인 것으로부터 미적인 의미 내용을 박탈하고 종교적 내용을 대치시킨다.

결국 예술이 종교로부터 발생하였다는 주장은 근거가 없으며 예술은 종교보다, 童話는 신화보다, 사냥을 흉내내는 춤은 종교 의식보다, 동물의 그림은 동물의 토템 신앙보다 더 오래되었다. 여기서 주목해야 될 점은 예술이 종교에 앞선다는 것은 발생학적인 관계일 뿐이며 연대순으로 그러한 것은 아니다. 예컨대 노동이 사고에 앞선다든가 사회적 존재가 사회 의식에 앞선다든가 사유가 언어에 앞선다고 말할 때도 이와 마찬가지이다.

3) 노동과 생산 활동

그림을 머리 속으로 상상하는 것만을 통해서 예술이 이루어지는 것은 아니다. 하나의 대상이 물질적인 형태를 얻음으로써 객관화될 때만 예술은 발생한다. 예술품은 그것을 창작하는 사람과 그것을 감상하는 사람의 교량 역할을 해준다. 그렇기 때문에 예술 활동은 예술적인 상상뿐만 아니라 실천적인 활동을 포함하며 이렇게 창작된 예술품은 예술적인 의사 전달의 수단이 된다. 인간이 동물과 구분되는 것은 노동에 의한다고 할 수 있다. 노동은 원시 예술가들에게 끌과 망치를 주어 바위의 표면에 동물의 모습을 새기게 했으며 이렇게 하여 예술이 발생한 것이다. 조각이나 응용 예술 분야에서 예술 활동을 할 수 있는 기술적인 기초가 되는 것이 노동이며 이러한 노동을 통하여 인간은 자연의 대상을 미적인 형태로 바꾸는 것이다. 인간은 사회적 동물이고 그 근거를 제공해 주는 것은 노동을 통한 생산이다. 한가한 시간의 유희도 이러한 노동을 위한 준비 혹은 노동에서 오는 피로를 풀

기 위한 목적으로 행해졌다고 할 수 있다. 노동을 더 즐거운 마음으로 혹은 더 단결된 협동 아래 수행하기 위해서 노래와 춤이 발생했다는 것은 잘 알려진 사실이다. 노동의 형태에 따라서 예술의 형태도 변화되는 것은 여기에 이유가 있다. 원시 수렵 사회에서 사냥꾼이 동물처럼 마스크를 쓰고 동물에 접근해가는 데서 탈과 연극이 출발했으며 어두운 밤에 동물을 속이기 위해서 동물의 움직임을 흉내내는 데서 춤이 발생한 것이다. 여하튼 예술의 발생에 있어서 노동의 의미는 대단히 중요하다. 인간의 예술 창작은 결코 신이나 자연이 부여해 준 선물이나 재능이 아니며 노동에서 나온 결과라고 할 수 있다. 藝術意識이 발생함으로써 세계를 예술적으로 습득할 수 있는 가능성이 나타났으며 노동이 이러한 가능성을 구체적으로 실현시켰다고 할 수 있다.

4) 모방 본능

예술 발생의 근거로서 인간의 모방 본능을 드는 경우가 많다. 즉 인간은 무의식적으로 다른 사물을 모방하고 싶어하며 그것이 인간의 표현 본능과 결합하여 예술이 이루어진다는 것이다. 이것은 아리스토텔레스 이후로 많은 지지를 얻고 있는 견해이다. 그러나 인간이 무의식적으로 어떤 것을 모방하느냐 아니면 무의식적이라 생각하지만 자신도 모르게 어떠한 동기에서 모방하느냐의 문제가 나타난다. 여하튼 모든 모방은 인간의 사회 생활 속에서 습득된 많은 동기가 무의식적으로 작용할 때만 가능하다. 그러므로 아리스토텔레스는 모방이라는 개념이 어떤 사물이나 대상을 그대로 모방하는 것이 아니라 그러한 방식에 따라 모방하는 것이라고 주장한다. 사물을 모방하는 가운데 인간의 의식이 작용한다면 그것은 결코 단순히 기계적인 모방이 아니며 이미 모방의 동기가 그의 몸속에 배어 있다고 생각할 때 모방은 예술의 근원에 대한 설명으로서 적합하지 못하다.

이상과 같이 우리는 예술의 근원을 인간의 유희 본능, 종교 본능, 노동 본능, 모방 본능 등으로부터 규명해 보려 했지만 어느 하나가

절대적으로 타당한 것이 아니라 오히려 다함께 작용을 한다고 **할 수**
있다. 예술의 근원에 대한 문제는 예술의 기능에 대한 **문제와 연관된**
다. 예술의 기능도 복합적이라고 할 수 있다. 세계를 인식하고 이러
한 인식을 다른 사람에게 전달해 주는 수단으로서 작용하는가 하면,
인생관에 대한 문제를 해결해 주는 과제를 갖기도 하고 한 사회에서
형성되는 가치의 체계를 확정해 주기도 하며, 사회의 구성원으로 하여
금 집단적인 의식을 심어주기도 하고 도덕적·종교적 이념을 형성해
주기도 한다. 예술은 노동 속에 끼어들어 노동을 원활히 해주고 잘 조
직하도록 도와주기도 하며 인간의 지적 감정을 도야시켜 주기도 한
다. 기쁨에 충만한 자기 활동의 욕구를 만족시켜 주기도 하고 그것을
적극적으로 자극해 주기도 한다. 예술은 정신적으로뿐만 아니라 육
체적으로도 인간을 발전시켜 주며 인간 사이의 상호 이해를 위한 보
편적인 수단이 되기도 한다. 그러나 이러한 다양한 사회적 기능에도
불구하고 예술은 '예술 활동'이라는 통일적인 개념을 유지한다. 이러
한 내적 통일은 다음과 같은 이유에서 가능하다. 첫째, 정신적이고
육체적인 활동의 통일이 모든 예술 기능 속에서 반영된다. 둘째, 처음
부터 예술은 통일적인 원리를 포함한다. 언어·몸짓·노래 등이 항상
혼합된다. 건축에서도 회화와 조각이 기초가 되며 특히 종합 예술인
연극에서는 그것이 두드러진다. 세째, 예술 활동 속에는 어느 정도
보편적인 타당성이 들어 있다. 예술은 처음부터 실천적·정신적 활동
의 결과일 뿐만 아니라 삶의 특수한 전형이라는 특색을 갖는다. 예술
은 인간의 실천적인 체험을 재생하고 이러한 체험을 새로운 창작을
통해서 보충하며 새로운 창작은 그 사회의 이상에 적합한 방향으로
진척된다. 그러므로 예술은 현실 생활의 한계를 넘어서 상상의 세계
에까지 나아갔고 그러나 현실 인식이라는 과제를 결코 소홀히 하지
않았다. 예술의 근본적인 기능은 현실적인 생활 체험을 상상적인 삶
의 체험을 통해 보충하는 것이며 인간 의식과 인간 활동을 사회적인
목적에 적합하게 형성하는 데 있다.

(2) 예술 활동의 구조

인간 활동은 다양하며 모두 어떤 목적을 지향한다. 즉 다른 대상이나 다른 주체에 작용하는 주관의 의식적인 활동이다. 예술 활동도 이러한 활동 중의 하나이다. 예술 활동과 다른 활동과의 관계를 살펴보는 것은 흥미있는 일이다. 인간 활동의 특징은 다음과 같은 종류로 구분되면서 그 의미가 잘 드러날 수 있다. ① 주관이 객관적인 대상을 변화시키는 데서 일어나는 변혁적인 활동이다. 이러한 활동은 구체적인 노동 속에서 실천적으로 혹은 상상 형식으로 나타난다. ② 주체가 실제 세계의 관계나 객관적인 사태에 관하여 지식을 제공해 줌으로써 나타나는 인식 활동이다. 이러한 인식의 최고 형식이 과학이다. ③ 주체가 일정한 가치 체계를 구성하고 대상의 의미를 주관 자체에 전달해 주는 가치 지향적인 활동이다. 이러한 활동은 정치적·윤리적·종교적·미학적 가치를 발전시키고 근거지우는 이념의 활동속에서 가장 철저하게 실현된다. ④ 어떤 대상을 변혁하거나 인식하거나 가치를 평가하지 않은 채 상호 정보를 교환하는 커뮤니케이션의 활동이다. 이러한 교제 활동의 수단이 되는 것은 언어나 부호이다. ⑤ 지금까지 말한 모든 인간 활동이 통합적으로 흡수되고 서로 분리될 수 없는 가운데 나타나는 예술적인 활동이다. 그렇기 때문에 예술 활동은 다른 활동들에 대하여 독특한 성격을 갖는다.

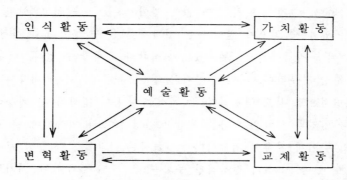

이러한 통합적인 성격 때문에 예술은 인간의 전체적인 생활 체험을

하나의 전형으로 형성해 줄 수 있는 기능을 갖는다.

(3) 형식과 내용의 문제

형식과 내용의 관계는 이미 오래 전부터 철학에서 다루어지는 중요한 문제의 하나이다. 예컨대 아리스토텔레스는 그의 형이상학에서 실체를 형상과 질료로 나누었는데 이것도 형식과 내용의 문제라고 할 수 있다. 이러한 문제는 예술에서뿐만 아니라 모든 다른 생활 영역에서도 근본적인 범주가 된다. 넓은 의미로는 구성과 기능의 문제라고도 할 수 있다. 형식과 내용의 관계를 어떻게 파악하느냐에 따라서 예술의 본질 규정도 달라진다. 형식주의 미학을 주장하는 이론가들은 내용이라는 개념을 거부한다. 그들은 예술 작품 속에서 사용되는 재료와 형식만을 구분할 뿐이다. 그러나 이러한 관찰 방식은 옳지 않다. 물질이라는 비유기적인 대상은 물론 재료와 형식으로도 구분될 수 있다. 그러나 예술가가 표현한 예술 작품 속에는 그가 사용한 재료와 더불어 형상과 내용이 동시에 이루어진다. 가령 진흙으로 벽돌을 만드는 경우와 조각품을 만드는 경우에 벽돌 속에는 내용이 없지만 조각품 속에는 내용이 나타난다. 사색하는 모습의 인간일 수도 있고 시민들의 갖가지 표정일 수도 있다. 내용과 형식은 항상 상호 작용을 하고 상호 조건지우는 개념이기 때문에 한 개념은 다른 개념 없이 존재할 수 없다. 그것은 마치 높이 없는 깊이가 있을 수 없고 양친 없는 아이가 있을 수 없으며 원인 없는 결과가 있을 수 없는 것과 마찬가지이다. 예술 작품에서 내용이 없는 형식이란 존재할 수 없다. 이 두 개념은 항상 결부된다. 사람의 신체와 같은 유기체에서는 내용과 형식이 내면적으로 상호 연관된다. 여기서는 내용이 형식의 한 기능이 된다. 즉 인간의 의식은 뇌라는 복잡한 신경 구조의 기능이며 자동차의 움직임은 기계 작용의 기능이다. 여기서는 형식의 구성물이 항상 교환될 수 있다. 그러나 정신적인 문화 특히 예술 속에서는 이러한 관계가 달라진다. 이들은 서로 반대되는 역할을 한다. 즉 형식이 그 안

에서 표현되는 내용의 기능이다. 예술적인 창작에서는 형식과 내용의 결합이 고정되어 있다. 예술 작품이 완숙되면 완숙될수록 형식을 구성하고 있는 요소가 바뀔 수 없다. 예술 작품 속에서는 내용이 그의 특성에 합당한 형식을 선택하며 그 관계를 규정한다. 작품의 형식이 내용에 합치될 때 이 작품은 성공되었다고 할 수 있다. 예술 작품 속에서 형식은 내용을 적합하게 표현하는 기능만을 가질 뿐이다. 적합한 내용이 표현될 때만 형식은 올바른 형식의 구실을 한다. 내용 없는 형식이란 피상적이고 恣意로운 구성에 불과하며 말이 되지 않는 인간의 소리처럼 아무런 의미도 드러낼 수 없다.

다른 한편으로 예술 작품의 내용은 합당한 형식 속에서 표현되지 않을 때 그 의미를 상실한다. 이러한 형식을 찾지 못하는 한 내용은 단순히 잠재적인 기능밖에 갖지 못한다. 형식 없는 내용은 작가가 체험한 어떤 것으로 다만 개인 의식 속에 보존되어 주관성 아래 갇혀 있는 것이다. 예술적인 형식 속에서 이러한 내용이 표현되고 고정될 때만 객관적으로 존재하는 예술 작품의 내용이 될 수 있으며 작자의 개인 의식으로부터 독자의 사회 의식으로 변화될 수 있다. 내용은 형식의 특수성을 조건지우며 형식 속에서 스스로의 고유한 규정성을 획득한다.

형식과 내용의 통일에 관해서 헤겔은 다음과 같이 말한 바 있다 ; "적당한 형식이 결핍되어 있는 예술 작품은 참된 예술 작품이 아니며 내용상으로 좋은 작품이지만 올바른 형식이 사용되지 않았다는 평을 받는 예술가는 낙제점을 받는 것이다." 형식과 내용이 상호 작용하는 작품만이 참된 예술품이다.

예술 작품의 형식과 내용은 반대의 일치를 나타낸다. 작품의 내용은 정신적인 삶의 영역이나 인간 활동의 영역에 관계된다. 작품의 형식은 그러나 물질적인 현상이다. 한 작품의 내용이라는 정신성과 형식이라는 물질성은 현실의 상반된 영역을 통일적으로 표현한다. 그러나 이러한 통일 속에서도 내용이 우위가 되며 내용은 내용을 실현하는 형식에 침투되어 형식에 활기를 준다. 그러므로 예술 작품의 형식

은 독특하게 정신적인 것이 표현되는 물질성으로 자연 현상의 물질성이나 일용품의 물질성과 구분된다. 내용에 합당한 형식을 창작하는 것은 매우 복잡하고 어려운 일이며 그것이 성공하기 위해서는 예술가로 하여금 창조력의 집중과 강한 예술적 환상력 및 기술적인 능력을 요구한다. 이러한 창작 과정에서 예술가는 즉흥적으로 목적에 도달할 수는 없으며 또한 목표가 항상 도달되는 것도 아니다. 많은 작품 중에서 형식과 내용이 일치하지 않는다는 사실이 발견된다. 이러한 단점을 예술가 자신은 물론 비평가들도 항상 지적하고 있다. 형식은 훌륭한데 이념이 뚜렷하지 않다든가 의도는 좋은데 잘 구성되지 않았다든가 하는 표현을 종종 듣는다.

예술 작품이 얼마나 완전한 경지에 도달했는가 하는 문제는 바로 이러한 형식과 내용의 일치가 얼마나 적합하게 이루어졌는가 하는 문제와 일치한다. 형식주의 예술 이론이나 미학 이론은 많은 경우에 순수 예술 이론과 결부되며 그것은 대부분 사회적인 내용으로부터 눈을 돌려 책임을 회피하고 스스로의 환상 속에 빠져 있는 사람들의 자기변명이었다.

(4) 예술과 사회

예술의 사회 생활에 대한 관계는 美學에서 항상 중요한 역할을 한다. 여기서는 두 종류의 상반된 의견이 존재한다. 한편에서는 사회가 예술가를 위해 존재하는 것이 아니라 예술가가 사회를 위해 존재하기 때문에 예술은 인간 의식의 발전이나 사회 질서의 개선에 기여해야 한다고 주장한다. 다른 한편에서는 이와 반대로 예술은 자체 목적을 갖기 때문에 아무리 고상한 목적일지라도 예술과 다른 목적을 위해 예술을 수단으로 사용한다는 것은 예술 작품의 가치를 저하시키는 것이라고 주장한다. 이러한 의견의 대립은 오늘날 참여 문학이냐 순수 문학이냐의 논쟁으로까지 번지고 있다.

우선 예술을 위한 예술을 주장하게 된 사회적 배경을 살펴보자. 순수 예술 이론은 예술가와 그를 둘러싼 사회 환경과의 마찰이 불가피한

곳에서 발생한다고 할 수 있다. 예컨대 프랑스의 낭만주의자들은 대부
분 열광적으로 순수 예술론을 주장한 사람들이다. 그들 중에 가장 대
표적인 사람이 테오필 고띠에(Théophile Gautier)이다. 그는 예술의 효
용론을 잘라 거부한다. 그는 스스로 필요없는 것이 필연적인 것이라고
생각하는 사람들의 類에 속하며 사물이나 인간이 보여주는 봉사와는
정반대의 관계에서 사물과 인간을 오히려 사랑한다고 말한다. 고띠
에는 《악의 꽃》의 저자인 보들레르(Baudelaire)를 '예술의 절대적인 자
율성' 때문에 칭찬한다. 보들레르는 詩는 그 자체 이외의 다른 목적
을 가져서는 안 되고 독자의 영혼 속에 미의 감정을 일깨워주는 것
이외의 과제를 가져서도 안 된다고 말한다. 미의 이념에 대한 고띠
에의 생각이 당시의 사회적·정치적 이념과 조화될 수 없었다는 사
실이 드러난다. 그는 라파엘로의 그림이나 아름다운 나체의 여인상을
바라보기 위해 기꺼이 프랑스인 및 시민으로서의 권리를 포기할 수
있다고 말한 바 있다. 왜 프랑스 낭만주의 예술가들에 의해서 이려
한 태도가 나타났을까? 이들은 한결같이 당시 대두하기 시작한 시민
계급에 대한 멸시를 순수 예술론과 결부시킨다. 그들은 실제로 부르
조아 사회와 갈등을 겪고 있었다. 부르조아 생활에서 나타나는 천박
함과 공허함을 분노의 눈초리로 바라보았던 낭만주의 문학가에는 아
직 그 사회 관계를 의문시하지 않는 부르조아층의 젊은이들이 많이
속해 있었다. 그들이 매력을 느낀 새로운 예술은 부패와 고루함과 공
허함으로부터 탈피할 수 있는 장소를 제공해 주었다. 그리고 시민 계
급이 확고한 기반을 잡고 혁명의 불길을 제지하게 되었을 때, 이러한
새로운 예술이 갖는 과제는 다만 시민 생활에 대한 거부를 理想化
하는 것뿐이었다. 낭만주의 예술은 바로 이러한 이상화였다. 낭만
주의자들은 시민 세계의 고루한 생활 방식을 거부했고 그것을 작품
속에서 표현하게 되었다. 그리고 외모에서도 시민 세계에 대한 반발
적인 모습을 나타냈다. 환상적인 복장이나 긴 머리가 증오의 대상이
된 시민 사회를 반격하는 젊은 낭만주의자들의 수단이었다. 창백한

얼굴은 기름기있는 시민 계급의 모습에 대한 항의였다. 이러한 젊은
낭만주의자들의 태도에는 예술의 有用性에 대한 반감이 동반되었다.
예술로부터 어떤 유용한 것을 만든다는 것은 그들의 눈에는 멸시의
대상이 되었던 부르조아에 봉사한다는 것을 의미했다. 고답파(parna-
ssiens)와 프랑스의 초기 사실주의자(공꾸르, 플로베르 등)들도 똑같이
시민 세계를 멸시했다. 그들은 그들의 작품을 당시의 대중을 위해서
가 아니라 몇몇의 선택된 사람들을 위해서 쓴다고 말한다. 재능이 없
는 작가들만이 대중의 마음에 드는 작품을 쓴다고 생각했다. 르꽁뜨
드 리슬(Leconte de Lisles)의 견해에 의하면 한 작품의 성공은 작가가
정신적으로 저속한 수준에 있다는 것을 나타내는 표시이다. 작가와
당시 사회의 모순을 더 구체적으로 설명해 보자. 프랑스 대혁명이 일
어나기 이전 18 세기 말엽에 진보적인 프랑스 예술가들은 당시의 주
도적인 사회와 마찰이 생겼다. 이들의 마찰은 그 후의 낭만주의자들이
겪는 마찰보다 더 심각했다. 그들이 반격한 것은 구질서였기 때문이
다. 그러나 고띠에를 중심으로 한 순수 예술을 주장하는 사람들은 시
민적인 사회 질서에 反해서 투쟁한 것이 아니라 이 질서 안의 비루한
시민적인 도덕에 대해서 투쟁했다. 혁명 이전의 문학가들은 당시의
주도적인 질서가 구질서 대신에 들어서는 새로운 질서에 의해서 무
너질 것이라는 희망을 갖고 싸웠다. 이러한 희망이 낭만주의자들에게
는 결핍되었다. 그들은 당시 프랑스의 사회 질서가 변혁되는 것을 결
코 바라거나 기대하지 않았다. 말하자면 그러한 변혁의 가능성에 대
해서는 전혀 희망을 가질 수 없는 절망 상태였다. 예술을 위한 예술
을 주장하면서 예술적인 창작에만 관심이 있는 예술가들의 경향은 그
러므로 자기가 살고 있는 사회 환경과의 마찰이 해결될 수 없다는 근
거 위에서 발생한다. 예술의 효용성을 주장할 수 있는 근거는 이와
반대로 예술 활동을 하는 사람들과 그 사회의 다른 구성원이 그들의
공동 노력을 통해서 사회를 개혁할 수 있다는 희망을 가질 때에만 나
타난다. 1848 년 2 월 혁명이 일어났을 때 많은 예술가들은 예술을

위한 예술을 거절하고 나섰다. 고띠에를 이어 예술의 **절대적인 자율**
성을 확신하고 있었던 보들레르까지도 주저하지 않고 **혁명적인 잡지**
의 출간에 참여했다. 여기서 그는 예술은 사회적 목적에 봉사해야 되
며 예술을 위한 예술의 이론은 유치하다고 말한 바 있다. 반동 혁명이
성공한 후에야 비로소 그와 다른 예술가들은 다시 '유치한' 예술을
위한 예술로 되돌아가게 되었다. 리슬은 詩藝術의 과제가 현실 생활
이 갖지 못한 이상적인 삶을 부여하는 데 있다고 생각했다. 이 말들
은 예술을 위한 예술을 옹호하는 사람들의 심리적 비밀을 파헤쳤다고
할 수 있다. 모든 정치적 세력은 항상 공리주의적 예술관을 부각시
켰다. 예술을 그들의 정치 목적에 부응하도록 만들기 위해서이다. 그
러나 정치 세력은 그 성격이 다양하기 때문에, 즉 진보적일 수도 있
고 보수적일 수도 있으며 반동적일 수도 있기 때문에 이에 부합하는
예술의 성격도 항상 달라진다. 예컨대 프랑스의 절대 군주인 루이 14
세는 예술이 스스로의 목적에 부응할 것이 아니라 인간의 도덕적인
목적에 기여해야 된다고 주장했다. 나폴레옹 1세는 예술을 위한 예술
이 잘못된 이데올로기의 유해로운 증상이라고 말한 바 있다. 문학과
예술이 도덕적인 목적에 합당해야 된다는 것이다. 그는 예술이 결국
군사적인 훈련의 목적에 사용되는 시기가 올 것을 예언하였다. 그러
므로 예술을 위한 예술을 거부하는 사람들이 모두 진보적인 사상을
갖는다고 말할 수는 없다. 알렉산더 듀마를 비롯한 당시의 많은 예술
가들이 순수 예술 이론을 거부했는데 그것은 시민 사회의 질서를 새
로운 사회 질서로 대치시키려 했기 때문이 아니라 시민 사회의 질서
를 고정시키려 했기 때문이다. 이들은 보수적인 낙관론자들이었다.
결국 공리주의적인 예술 이론은 보수적인 사상과 혁신적인 사상에 공
통으로 결속될 수 있는 것이다. 전자는 한 사회의 체제나 사회적 이
상에 아무런 비판없이 강한 관심을 갖는 데 특징이 있다. 이러한 **관**
심이 어떤 이유로 사라질 때는 그들의 태도도 변한다.

　예술을 위한 예술의 이론을 뒤흔들어 놓은 주장들이 주로 미학 연

구가들에 의해서 나타나기 시작했다. 예술 작품의 가치는 결국 그 내용의 특수성에 의해서 결정된다는 주장이었고 이러한 주장을 물론 고떠에와 같은 사람은 인정하지 않았다. 고떠에는 詩藝術은 아무 것도 증명할 수 없고 어떤 것을 이야기하는 것도 아니며 시의 아름다움은 그 운율에 의해서 결정된다는 주장을 고수한다. 그러나 그것은 커다란 오류였다. 오히려 시 예술이나 예술 작품은 항상 어떤 것을 표현하기 때문에 무엇인가 말하려 한다고 할 수 있다. 물론 예술가는 그의 이념을 논리적으로가 아니라 형상적으로 표현한다. 여하튼 예술 작품에서 이념은 중요한 의미를 갖는다. 이념적인 내용이 없는 예술 작품은 존재하지 않는다고 할 수 있다. 예술의 형식에만 가치를 부여하고 내용을 도외시하는 작가의 작품까지도 하나의 이념을 표현하기 마련이다. 형식만을 절대적으로 주장하는 것은 사회적·정치적 무관심에서 나온 결과이다. 형식만을 고려하는 작가의 작품은 항상 주위 세계에 대한 작가의 무력하고 부정적인 태도를 표현한다. 물론 이념적인 내용이 없는 작품도 있을 수 없지만 그렇다고 모든 이념이 예술 작품에서 표현될 수는 없다. 예술이란 인간의 정신적 교제를 위한 하나의 수단이다. 예술 작품의 수준이 높으면 높을수록 이러한 전달 수단의 역할을 더 뚜렷하게 행하는 것이다. 잃어 버린 사랑을 노래하는 소녀를 묘사한 작품이 우리를 감동시키지만 돈을 잃어 버린 수전노의 한탄을 묘사한 작품은 아무런 감동도 주지 못한다. 그와 다른 사람 사이의 사상을 전달하는 수단이 되지 못하기 때문이다.

참여 예술을 주장하는 사람들이 연관되어 있는 사회의 성격이 보수적이냐 진보적이냐에 따라 예술의 성격도 달라질 수 있는 것처럼 순수 예술을 주장하는 방향도 두 갈래로 나누인다. 프랑스 낭만주의자들처럼 시민 사회를 증오하고 멸시하는 가운데서 순수 예술의 이론이 주장되는가 하면, 현존하는 사회 질서를 침묵으로 옹호하는 입장에서도 순수 예술의 이론이 가능하다. 다시 말하면 자유주의 사상을 밑받침으로 현존하는 시민 질서에 대한 거부와 그 속박으로부터 해방

되려는 방향이 있고, 스스로의 예술 활동을 이상 속으로 도피시키면
서 모든 정치적·사회적 활동을 포기하기 때문에 현존하는 사회집단
으로부터 환영을 받으면서 대중으로 하여금 이러한 질서에 복종하도
록 도와주는 역할을 하는 방향도 있다. 고띠에는 시민 계급의 도덕에
굴복하기를 거부했지만 플로베르나 보들레르는 그들의 주장을 상아탑
속으로 후퇴시키고 침묵하면서 오히려 시민 계급을 도와주게 되었다.
시민 계급은 순수 예술을 권장하면서 예술가들을 새장 속에 가두어
놓는 결과가 되었다.

　순수 예술은 노동이 분화되는 산업 사회에서 예술이 그 속에 흡수
되는 위험을 배제하려는 방어적인 역할을 했는가 하면, 정치적인 변
화로부터 외면하면서 한적한 이상 속에 안주하려는 소시민적 근성의
표현이기도 했다.

　예술을 위한 예술을 주장하는 사람들은 예술에서 주로 형식의 우위
성을 강조하는 반면 사회와 연관되는 예술의 유용성을 주장하는 사람
들은 형식 못지 않게 내용을 앞세운다. 예술을 위한 예술이라는 예술
지상주의는 시대와 장소를 초월해서 모든 인간에게 타당한 보편적인
과제를 제시하려 한다. 혹은 그러한 과제를 부정하고 예술 자체 속의
만족을 목표로 한다. 그러나 인간의 존엄성이라는 말을 내세워 어떤
이상을 설정할 때 그것은 플라톤의 이데아나 칸트의 物自體처럼 하나
의 이상에 불과하고 한편 개인의 감동만을 주장할 때 그것은 몇몇 개
인의 순간적인 위로를 제공해 줄 수는 있지만 인간 사이를 결속시켜
주는 사회적인 힘을 상실한다. 인간의 본질이나 가치는 영원한 척도에
의해서 규명되는 것이 아니라 시대와 장소에 따라서 변화되며 그에 대
한 진리의 척도는 실천 속에서만 나타날 뿐이다. 순수 예술을 주장하
는 사람들이 때로는 갑자기 어떤 목적을 위해서 예술 활동을 감행하
고 그런 경우 보편적인 인간성을 지향한다고 변명하는 경우가 있는데,
이것은 얼마나 순수 예술이 자기 기만 속에서 살고 있는가를 단적으로
노출하는 실례가 된다. 그러니까 인류의 보편적인 문제를 다루는 예

술은 순수하고, 지엽적인 문제를 다루는 예술은 순수하지 못하다는 주장은 참으로 유치한 고정 관념에 사로잡힌 사람들의 오류에서 나온 결과이다. 18 세기의 '自然法'이 보편적인 법칙이라고 주장되지만 실은 당시 대두하기 시작한 시민 계급의 권리를 옹호하기 위한 편파적인 法에 불과했던 것처럼 인류의 보편성이란 보통의 경우 주도적인 집단의 사람에게만 타당하는 보편성일 뿐이다. 이러한 논쟁들은 무엇보다도 예술의 본질이 무엇인가라는 문제로부터 해명의 실마리를 얻어야 하고, 또 예술이 발생한 동기를 고려하면서 논의되어야 한다. 예술이 발생하던 원시 시대에 순수 예술이 존재했는가? 순수한 유희가 존재하지 않았던 것처럼 순수한 예술도 존재하지 않았다. 순수 예술은 시민 계급이 발생한 18 세기의 산물이며 예술의 사회적 관계를 논할 때 우리는 항상 18 세기의 사회적 상황을 고려해야 한다. 모든 인간의 의식이 결국 사회의 산물인 것처럼 예술도 사회의 산물이라는 데는 의문의 여지가 없다. 예술이 종교와 다른 것은 그가 속해 있는 사회의 현실로부터 예술적인 가치 창조의 실마리를 얻는 데 있다. 예술가의 상상력까지도 그가 자라온 환경, 그가 받은 교육 혹은 체험 등과 무의식적으로 깊이 연관된다. 이러한 연관이 때로는 그들과 정반대의 방향을 취하기도 하지만 역시 하나의 연관이라고 할 수 있다. 예술에 있어서 선험적인 개념이란 결코 존재하지 않는다. 물론 모든 예술에는 예술 자체의 상대적인 독자성이 어느 정도 존재한다. 그러나 예술의 내적 발전이라는 논리는 결코 절대적이 아니다. 외적 요인 즉 사회적·이데올로기적·종교적·기술적인 요인에 의하여 그 방향이 다양하게 결정된다고 할 수 있다. 예술에 미치는 사회적 영향과 예술 형식 사이에는 직접적인 연관이 없다 할지라도 사회는 예술 속에 나타나는 이념들을 형성한다. 결국 예술 형식은 예술적인 내용과 분리될 수 없으므로 예술의 형식에도 사회적 요건이 간접적으로 영향을 미친다고 할 수 있다. 예술의 독자성과 사회의 영향은 서로 변증법적인 관계에 있다.

제 3 장
예 술 과 철 학*

예술에도 많은 분야가 있다. 그리고 이 많은 분야들은 직접·간접으로 철학과 연관된다. 그러므로 철학의 입장에서 이러한 연관성을 규명하려 할 때 보통 미학 대신에 '예술 철학'이라는 말이 사용되기도 한다. 그러나 많은 예술 가운데서도 철학과 가장 관계깊은 예술이 문학이라고 할 수 있다. 철학과 문학은 다같이 '言語'라는 필수불가결한 수단을 사용하기 때문이다. 여기서는 文學을 중심으로 예술과 철학의 관계를 일반적으로 제시해 보려 한다.

1. 예술과 철학의 공통점

예술과 철학의 공통점을 밝히는 것은 상당히 어려운 문제이다. 왜

* 이 항목의 기술에서 주로 참조한 책은 다음과 같다.
 A. Hauser, *Sozialgeschichte der Kunst und Literatur* (München, 1953).
 J. P. Sartre, *Situations*, Ⅱ (Paris, 1948).
 E. Heftrich, *Die Philosophie und Rilke* (München, 1962).
 M. Heidegger, *Holzwege* (Frankfurt, 1972).

냐하면 공통점을 논하기 전에 우선 예술과 철학의 본질을 규명해야
하는데 그것이 일정하지 않고 보는 사람에 따라 각각 견해가 달라질
수 있기 때문이다. 우선 철학의 본질이 무엇인가에 대한 해답도 구구
하다. 일반적으로 그 어원에 따라 철학은 愛知(philosophia) 즉 지혜
를 사랑하고 추구하는 것으로 이해된다. 그러나 그것이 추구하는 지
혜가 무엇인가에 따라 그 성격이 아주 달라질 수 있다. 예컨대 그 지
혜가 세상에 나타나는 모든 것의 근원인 존재일 수도 있고(存在論),
우리가 대상을 어떻게 파악하느냐의 인식 과정일 수도 있고(認識論),
도덕 행위의 근본 원리일 수도 있다(倫理學). 역사의 발전 법칙일 수
도 있으며(歷史哲學) 사회의 구조나 그 변화 과정일 수도 있다(社會哲
學). 물론 개별 과학과는 달리 이러한 문제들을 전체적인 연관성 속에
서 통일적으로 파악하는 것을 철학의 과제로 보는 것이 보통이지만
그 강조점이 어디에 있느냐에 따라 철학의 방향도 달라진다. 구체적
인 대상을 넘어서 있는 초월적인 문제를 다루는 것이 원래의 철학적
인 과제로 생각되기도 했고(形而上學) 그러한 형이상학적인 문제는 아
무 쓸모없는 것이므로 그러한 문제를 배제하는 것이 오히려 올바른
철학 방법이라 주장되기도 한다(分析哲學). 철학의 과제가 개인으로 하
여금 참다운 본래적인 자기가 되어 세상이 무너져도 흔들리지 않는 혼
을 획득하는 데 있다고 보는 견해가 있는가 하면(實存主義) 개인보다
도 오히려 사회적인 개혁을 기반으로 인간을 그 疎外에서 해방시켜 주
는 데 있다고 보는 견해도 있다(마르크스주의).

여하튼 이런 모든 방향을 연결시킬 수 있는 공통점을 찾아본다면
그것은 "인간은 어떻게 살아야 하는가?" 혹은 "어떻게 더 잘 살 수
있는가?"라는 물음에 대한 해답을 추구하는 것이라 말할 수 있다. 삶
이 무엇인가를 파악하고 현재보다 더 나은 삶의 방향을 제시하는 것
이 그 방법이나 방향은 다르다 할지라도 모든 철학에서 직접 혹은 간
접으로 추구되어 왔다고 할 수 있다. 만일 어떤 방식으로든 인간의 삶
과 연관이 없는 철학이 있다면(그런 철학은 없겠지만) 그것은 하나의 지

적인 유희이지 참다운 철학이라고는 할 수 없다. 더 나은, 더 행복한 삶을 목표로 우주와 역사와 사회와 개인을 총체적으로 파악하고 그 근거를 제시할 때 하나의 철학이 성립한다. 이렇게 철학이 파악된다면 철학은 예술과 비슷한 목표와 과제를 지닌다고 할 수 있다.

예술도 인간의 삶에 대한 옳은 이해와 그 개선 방향의 제시라고 할 수 있다. 많은 예술 분야 중에서도 특히 문학은 그 대표적인 예이다. 실제로 많은 예술가들이 인생에 대한 깊은 지혜와 통찰력을 갖고 삶의 문제나 방향을 제시해 주는 경우가 많다. 이렇게 삶의 의미를 밝히고 보다 나은 삶을 제시한다는 점에서 예술과 철학은 공통점을 갖는다. 또한 참다운 예술과 참다운 철학이 항상 구체적인 삶, 즉 정치·경제· 역사·사회와 연관되는 인간의 문제를 중심으로 인간의 본질과 삶의 의미를 제시하는 방향으로 나아가고 있다는 것도 서로 공통된다고 말할 수 있다. 소위 '예술을 위한 예술'(l'art pour l'art)로서 구체적인 삶과 아무런 연관도 없이 그 자체에 목적을 두는 예술은 思辨의 날개를 펴는 철학과 마찬가지로 공허한 유희에 불과하다고 말할 수 있다.

2. 예술과 철학의 차이점

인생관의 확립과 제시라는 공통적인 과제는 그러나 그것을 표현하려는 방법에 있어서 예술과 철학을 구분지워 주고 있다. 그 차이는 다음과 같다.

(1) 철학은 논리적 합리성을 전제로 하나 문학은 비유·상징 등의 비논리적인 방법을 사용한다. 철학은 학문이기 때문에 논리적 보편성을 전제로 한다. 그것은 방법상 합리성을 가져야 한다는 말이며, 내용이 항상 합리적이 되어야 된다는 것은 물론 아니다. 그 내용이 비합리적인 철학(예컨대 생철학이나 실존주의, 형식 논리의 틀을 벗어나 모순의 종합·통일을 강조하는 변증법 등)도 있지만 모두 그 전개 방식은 합리

적이다. 만약 어떤 비합리주의적인 철학이 그 철학을 전개하는 과정
에서조차 비논리적이라면 그것은 학문이라고 할 수 없고 따라서 철학
이 아니다. 물론 잠언이나 역설 혹은 수수께끼 같은 것을 통해 비합
리적인 삶의 본질을 역설하려 하는 철학자(키에르케고르, 니췌 등)도 있
지만 이 경우에도 전체적인 논리성은 그것들보다 훨씬 더 두드러진
다. 비슷한 내용을 신화(Mythos)적인 사고로부터 이성(Logos)적인 사
고로 옮아간 것을 희랍 고대 철학의 출발이라고 보는 견해도 이와 연
관된다. 이와 반대로 예술은 물론 전체적으로 비논리적이라고 단정할
수 없지만(왜냐하면 그런 경우 설득력이 없으니까) 비논리적인 논리·비
유·상징 등의 간접적인 방법을 택한다.

(2) 철학은 개념(Begriff)을 사용하나 예술은 형상(Bild)을 사용한다.
개념을 추상적인 의미체라고 할 수 있다면 형상은 구체적인 사물의
표현이다. 철학은 논리적이므로 어떤 대상을 보편적으로 제시하는 개
념을 사용하지만 예술은 그렇지 않다. 예를 들어 '인간이 무엇인가'
를 답하려 할 때 철학에서는 모든 인간에 해당하는 보편적인 인간의
본질을 논하지만 예술에서는 구체적인 한 인간을 표현함으로써 거기
로부터 보편적인 인간의 모습을 제시하려 한다.

(3) 철학에서는 보편적인 진리를 전체적으로 제시하려 하나 예술에
서는 하나의 전형(Typ)을 개별자 속에 대표적으로 표현하는 방법을
택한다.

(4) 철학에서는 내용이 강조되나 예술에서는 내용과 형식이 동일하
게 강조된다. 철학자도 각각 다른 문체(Stil)를 가질 수 있으나 그것은
그 내용에 비해 2 차적이다. 그러나 예술가에게 있어서는 형식이 아주
강조된다. 물론 내용을 소홀히 하고 형식만을 강조하는 형식주의(For-
malismus)라는 문학 조류가 있으나 역시 그것은 절름발이 예술이고 본
래의 과제를 충실하게 달성하기 위해서는 내용과 형식이 적절하게 조
화를 이루어야 한다.

(5) 철학은 이성에 호소해서 우리를 확신시키려 하고 예술은 감정

에 호소해서 우리를 감동시키려 한다. 예술은 지식보다도 힘을 준다. 그러므로 때로는 예술이 훨씬 더 철학보다 강렬한 작용을 한다.

(6) 철학에서는 중심 문제와 그 해결 방안이 분명히 제시되는 반면 예술에서는 독자의 상상을 밑받침으로 암시된다. 철학에서는 그것이 올바로 제시되느냐 그렇지 못하느냐의 차이는 있지만 결론은 분명하다. 그러나 예술에서는 결론이 독자의 상상에 맡겨지는 경우가 많다. 물론 철학도 해답을 주는 것이 아니고 문제를 제기하는 데 불과하다고 주장하는 사람도 있다(야스퍼스). 그러나 이러한 주장에서 부정되는 해답이란 보편타당하고 절대적인 해답일 뿐이며 일반적으로는 문제를 제기한 철학자가 자기 나름대로의 해답을 직접 시도한다.

3. 철학적 예술

철학적 예술이란 예술 작품 속에 철학적인 문제가 뚜렷하게 추구 대상으로 잠재해 있는 예술을 말하고 이 경우에 해당하는 예술 분야는 주로 문학이다. 몇 개의 실례를 들어보기로 한다.

(1) 괴 테

괴테를 종종 문학가이며 철학자 그리고 정치가라고 일컫는다. 실제로 괴테가 많은 인생의 실제 경험을 쌓아 철학적인 식견이 십오해졌다는 말도 되겠으나 그의 예술을 철학적 예술이라고 얘기할 때는 다른 의미가 있다. 그것은 그의 예술 작품이 철학적인 성격을 띠었다는 말이다. 쉴러의 哲學詩와도 비슷한 괴테의 철학적인 초기 시 대신 여기서는 일반적으로 알려진 그의 대표작 《파우스트》를 예로 들어보자. 《파우스트》에서 추구하는 철학적인 문제는 존재 문제, 신의 문제, 악의 문제들이다. 첫째, 1 부가 시작되는 밤의 장면에서 파우스트는 독백한다. " … 그래서 나는 영의 힘과 말을 빌어 다소간의 비밀이라도

알고 싶어 이 몸을 마법에 맡겼도다. 다시는 더 식은 땀을 흘리며 나
도 모르는 것을 남에게 말할 필요가 없도록 ; 세계를 가장 깊은 곳에
서 결속하고 있는 것이 무엇인가를 인식하고 싶었고 … "'세계를 가
장 깊은 곳에서 결속하고 있는 것' 바로 그것은 철학에서 존재 문제
이다. 이러한 존재 문제의 추구가 파우스트의 모든 행동에 동반한다.
그것이 사건을 유도해 주는 보이지 않는 힘이다. 둘째, 파우스트는 그
레첸과의 대화에서 신을 명명할 수 없는 포괄적인 어떤 것으로 규정
한다. 감히 믿는다고 말할 수 없는 汎神論的 사상이 나타난다. 세째,
괴테는 "칸트는 그의 철학이라는 외투를 根本惡(das radikale Böse)이
라는 오점으로 더럽혔다"라고 말한 적이 있다. 즉 세상에 나타나는
악을 원죄와 결부시켜 절대화했다는 것이다. 이에 반하여 《파우스트》
에서는 메피스토의 활동, 그레첸의 비극, 파우스트의 절망 등을 통해
서 칸트에 대비되는 악 즉 선의 불가결한 한 요소로서의 악의 문제가
다루어진다.

여하튼 이런 문제들이 그의 다른 작품과 비교해서 두드러지고 그것
때문에 우리는 《파우스트》를 철학적인 예술이라 칭할 수 있는 것이다.

(2) 릴 케

실존 철학은 삶의 비합리성과 주체적 진리를 강조하면서 그 방법도
종래의 논리적인 체계를 벗어난다. 즉 문학적 표현을 종종 빌어 쓴다.
그렇기 때문에 사르트르(Sartre) 같은 철학자는 동시에 문학가이기도
하다. 많은 문학가들이 실존주의에서 나타나는 심각한 문제들을 나름대
로 다루고 있다. 그 중에서도 현대 사회, 특히 미국을 중심으로 한 자본
주의 사회에서 나타나는 소외 문제를 주로 다루고 있는 카프카(Kafka)
(《아메리카》 등), 사르트르와 교제하면서 인간의 부조리를 작품을 통해
서 형이상학적으로 추적한 까뮈(Camus), 그리고 죽음의 문제와 더불
어 실존의 문제를 시로써 표현한 릴케(Rilke) 등을 들 수 있다. 그 중
에서도 문제 의식이 두드러진다고 할 수 있는 릴케를 예로 들어보자.

릴케를 철학적으로 해석하려는 시도는 많이 나타났다. 카우프만(F. Kaufmann)은 릴케의 작품을 절대적 예술 현상으로, 요셉 브레히트(F. J. Brecht)는 종교를 대치하는 새로운 신학으로, 구아르디니(R. Guardini) 는 거짓 복음에 대한 새로운 복음으로, 볼노우(O. F. Bollnow)는 실존 주의와의 연관성을 중심으로, 부데베르그(E. Buddeberg)는 하이덱거와 병행하는 存在史的 측면에서, 하이덱거(M. Heidegger)는 형이상학의 완성으로, 발타사르(H. U. Balthasar)는 실존적인 플라톤주의로 각각 해석하고 있다. 릴케의 시가 철학적으로 해석되는 이유 중의 하나는 죽음의 문제에 대한 릴케의 집요한 추구 때문이다.

"인간 존재에 대한 실존 철학적인 이해는 내면적 필연성에 의해 죽음의 문제로 나아간다"고 볼노우는 그의 《실존 철학》에서 말한다. 키에르케고르는 일상적인 생활 태도를 하나의 죽음에 이르는 병으로 보고 문제가 되는 것은 일반적인 죽음을 객관적으로 고찰하는 것이 아니고 개별적인 인간이 스스로의 죽음을 어떻게 이해하느냐 그리고 죽음이 그의 삶에 어떤 영향을 미치는가이다라 말한다. 야스퍼스는 죽음을 죄·투쟁·고뇌 등과 함께 인간이 마음대로 벗어날 수 없는 한계 상황이라 규정하고 그것을 바로 인식할 때만이 실존이 가능하다고 한다. 하이덱거는 《존재와 시간》에서 "모든 現存은 죽는다는 사실을 그때그때 스스로 받아들여야 한다. 죽음이란 그것이 존재하는 한, 근본적으로 나의 것이다"라 말하며 죽음의 선구적 결단을 요구한다. 릴케에 있어서도 죽음과 삶이 분리된 어떤 것이 아니고 전체적으로 하나를 이루고 있다. 초기 작품인 《말테의 수기》(1910)에서 그는 삶과 함께 성숙하는 과일의 핵과 같은 '스스로의 죽음'에 관해 말하고 있다. 공장에서 생산된 것과 같은 그런 죽음이 아니라 그것을 생의 일부로 받아들이고 사랑함으로써 극복한다는 생각이 후기의 시 《오르페우스를 위한 소나타》(Die Sonette an Orpheus, 1923)의 중심 테마가 된다. 친구 딸인 베라의 夭折을 목격한 릴케는 더 이상 죽음을 무서운 어떤 낯선 것으로 생각할 수 없었다. 그래서 그는 희랍의 음유 시인 오르페우스를

삶과 죽음의 一體로 상징화시킨다. 릴케는 '사소한 죽음'과 구별하여 죽음을 향해 삶을 개방시킴으로써 죽음이 삶과 적대되지 않는 '위대한 죽음'을 노래한다. 인간의 보편적인 본질 속에 들어와야 하는 죽음의 문제를 제기하면서 사물의 의미를 추구한 릴케는 실존 철학을 시로 표현한 예술가라고 할 수 있다.

4. 예술적 철학

철학자들이 예술적인 표현 형식을 빌어 스스로의 사상을 전개하는 경우이다.

(1) 플라톤

플라톤의 저서는 대부분 對話(Dialog)로 이루어졌다. 여기에는 실제 인물들이 등장해서 대화를 하고 거기서 진리가 유출되는 辨證法(헤겔의 변증법과는 다른 일종의 대화법)이 주류를 이룬다. 대화 속에서, 그러므로 哲學思想뿐만 아니라 당시의 아테네가 우리 눈앞에 생생하게 나타난다. 귀족들의 자유분망함·惡意·시장·거리·법정·학원 등. 이러한 대화 형식은 소설이나 희곡에서 사용되는 문체 형식이다(예로 도스토예프스키나 발작의 소설 그리고 하우프트만이나 헵벨 등의 희곡을 들 수 있다). 플라톤은 문학가처럼 가능한 한 모든 것을 보여주고 편파적이지 않고 모든 사람에게 의견을 표시할 기회를 주며, 옳고 그름이나 善惡에 대한 결정을 미리 내리지 않는다. 물론 대화에서 주로 다루어지는 문제는 철학적인 문제들이다.

플라톤의 대화들이 주는 의미는 ① 진리를 생생하게 우리 앞에 보여준다는 것 ② 어느 한 사람보다도 여러 사람의 생각에 의해 진리가 발견될 수 있다는 것 ③ 대화는 진리로 나아가는 한 단계이므로 최종적인 진리가 독단적으로 주어지지 않는다는 것을 명시하는 데 있다.

이러한 특수성과 더불어 대화의 한계도 나타난다. 대화에 등장하는 소피스트들처럼 서로 완전히 상반되는 주장이 나타날 수 있고, 또 한 사람이 서로 모순되는 생각을 나타낼 수도 있다. 또한 직관으로써는 도달하기 어렵고 思惟에 의해서만 그 파악이 가능한 문제들이 대화라는 직관 형식으로 나타나기 때문에 충분히 파악되지 않는다. 여하튼 수미일관한 철학 사상의 체계를 플라톤의 암시에서 도출한다는 것은 매우 어렵다고 할 수 있다.

(2) 니 췌

철학자 니췌가 동시에 뛰어난 시인이고 음악가라는 사실은 잘 알려지지 않았다. 니췌는 어렸을 때부터 시를 쓰기 시작해서 일생 동안 일기장에 혹은 저서에 그의 시를 삽입했다. 1897 년 그의 누이에 의해《니췌詩集》이 바이마르에서 출간되었는데 그의 시 약 150 편이 수록되어 있고 1967 년부터 콜리(Colli)와 몬티나리(Montinari)가 편찬한 니췌의 비판적 전집(Kritische Gesamtausgabe) 1, 2 권《유년기의 저술》속에는 수백 편의 시가 수록되어 있다. 니췌는 음악에 대한 재능도 뛰어나 다프너(H. Daffner)가 비제의《카르멘》에 대한 니췌의 주석을 책으로 출간했다. 니췌는 자기의 많은 詩를 직접 작곡했고 그 악보집이 나왔다. 니췌를 철학자보다도 오히려 시인으로 평가하려는 시도도 나타난다.《프리드리히 니췌 : 예술가 및 사상가》라는 제목으로 리엘(A. Riehl)이,《예술가로서의 니췌》라는 제목으로 에케르츠(E. Eckertz)가 저서를 내어 니췌의 예술성을 높이 평가했다. 또 짜이틀러(J. Zeitler)는《니췌의 미학》이라는 책까지 내었다. 그러나 여기서 우리에게 중요한 것은 예술에 대한 니췌의 태도 즉 초기 저서《비극의 탄생》에서 대두된 희랍 예술의 두 요소인 아폴로적인 것과 디오뉘소스적인 것의 구분이 아니라 그의 주저《짜라투스트라는 이렇게 말하였다》에서 나타나는 표현 형식이다.《짜라투스트라》에는 산문 형식에 간간이 詩와 箴言이 첨가된다. 그 자신 "《짜라투스트라》와 함께 독일 언어가 완성되었다"고 생각하고 루

터(Luther)와 괴테 이후 독일 언어에 가장 커다란 공적을 세웠다고 자부한다. "나의 문체(Stil)는 춤이다. 균형이 잡힌 무용이다." 《짜라투스트라》를 철학적으로 비난하는 사람도 문학적으로는 높이 평가하는 것이 보통이다. 《짜라투스트라》에 나타난 니췌의 문체를 대강 다음과 같이 특징지을 수 있다. 즉 음악적・회화적・정열적・유희적이다. 문체상으로 성경과 비슷하다고 할 수 있는 용어들은 살아서 강렬하게 운동하고 있는 움직이는 말들이다.

플라톤의 對話錄이 객관적 보고 형식이라면 니췌의 《짜라투스트라》는 정열적인 웅변 형식이다. 그러나 역시 니췌의 경우도 그 사상을 체계적으로 정리해서 이해하기가 힘들다는 단점을 갖고 있다. 《짜라투스트라》에 나타나는 근본 사상들 즉 초인 사상, 영겁회귀 사상 등이 그 자체로 모순 없이 확연하게 드러나지 않는다. 이 사상들이 문학 작품(그것도 아주 난해한)을 읽을 때처럼 어렴풋이 암시될 뿐이다.

(3) 사 르 트 르

사르트르는 노벨 문학상 수상을 거절한 현대 프랑스의 大作家이다. 그는 철학적 저서 못지 않게 중요한 문학 작품을 발표하고 있으며 주로 희곡과 소설에 치중한다. 그는 스스로의 철학 사상을 철학 저서에서 체계화하는 한편 문학 형식으로 대중에 보급하는 시도를 한다. 그리고 그는 보들레르나 플로베르 등에 대한 독특한 해석을 하기도 하며 문학의 본질을 규명하기도 한다. 여기서는 그의 초기 주저 《存在와 無》의 중심 사상을 이루는 자유론이 어떻게 그의 초기 희곡들에서 문학적으로 표현되는가를 간단히 살펴보려 한다.

사르트르에 의하면 인간은 그 개념(본질)이 완성된 후에 존재하는 것이 아니고 存在(실존)하면서 자기를 만들어간다. 지금 있지 않는 어떤 가능성을 안목에 두고(無에 침투되어) 그때그때의 선택에 의하여 자기를 만들어가는 존재이다. 그러므로 인간은 자유에로 저주를 받았고 자유롭지 않을 수 없는 운명 속에 살고 있다. 자유가 보통 어떤 것

(혹은 필연성)으로부터 해방이라고 이해되는 데 반해 사르트르는 그것을 강요에 반대되는 선택으로 이해한다. "자유는 선택의 자유이고 선택하지 않을 자유가 아니다. 선택하지 않는다는 것도 말하자면 선택한다는 것 즉 선택하지 않는 것을 선택한다는 의미이다"(《존재와 무》). 그의 희곡 《파리떼》에서는 자유가 어떻게 시작되는가를 밝히고 있다. 주인공 오레스트는 결국 어떤 행위의 결단을 통해서 스스로 자유롭게 될 수 있다는 것을 알고 실천함으로써 그것을 확신한다. 《닫혀진 門》에서는 자유의 응고 상태가 표현된다. 그리고 《무덤 없는 죽음》에서는 不自由 속에서의 자유가, 《악마와 신》에서는 자유 속에서 수행되는 계획의 변화 가능성이 절대자의 문제와 동료의 문제를 중심으로 전개된다.

스스로의 사상을 이처럼 이론적인 두뇌를 가진 독자에게는 철학적인 체계를 통해서, 그리고 일반 대중처럼 직관에 더 의존하는 사람에게는 문학적인 표현을 통해서 전달한다는 것은 아주 획기적인 시도이고 더 많은 재능을 요구한다고 할 수 있다.

대부분의 철학자들이 철학에서 출발해서 문학 이론을 쓰기도 하고 또 사르트르처럼 스스로 창작을 하기도 한다. 반면 미학 이론가 루카치(Lukács)는 그의 중심 분야가 미학, 그 중에서도 특히 문학 이론인데 종종 철학적으로도 중요한 저서를 내고 있어 특이할 만하다.

이상으로 예술과 철학의 관계를 대강 살펴보았다. 결론적으로 이에 관해 다음과 같이 요약할 수 있다.

(1) 예술과 철학은 그 내용에서 다른 문화 영역보다도 서로 가깝다. 이들은 종교와 달리 진리를 이미 고정된 어떤 것으로 받아들이지 않고 여러 가지 요인들을 분석하면서 찾아간다. 과학과 달리 어떤 특정한 대상을 탐구하는 것이 아니라 삶의 의미를 전체적으로 추구해 간다.

(2) 표현 방법에 있어서 예술과 철학은 각각 독특한 방식을 택하지

만 그것은 절대적이 아니다. 철학이 예술적 표현 방식을 빌릴 수도
있고 그 반대도 가능하다. 개념을 사용하는 철학이 이성에 호소한다
면 형상을 사용하는 예술은 감정에 호소한다고 말할 수 있기 때문에
철학과 예술은 각각 독특한 표현 방식을 찾아간다.

제 **2** 부

미학 이론의 변천

제 1 부에서 우리는 미학의 기초를 살펴보았다. 여기서는 미학 이론이 어떻게 발전되어 왔는가를 비판적으로 고찰하려 한다. 그러나 미학사를 모두 나열하는 것이 아니라 시대적으로 특징을 갖는 미학 이론을 선별하여 비판하려 한다. 미학 이론을 내세운 사람들은 주로 철학자이며 각자의 철학을 중심으로 미학 이론이 전개되었기 때문에 철학을 예비적으로 고찰했으며 미학 이론의 서술에서도 집중적으로 연관시켰다.

고대 미학은 플라톤과 아리스토텔레스에 의해서 기초가 세워졌다고 할 수 있다. 이들에 의해서 주장된 미학 이론이 실천을 강조하는 헬레니즘-로마 시대에 들어와서 다소의 변화를 겪게 되고 그것은 중세의 신비주의 미학으로 흘러든다. 그러나 근세에 이르기까지 플라톤과 아리스토텔레스의 영향은 계속된다. 시대적으로뿐만 아니라 내용적으로 플라톤 및 아리스토텔레스의 미학과 서로 다른 특징을 갖는 헬레니즘-로마 시대의 미학을 플라톤과 아리스토텔레스에 연관시켜서 소개했다. 본래적인 의미의 미예술이나 미학 이론이 존재하지 않았던 중세의 미학은 아우구스티누스를 중심으로 간략하게 소개하는 정도에 그쳤다.

르네상스와 계몽주의 시대에는 많은 미학 이론이 체계 없이 나타나므로 그 특징들만 기술했으며, 그것이 칸트에서 종합된다고 생각되기 때문에 칸트의 미학을 다루면서 계속 언급하였다. 칸트에서 시작된 독일 관념론의 미학은 헤겔에서 완성되고 동시에 극복되었다고 할 수 있다. 헤겔의 미학은 현대의 미학 이론에 커다란 전기를 가져오는 역사적 의의를 지닌다. 그것은 그의 철학이 철학사적인 분기점을 이루는 것과 마찬가지이다.

헤겔 이후 헤겔에서처럼 체계화된 미학은 거의 나타나지 않았다고 말할 수 있다. 물론 철학적인 체계와는 달리 많은 방향에서 미학이 연구 발전되어 왔다. 그 중에서도 중요한 것은 쇼펜하우어와 니체를 중심으로 하는 비합리주의적인 의지의 미학, 예술과 사회의 연관성을 중심으로 발전되어 온 예술사회학적 방향, 종래까지의 형이상학적이고 사변적인 미학에 반기를 들고 경험적이고 심리적인 면을 강조하는 경험 미학, 그리고 英·美에서 나타나는 분석 미학, 현상학에 영향을 받고 예술의 본질을 현상학적으로 규명하려는 현상학적 미학 그리고 종래의 형이상학적인 미학을 새로운 각도에서 조명하려는 실존주의적인 미학 등이다.

이러한 각각의 방향 가운데서도 학자에 따라서 내용상으로 많은 차이가 있지만 각 방향의 이해에 핵심적이라고 생각되는 내용들을 대강 소개하려 한다. 물론 여기서 다루어지지 않는 다른 방향들(예컨대 구조주의 미학, 수용 미학, 정보 미학, 상품 미학 등)이 있지만 여기서 모두 취급할 수 없으므로 그에 대한 참고 문헌을 부록에서 소개하는 데 그쳤다.

제 **4** 장
플라톤과 아리스토텔레스*

1. 철학적인 특색

플라톤의 철학에서 기초가 되는 것이 그의 유명한 이데아론이다. 플라톤은 세계를 이데아界와 現象界로 구분하는 2원론을 내세운다. 더우기 참되고 영원하며 보편적인 것이 이데아이고 현상계는 가상의 세계로서 이데아계를 모방한다고 주장함으로써 플라톤의 철학은 철저한 객관적 관념론을 대표한다. 왜냐하면 플라톤이 말하는 이데아는 우리가 생각할 수 있는 추상적인 개념이 아니라 실제로 존재하는 어떤 것이기 때문이다. 개별자에 앞서서 보편자로서 이미 존재하고 있는 이러한 이데아를 불완전한 개별자가 모방하는 관계에 있다. 《국가》제 7권에서 플라톤이 비유한 것처럼 인간이 현재 살고 있는 현상계는 동굴에 비치는 그림자와 같은 가상의 세계라는 것이다. 현실 세계가 불완전하므로 완전한 것을 지향해서 나아간다는 생각은 인류의 역사

* 이 항목의 기술에서 주로 참조한 책은 다음과 같다.
A. Baeumler, *Ästhetik*(München, 1934).
W. Tatarkiewicz, *Geschichte der Ästhetik*(Basel, 1979).
Epikur, *Philosophie der Freude*(Stuttgart, 1973).

에서 종종 나타났다. 그러나 이 완전한 것이 막연한 하나의 이상이 아니고 실제로 존재하는 어떤 것이라는 데 플라톤 철학의 특색과 동시대 한계가 있다. 이데아가 플라톤이 말하는 것처럼 實在한다고 생각할 때 많은 문제점이 나타난다.

① 플라톤에 의하면 이데아는 사물에 공통되는 보편적인 一者이다. 사물에는 여러 가지가 있다. 그러나 플라톤은 사물의 種에 하나의 이데아를 설정하는 것 같다. 예컨대 인간이라는 種에 '인간'이라는 하나의 이데아가 있고 말[馬]이라는 종에 '말'이라는 하나의 이데아가 있다는 것이다. 그러나 종의 구분은 생물학상으로도 그렇게 엄격하지 못하다. 하등 생물에 있어서는 종과 종의 구분이 미세하며 중간 종이 나타날 수도 있다. 그뿐만 아니라 같은 종 가운데서도 많은 구분이 나타난다. 예컨대 인간이라는 종 가운데는 백인종, 황인종, 흑인종 등의 구분이 있으며 또 황인종 가운데는 중국인, 일본인, 한국인 등의 구분이 있다. 한국인만 하더라도 지역에 따라서 차이가 나며 엄밀히 관찰한다면 모든 인간은 각각 독창적이며 차이를 갖는다고 할 수 있다. 플라톤의 주장에 의하면 인간이라는 하나의 이데아가 있는데 이러한 동일한 이데아를 모방한 인간이 도대체 어떻게 그러한 차이를 나타낼 수 있는가? 물론 완전한 '인간'이라는 이데아를 모방하는 개별적인 인간은 그 모방하는 정도의 차이에 따라서 구분된다고 말할 수도 있다. 그러나 어떤 인종이 더 완전한 모방이고 어떤 인종이 더 불완전한 모방이라고 말할 수 있는 척도는 없다. 아니면 인간의 이데아가 있고 또 다시 황인종이라는 이데아가 있으며 한국인, 남도인, 북도인, 김 아무개 등의 이데아가 존재하는가? 그렇게 되는 경우 플라톤의 이데아는 아무런 의미가 없게 된다. 이데아는 개별자를 연결하는 보편자로서만 의미가 있기 때문이다. 보편자에서 나오는 개별자의 차이를 설명할 수 없고 개별자마다 이데아가 있다면 이데아의 보편성과 모순된다.

② 플라톤에 의하면 이데아계가 실제로 존재하며 이 이데아계 안에

서 각 種을 대표하는 이데아들이 서열을 이루고 있다는 것이다. 그 중
에서도 가장 높은 위치에 있는 것이 善의 이데아로서 그것은 이데아
의 이데아이다. 그 자체로 완전한 이데아가 어떻게 서열이 있을 수
있는지도 의심스럽다. 서열이 있다는 것은 더 못 하다는 것을 의미하
지 않는가?

③ 모든 사물이나 사건에 공통되는 하나의 이데아가 있다면 악이나
악인의 이데아도 있어야 한다. 그러나 악의 이데아라는 것은 그 자체
로 모순이다. 왜냐하면 이데아는 완전하고 동시에 선한 것이기 때문
이다. 플라톤을 옹호하는 사람들은 惡을 善의 不在로 해석하는 경향
이 있다. 그러나 그것은 플라톤의 모순을 은폐하기 위한 하나의 눈가
림에 지나지 않는다. 모든 다른 이데아가 적극적으로 즉 그에 해당하
는 어떤 사물이 존재하기 때문에 존재하는 것으로 규정되는 데 反하여
왜 惡은 不在라는 말을 내세워 소극적으로 규정되어야 하는가? 그렇
다면 醜는 美의 이데아가 不在하는 것으로 白은 黑의 이데아가 不在
하는 것으로 해석해야 될 것이다. 惡을 善의 이데아가 부재하는 것으
로 해석하는 것은 存在論에 가치 개념을 은밀하게 내포시키는 오류를
범하는 것이다.

④ 이데아가 불변이라면 고대에 존재했던 공룡의 이데아나 지금은
사라져 버린 말라리아균의 이데아는 어디로 갔을까? 아직도 어떤 허
공에 존재하고 있으면서 다만 현상계의 모방을 차단하는 것일까?

이렇게 볼 때 결국 플라톤의 이데아는 인간의 소원과 현실이 혼동
된 것에 불과하다. 즉 세계를 처음부터 고정되어 있는 불완전한 것으
로 보고 이러한 세계를 넘어설 수 있는 완전한 것을 상상하다가 그것
이 바로 참된 존재라고 주장하는 本末顚倒가 이루어진 것이다. 관념
론은 대개 이러한 입장에 서 있다. 인류가 구체적인 사물로부터 추상
해서 얻은 보편적 관념을 절대화하는 것이다. 이러한 이데아론과 《국
가》에서 계속된 '理想國家論'에서 플라톤은 소크라데스가 처형된 당
시의 사회적 모순에 대한 개혁 대신에 관념의 세계로 도피하지 않을

수 없었던 그의 입장을 잘 나타내 준다.

플라톤의 제자인 아리스토텔레스는 플라톤의 이데아론을 비판함으로써 스스로의 철학을 성립시킨다. 플라톤은 이데아가 사물의 근원이며 현실 세계의 다양한 사물은 이데아의 그림자나 모조품에 불과하다고 했는데, 아리스토텔레스는 이러한 논법은 단지 비유적인 것에 불과하며 결코 문제를 해결할 수 없고 오히려 문제를 복잡하게 만들 뿐이다라고 했다. 플라톤의 근본적인 오류는 이데아를 구체적인 사물로부터 독립된 존재로 보는 데 있다는 것을 아리스토텔레스는 그의 형이상학에서 논증한다. 진정한 실체는 이데아가 아니라 오히려 개별물이다. 이데아는 개별자를 떠나서 존재하는 것이 아니라 개별자 속에 형상으로 존재한다. 실체는 개별자이며 그러므로 모든 사물은 질료와 형상으로 구성된다. 아리스토텔레스가 말하는 형상은 결국 개별자 속에 들어 있는 이데아이다. 그는 개별자와 보편자를 분리시키지 않음으로써 플라톤의 관념론을 비판·극복하려 했지만 개별자 속에 항구불변한 형상을 가정하는 점에서 역시 플라톤을 완전히 극복할 수는 없었다.

2. 플라톤의 미학

플라톤은 대화록으로 구성된 많은 저서를 남겼다. 미와 예술에 대한 문제가 많은 저서에서 언급되지만 그의 다른 철학처럼 체계적으로 구성된 것은 아니다. 단편적으로 나타난 플라톤의 미학에서 2개의 주요한 문제가 드러난다. 미의 개념과 예술의 개념에 대한 플라톤의 생각이다.

(1) 미의 개념

"우리가 그것을 위해서 살 만한 가치가 있는 어떤 것이 존재한다면 그것은 美를 관찰하는 것이다"라고 플라톤은 《향연》에서 말한다. 그

러나 플라톤이 미를 칭찬할 때 이 미의 개념은 오늘날과 다르다. 색·
형식·멜로디 같은 것은 플라톤이나 희랍인에게는 미의 영역 가운데
일부를 이루고 있을 뿐이다. 플라톤이 말하는 미는 물리적인 대상뿐
만 아니라 심리적이고 사회적인 대상도 포함한다. 감각 기관을 즐겁
게 해주는 것뿐만 아니라 정신을 안정시켜 주는 것도 포함한다. 대화
록《위대한 히피아스》에서 플라톤은 미의 개념을 정의하려 한다. 우
선 소크라테스와 소피스트들이 등장해서 그들 나름대로의 미를 정의
한다. 플라톤은 미를 넓은 의미로 이해한다. 미의 영역이 善의 영역
과 일치된다. 미의 항목 아래 선이 다루어지고 선의 항목 아래 미가
다루어진다. 희랍에서 통용되었던 미의 개념은 일반적으로 명료하지
않으며 항상 넓은 의미로 사용되고 있다. 眞·善·美가 일치된다는
생각은 플라톤의 주장일 뿐만 아니라 고대 희랍의 일반적인 사상이기
도 하다. 물론 미를 달리 해석하려는 시도도 나타났었다. 즉 소피스
트들은 미를 감각 기관에 유쾌한 자극을 주는 어떤 것으로 해석했다.
소크라테스는 미를 합목적적인 것으로 파악하려 했다. 플라톤은 소피
스트들의 미 개념을 반박하고 주관적이고 상대적인 미 개념 대신에
객관적인 미 개념을 대치시키려 했다. 즉 미 자체란 무엇인가라는 문
제가 플라톤의 관심사였다. 이렇게 하여 플라톤은 미의 이념에 도달
하게 된 것이다. 플라톤에 있어서 영혼은 육체보다 더 완전하며 이데
아는 육체나 영혼보다 더 완전하다. 이러한 철학을 밑받침으로 플라
톤은 미를 육체와 연관시키려 하지 않았다. 미는 영혼이나 이데아의
성격을 가져야 하며 영혼이나 이데아의 미가 육체의 미보다 훨씬 더
높은 위치를 차지한다. 플라톤은 그의 관념론적인 철학을 밑받침으로
미를 이념화시켰으며 미학을 경험의 영역으로부터 사고의 영역으로
옮겨 놓았다. 최고의 미는 결국 이데아 속에 있으며 이데아만이 '美自
體'이다. 육체와 영혼이 아름다운 것은 미의 이데아를 모방하기 때문
이다. 미는 소멸하지만 미의 이데아는 영원하다. 플라톤은 미를 이데
아의 영역으로 옮겨 놓음으로써 첫째, 희랍에 통용되었던 넓은 의미의

미 개념이 훨씬 더 확충되어 미의 영역 속에 경험을 넘어서는 추상적인 대상이 포함되었으며 둘째, 현실에서 나타나는 구체적인 미가 현상계에 속하는 어떤 것으로 가치가 하락되었으며 세째, 미의 척도가 미의 이데아라는 관점에서 새로이 도입되었다고 할 수 있다. 소피스트들은 주관적인 美感을 강조했고 피타고라스 학파는 객관적인 형식을 강조했으며 소크라테스는 미의 기능을 강조한 반면 플라톤은 완전한 미의 이념을 내세운 것이다. 플라톤의 미학은 관념론적인 색채뿐만 아니라 도덕적인 색채도 지니고 있다. 미와 선을 일치시키려 한다. 보통 미가 선으로 간주되는 반면에 플라톤은 선을 미로 간주하는 차이가 있었을 뿐이다.

(2) 예 술 개 념

플라톤의 예술론은 그의 철학 및 그의 미론과 결부된다. 가장 위대한 미를 그는 예술 속에서가 아니라 우주 혹은 이데아 속에서 찾았다. 일반적으로 희랍에 통용되었던 것처럼 예술을 그는 목적과 연관된 기능으로 보았다. 물론 이때 그는 시학과 예술을 엄격하게 구분했다. 그는 예술을 유용한 예술, 생산적인 예술, 모방하는 예술로 구분했지만, 일반적으로 그는 예술을 모방으로 해석했다. 예술이 현실을 모방한다는 생각은 희랍인에게 낯선 것이 아니었다. 플라톤에 있어서는 그러나 현실 자체가 이데아의 모방이므로 예술은 결국 모방한 것을 모방하는 더 낮은 단계로 떨어지고 말았다.

그러면 플라톤에서 예술은 어떤 과제를 갖는가? 효용성과 정당성이라고 할 수 있다. 효용성이란 인간의 성격을 도야하는 수단으로서 도덕적인 효용성을 말한다. 이것은 소크라테스의 영향을 받은 결과이다. 두번째로 우주의 질서나 세계의 법칙과 어긋나지 않아야 한다. 즉 정당성을 지녀야 한다. 정당성을 보증해 주는 것이 계산과 척도이다. 이것은 피타고라스 학파의 영향을 받은 것으로 생각된다. 결국 좋은 예술의 척도는 세계의 법칙과 일치하는 데 있는 정당성과 성격을 잘

도야시키는 데 있는 효용성이다. 그러므로 예술 작품은 우주의 법칙과 일치되어야 하고 동시에 인간의 성격을 구성하는 선의 이념과도 일치되어야 한다.

그러나 플라톤은 앞에서 말한 것처럼 현상계를 모방하는 예술을 적대시하는 경향으로 나아갔다. 그가 제시하는 이상 국가 속에 예술가나 시인의 역할이 제시되지 않는다. 자기 시대의 예술을 바라보면서 그는 예술이란 옳지도 않을 뿐만 아니라 유용하지도 않다고 비난했다. 왜냐하면 예술은 인간을 오도하여 현실의 그릇된 像을 보여주며 이와 더불어 인간을 타락시키기 때문이다. 그 이유는 예술이 현실을 모방하면서 현실을 왜곡시키기 때문이다. 현실을 감각적으로 파악하는 것은 플라톤의 철학에 의하면 피상적일 뿐만 아니라 현실에 대한 그릇된 모습을 만든다. 예술이 인간을 타락시키는 것은 그것이 인간의 감정을 자극시키기 때문이다. 그의 철학에 의하면 인간은 오로지 이성에 의해서만 유도되어야 한다. "육체는 영혼의 감옥이다." 예술은 인간의 감정에 호소하면서 인간의 성격을 약화시키고 도덕적이고 사회적인 경계심을 나태하게 만든다. 조형 예술은 사물의 형태를 왜곡시키며 詩와 音樂은 인간을 도덕적으로 퇴화시킨다고 그는 주장한다. 이러한 그의 주장은 그의 철학을 전제로 하는 것으로 별로 납득할 만한 것이 못 된다. 인간이 관찰한 사물의 특성이 존재의 참된 내용과 일치하지 않으며, 시민을 교육하고 인도하는 데 있어서 그가 생각한 유일한 하나의 방법만이 정당하다는 그의 편견이 여기에 작용하고 있다. 그의 예술론은 그의 철학을 신봉하는 사람들에게만 타당성을 갖는다고 할 수 있다. "모든 모방하는 예술은 다만 장난일 뿐이며 그들에게서 신중한 것이란 아무 것도 없고 모든 것은 다만 즐기기 위해서 존재할 뿐이다"(《정치학》). 플라톤에 있어서 모방이란 결국 시간을 보내기 위한 유희이며 인간을 고귀한 과제로부터 어긋나게 만드는 것이다.

(3) 철학과 예술

고대 희랍에서는 예술과 철학이 각각 인간을 교육시킬 수 있다고 생각했으며 그렇기 때문에 충돌이 일어나지 않을 수 없었다. 플라톤은 예술 특히 문학에 지식의 원천을 인정해 주려는 태도를 단호하게 거부했다. 진리로 나아가는 길은 유일하며 그것은 철학의 길이다. 《소크라테스의 변명》속에 다음과 같은 말이 나타난다. "시인은 마치 성인이나 예언자와 같다. 그들은 스스로 말하는 것이 무엇인가를 모른다. 그들은 현명한 사람들이 아니면서도 그들의 詩 때문에 다른 영역에서도 가장 영리한 사람인 것처럼 생각하고 있다는 것을 나는 동시에 알아차렸다." 플라톤은 철학과 문학을 이렇게 대치시키고 철학자의 승리로 결말을 짓는다. 호메로스가 제시한 국가가 너무 분망하고 무질서하고 정열이 난무하는 것은 결국 선택 없이 모방하는 예술에 책임이 있으며, 이에 반해 자신의 이상 국가는 모방이 아니라 진리 자체에 근거를 두는 좋은 국가라는 것이다. 시인은 결국 소피스트이고 철학자의 도구로서만 가치가 있다. 즉 예술이 도덕이나 인식의 아래에 있어야 하고 예술은 다만 정치적·윤리적 가치를 실현하는 데 도움을 줄 때만 필요한 것이며 사람의 마음을 연약하게 만들거나 유쾌하게 만드는 예술은 추방되어야 한다는 것이다.

3. 아리스토텔레스의 미학

고대의 자료들이 전하는 바에 의하면 아리스토텔레스는 《詩人論》, 《호메로스 문제》, 《美論》, 《音樂論》, 《詩學의 문제》 등의 많은 藝術論을 저술했다. 그러나 이들은 모두 전해지지 않고 다만 그의 《詩學》이 전해질 뿐인데 그것도 완전한 형태로서 전해진 것이 아니다. 전하는 바에 의하면 이 《시학》은 2권으로 되어 있는데 우리에게 전해진 것은 일반적인 서문과 비극론에 해당하는 적은 부분이다. 그러나 아

리스토텔레스는 그의 《시학》을 통해 美學史에서 독특한 위치를 차지한다. 그의 시학은 詩藝術의 내용과 언어를 특수하게 다루는 전문적인 저서이며 동시에 미학의 일반적인 사상을 내포하고 있다.

《시학》이외에도 미학 이론을 담고 있는 저서로는《修辭學》제 3 장, 《정치학》제 8 장, 《물리학》, 《형이상학》, 《윤리학》등이다. 아리스토텔레스는 미의 문제에 관한 일반적인 성찰보다도 개별적인 서술을 보여준다. 즉 비극, 서사시, 음악 등을 주로 다루며 일반적인 예술이나 미의 문제에 관해서는 별로 집중하지 않는다.

(1) 예 술 개 념

고대부터 미학이 다루는 주요한 두 개념은 미 개념과 예술 개념이다. 플라톤은 주로 미 개념을 중시한 반면 아리스토텔레스는 미 개념을 제쳐두고 예술을 탐구하기 시작했다. 구체적으로 나타나는 예술이 추상적인 미 개념보다도 그에게 더 많은 관심을 불러일으킨 것이다. 아리스토텔레스가 제시한 예술 개념이 수세기 동안 타당성을 얻었고 고전적인 의미를 갖는다. 물론 그는 여기서 독창적인 예술관을 제시했다기보다는 당시 희랍 사람들이 직관적으로 느끼고 있었던 것을 개념화했다고 할 수 있다. 우선 그는 예술이란 인간의 활동이다라는 명제에서 출발했다. 즉 예술을 자연으로부터 분리시킨 것이다. 자연물은 필연성으로부터 발생하나 예술 작품은 그것을 만드는 사람의 활동에 달려 있다. 아리스토텔레스는 인간의 활동을 3 가지로 구분한다. 연구 활동, 작용 활동, 창작 활동이다. 예술은 창작 활동에 속한다. 창작은 그 결과로 하나의 작품을 남겨 놓기 때문에 다른 두 활동과 구분된다. 다시 말하면 모든 예술은 하나의 창작이지만 모든 창작이 예술인 것은 아니다. 아리스토텔레스에 의하면 '하나의 능력에 기초한 의식적인 창작'이 예술이다. 예술이 속하는 범주가 창작이며 창작의 특징은 하나의 능력에 기초되어 일반적인 법칙을 사용해서 의식적으로 구성하는 데 있다. 아리스토텔레스의 정의에 의하면 단순히 본능

이나 일반적인 체험에 의존하는 창작은 예술이 아니다. 왜 냐하면 여기에는 규칙, 수단의 의식적인 응용, 일정한 목적의 지향이 결여되었기 때문이다. 이렇게 볼 때 미 예술뿐만 아니고 수공품도 예술이 된다. 회화나 조각뿐만 아니라 구두를 만드는 기술이나 선박의 건축도 예술에 속한다. 예술은 예술가를 통해서 만들어지는 작품이고 이러한 작품을 만들기 위해서 그는 일정한 능력을 가져야 하며 이러한 능력을 아리스토텔레스는 예술이라 불렀다. 작품을 만들어낼 수 있는 규칙을 아는 것이 능력이므로 창작의 근거를 이루는 지식을 그는 또한 예술이라 불렀다. 아리스토텔레스가 의미하는 예술에 해당하는 희랍어 téchne 가 라틴어에서는 ars 로 되고 근세에 들어와서 Kunst 로 변한다. 아리스토텔레스는 창작자의 능력을 지칭했고 중세나 근세에서는 만들어진 작품을 지칭한다.

아리스토텔레스의 예술관에 대한 특징을 들어보면 첫째 그는 예술을 動的인 것으로 이해했다. 자연 연구에 뛰어났던 그는 자연을 사물로 보지 않고 발전으로 간주한 것이다. 둘째 그는 예술의 知的인 요소를 강조했다. 일반적인 규칙이 없는 예술은 존재하지 않는다는 것이다. 세째 그는 예술을 심리적인 진전으로 이해했다. 자연이 물질의 산물이라면 예술은 정신의 산물이기 때문에 서로 구분된다. 예술이 하나의 능력이라면 과학과 거리가 멀지 않다. 그러나 과학은 存在(Sein)를 다루는 반면 예술은 변화(Werden)를 다룬다. 아리스토텔레스의 예술 개념은 오랫동안 유지되다가 근세에 와서 변화를 겪는다. 즉 근세에서는 예술의 개념이 협소하게 규정되고 美藝術로 한정되며 예술은 능력이라기보다도 하나의 산물로 이해된다. 또한 예술에 있어서 지식이나 규칙을 그렇게 중시하지 않게 된다.

아리스토텔레스의 공적은 일반적인 미학 이론에 얽매이지 않고 개별적인 예술 분야를 연구하고 실천적인 응용을 추구한 데 있다. 그는 예술을 항상 그 소재와의 관계에서 파악하려 했다. 소재를 어떻게 다루느냐에 따라서 예술이 구분된다. 동상에서처럼 소재의 외형을 변화시

킬 수도 있고 조각에서처럼 소재에 어떤 것을 첨가하거나 제거할 수
도 있고 건축에서처럼 소재의 여러 부분을 결합하거나 질적으로 변화
시킬 수도 있다.

예술의 근본 요인으로 아리스토텔레스는 지식, 숙련, 천부적 재능
을 들었다. 지식은 이론적인 지식일 뿐만 아니라 경험을 통한 지식도
포함한다.

(2) 모방의 개념

아리스토텔레스는 모방으로부터 그의 근본적인 예술 이해, 예술을
구분하는 근거, 개별적인 예술 장르를 정의하는 기초를 얻는다. 그는
모방이라는 개념을 엄밀하게 정의하지는 않았지만 대상을 사진찍는
것처럼 복사한다는 의미로 말한 것은 결코 아니다. 그는 현실을 모방
하는 예술가는 있는 그대로가 아니라 더 아름답거나 혹은 더 추하게
묘사할 수 있어야 한다고 주장한다. 시인은 다른 예술가와 마찬가지
로 모방하는 사람이기 때문에 사물을 있는 그대로 표현하거나 혹은
그들에게 나타나는 대로 또는 그들의 생각으로 그렇게 되지 않으면 안
되는 방향에서 표현해야 한다. 있는 그 자체가 아니라 있어야 할 이
상을 표현해야 하기 때문에 예술가의 모방은 결코 복사가 아니다.

또 아리스토텔레스는 예술가들이 보편적인 의미를 갖는, 즉 전형적
인 것을 표현하도록 요구하기 때문에 그의 모방 이론은 자연주의 예
술관과 거리가 멀다. "詩는 보편적인 것을 표현하고 이에 반해 역사
기술은 개별적인 것, 개체적인 것을 서술하기 때문에 문학은 역사 기
술보다 더 철학적이고 더 심오하다"(《詩學》).

예술은 內的인 필연성에 일치하는 것을 표현해야 된다고 아리스토
텔레스가 주장할 때 현실의 단순한 모방으로 그의 모방 이론이 이해
되어서는 안 된다. 예술 작품에서 중요한 것은 개별적인 사건이나 인
물이 아니고 그의 전체적인 연관성이다. 이러한 전체적인 연관성은
현실과 비교되면서가 아니라 그 자체의 구성에 따라서 평가되어야

한다.

이러한 모든 사실로 미루어볼 때 아리스토텔레스가 말하는 모방 (mimesis)이라는 개념은 복사가 아닌 독특한 의미로 이해되어야 한다. 희랍에서 모방이라는 말이 이미 통용되고 있었다. 피타고라스 학파는 모방을 체험의 표현으로 이해했으며 데모크리토스(Demokritos)는 활동의 재현으로 이해했다. 플라톤에 와서 비로소 모방은 다른 것을 복사하는 의미로 이해된다. 19 세기의 역사가들은 아리스토텔레스의 모방 개념을 플라톤의 의미에서 이해하고 있는데 물론 잘못이다. 모방을 의미하는 독일어는 Nachahmung 이다. 전철 nach 라는 말은 '…처럼'과 '…에 따라서'라는 2 가지 의미를 포함한다. 아리스토텔레스의 모방은 결코 '…처럼 만든다'가 아니라 '…에 따라서 만든다'는 말이다. 모방이라는 말을 그는 주로 비극론에서 사용하는데 배우가 실제 인물처럼 행동하는 것을 나타낸다. 그는 플라톤과 달리 모방을 예술의 부정적인 성격으로가 아니라 본질적인 특성으로 이해한다.

아리스토텔레스는 모방하는 예술로서 음악이나 조형 예술뿐만 아니라 서사시, 비극, 희극을 포함하는 문학을 들고 있다. 이렇게 하여 문학이 예술의 확고한 위치를 차지한다. 플라톤에 있어서 문학은 예술이 아니었다. 왜냐하면 예술은 능력의 소산인 반면 문학은 신들린 광기의 소산으로 보았기 때문이다. 아리스토텔레스는 문학을 타고난 재능의 소산으로 보았으며 다른 예술과 마찬가지로 일반적인 규칙이 필요하다고 생각했다. 그렇기 때문에 학문의 대상이 될 수 있고 이러한 학문이 詩學이다.

아리스토텔레스는 예술이 사용하는 수단, 표현하는 대상, 모방하는 방식에 따라서 예술을 구분했다. 문학과 음악의 수단은 리듬·언어·멜로디이다. 예술이 모방하는 대상의 차이가 또한 예술을 구분하는 커다란 요인이 된다. 더 나은 사람을 모방하느냐 더 못한 사람을 모방하느냐에 따라서 비극과 희극이 구분된다. 또한 작자가 스스로 얘기하느냐 주인공으로 하여금 얘기하게 하느냐의 모방 방식에 따라서

서사 예술이냐 극 예술이냐의 구분이 나타난다.

(3) 정화의 문제

모방의 개념과 더불어 유명한 아리스토텔레스의 淨化(Katharsis) 개념이 《詩學》의 6항에서 다음과 같이 제시된다. "비극은 진지하고 일정한 크기를 가진 완결된 행동을 모방하며 여기서 나타나는 대사가 작품의 서로 다른 각부분에 따로따로 나타나도록 언어를 선택하며, 서술적 형식을 취하지 않고 드라마의 형식을 취하며 연민과 공포를 통하여 이러한 감정의 카타르시스를 행한다." 이러한 정의에서 다음과 같은 몇가지의 요소가 드러난다. ① 비극은 모방하는 서술이다. ② 비극은 언어를 사용한다. ③ 비극의 수단은 치장된 언어이다. ④ 비극의 대상은 신중한 사건이다. ⑤ 모방의 방식은 행동하는 인물들이 텍스트를 말하는 방식이다. ⑥ 비극은 일정한 길이를 갖는다. ⑦ 비극은 연민과 공포를 일으키는 것을 통해서 작용한다. ⑧ 비극은 이러한 감정들을 정화시킨다.

이 가운데서도 모방의 개념 및 정화의 개념은 미학에서 보편적인 의미를 갖는다. 말하자면 이들은 예술의 목적과 작용을 규정해 준다. 그러나 아리스토텔레스는 이러한 문제에 관해서 간단하게 언급하는 데 그쳤다. 그렇기 때문에 후에 이 카타르시스 문제에 대한 많은 논란이 일어났다. 논쟁의 대상은 아리스토텔레스가 의미하는 카타르시스가 감정의 정화인가 아니면 이러한 감정들로부터 정신을 정화시키는가 하는 문제이다. 다시 말하면 감정을 승화시키는 것이 문제인가 아니면 이러한 감정의 억눌림으로부터 벗어나는 것이 문제인가이다. 감정을 개선하느냐 이러한 감정으로부터 해방되느냐이다. 이 2 가지 견해는 서로 엇갈리며 오늘날은 뒤의 해석에 접근하는 경향이 있다. 즉 비극은 관객의 감정을 완전하게 하고 고상하게 만든다는 생각을 아리스토텔레스가 제시하려는 것이 아니고, 비극이 이러한 감정으로부터 우리를 해방시키며 관객은 비극을 통하여 스스로를 불안하게 만드는 감정의 짐

을 벗어버리고 내면적인 안정을 얻는다는 것을 아리스토텔레스가 제
시했다는 주장이다. 이와 더불어 아리스토텔레스가 카타르시스라는 개
념을 종교 의식으로부터 빌려왔느냐 혹은 의학으로부터 빌려왔느냐
에 대한 논란이 일어난다. 물론 아리스토텔레스는 의학과 깊은 관계
가 있었다. 그러나 그가 '정화'를 '모방'과 결부시킨 점은 종교 의식
이나 피타고라스의 예술 이해와 연관이 된다고 할 수 있다. 아리스토
텔레스는 전통적인 동기를 빌어 스스로의 새로운 해석을 시도했다고
할 수 있다. 감정의 배설을 통하여 감정으로부터 정화되는 사실을 그
는 심리적·생물학적 과정으로 파악했다. 피타고라스의 종교관에 따
르면 정화는 음악을 통해서 이루어지며 아리스토텔레스는 이러한 사
상을 밑받침으로 한 것 같다. 그는 音을 윤리적·실천적·열광적인
종류로 구분하고 마지막의 것에 감정을 배설하고 영혼을 정화시킬 수
있는 능력을 부여했다. 물론 아리스토텔레스는 정화 작용을 문학에만
국한시키고 조형 예술과 같은 모든 예술에 확대시킨 것은 아니다. 《詩
學》에서는 직접 다루어지지 않지만 아리스토텔레스의 전반적인 사상
으로 미루어보아 그가 음악, 무용, 문학 등에 정화 작용을 인정했다
고 할 수 있다.

예술은 아리스토텔레스에 있어서 감정의 정화 작용뿐만 아니라 즐
거움을 주기도 하며 도덕적인 완성을 도와주기도 한다. 말하자면 예
술은 행복이라는 최고의 목적을 실현하는 데 도움을 주는 것이다. 여
하튼 예술은 플라톤에서와는 달리 아리스토텔레스에 있어서는 유희가
아니고 보다 신중한 위치를 차지한다.

제 **5** 장
헬레니즘미학*

　아리스토텔레스 이후 계몽주의에 이르기까지 플라톤과 아리스토텔
레스의 근본 사상들이 유지되고 있다. 예술을 진리와 일치시킨다든가
혹은 예술을 자연의 모방으로서 파악한다든가 예술의 엄격한 규칙성
을 고수하는 점에서이다. 이 사이에 로마 제국이 들어서고 실천을 강
조하는 여러 가지 철학 방향이 나타난다. 이 가운데서도 플라톤이나
아리스토텔레스의 사상과 정반대되는 에피쿠로스 학파의 철학 및 미
학 이론이 주목할 만하다.

1. 에피쿠로스

　기원전 336년부터 30년까지를 헬레니즘 시대라고 부른다. 이 시대
를 대표하는 철학자 중의 하나가 에피쿠로스이다. 이 시기에는 스토아
학파, 회의주의, 新플라톤주의 등의 철학에서처럼 관념론과 신비주의

　* 이 항목의 기술에서 주로 참조한 책은 다음과 같다.
　　W. Tatarkiewicz, *Geschichte der Ästhetik* (Basel, 1979).

가 범람한 데 반하여 에피쿠로스는 데모크리토스의 원자론을 계승하여 反관념론적인 철학을 내세운다. 그는 플라톤의 관념론과 '不動의 原動者'를 가정하는 아리스토텔레스의 이론에 반대하고 물질 세계가 유일한 實在라고 생각했다. 데모크리토스는 원자와 원자 사이에는 질적인 차이가 없고 양적인 차이만 있을 뿐이며 무게의 차이를 분명히 밝히지 않았다. 이에 반해 에피쿠로스는 원자에는 무게의 차이가 있고 원자가 직선으로 떨어지는 운동 과정에서 직선 운동을 이탈할 수 있는 가능성이 원자 내부에 존재한다고 생각했다. 이것은 원자 운동에 우연성을 인정한 것으로서 모든 원자 운동을 필연성으로 절대화시킨 데모크리토스에 비하여 한 발자국 진전했다고 볼 수 있다. 에피쿠로스의 철학은 존재를 물질로서 파악하기 때문에 유물론이라고 할 수 있으며 행위를 쾌락과 연관시키기 때문에 쾌락주의이고 인식론에 있어서는 감각주의를 표방한다. 이러한 그의 철학은 그의 미학에 대해서도 결정적인 역할을 한다. 에피쿠로스는 고대의 미학자들이 많은 관심을 부여했던 '정신적인 美'를 결코 인정하지 않았으며 동시에 그 가치를 하락시켰다. 또한 그는 미와 예술의 가치를 다만 쾌락과 연관시켜 파악하기에 이르렀다. 그의 감각주의는 미를 우리의 감각 기관에 유쾌하게 나타나는 어떤 것으로 파악하게 했으며, 이러한 그의 이론은 고대의 미학 즉 아리스토텔레스의 이론은 물론이고 특히 플라톤의 이론에 정면으로 도전하고 나오는 데서 시대적인 중요성을 얻는다고 할 수 있다. 에피쿠로스의 미학은 소피스트들의 미학과 유사성을 나타내고 있다. 그러나 이러한 유사성은 전제에 불과하고 결론은 서로 갈라진다. 똑같은 전제로부터 출발하여 소피스트들은 예술과 미에 대한 관계를 우호적으로 파악하려 한 반면 에피쿠로스는 적대적으로 파악했다.

미를 쾌락과 연관시켜 파악한 에피쿠로스의 주장은 2 가지 의미를 갖는다. 첫째 미는 쾌락과 일치된다. 쾌락이 없는 곳에는 미가 없으며 쾌락이 존재하는 정도에 따라서 미도 존재한다. 미와 쾌락의 구별은 언어상의 구별에 불과할 뿐이다. "그대가 미에 관해서 말할 때는 쾌

락에 대해서 말하는 것이 된다. 왜냐하면 미가 동시에 유쾌한 것이 아니라면 아름답지 않기 때문이다.” 다음으로 미는 쾌락과 연관을 갖지만 일치되지는 않는다는 생각이다. 美는 쾌락을 제공해줄 때만 가치가 있으며 그러므로 우리는 그러한 경우에만 美를 얻기 위해 노력해야 된다는 것이다. 그는 쾌락을 제공하지 않는 미를 조소하며 이러한 미를 쓸모없이 찬양하는 인간도 또한 조소한다고 말한다. 이러한 두 견해는 다같이 쾌락이라는 개념과 연관되지만 근본적으로는 서로 다르다. 첫번째 경우에서는 모든 미가 쾌락을 기초로 하며 그러한 경우 모든 미는 가치가 있다. 두번째 경우에서는 쾌락이나 가치를 포함하지 않는 미도 존재한다는 사실을 인정한 것이다. 예술에 관한 에피쿠로스 및 그 학파의 주장에서도 이러한 모순이 나타난다. 그들은 예술이 유쾌하고 유용한 사물의 산출이라고 주장하는가 하면 유쾌하고 유용한 사물을 산출할 때만 존재 가치가 있다고 주장하기도 한다.

이러한 전제들을 근거로 해서 에피쿠로스는 소피스트나 데모크리토스의 견해와 유사한 쾌락주의적 미학을 내세울 수도 있었다. 그러나 에피쿠로스는 미와 예술 속에서 결코 쾌락을 발견하지 못했기 때문에 그렇지 않았다. “예술은 쾌락을 만들어 주는 만큼 가치가 있다”라고 말하지만 이에 덧붙여 “예술은 결코 참된 쾌락을 만들어 주지 않는다. 그러므로 예술은 아무 가치도 없다. 우리는 예술에 전념할 만한 필요성을 느끼지 않는다”라고 덧붙인다. 에피쿠로스에 의하면 인간이 행하는 모든 것은 어떤 필요성에 의하며 필요성은 필연적인 필요성과 필연적이 아닌 필요성으로 나누인다. 그는 미를 필연적이 아닌 필요성에 소속시켰다. 그의 주장에 따르면 예술도 우리의 생활에서 불가피한 것은 아니다. 태초에 인간은 오랫동안 예술 없이도 살아왔었다. 예술은 결국 뒤늦게 발생한 것이다. 예술의 독자성이란 어불성설이며 예술은 모든 것을 자연으로부터 획득하고 인간 자신도 스스로는 아무 것도 만들어낼 수 없으며 자연으로부터 배울 수 있을 뿐이다. 이렇게 하여 에피쿠로스 학파에 있어서 예술이 설 자리가 없다. 에피쿠로스

자신이 음악과 詩를 '소음'이라 불렀다. 詩의 낭독 같은 것은 아무런
이익도 보장해 주지 않는 시간의 낭비이다. 더우기 에피쿠로스는 詩
가 신화를 발생하게 해주는 역할을 하므로 유해한 것으로 보았다. 이
유야 다르지만 그는 플라톤처럼 시인들을 국가로부터 추방해야 된다
고 주장했다. 그가 극장을 방문할 때는 신중한 사견을 관람하는 것이
아니라 다만 즐기기 위한 조건에서였다. 음악은 게으른 자들의 어머
니라고 항상 조소했다.

미학에서의 에피쿠로스 학파가 취하는 입장은 철저하게 그들의 실천
적인 성찰에서 나온 것이다. 그들은 미와 예술을 다만 쾌락을 얻는 입
장으로부터 평가했다. 유용한 것만이 가치가 있으며 쾌락을 만들어주
는 것만이 유용하다는 것이 그들의 신념이다. 예술은 독자적인 법칙을
갖는다는 사실을 그들은 조금도 예감할 수 없었다. 시인들은 그들의
독창성에 따라 詩를 짓지만 다른 사람들과 마찬가지로 일반적인 생활
질서 아래 속해 있다. 상상력이라는 속임수를 사용한다고 그는 시인
을 철저하게 비난한다. 철학자만이 음악이나 문학에 대한 판단을 내
릴 수 있으며 시인은 철학의 시녀가 되어야 한다고 생각한다. 그의
의견으로는 예술은 결코 그 자체의 목적이나 척도를 가질 수 없고 스
스로를 평가할 수 없다. 예술의 자율성이란 생각될 수 없는 것이며
예술은 항상 실제 생활이나 과학에 연관되어야 한다.

에피쿠로스가 주장한 미와 예술에 관한 견해는 그 후 오랫동안 로
마 시대에서 통용되었고 부분적으로 수정되기도 했다. 에피쿠로스의
철학은 2 가지 원칙으로 성립된다. 그 하나는 모든 것은 삶을 촉진시
키는 입장에서 고찰되어야 한다는 것이다. 이러한 원칙은 미학에 불
리하다. 결국 미와 예술의 무가치성을 주장하게 된 것이다. 두번째의
원칙은 데모크리토스의 이념으로 관념론과 신비주의에 반대하는 경험
주의이다. 이러한 원칙은 첫번째 원칙보다 더 후에 나타났고 미학에
대해서도 다소 적극적인 의미를 부여했다.

미학에서의 에피쿠로스가 취한 입장은 헬레니즘 시대의 이론 중 소

수의 의견에 해당한다고 할 수 있다. 스토아 학파나 신플라톤 학파 같
은 대다수는 미와 예술을 존중했고 양자를 정신적으로 이해하려는 경
향을 보였다. 여기서 우리에게 중요한 것은 모든 시대의 철학 속에
유물론적 방향과 관념론적 방향이 존재하며, 이러한 철학은 미와 예술
을 파악하는 미학에서도 결정적인 역할을 한다는 사실을 실례로서 에
피쿠로스가 보여주고 있다는 사실이다. 또한 에피쿠로스는 예술의 본
질을 쾌락과 결부시킴으로써 예술을 사회와 연관시키고 있다는 점에
서 중요한 의미를 갖는다. 왜냐하면 여기서의 쾌락은 하나의 사회적
활동이기 때문이다.

2. 플로티노스

　플로티노스(Plotinos, 203~270)는 로마 제국이 쇠퇴하는 시기에 나타
난 新플라톤주의라는 신비주의 철학을 대표하는 철학자이다. 그는 만
물의 근원인 '一者'로부터 태양의 빛이 흘러나오듯 세계가 유출되었
다는 범신론을 주장한다. 유출은 정신, 영혼, 물질의 3단계에 의하여
이루어졌으며 육체로부터 멀어지는 정신의 단계에서 神에 접근할 수
있다는 관념론적 신비주의는 플라톤의 이데아론을 연상하게 해준다.
플로티노스는 원래 이집트 출신이었으나 알렉산드리아에서 청년시절
을 보내고 로마에 건너가 철학에 전념했으며 그의 철학은 그 시대의
특징을 반영한 것이다. 세계를 불완전하고 시·공간적인 감각계와 완전
하고 초감각적인 정신 세계로 구분하는 점에서 플로티노스는 플라톤과
유사하다. 다만 플라톤이 초감각적인 美만을 인정한 데 반하여 플로티
노스는 감각적인 미를 인정하는 점에 차이가 있다. 플로티노스는 감
각적인 미 속에 초감각적인 미가 반영되는 것으로 보았다. 그것은 플
라톤에서처럼 불완전한 모방이 아니라 부분적으로는 완전한 반영이다.
　고대에서 연원하여 헬레니즘 시대에도 통용되었던 이론에 따르면 美

는 '균제' 속에 성립한다. 즉 수학적으로 계산될 수 있는 선분의 관계나 균형, 상반된 부분의 통일 속에서 미의 근원을 찾고 미를 '부분의 전체에 대한 통일 및 조화의 관계'로 규정하는 것이었다.

이에 반하여 플로티노스는 첫째, 미가 대상의 조화로운 결합 속에서 연원한다면 독자적으로 존재하는 단일 대상의 한 음이나 한 색에는 미가 없을 것이 아닌가라고 반문한다. 예컨대 태양이나 빛, 금(金), 번개 같은 것에는 미가 없어야 하나 실제로는 그렇지 않다는 것이다. 둘째, 하나의 대상이 관찰되는 순간에 따라 미의 감도가 달라질 수 있는데 대상 자체의 조화가 변하지 않았다면 미는 다른 요인에서 설명되어야 하지 않는가라는 문제이다. 셋째, 조화와 통일은 惡 속에도 존재하는데 악을 美라고 칭할 수는 없는 것이다. 네째, 균제나 부분의 통일 같은 것은 물질 세계에 적용할 수 있지만 정신 세계에 적용하기는 어려우며 미는 정신 세계에도 존재한다.

플로티노스는 균제와 통일이란 美의 외형적 요소에 불과하다고 생각한다. 미의 본질은 오히려 균제 속에서 계시되고 투시되는 어떤 것이다. 물질은 미의 근원이 아니다. 정신이 바로 그 본질이다. 미는 형식, 색채, 크기가 아니고 그것을 통해서 나타나는 정신 혹은 영혼이다. 플라톤이 미를 순수한 정신적인 본질로, 에피쿠로스가 순수한 감각적인 본질로 규정했다면 플로티노스는 이 양자를 결합하려 하면서 정신적인 것을 강조했다고 할 수 있다. 즉 미는 감각적인 세계에서 나타나지만 이념이나 전형의 덕분이며 또 미는 外的인 형식이지만 그 근원은 內的인 내용 속에 있다. 예컨대 아름다운 집은 외형과 더불어 건축자의 정신이 깃들여 있는 것이다.

일반적으로 신플라톤 학파의 미학 이론은 이렇게 조화나 균제와 같은 외면적인 형식이 미를 포함하지만 이러한 미는 내면적이고 정신적인 내용에 참여함으로써만 성립되므로 이차적이라고 생각한다.

플로티노스의 미학에서 미의 근원이 되는 정신은 순수한 인간적인 것이라기보다 초인간적인 어떤 것이다. 자연 속에 인간에서보다 더 순

수하고 더 창조적인 정신들이 존재한다. 자연이 아름다운 것은 그의
배후에 이념이 숨어 있기 때문이며, 예술이 아름다운 것은 예술가가
이 이념을 작품 속에 불어 넣기 때문이다.

　예술은 감각 세계를 형성하기 때문에 불완전하고 자연보다 하위에
있다. 그러나 이 불완전한 예술을 예술가가 점점 더 완전한 정신으로
충만시켜 가는 데 예술의 과제가 있다.

　플로티노스의 미학은 그의 철학에서 나온 관념적인 미학이다. 그는
구체적인 예술을 그것이 발생하게 된 구체적인 상황을 무시한 채 이
념으로 해결하려 하였다. 그의 미학은 하나의 '도피의 미학'이다. 왜
냐하면 구체적인 예술로부터 추상적인 이념으로 늘 도피하려 하기 때
문이다. 미를 이념적인 것과 현실적인 것으로 양분하여 현실적인 것
으로부터 이념적인 것으로 나아가는 계기를 강조하기 때문이다. 그것
은 당시 몰락하는 사회적 현실로부터 이상으로 도피하려는 시대적인
정신을 철학이나 미학에서 반영한 것이라고 말할 수 있다. 헬레니즘-
로마 시대가 중세로 변화하는 과정에서 나타났던 그의 미학은 개성과
구체적인 형상을 존중했던 희랍의 예술관에 비하여 그것들을 추상적
인 이념의 빛 속으로 흡수시켜 버리는 특색을 나타낸다.

제 6 장
아우구스티누스와 중세 미학*

중세는 사회적으로 봉건 제도가 지배하고 있었고 사상적으로 기독교가 지배한 시기이다. 중세 철학은 교부 철학과 스콜라 철학으로 나뉘는데 전자는 원래 교회의 신부들에 의하여 기독교 교리를 정립하고 변호하기 위해서 사용된 철학이었으며 후자는 전자를 기반으로 발전, 체계화된 철학이었다. 중세의 철학이나 미학은 그러므로 신학의 하녀로 전락하여 그 독자성을 상실하였다. 교부 철학의 대표자인 아우구스티누스(Augustinus, 354~430)의 미학을 대강 살펴보면 다음과 같다.

플라톤의 이데아론은 앞에서 말한 것처럼 플로티노스에 의하여 다른 방향으로의 응용가능성이 제시되었다. 정신 세계에 대한 인간의 관계가 동경과 사랑의 관계로 규정되었다. '되돌아간다'든가 '도피'와 같은 용어가 이와 연관된 표제어가 되었다. 이러한 용어들이 기독교적으로 해석될 수 있는 가능성을 열어주었다. 중세 철학은 플라톤의 이데아를 플로티노스가 해석한 것과 비슷하게 그러나 훨씬 더 변화시켜 그것을 어떤 독자적인 본질이나 힘으로서가 아니라 神으로서 해석한다.

* 이 항목의 기술에서 주로 참조한 책은 다음과 같다.
 A. Baeumler, *Ästhetik* (Darmstadt 1972).
 W. Tatarkiewicz, *Geschichte der Ästhetik* (Basel 1979).

교부 철학을 대표하는 아우구스티누스는 플라톤의 이데아이며 신플라톤 학파에서 정신(nous)인 일자를 인격적인 신으로 대치시킨다. 이렇게 하여 기독교적인 이데아론이 나타난다. 이제 이데아들은 신의 관념 속에 살며 전능한 창조주의 관념으로 변한다. 아우구스티누스는 로마 수사학교의 전통을 이어 수사학자로서 '美와 조화에 관하여'를 저술했다고 말해지고 있으나 이 저술은 전해지지 않는다. 그 후의 저서들에 나타난 그의 미에 관한 진술들을 살펴보면 부분적으로 고대의 전통과 일치함을 볼 수 있다. 《고백록》 4 장에서 그는 말한다. "무엇이 아름다우며 美는 무엇인가? 우리의 마음을 끌어 우리로 하여금 우리가 사랑하는 사물들의 친구가 되게 하는 것이 무엇인가? 매력과 형상을 갖지 않았다면 이들은 우리의 마음을 끌지 못할 것이다. 나의 관찰에 의하면 바로 전체로서 아름다운 어떤 것이 있는가 하면 신체의 부분이나 발에 맞는 구두처럼 다른 것과 잘 어울리기 때문에 매력을 주는 어떤 것이 있다." 여기서 나타나는 바와 같은 아름다운 것과 조화로운 것의 구분이 희랍 미학이나 로마의 수사학에서 전통적으로 나타난다. 또 아우구스티누스는 《고백록》 10 장에서 인간이 만든 美에 관해서 말할 때 플라톤처럼 다양한 미현상을 근원적인 미의 본질에 대치시키고 후자를 전자들의 근원으로 생각한다. "밤낮으로 한숨을 쉬는 영혼은 美에 안주할 수 없다"는 말과 더불어 영혼과 신의 관계를 미학에 개입시킴으로써 고대의 형이상학적인 미학을 대신하려 한다.

아우구스티누스는 예술 일반에 관하여 예술의 모방성을 강조하는 플라톤처럼 보편자가 실재한다는 기반에 서 있다. 神과의 관계에서 영혼을 혼미하게 하는 모든 것은 무가치한 것이다. 인간이 예술에 전념할 때 외면에 집착하면 그 근원이 되는 신으로부터 내면에서 이탈한다. "눈은 다양하게 변하는 아름다운 모습을 사랑하고 반짝이는 우아한 색을 좋아한다. 그러나 나의 영혼은 여기 휩쓸리지 않아야 하며 그것을 창조한 사람에 매달려야 한다." '외면'과 '내면'의 상반성은 중세의 사유에 특징적으로 나타나며 예술은 자연과 함께 肉의 심연으

로 하락한다. 심지어 초상화까지도 거부했다. 성스러운 인간은 묘사할 수 없으며 세속적인 인간은 묘사해서는 안 된다는 생각이 지배하였기 때문이다.

아우구스티누스는 진리를 動的인 것으로 본다. 물론 신은 변할 수 없는 진리이지만 정체된 진리가 아니라 살아 있는 진리이다. 존재나 삶의 상승이란 완전성과 행복의 상승이다. 왜냐하면 삶은 완전성이고 행복이기 때문이다. 신 속에서 존재와 진리, 완전성과 행복이 일치되며 신이 최고선(summum bonum)이다. 진리를 위해 노력하고 신을 지향한다는 것은 동시에 삶과 행복을 요구하는 것이다. 최고선으로서의 신에 대한 영혼의 관계는 사랑의 관계이다.

예술의 형식이 빈약한 것은 존재의 빈약을 나타내며 동시에 형식의 상승이 존재의 상승을 의미하게 되는 아우구스티누스의 미학에서는 미란 존재의 필연적인 표현이다. 왜냐하면 신은 최고의 미이기 때문이다. "하느님 아버지여, 최고선인 당신은 모든 美의 위에 있는 美입니다"(《고백록》 3 장 6 절). 이러한 관점 아래 미는 진리, 완전성, 최고 존재 속의 충만된 기쁨을 나타내는 말이 되었다.

미를 형상, 리듬, 최고선으로 인식하려 했던 아우구스티누스에게는 신플라톤주의적인 요소가 아직 남아 있었다. "그의 사상 체계는 고대 사상 체계의 최후였다. 그것은 피타고라스(혹은 플라톤)와 플로티노스의 통합이었으며 물론 이러한 통합은 모순에 가득차 있다."[1]

1) A. Baeumler, *Ästhetik*, S. 30.

제 7 장
르 네 상 스 미 학*

르네상스는 중세에서 말살된 고대 문화를 부흥시키려는 14세기말
부터 시작된 신흥 상공업자들에 의한 정신 운동이었다. 르네상스의 철
학은 종교의 권위로부터 벗어나 경험에 눈을 돌리고 이성을 신뢰하는
특색을 갖는다. 이 시기의 대표적인 철학자인 베이컨(F. Bacon 1561~
1626)에서처럼 이들은 중세로부터 근세로 넘어가는 과도적인 현상을
드러낸다. 말하자면 중세가 끝나는 후기 스콜라 철학과 연관된다. 미
학의 문제를 철저하게 다룬 철학자는 없었으며, 신플라톤주의자로서
플로티노스의 작품을 라틴어로 번역한 피키노(M.Ficino, 1433~1499),
범신론자인 부루노 그리고 알베르티(L. Alberti, 1409~1472), 미켈란젤
로(B. Michelangelo, 1475~1564), 뒤러(A. Dürer, 1471~1528) 등의 예술
가들에게서 새로운 우주관과 예술관이 나타날 뿐이다.

1. 부루노

후기 스콜라 철학이나 르네상스의 철학은 일반적으로 플라톤보다

* 이 항목의 기술에서 주로 참조한 책은 다음과 같다.
 A. Baeumler, *Ästhetik*(Darmstadt, 1972).
 W. Tatarkiewicz, *Geschichte der Ästhetik*(Basel, 1979).

아리스토텔레스의 철학을 수용한다. 그것은 보편자보다도 개별자를 중시하는 아리스토텔레스의 철학이 개인 중심 사상이 우세하기 시작한 근세에 더 적합했기 때문이다. 아리스토텔레스의 철학은 동시에 감각계를 존중하는 기반을 제공한다.

부루노(G. Bruno, 1548~1600)는 완전한 의미에서 르네상스의 철학자는 아니지만 그의 철학이나 미학에서 르네상스의 정신이 태동하기 시작한다. 그는 중세와 근세, 플라톤주의와 근세의 아리스토텔레스주의를 이어주는 중간적인 입장이다.

美藝術(schöne Kunst)이라는 개념이 중세에서는 존재하지 않았다. 왜냐하면 근본적인 예술은 초월적인 이념의 예술이었기 때문이다. 르네상스의 미학자들도 아직 예술을 美의 단순한 실현으로 파악할 수 없었다. 그러나 미와 예술 사이에는 어떤 연관성이 있다는 것을 예감하기 시작했다. 부루노에게서 보편적인 예술 활동이 고찰의 핵심으로 들어섰으며 예술의 의미와 내용이 미 개념에 의해서 얻어지는 경향을 갖는다. 그는 미가 아리스토텔레스의 모방 개념에 의해서 해석될 수 있다는 가능성을 제시했다. 부루노는 플로티노스처럼 정신과 영혼을 존중하는 철학자이다. 그러나 그는 '일자'가 세계 속에서 영혼으로 내재한다고 생각한다. 이성과 정의가 지배하기 위해서 사물은 무게, 수, 질서, 조화를 가져야 한다. 사물에 내재해 있는 내면적인 조화와 균제에 합치하는 것을 인식하는 것이 우주를 파악하는 것이다. 그러나 그는 정신이 감각과 연관된다고 주장함으로써 중세의 사유 방식을 벗어나려 한다. 세계, 영혼, 신성은 전체나 부분 모든 곳에 나타난다. 우주는 무한하기 때문이다. 르네상스에서는(예컨대 뒤러) 미가 '비교 가능성'으로 파악된다. 바로크(Barock) 예술의 문턱에 서서 부루노는 미의 본질을 비교될 수 없는 무한 속에서 파악하려 함으로써 과도적인 성격을 갖는다.

2. 레오나르도 다 빈치

르네상스 예술의 완전한 표현이 레오나르도 다 빈치(Leonardo da Vinci, 1452~1519)에서 나타난다. 그는 자연과학자이고 화가이며 이론가이고 기술자였다. 그는 스콜라 철학의 反플라톤주의적인 요소를 강조한다. "감각을 통해서 체험되는 사물을 의심한다면 神이나 영혼의 본질과 같은 감성 체험과 어긋나는 것은 훨씬 더 의심스러우며 이에 관해서 한없는 논쟁이 계속될 것이다." 다만 현실에 눈을 돌리고 그 법칙을 연구하는 데 인간 정신의 과제가 있는 것이다. 회화는 결국 그에게 일종의 자연 과학이었다. 자연 과학과 마찬가지로 회화도 제 2 의 자연으로 생각되었다.

레오나르도 다 빈치의 미학은 인간의 눈에 대한 찬양이다. 회화가 가장 고귀한 과학인 것은 바로 눈의 과학이기 때문이다. 눈은 육체의 창이며, 이 창을 통해서 영혼이 세계의 美를 내다보고 향유한다. 그러나 레오나르도 다 빈치는 詩藝術을 회화보다 과소평가하게 된다. 회화는 말못하는 詩이고 詩는 눈먼 회화이다. 그러나 장님이 벙어리보다 훨씬 더 불구이다. 세계의 미는 빛, 어두움, 색, 형, 위치, 거리, 운동, 정지 등으로 이루어져 있다. 회화는 물체의 움직임을 다루기 때문에 자연의 철학이다. "눈에서 멀어지는 대상은 멀어지는 정도로 그 크기와 색을 상실한다." 레오나르도 다 빈치에서 미는 회화의 대상도 아니고 목표도 아니다. 단지 자연만이 대상이고 목표이다. 자연을 표현하는 예술은 神에 접근한다. 자연이 유지할 수 없는 조화를 예술가가 회화를 통해서 유지해야 한다. 대상에 불멸성을 부여하는 점에서 회화가 음악보다 우위에 있다. 예술가는 자연이라는 내용에 형식을 부여하는 과제를 갖는다. 미를 창조하는 것이 아니라 발견하는 것이다. 예술가의 비밀은 그의 기술에 있다. 레오나르도 다 빈치의 미학 속에는 생산성의 철학이 들어 있다. 참된 학문은 하나의 작품 속에 완성되는 학문

이다. 예견하는 정신과 더불어 완성하는 기술이 필수적이다. 외면과 내면, 두뇌와 수공, 이론과 실천의 구별이 사라진다는 점에서 레오나르도 다 빈치는 중세를 넘어서고 있다. 회화라는 학문으로부터 단순한 사변이나 명상에서보다도 훨씬 더 품위있는 근거가 확정된다.

예술 이론에서 과학적인 연구가인 레오나르도 다 빈치는 신플라톤주의자인 미켈란젤로와 대비된다. 조각가의 활동이 미켈란젤로에서는 순수 플라톤적으로 파악된다. 레오나르도 다 빈치는 뒤러처럼 모든 사변으로부터 해방된다. 그는 결코 미켈란젤로처럼 "손으로 그리는 것이 아니라 정신으로 그린다"는 말을 사용하지 않았다.

르네상스의 예술이나 예술 이론의 일반적인 특색은 개체에 대한 존중이었다. 동시에 육체는 영혼의 무덤이 아니라 그 기반이기 때문에 고대에서처럼 적극적인 의미를 되찾아갈 수 있었다. 예술과 문화가 神 중심에서 인간 중심으로 변하여 휴머니즘의 기반이 이루어지고 새롭게 변모되는 사회 구조에 적응할 수 있었다. 이 시기는 중세의 봉건 사회로부터 신흥 상공업자들이 주축이 되는 초기 자본주의 사회로 넘어가는 과도기였다. 신흥 상공업자들은 고대 문화에서 중세 봉건 제도에 대항할 수 있는 정신적인 무기를 찾았는데 그것이 바로 철학과 자연 과학 그리고 인간을 중심으로 하는 문화, 예술이었다. 르네상스는 결국 이들의 요구를 반영한 것이며 그러므로 예술에서 표방된 개체의 존중은 이들이 대표하는 신흥 상공업 사회의 개인주의를 이념적으로 드러내준 것이라 할 수 있다.

제 8 장
계몽주의 미학 *

1. 개념 및 특성

계몽(Aufklärung)이라는 말을 18 세기 말엽 칸트가 정의하기 이전에
이에 해당하는 말로서 Erleuchtung(照明, 開化)이라는 말이 사용되었다.
이 말은 영어의 enlightenment 나 불어의 lumière 처럼 종교적인 의미
를 지니고 있었다. 즉 인간의 정신을 밝혀 주는 神의 빛을 상상적으
로 표현하는 말이었다. 그러나 17 세기에 벌써 이 말의 사용은 내용
적인 변화를 겪게 된다. 종교적인 권위나 초월적인 힘으로부터 독립
한 인식을 의미하게 된다. 18 세기에 이러한 변화는 절정에 도달한다.
빛과 어둠이라는 종교적인 상반성 대신에 계몽과 암흑이라는 세속적
인 상반성이 들어서게 되었다. 인간 정신을 밝혀 주는 것이 신의 빛

* 이 항목의 기술에서 주로 참조한 책은 다음과 같다.
　W. Hinck, *Europäische Aufklärung* (Frankfurt, 1974).
　A. Baeumler, *Das Irratinalitätsproblem in der Ästhetik und Logik
　　des 18 Jahrhuunderts* (Darmstadt, 1967).
　P. Bürger, *Studien zur französischen Frühaufklärung* (Frankfurt,
　　1972).
　E. Friedell, *Aufklärung und Revolution* (München, 1961).

이 아니라 理性으로 생각되었다. 이 시기를 사람들은 '철학적 시대' 혹은 '계몽주의 시대'라 일컬었다. 1751년부터 출간되기 시작한《대백과전서》를 디드로와 함께 편집했던 달랑베르(J. L. R. d'Alembert)가 이미 계몽주의에 대한 시대적인 의식을 명확히 갖고 있었다.

칸트는《계몽이란 무엇인가?》(1784)에서 "계몽이란 인간이 스스로 자초한 미성숙의 상태로부터 벗어나는 것"이라 정의한다. 다른 어떤 것에 이끌리지 않고 스스로의 이성을 사용하는 것이 계몽주의의 모토였다. 물론 칸트는 당시 대부분의 인간이 후견자들의 간섭에 의하여 오성의 힘을 자유롭게 사용할 수 없었던 사실을 간파했다. 지배자들은 대중으로 하여금 공포라는 수단을 통해서 정신적으로 미성숙의 상태에 붙잡아 둘 수 있는 방법을 사용하고 있다는 것을 칸트는 밝혀냈다. 그러나 칸트의 비판은 추상적이었기 때문에 계몽을 다만 사유 방식의 개혁으로 인정했을 뿐이며 정치적이고 경제적인 압력으로부터 해방될 수 있는 활동으로까지는 파악할 수 없었다. 이성의 公的 사용과 私的 사용을 분리하는 칸트의 입장에서 벌써 독일 계몽주의의 특수한 성격이 드러난다. 公的인 생활 속에서만 인간은 그 理性을 전적으로 사용할 수 있는 자유를 갖는다. 말하자면 주어진 사회 제도의 한계 안에서 이성을 사용할 수 있는 자유이다. 칸트가 계몽주의의 발전을 위해 전제로 내세운 것은 다만 학술적인 표현의 자유였다. 이러한 자유를 촉진시키는 것은 당시의 검열 제도에 미루어보아 과소평가될 수 없다. 그러나 이렇게 됨으로써 이성 개념이 축소되는 대가를 치루지 않으면 안 되었다. 왜냐하면 이성을 사적으로 사용할 수 있는 자유가 공적인 의무에 무조건 복종하라는 명령을 통해서 제한되기 때문이다. 이성의 사적인 사용과 공적인 사용이 갈등을 이룰 때 칸트는 후자에 양보하지 않을 수 없었다. 그 결과 실천 활동에서 진척될 수 없는 이성 활동이 학문 속으로 후퇴하게 되었다. 독일의 계몽주의는 이성의 사적인 사용을 포기하고 공적인 의무를 존중함으로써 국가에 복종한다는 보수적인 사상을 촉진시켰고 왜 당시 서구의

다른 나라에서 실현되었던 시민 혁명이 독일에서는 실현될 수 없었던가에 대한 간접적인 암시가 된다. 우리는 계몽화된 시대에 살고 있는가라는 물음에 대하여 칸트는 대답한다. "아니다. 그러나 아마 계몽주의의 시기에 살고 있다." 이 말을 통하여 칸트는 계몽주의나 계몽화된 상태를 사실로서가 아니라 항상 발전되어 가는 과제로서 인정한다는 것을 암시했다.

계몽주의라는 말은 문화적·정신사적 시대를 지칭할 뿐만 아니라 인식의 태도를 나타내기도 한다. 정신적인 태도를 평가 기준으로 할 때 소크라테스 이후의 시기도 계몽주의 시대라고 할 수 있다. 역사적으로 계몽주의는 18세기에 정상을 이룬다. 1600년경에 벌써 영국에서 새로운 정신 운동의 조짐이 보였고 17세기에 프랑스 계몽주의가 나타났으며 독일의 계몽주의도 17세기 후반에 시작되지만 그 외의 다른 국가들에서는 18세기에야 비로소 활발한 움직임이 일어난다. 르네상스와 휴머니즘이 이탈리아에서 주도권을 잡았다면 계몽주의는 영국과 프랑스에서 출발했다고 할 수 있다.

계몽주의의 역사는 시민 계급의 역사와 밀접히 연관된다. 시민 계급의 해방은 우선 중세의 봉건 제도에 대한 반기로부터 시작되며 17세기에 정치적인 색채를 띠기 시작한다. 이때 절대 군주나 왕정 복고가 동반되며 중세와 근세 초기에 도시 문화를 꽃피웠던 독일의 시민 계급은 정치적으로 후퇴하게 된다. 30년 전쟁이 몰고 온 경제적인 폐허는 정치적인 발전을 저해한다. 외국과의 무역에서 타격을 받은 도시들이 더욱더 침체된다. 이에 반해 프랑스나 영국에서는 시민 계급이 현실적으로 정치적 세력을 얻는다. 이러한 움직임은 산업 혁명과 더불어 더욱 진척되었다. 결국 경제적으로 강화된 시민 계급이 존재하는 곳에 계몽주의가 꽃핀다고 말할 수 있다. 물론 계몽 군주라고 일컬어지는 프리드리히 2세가 통치하고 있었던 프로이센에서는 종교나 학문의 자유가 어느 정도 보장되었다고 할 수 있지만 경제적이고 정치적인 의미에서는 아직도 계몽 정신이 관철되지 못했다. 통치자의 관

용만으로 계몽주의가 성립될 수 없다는 실례가 여기에서 나타난다.

계몽주의 시기에 2개의 철학 방향이 나타난다. 즉 프랑스의 합리주의와 영국의 경험주의이다. 데카르트의 철학이 프랑스의 계몽주의에 대한 기초가 되었지만 참다운 계몽주의의 길이 트인 것은 그의 철학이 극복된 후였다. 그는 방법적인 회의를 통해서 진리에 도달하려 하는 점에서 계몽적이었고 자연에 대한 인식을 이성을 통한 합리적인 방법으로 얻으려 한 점도 마찬가지이다. 데카르트의 사상이 17세기의 계몽 정신에 결정적인 역할을 한 것처럼 이 당시의 미학에 대해서도 영향을 미쳤다. 자연 속에서 보편타당한 법칙도 추출될 수 있으며 예술의 과제는 자연의 모방으로 이해되기 때문에 예술에 대한 일반적인 법칙도 추출될 수 있다. 예술의 모든 원칙은 자연의 모방이라는 근본 명제로 환원될 수 있다. 《근본 법칙으로 환원된 美藝術》(1746)이라는 바뙤(Batteux)의 미학이 이러한 상황을 말해 준다. 또한 그에 앞서 발로(Boileau)는 그의 《詩藝術》(1674)에서 데카르트의 철학을 詩論에 응용했다. 그는 자연을 모방하는 근본 법칙이 이미 고대에서 발견되었다고 생각한다. 모든 자연 법칙의 핵심은 理性이다. 자연은 이성과 동의어이다. 美・眞・善도 역시 이성과 결부된다. 그렇기 때문에 眞・善・美・理性・自然은 동일한 것의 다른 표현에 불과하다. 데카르트의 영향을 받은 스피노자는 그의 《윤리학》(1677)에서 더욱 철저하게 합리론을 발전시킨다. 이들의 공적은 이성이라는 독특한 힘을 인간의 의식 속에서 인정하고 모든 독단이나 권위에 대항해서 그 가치와 독자성을 인정하려는 데 있었다. 그러나 동시에 현실과 경험을 소홀히 하는 경향도 포함하고 있었다.

그렇기 때문에 근본적인 계몽주의는 데카르트의 철학보다도 오히려 뉴튼(I. Newton)의 물리학에서 더 확고한 기반을 찾았다. 여기서는 연역이 아니라 분석이 강조된다. 보편자로부터 개별자로 관심이 이동한다. 새로운 발견과 발명의 시대는 인간과 세계의 모습을 새롭게 보여 주었다. 칸트가 시인이나 예술가에게만 한정했던 천재의 개념이 자연

과학자에게도 해당되었다. 호메로스와 뉴튼은 똑같이 천재로 생각되었다. 영(Young)의 《천재론》에서는 베이컨(F. Bacon), 보일(Boyle), 뉴튼이 셰익스피어와 밀턴(Milton)에 앞서서 천재의 전형으로 묘사된다. 데카르트(R. Descartes)에서 학문의 기초로 수학과 물리학이 중시되었는데 점차 의학, 생물학, 생리학, 화학, 지질학 등이 중요시되었으며 특히 시민 계급의 발생과 더불어 두드러진 학문이 심리학과 정치 경제학이다. 결국 종래의 형이상학으로부터 자연 과학은 독자성을 획득하게 되었다.

이성과 세계가 일치된다는 합리론에 反해서 경험론은 자연의 인식이 그 자체의 조건으로부터 가능하며 일체의 선험적 혹은 생득적인 개념이나 원리를 부정하려는 전제로부터 출발한다. 경험론의 선구자인 베이컨은 인식의 유일한 근원으로서 경험 즉 관찰과 실험을 내세웠으며 귀납법을 유일한 방법으로 채택했다. 홉즈(T. Hobbes)는 베이컨의 이론을 체계화시키고 중세 형이상학의 잔재를 완전히 제거했으며 심리적 경험론자라고 할 수 있는 로크(J. Locke)에까지 이 사상은 발전된다. 로크의 명제는 감각에 들어 있지 않는 어떤 것도 이성에 들어 있지 않다는 것이다. 인간의 의식은 백지와 같고 경험을 통해서 내용이 채워진다. 경험은 모든 민족이나 모든 개인에게 서로 다르다. 결국 경험론은 흄(Hume)에 이르러 불가지론으로 빠지게 된다.

합리론과 경험론의 대립은 18세기의 문학에서 서로 경쟁을 하던 2개의 예술 원칙과 상응한다고 할 수 있다. 보편적인 것과 전형적인 것을 목표로 하는 프랑스의 고전주의에서 나타나는 예술 전형과 개별자를 신중히 관찰하고 경험할 수 있는 주체성의 서술을 강조하는 영국의 사실주의적인 경향이다. 독일이나 다른 나라에서는 두 방향이 동시에 문학에 나타난다. 즉 프랑스의 고전주의와 영국적인 사실주의이다. 그러나 계몽주의가 점차 고조됨에 따라서 즉 렛싱(Lessing)의 시대로 넘어감에 따라서 개체를 강조하는 방향이 주도하게 된다.

개체를 중시하는 사상이 합리론자이면서 동시에 경험론적인 요소를

수용한 라이프니츠의 철학에서 기반을 얻는다. 그는 완전히 스스로 독립된 단자를 세계의 구성 요소로 생각함으로써 초기 계몽주의 사상에 영향을 미쳤다. 창이 없는 단자로 구성된 우주가 혼돈 상태에 빠지지 않는 것을 그는 예정 조화설을 갖고 설명했으며 전체와 개체, 신앙과 이성 원칙 사이의 조화를 추구하려 하였다. 더우기 예정 조화설은 세계가 가장 완전하게 창조되었다는 낙천주의 사상의 근거가 되었고 계몽주의의 낙천적인 진보 사상과 어울리게 되었다. 18세기에 프랑스 계몽주의 철학자 볼테르(Voltaire)는 이러한 현세 중심적인 낙천주의 사상을 발전시켰다. 즉 비판적이고 낙천적인 계몽주의의 정신으로 보수적이고 종교적인 중세의 세계관에 맞선 것이다.

흄의 철학에서 18세기에 나타난 理神論의 기반이 획득된다. 이신론은 원래 이탈리아에서 발생하여 르네상스와 휴머니즘의 유산을 계몽주의에로 전달하는 역할을 한다. 이신론에 의하면 神은 세계를 창조한 후에 세계로부터 손을 떼었고 세계는 그 자체의 힘으로 발전하고 있다. 종교적인 문제에 있어서 이처럼 이성을 밑받침으로 하는 자유 사상들이 주장된다. 정통적인 계시 종교에 대항해서 이성적인 종교를 내세우려 했던 사상가들은 영국의 샤프츠베리(Shaftesbury) 및 프랑스의 볼테르와 루소(J. J. Rousseau) 등이다. 독일에서는 렛싱이 이를 지지했다. 이성적인 종교란 동시에 자연적인 종교를 의미한다. 무엇이 자연적인가 즉 무엇이 인간의 본질 속에 근본적으로 들어 있는가라는 문제는 일반적으로 계몽주의의 근본 문제라고 할 수 있다. 자연법에 관한 논쟁이 이 시기에 끊임없이 계속된 것도 그러한 이유에서이다. 근세의 자연법 사상은 신학적인 독단이나 국가 절대주의에 대항해서 나타난 것이다. 국가의 주권을 국민에게 돌리고 국가의 근원을 사회 계약으로 보려는 시도가 벌써 루소의 이론에서 나타났다. 그로티우스(H. Grotius)는 자연법 사상을 국제법에 확대시킨다. 그에 의하면 인간은 천성적으로 이기적인 것만은 아닌 데 반하여 홉즈는 인간의 이기심을 중심으로 만인에 대하여 투쟁하는 상태에 있다고 주장한

다. 로크는 영국의 시민 계급을 대표하는 입장에서 자연법 사상을 발전시킨다. 그는 국가를 국민과 지배자 사이의 계약으로 돌리고 지배자의 권력을 행정력에만 국한시키려 한다. 이러한 삼권분립의 사상에 적극적으로 공헌한 사람이 몽테스키외(Montesquieu)이다. 독일에서의 자연법 논쟁은 18세기에 토마시우스(C. Thomasius)에 의해 계승되었는데 그는 미신, 고문, 마귀 화형 등을 반대하고 계몽주의 철학을 독일에 전파하려 하였다. 그러나 독일에서는 자연법 사상이 결코 정치적인 사상으로 변할 수 없었던 반면 영국이나 프랑스에서는 시민 계급의 권익을 옹호하는 헌법이나 사회 체제의 기초가 되었다. 그러나 시민 계급이 승리를 하고 자본주의 사회가 이루어지면서 이러한 자연법 사상에 대한 비판도 나타났다. 즉 자연법이란 모든 인간의 본성에 기초되는 법이 아니고 다만 시민 계급의 이상에 부합하며 시민 계급의 기득권을 유지해 주는 데 적합한 법에 불과하다는 비판이다.

2. 미 학 이 론

‘스스로 자초한 미성숙의 상태로부터 벗어나는 것’이라는 칸트의 계몽에 대한 정의는 이 시대의 미학 이론에 대해서도 일반적으로 통용된다. 자연 혹은 ‘자연적인 것’의 이름 아래 전통이나 독단을 거부하고 다만 이성을 절대적으로 신뢰하는 경향이 예술 이론적인 분야에서도 두드러지게 나타난다. 예술 이론이 종래의 전통적인 사고로부터 벗어나기 위해서는 많은 시련을 극복해야 되었다. 지금까지 타당한 것으로 생각되었던 고대로부터 내려오는 예술 이론의 권위에 대한 비판은 그렇게 용이하지 않았다. 더욱 당시 사회의 엄격한 계층적인 구조와 일반 대중의 교육 수준이 장애물로 나타났다. 저변의 많은 대중에게 예술을 향유할 수 있는 기회가 아직도 부족했다. 군주나 귀족이 문화나 예술을 담당하고 향유하는 주인이었다. 그러나 시민 계급

이 형성되면서 상황은 변해 갔다. 초기의 시민 계급은 소수에 불과했지만 새로운 예술의 이상을 만들었다. 예술 이론에 기여한 사람들은 아직도 시민적인 귀족이었다. 18 세기 전반기의 문화는 전반적으로 귀족적이었다고 할 수 있다. 상류 사회의 취미나 요구가 예술의 평가 기준이나 형식을 규정했다. 독일에서는 지위가 높은 귀족들이 예술에 관심이 적었던 관계로 소시민 계급에 해당되는 학자들 사이에서 예술 이론이 탐구되었다. 당시 독일 사회에는 귀족과 시민 계급은 군주와 왕후들에 비해서 다같이 사회적으로 영향력이 없는 계층에 속해 있었다. 극작가 고트세드(J. P. Gottsched)는 시민과 귀족이 높은 인물들이 아니기 때문에 희극에 등장할 수 있다고 주장한 바 있다. 물론 농부나 수공업자는 결코 중요한 역할을 하지 못했다. 이러한 사회적인 관계에 대한 비판이나 모든 종류의 편견에 대한 투쟁은 예술 이론에서 오히려 예술의 자율성을 조장하는 경향을 보였다. 모든 간섭으로부터 예술을 해방시키는 길이 2 가지로 제시되었다. 그 하나는 문학을 자율적인 인간의 사유 및 이러한 사유에서 나오는 법칙으로 환원시키는 것이며 다른 하나는 예술 감상자의 심리적인 반응을 예술 비판의 궁극적인 척도로 삼고 동시에 예술 창작의 기준으로 삼는 것이다. 18 세기는 이러한 노력이 매우 활발했던 시기라고 할 수 있다.

계몽주의 시기의 문학 이론이나 문학 비평가들이 추구했던 2 가지 문제는 전통적인 이론들을 백지화하고 이성의 판단 아래 명석·판명하다고 생각되는 것만을 예술적인 진리로 생각하는 것이었다. 당시에 서로 명확한 구분이 되지 않았던 오성 혹은 이성이 모든 예술 법칙의 시금석이 되었다. 아리스토텔레스의 이론들도 이성의 판단 아래 합당하다고 생각될 때에만 인정되었다. 신학이나 법학에서는 전통이나 권위가 중요한 역할을 한 반면 예술이나 과학에서는 이성만이 유일한 판단의 근거가 되었다. 이성은 인간 본성의 핵심을 이루고 있기 때문에 어디서나 어느 때나 동일한 것으로 파악되었다. 美·眞理·正義에 대한 일반적인 관념들이 모든 인간에게서 동일한 것으로 생각되었다.

르네상스 이후 절대적인 이상으로 생각되었던 고대의 예술에 대한 관계에서 상반된 입장이 나타난다. 하나는 고대의 예술 이론이 정확하게 이성의 요구에 합당하다는 주장이며 그러므로 고대 예술이나 그 이론은 능가될 수 없는 하나의 전형이고 그들을 모방하는 것이 예술의 정상을 오르기 위한 유일한 길이라는 것이다. 라 브뤼예르(La Bruyère)나 빙켈만(J. J. Winckelmann)의 주장이 여기에 속한다. 고트셰드는 아리스토텔레스가 시학의 본질을 가장 철저하게 파악했으며 그가 제시한 모든 규칙들은 영원한 인간의 본성과 이성을 기초로 한다고 말한다. 고대 예술이 영원한 가치를 지니고 있으며 희랍인이 내세운 예술의 이상으로부터 벗어나는 것은 유해하다는 생각이 지배적이었는데 그것은 고대 예술이 수세기 동안 모든 이성적인 사람들의 인정을 받아왔다는 사실을 밑받침으로 한다. 완전한 예술로 나아가는 방법으로 고대 예술을 모방해야 된다고 고대 예술의 단점을 발견하는 많은 사람들도 주장한다. 고대 예술이 우리의 전형은 될 수 없지만 그것을 능가할 수 있는 수단은 고대 예술의 근본 원칙을 철저하게 응용하는 데 있다는 것이다. 이에 반해 이성의 이름으로 고대 예술을 거부하려는 입장이 나타난다. 이들은 고대 예술에서 나타나는 것은 유혹적인 미신, 우상 숭배, 광기, 이념없는 절충주의, 공허한 내용 등이라고 비난한다. 아리스토텔레스는 명확성이나 방법이 철저하게 부족하므로 모순의 근원이 되며 세르반테스(Cervantes)의 《돈키호테》가 명확성이나 합리성에서 호메로스의 《일리아스》나 《오뒤세이아》를 능가한다는 것이다. 고대의 이상에 대한 이러한 반박은 이성의 힘이 발전하고 항상 새로운 진보를 보여줄 수 있다는 신념에 의거한다. 근세가 고대를 능가했다면 또다시 미래는 근세를 능가할 것이다. 이러한 진보적인 생각은 비코(G. Vico), 헤르더(Herder) 등의 많은 역사 이론에서도 지지를 얻고 있다.

계몽주의의 미학 이론에 공통적으로 전제되는 것은 예술의 최고 법칙이 진리이며 이에 따라 예술도 인식 과정을 기초로 한다는 것이다. 지적인 세계관이 도덕 영역을 인식과 인과적으로 결부시키기 때문에

예술 의지의 다른 표현인 德이란 진리의 한 요소이다. 그러므로 예술은 자연의 모방이 되어야 하고 자연의 모방은 인간과 세계의 올바른 인식을 전제로 하며 예술의 목적은 진리와 덕을 매개하는 데 있고 그 방법은 이성의 규제 기능에 의해서 결정된다. 시인의 과제는 모방 즉 인식된 대상을 언어로 표현하는 데 있다. 이러한 모방은 발명과 유사하다. 발명이란 하나의 대상을 존재하게 만드는 것이 아니라 그것의 장소와 그 존재 방식에 합당하게 인식하는 데 있다. 가장 훌륭한 창작자는 가장 훌륭한 관찰자이다. 천재가 산출하는 모든 것은 이미 존재한 것에 대한 모방일 뿐이다. 예술의 목적이 진리와 덕을 매개하는 데 있는 것처럼 예술의 방법도 상상력이나 감정에 의해서 만들어지는 것이 아니라 이성의 힘에 의해서 구성된다. '상상의 불'이 이성에 의해서 억제되어야 한다. 취미란 법칙과 일치할 때 좋은 것이며 이성의 안내를 받아야 한다고 고트셰드는 말한다. 이성에 의해서 정당하다고 생각되는 규칙들이 예술의 창작이나 비판에서 인간 정신을 이끌어가야 하며 이들은 결코 개인의 취미에 의존하지 않는 보편적인 성격을 지닌다. 詩란 규칙을 수집하는 기술이다. 그리고 이러한 규칙들은 이성으로부터 나타난다.

다양한 사회적 배경과 철학을 배경으로 하는 계몽주의의 이상은 아리스토텔레스 철학을 기반으로 하여 다시 그것을 비판하려는 시도라고 할 수 있다. 이전까지 아리스토텔레스의 추종자들은 그 근거를 묻지 않고 외형적인 형식에 사로잡혔다. 그 근거를 묻는 대신 해답을 단순하게 받아들였다. 계몽주의 시대에 이르러서 창조적인 논쟁이 시작되고 그것은 새로운 철학으로 아리스토텔레스를 극복하려 시도하였다. 앞에서도 말한 것처럼 여기서 가장 큰 역할을 한 것은 데카르트의 철학이었으며 그것을 미학에 적용한 사람이 발로이었다. 명석·판명이란 개념이 미학에서도 적용되었고 그것은 프랑스 예술의 엄격한 규칙성을 근거지웠다. 발로는 그러므로 참된 것만이 아름다울 수 있다는 명제를 주장한다. 그러나 여기서 말하는 참된 진리란 단순한 모방

에 의해서가 아니고 명석하고 판명한 오성에 의해서 만들어진다. 예
술이나 과학은 모두 이러한 작업을 수행한다. 중세에서 예술이 수공
업으로 격하된 반면에 르네상스는 예술의 해방을 유도하고 승리로 이
끌었다. 수공의 기술만이 예술을 만드는 것이 아니라 예술은 과학을
필요로 했다. 해부학·원근법·자유 교양학 등이 예술에 불가피한 수
단이 되었다. 예술은 점점더 과학에 접근했고 예술을 가르치는 전
문 기관인 아카데미가 생겨났다. 예술을 배우는 도제들은 학생으로
바뀌었다. 예술이 과학의 광채를 띠게 되었다. 예술이나 과학은 진리
를 자연이라는 책 속에서 찾는다. 연구는 규칙과 법칙들을 인식하게
했으며 결국 예술적인 主知主義가 나타났다. 물론 개인 중심 사상은
개인의 독창성을 전혀 배제하는 것은 아니다. 뒤보(Dubos)는 합리성
을 점차 완화시켜 갔으며 아카데미의 법칙에 대한 거부를 나타내었
다. 결국 18세기에 들어서면서 경험적인 미학은 법칙성보다도 심리
적인 측면을 고려한다. 흄은 미적 태도를 조용한 쾌적으로 규정하고
美感을 일반적인 욕구로부터 구분한다. 이러한 영향은 독일에서 수용
되고 라이프니츠의 철학이 그것을 밑받침한다. 명석·판명한 사고와
관계되는 것은 논리학이며 그 이상은 개념을 투명화시키는 것이다. 그
러나 감성적인 것에 해당하는 애매하고 어두운 표상이 존재한다. 이
것은 논리적인 것보다 아래에 있지만 역시 인식의 원천이다. 그러므
로 미학은 감성적 인식에 대한 학문이다. 이러한 감성적 인식의 이상
은 다양성이 통일되는 직관이다. 결국 독일의 철학자 바움가르텐은
이러한 감성적인 인식에 대한 학문을 성립시키려 하여 그것을 '미학'
이라 불렀다. 그는 미를 '감성적 인식의 완전성'으로 정의했으며 완
전성을 내용·구성·표현 사이의 명확한 조화로 이해했다. 그러므로
대상의 미가 중요한 것이 아니고 대상에 내재되어 있는 구성 요소의
일치가 문제였다. 이러한 전제 아래서는 예술의 판단에 있어서 이성
의 통찰은 2차적이며 중요한 것은 감각 및 감성적 직관 아래 나타나
는 현상이다. 예술과 문학의 영역이 이성과는 다른 감성이라는 더 낮

은 영역에 소속됨으로써 예술에서 이성의 요구나 진리의 주장이 점점 후퇴해 가는 경향을 드러낸다. 이러한 경향은 다음 시대 즉 '질풍과 노도'(Sturm-und-Drang)의 시기에 절정에 달하여 예술 이론의 변혁이 나타난다. 법칙 대신에 창조성을, 합리적인 예술 파악 대신에 비합리적인 예술 이해를 내세우며 예술가를 독창적인 천재로 생각한다. 독일의 건축 예술에 대한 괴테의 논문을 시두로 헤르더(Herder)의 셰익스피어론, 하만(J. G. Hamann)의 예술론들이 이러한 경향의 주축을 이룬다. 그러나 이 시기는 벌써 계몽주의를 넘어서 비합리주의적인 시대로 넘어가며 정치적으로도 절대 군주제가 확립되고 있었다.

계몽주의와 이에 대한 반발로서 나타난 '질풍과 노도' 운동의 이론적인 차이점을 살펴봄으로써 계몽주의 문학 이념이 더 잘 밝혀질 것 같다. 후자도 전자처럼 개인의 자유로운 理想을 위하여 개인을 속박하는 세력에 대항한다. 계몽주의의 보편적인 이념은 교회, 봉건 제도, 절대 군주 등에 의해서 속박되지 않는 개인의 자유를 획득하는 것이다. 이러한 자유를 위해 전통적인 권위의 지배를 무너뜨리지만 그러나 혼란이나 무질서의 상태에 빠지는 것이 아니라 이성에 의한 지배를 철저하게 인정한다. 개인의 자유란 결국 이성의 자유였다. 그렇기 때문에 자유는 방종이 아니고 절제였다. 이성의 인식은 법칙의 인식이며 이성적인 행위는 법칙에 따른 행위이다. 자연의 법칙과 더불어 도덕의 법칙이 인간의 인식과 행위를 주도한다. 물론 이때에 이성이나 도덕의 개념이 당시의 시민 계급에 해당되는 이상이었다는 사실은 의심할 여지가 없지만 중세에 비해서 훨씬 더 진보된 이상이었다.

'질풍과 노도' 운동도 전통적이고 사회적인 권위에 반대하여 개인의 자유를 부르짖지만, 그러나 개인이 이성의 법칙에 종속되는 계몽주의의 정신 속에 다시 개인의 속박이 이루어진다고 주장한다. 계몽주의가 이성의 이름으로 권위에 대하여 반기를 들었다면 '질풍과 노도' 운동은 삶의 이름으로 이성의 법칙에 대하여 반기를 들었다고 할 수 있다. 그러나 '질풍과 노도' 운동이 내세우는 자연적인 삶을

이성으로 하는 비합리주의적 이념은 결국 엘리트 중심의 개인주의 사상을 낳게 되고 후에 니췌의 초인 사상에 많은 영향을 주게 된다. 니췌의 反理性的인 철학과 예술관은 일반 대중에 대한 귀족 정신의 혐오와 결부되어 자기 감정의 소용돌이 속에서 공허하게 끝나버리는 위험을 내포한다. 아니면 비합리적인 정치 세력과 결부되어 그것을 옹호하는 입장으로 나아가게 되며 니췌의 파시즘 미학이 그것을 입증해 준다.

제 9 장
칸트 미학의 특성과 한계*

1. 칸트 철학의 해석에 대한 문제

지금까지 너무나 많은 시도들이 철학을 內在的으로, 다시 말하면
그 철학이 발생하게 된 역사적·사회적 배경을 도외시하고 마치 그
철학이 하늘에서 떨어졌거나, 아니면 한 철학자의 독창적인 영감에
의하여 만들어져 哲學史 속에 진리의 횃불로 전달되어 오는 것으로
파악하고 해석했다. 그러므로 한 철학자의 저서 속에서 다람쥐가 쳇바
퀴를 돌듯 한 범위를 벗어나지 못한 채 지루할 정도로 분석만을 계속
하다가 아무런 결론도 얻지 못한 채로 끝나는 경우가 있는가 하면, 도
대체 이러한 분석이 시도하는 목표가 어디에 있는지조차도 밝히지 못
한 채, 다시 말하면 나무만 보고 숲을 보지 못한 채로 만족하고 여기

* 이 항목의 기술에서 주로 참조한 책은 다음과 같다.
 I. Kant, *Kritik der Urteilslkraft*(Hamburg, 1974).
 H. A. Korff, *Geist der Goethezeit I~IV* (Leipzig, 1955).
 A. Hauser, *Sozialgeschichte der Kunst und Literatur* (München, 1953).
 J. Kulenkampff, *Materialien zu Kants 'Kritik der Urteilskraft'* (Frankfurt, 1974).

서 오는 공허감을 메꾸기 위해 철학은 그렇게 난해하며 오히려 난해하기 때문에 심오하며 분명한 해답이 나오지 않더라도 꾸준하게 심혈을 기울이는 것이 순수한 철학의 과제이고 인류 문화에 공헌하는 길이라고 自慰한다. 그러나 이러한 경우 문화라는 말이 얼마나 추상적인가? 모든 철학, 모든 학문, 모든 이론들이 구체적인 인간의 삶이나 사회와 연관되지 않을 때 그것은 창백한 지식인의 自己慰勞가 될 수 있을지 몰라도 인류의 발전이나 학문의 진전에 어떤 공헌도 하지 못한 채 오히려 혼란시키는 결과를 가져오지나 않을까? 오늘날 한국에서 많은 철학 연구가 哲學史에 집중되지만 이러한 연관을 도외시한 內在的인 해석에 머물기 때문에 철학이 현실과 유리되는 결과가 생기지 않을까? 필자는 이러한 우려 속에서 예외가 될 수 없는 칸트 철학을 그 역사적 위치와 그 철학이 발생된 사회적 배경에 연관시키면서 그의 미학 이론을 검토하려 한다. 그러므로 여기서의 과제는 《판단력 비판》을 해설하거나 그 자체로 분석하는 일이 아니다. 물론 칸트의 미학을 이해하고 비판하기 위해서는 이러한 분석이 필수적인 조건이 되지만 그것은 하나의 전제일 뿐 목표가 될 수 없다.

칸트의 미학을 이해하기 위해서는 그것과 긴밀히 연관된 그의 철학(認識論·道德論 등)을 이해해야 하고, 그의 철학을 옳게 이해하기 위해서는 그가 살았던 시대적 배경을 올바르게 이해해야 하기 때문에 우선 그가 살았던 18 세기 후반의 독일적인 상황과 이러한 시대적 상황이 그의 철학에 미친 영향을 살펴본 후에 그의 미학 이론으로 넘어가려 한다.

2. 18 세기 후반의 독일적인 상황과 지식인의 위치

칸트의 생존 연대는 1724 년에서 1804 년까지이다. 그러나 그가 주로 활동한 시기는 《純粹理性批判》이 나온 1781 년부터 《道德形而上

學》이 나온 1797 년 그러니까 18 세기 후반이라 해도 어긋나지 않는다. 유럽사에서뿐만 아니라 세계사에서도 가장 중요한 사건이 이 시기에 일어났는데 1789 년의 프랑스 대혁명이다. 그리고 그것은 유럽 및 독일의 정신 생활에 부정적으로나 긍정적으로 많은 영향을 끼쳤다. 프랑스 혁명과 결부되고 18 세기의 유럽 정신을 특징지우는 사조가 계몽주의였다. "계몽(Aufklärung)이란 칸트에 의해서 유명하게 된 독일어인데 18 세기의 정신적인 특징을 나타내는 말로 다른 언어에서도 사용된다."[1] 계몽주의의 출발은 르네상스에까지 거슬러 올라간다. 독일에서만 하더라도 칸트에 앞서 렛싱(1729~1781)이라는 유명한 계몽주의 사상가가 있었다. 그러나 이러한 계몽주의 정신이 프랑스나 영국의 계몽주의와는 달리 18 세기 후반의 독일 시민 계급에 의하여 철저히 발전되지 못하고 실천과의 연관을 벗어난 추상적인 이념으로 변했다. 즉 계몽의 원래 의미가 변질되어 갔다. 야스퍼스는 이러한 퇴영된 독일 계몽주의를 美化하기 위해서 참된 계몽주의라는 이름을 붙이고 잘못된 계몽주의(falsche Aufklärung)와 구별하는 오류를 범하고 있다.[2]

독일에서의 이러한 잘못된 발전은 그 이유가 어디에 있는가? 영국이나 프랑스에서는 17, 18 세기에 벌써 시민 혁명(1688 년의 명예 혁명, 1789 년의 프랑스 혁명 등)이 성취되고 시민 계급은 스스로의 계급적인 상황을 의식하고 계몽주의가 성취한 것을 결코 포기하지 않았던 반면 독일에서는 계몽주의 정신을 밑받침하는 합리적 사고가 대학의 그늘 속으로 후퇴해서 상아탑 속에 안주하게 되었다. 독일에서는 "이러한 합리주의가 공공 생활, 대중의 정치 사회 사상, 시민 계급의 생활 태도 속에 완전히 침투되지 못했다."[3] 결국 "시민 계급의 대다수는 계몽주의의 의미를 계급적인 이해 관계와 연관해서 파악할 능력이 없었다."[4] 계몽주의는 근대 시민 계급이 정치적으로 성숙해 가는 기초 단

1) Golo Mann, *Deutsche Geschichte des XIX. Jahrhunderts*, S. 44.
2) Karl Jaspers, *Die Frage der Entmythologisierung*, S. 39ff 참조.
3) A. Hauser, *Sozialgeschichte der Kunst und Literatur*, S. 617.
4) 같은 책, S. 617.

계였다. 독일의 비극은 바로 이러한 계몽 정신을 그 당시에 철저하게 습득하지 못하고 후에도 그것을 만회할 수 없는 데 기인한다. 다른 유럽 제국에서 계몽주의가 구체화되는 단계에 이르렀을 때에도 독일 지식인은 거기 동참할 만큼 성숙하지 못했다. 독일 시민 계급은 중세 이후부터 고조되기 시작한 경제적·정치적 영향력을 17세기에 들어서면서부터 상실하기 시작했고, 그와 더불어 문화적 역할도 할 수 없게 되었다. 당시 국제적인 상거래가 지중해로부터 대서양으로 옮겨갔고 북부 독일의 도시들이 네덜란드 및 영국의 번창으로 위축되었으며, 남부 독일의 도시들은 터어키의 지중해 차단에 의한 이탈리아 도시들의 위축과 함께 쇠퇴되어 갔기 때문이다. "독일 도시들의 쇠퇴는 독일 시민 계급의 쇠퇴를 의미했다. 군주들은 더 이상 그들을 기대하거나 두려워할 필요가 없게 되었다."[5] 당시 유럽에서는 일반적으로 절대 군주의 세력이 강화되고 중산층으로부터 새로운 귀족화가 이루어지는 경향이었으며, 프랑스나 영국의 왕정은 옛귀족의 세력을 제압하기 위해 부분적으로 중산층과의 제휴를 필요로 했고 귀족들은 그들대로 상공업을 완전히 시민 계급에 맡기거나(프랑스), 경제적인 이익을 위해 중산층과 제휴했다(영국). 이에 반해 독일의 군주(Fürst)들은 농민 전쟁(1525)이 실패한 후 각 주의 절대적인 주인이 되어 귀족의 이익을 대변하여 황제와 정치적으로 대항하는 입장에 있었기 때문에 절대적 통치권을 사용하여 농민이나 시민 계급을 마음대로 억누를 수 있었다. 그들은 아직도 토지에 대한 소유권을 갖고 있었으며, 봉건주의적인 사고 방식에 젖어 있었다. 30년 전쟁(1618년에 시작)은 독일의 상업을 완전히 파괴하고 독일 도시들을 경제적으로 정치적으로 무력화시켰다. 국왕이 어느 정도 통일적인 국가를 대표하고 때로는 귀족에 대한 시민 계급의 이익을 대변해 주는 이웃 나라와는 달리 독일은 군주를 중심으로 하는 독립된 지역으로 분산되어 시민 계급이 완전히 군주에 의존하는 관료 계급으로 변하였다. 영국이나 프랑스에서는 왕과 귀족

5) 같은 책, S. 618.

의 이해다툼 속에서 시민 계급이 이익을 얻는 입장이 되어 시민 계급
은 국가 행정 속에 기반을 잡았으나 독일에서는 고위 관직이 대부분
귀족이나 호족(Junker)의 손에 들어갔다. 농민은 종래와 비슷한 처지
에서 억눌렸고 시민 계급은 특권을 상실한 채 긍지와 자신감을 잃어
버리게 되었다. "이러한 비참으로부터 마침내 忠誠과 信義를 표방하
는 臣民道德(Untertanenmoral)의 理想이 발생하고 굽실거리는 속물들
이 고귀한 理念의 봉사자로 자처하게 되는 결과가 나타났다."[6] 실제로
보통 사람들에게는 삶의 목적이 군주에 봉사하는 데 있을 뿐이었다.
이러한 상황 속에서 독일 시민 계급은 불안하고 위협을 받는 삶을 영
위할 수밖에 없었다. "시민 계급의 무력함, 국가 행정이나 정치 활동
으로부터의 배제 등은 이들의 수동성을 조장하고 그것은 모든 문화 영
역에 파급되었다. 고루한 관리, 교사나 세상을 등진 문학가들로 구성
된 지식인들은 개인 생활과 정치 생활 사이에 선을 긋고 모든 실천적
인 영향 가능성을 처음부터 포기했다. 이에 대한 보상으로 그들은 극
단적인 관념론, 이해 관계를 떠난 이념을 강조하기에 이르렀으며 국
가의 일은 권력을 가진 사람에게 맡겨버렸다. 이러한 체념 속에서 변
화 가능성이 없는 것처럼 보이는 사회적 실천에 대한 완전한 무관심
뿐만 아니라 직업적인 정치에 대한 공공연한 멸시가 표현된다. 시민
계급의 지식인은 이렇게 하여 사회적 현실과의 모든 연관성을 잃어버
리고 점점더 사회를 등지고 괴팍스러워지거나 옹고집이 되었다. 그들
의 사고는 순수했고 冥想的·思辨的이었고 非現實的·非合理的이었으
며, 다른 사람의 의견을 고려할 능력이 없었고 다른 사람에 의하여 정
정되는 것도 거부하였다. 이들은 '普遍人間的인 것'(Allgemeinmensch-
liches) 혹은 계급·지위·집단을 초월하는 어떤 것으로 되돌아갔고
실천적인 의미에 대한 결핍으로부터 하나의 德을 만들어내어 그것을
觀念論, 內面性, 時空間的인 한계의 극복이라 칭했다. 이들은 다른 도
리가 없는 스스로의 소극성으로 인하여 전원적인 사생활의 이상을 발

6) 같은 책, S. 619.

견시켰고 외형적인 속박으로부터 내면적인 자유의 이념을, 천박한 감각적 현실에 대한 정신적인 우월감을 만들어내었다. "7)

이것이 칸트가 생존했던 18 세기의 독일적 상황이었고 칸트도 이러한 시민 계급에 속하는 지식인의 범위를 벗어날 수 없었다. "그들 중에서 가장 위대했던 칸트는 프로이센 왕에게 순종하는 臣民이었다. "8) 이상과 연관해서 칸트의 생애와 태도를 간략하게 살펴보려 한다. 물론 이 경우에도 칸트의 미학 이론이 성립되는 바탕과 배경을 이해하기 위한 하나의 수단으로서이다.

3. 칸트 철학의 일반적인 특징

19 세기의 독일 詩人 하인리히 하이네(H. Heine, 1797~1856)는 "칸트의 생애는 기술하기가 어렵다. 왜냐하면 그는 생활도 이력도 갖지 않았기 때문이다. 그는 기계적으로 구성된 그의 추상적인 옹고집 생활을 독일의 북동쪽 경계에 있는 한 엣도시 쾨니스베르그의 한적한 골목길에서 보냈다"9)라 말한다. 그러나 외형적으로 풍부하지 못한 그의 단조로운 삶은 칸트의 내면적 확신에 의한 하나의 태도를 나타낼 수 없을 정도로 미미한 것은 아니었다.

칸트는 가난한 마구공의 아들로 태어나 가정 교사, 사강사 생활을 거쳐 결혼도 하지 않은 채 만년에야 정교수가 되었다. 칸트의 생활 태도는 앞에서 기술한 18 세기의 독일 시민 계급에 속하는 지식인의 태도를 대표한다고 할 수 있다. 칸트는 국가·정치·사회 문제에서 개인적인 대화를 넘어서는 公的인 관심이 전혀 없었다. 예컨대 1755 년 그의 저서 《일반 자연사와 천체 이론》을 프로이센의 프리드리히 대왕에게

7) 같은 책, S. 622ff.
8) Golo Mann, 앞의 책, S. 45.
9) Heinrich Heine, *Beiträge zur deutschen Ideologie*, S. 74.

바치면서 '지극한 존경으로 가득찬 가장 낮은 臣民이 조국의 이익에
다소라도 기여하기 위하여'라는 헌사를 붙여 놓았다. 3년 후에 동프
로이센이 러시아에 합병되었을 때 그것을 당연한 사실인 것처럼 받아
들이고 프리드리히 대왕에게 사용했던 것과 똑같은 말씨로 러시아의
황후 엘리자베트에게 교수직을 청원했다. 같은 시대의 문학가 및 역
사학자 헤르더(1744~1803)가 프리드리히 대왕의 독재 정치에 항의했
던 것과는 대조적이다. 또한 후에 反계몽 군주인 프리드리히 빌헬름
2세 치하에서 그의 종교 저술인 《理性의 한계 내에서의 宗敎》에 대
한 경고를 받았을 때 칸트는 '폐하의 충실한 臣民'으로서 아무런 이
의없이 이에 굴복했다. 이러한 예를 드는 것은 물론 칸트의 철학을
격하시킬 목적에서가 아니다. 그가 학문 외의 영역에 너무나 소극적
이었고 그것이 그의 철학에서도 배경이 되고 있다는 데 문제가 되고
있다. 렛싱과 헤르더 그리고 쉴러와 괴테까지도 비판하고 비웃었던
당시 귀족 계급의 속물근성에 대하여, 칸트는 전혀 분노를 표현한 적
이 없었다. 그가 도덕에서 발견했다고 생각하는 '定言的 無上命令'이
란 결국 이러한 사회 제도를 묵인한 채 추상적으로 인간을 결합하는
보편적인 법칙을 내세우려는 노력에 불과하다. 군주건, 귀족이건, 시
민이건, 농민이건간에 칸트의 道德律 때문에 당시 사회의 폐쇄성에
대하여 강렬한 항의를 할 필요는 없었다. 정치 사회 문제에 대한 칸트
의 무감각은 프랑스 혁명에 대한 그의 태도에서도 드러난다. 진보적
인 시민 계급의 혁명이라고 할 수 있는 프랑스 혁명에 대하여 칸트는
처음에 그가 이상으로 삼는 공화국의 시발점이라 생각하고 대단히 환
영했으나, 민중의 힘에 대한 경시와 모멸을 항상 버리지 못한 칸트는
마침내 프랑스 혁명으로부터 등을 돌린다. 스스로 귀족에 의존하면서
생활을 영위하는 臣民으로서 그는 민중의 고통을 이해하지 못한 채 정
신적인 귀족으로 자처하게 되었다. 칸트의 생각으로는 "개혁은 국가
권력에 위임되어야 하기 때문에 민중의 혁명은 제지되어야 한다. 적
극적인 저항은 헌법에 위배되며 소극적인 저항만이 허용되어야 한

다"10)는 것이었다. 군주가 어떠한 정치를 행하더라도 거기 복종하며 '定言的 無上命令'에 대한 호소를 통해 군주의 양심에 기대를 걸어야 한다는 의미이다. 칸트의 이러한 정신적인 귀족주의는 그의 저술 방식에도 나타난다. 영국의 계몽주의자들이 대중이 이해할 수 있도록 쉽고 평이하게 쓰기 위해 현학적이고 난해한 문체로부터 해방되는 바로 그 시대에 칸트를 중심으로 하는 독일의 학자들은 일종의 學問的인 方言이라고도 할 수 있는 어려운 독일어를 구사하여 하층 계급의 독일 사람들이 전혀 이해할 수 없는 독자적인 경지를 개척했다. "칸트는 명확성을 추구하는 당시의 시민적인 대중 철학자와 고귀하게 격리되려 하였고 그의 사상을 궁중에서 사용되는 무미건조한 관용어로 표현했다. 여기에 바로 고루함이 나타난다. … 그는 난해하고 무미건조한 문체 때문에 많은 손해를 야기시켰다. "11)

물론 칸트의 이러한 독특한 文體가 철학의 권위를 유지해 준다고 생각하며 모든 사회 문제와 유리된 칸트의 철학을 純粹學問의 理想으로 생각한 사람도 있을 것 같다. 그러나 학문의 순수성이란 자칫하면 無力한 사람들의 자기 변명 아니면 전도된 이데올로기로 변하기 쉽다. 왜냐하면 그러한 純粹性이나 獨自性이란 그렇게 생각하는 사람들의 머리 속에서만 존재하는 일종의 신념이며 실제로 인간은 그가 속해 있는 구체적인 사회 문제로부터 한 발자국도 벗어날 수 없기 때문이다. 18 세기라는 정치적으로 퇴화된 독일 시민 계급의 지식인을 대표하는 칸트의 철학이나 칸트가 생각했던 모든 인류를 결속하는 보편성이란 결국 너무나 추상적인 것이었고 이러한 추상적인 것을 합리화하려는 그의 철학 자체는 많은 한계점을 드러낸다.

그의 인식론과 도덕론에서 특징적인 것을 몇가지 예로 들어보자. 인식론에서 칸트는 現象과 物自體(Ding an sich)를 구별한다. 우리가 어떤 사물을 인식한다는 것은 그 현상이 우리에게 나타나고 파악되는

10) 같은 책, S. 75.
11) 같은 책, S. 75.

한에서만 인식될 수 있으며 사물 자체는 인식되지 않는다. 칸트는 현
상계와 물자체를 구분하여 그것을 Phänomena 와 Noumena 라 일컫는
다. 인간이 자유로운 도덕적 존재일 때 그는 이 Noumena 의 세계에
속한다. 이러한 칸트의 인식론이 당시 독일 철학에서 지배적인 獨斷
論, 즉 인간의 이성이 그 本有觀念에 따라 세계의 본질을 파악하고
구성할 수 있다는 시대적인 오류를 일깨워주는 데 큰 의의가 있다는
사실은 異論의 여지가 없다. 그러나 이러한 칸트의 노력이 보통 해석
되듯 대륙의 합리론과 영국의 경험론을 과연 止揚綜合해서 계몽주의
를 완성하고 후기 철학이 발전되는 기반이 되었는가, 그리고 칸트에
의한 종합이 과연 그 시대의 모순적인 철학 방향의 종합이었는가, 아
니면 비슷한 방향들을 결합한 데 불과하고 다른 중요한 방향을 간과
한 일면적인 시도였는가라는 문제에는 많은 논란이 있을 수 있다. 본
질과 현상의 분리 혹은 인식에 있어서의 質料와 形式이라는 문제는
어느 시대나 나타나는 근본적인 철학 문제이다. 칸트의 가장 중요한
특징은 物自體가 인식될 수 없다는 주장이다. 플라톤에서는 현상계와
대비되는 이데아계가 비록 현상계와 분리되는 본래적인 세계이지만
인간의 영혼은 想起를 통하여 그것을 인식할 수 있고, 아리스토텔레
스에서 질료와 형상으로 이루어지는 실체는 인간의 인식 능력을 벗어
나 있지 않다. 칸트는 그러나 물자체의 인식 가능성을 철저하게 부정
한다. 칸트는 물론 경험론과 합리론을 지양종합하려 했다. 그러나 그
것을 모든 철학의 종합이라고 잘못 이해해서는 안 된다. 왜냐하면
경험론이나 합리론이나 모두 관념론이라는 동일한 기반 위에 서 있
기 때문이다. 세계의 본질이 무엇인가라는 문제에 대한 철학적인 해
답들은 일반적으로 고대로부터 2개의 상반된 견해를 나타낸다. 즉 세
계의 본질은 인식이 가능한 물질이라고 주장하는 유물론과 물질은 인
간 의식의 부수적 현상에 불과하고 세계의 본질이 정신이라 주장하는
관념론이다. 물론 이러한 유물론이나 관념론에도 많은 방향이 있다.
고대 희랍의 데모크리토스나 프랑스 계몽주의 철학자들(디드로, 홀바하

등)의 기계론적 유물론, 포이에르바하(L. Feuerbach)의 인간학적 유물
론, 마르크스의 변증법적 유물론 등이 있는가 하면, 관념론에도 플라톤
이나 헤겔의 객관적 관념론, 주관의 의식이 모든 것을 결정한다는 주관
적 관념론이 있다. 경험론도 대상 자체의 실체를 인정하지 않으며 모든
것을 인간의 의식이나 지각에서 유출하려 하는 점에서 결국 관념론적
입장에 서 있다고 할 수 있다. 말하자면 칸트가 말하는 물자체의 인식
이 가능하다고 생각하느냐 불가능하다고 생각하느냐에 따라서 방향이
달라진다. 사물의 존재 및 그 법칙을 인정하고 연구하는 자연 과학은 근
본적으로 유물론적 입장에 서 있으며, 사물은 모두 신의 의지에 따라
서 생성·소멸하고 변화된다는 종교적 세계관은 관념론적 방향이라고
할 수 있다. 여하튼 칸트는 경험론과 합리론이라는 두 관념론을 관념
속에서 종합시켰을 뿐 唯物論과 관념론의 지양종합에는 성공하지 못
했다. 이러한 한계는 칸트뿐만 아니라 당시 독일 지식인의 일반적
인 특징이었다. "독일 지식인은 합리론과 경험론이 자연스러운 동맹
자라는 사실을 파악할 능력이 없었다."[12] 칸트의 인식론은 결국 주관
주의적이고 비합리주의적인 특성을 띠고 있다. 왜냐하면 칸트가 시도
한 보편성은 주관적 신념에 의한 요청적인 것이었으며, 사물 자체에
內在的으로 포함된 것이 아니었기 때문이다. 悟性은 선험적인 법칙에
따라 직관을 정리하고 理性은 이념을 추구하는 과제를 갖는다. 그러
나 이들은 모두 스스로가 스스로에 부여하는 법칙에 의존하기 때문에
객관적인 법칙을 추구하는 합리성과 거리가 먼 비합리적인 성격을 갖
는다. 이러한 칸트의 인식론은 어디로부터 발단되는가? 그가 단순히
당시의 합리론과 경험론을 천재적인 영감과 분석에 의하여 지양종합
하였다고 해석한다면 너무나 소박한 견해이다. 그의 인식론 및 이와
연관되는 도덕론은 다같이 당시의 사회 구조라는 특징과 칸트의 성격
으로부터 형성되었음을 간과해서는 안 된다.

칸트는 인식론에서 공간·시간·법주라는 감성 및 오성 형식을 대상

12) A. Hauser, 앞의 책, S. 632.

으로부터 주어지는 재료와 구분한다. 이러한 형식들은 순수하고 선천적
이며 그러므로 보편타당하다고 칸트는 주장한다. 이렇게 해서 인식의
주관적인 요소와 객관적인 요소인 형식과 내용이 대치된다. 그러므로
칸트는 이런 형식을 대상의 존재 형식으로 결코 인정하지 않는다. 대
상의 존재 형식과 우리의 사유 형식이 일치함으로써 인식이 가능하다는
당시의 합리론적 인식론이 단연코 거부된다. 동시에 칸트는 당시의 양
분론적인 사상, 즉 선천적인 것과 후천적인 것이 양분되어 있다는 형이
상학을 벗어날 수 없었다. 말하자면 개인의 경험을 통해 나타나는 것은
후천적이고 개인의 경험으로부터 독립해 있는 것은 선천적이라는 편
견이다. 칸트의 오류는 그가 너무 인간을 개인적으로만 생각하고 있
기 때문에 개인적인 경험 이전의 사회적 경험이나 종교적 경험과 같
은 인간의 집단적인 경험을 간과한 데 있었다. 문자나 언어, 서적이나
과학적인 설비 등에서 표현되는 경험은 순수한 개인적인 경험만은 아
니다. 이런 영역에서의 경험이 선험적으로 추상화되어 무의식적인 방
식으로 전달된다고 할 수 있다. 다시 말하면 칸트가 말하는 절대적으
로 선험적인 것이란 존재하지 않는다. 선험적이란 다만 상대적일 뿐
이다. 선험적이란 어떤 사회 집단 속에서 그것이 이미 보편적으로 인
정된다는 것을 의미할 뿐이다. 칸트가 선험적인 것과 결부시키는 특
성들은 보편타당성 및 필연성이다. 즉 선험적인 형식을 지각되는 재
료에 적용시킴으로써 과학적인 경험 일반의 보편성과 필연성이 가능해
진다. 그러나 칸트의 인식론은 이러한 보편타당한 인식을 현상계에만
적용하고 그것을 넘어선 '物自體'나 'Noumena'의 세계의 인식에는 미치
지 못한다. 칸트는 세계의 양분으로 나아가지 않을 수 없다. 이와 연
관해서 칸트는 그의 도덕론에서도 必然과 自由를 구분한다. 現象界에
속할 때 인간은 필연이지만 叡智界에 속할 때 인간은 자유이다. 이러한
인간의 양분에서 이율배반적인 윤리가 나타나지 않을 수 없다. 그의
도덕 원칙인 '定言的 無上命令'은 순수한 형식적인 원리인 동시에 내
용적으로 일정한 행위의 실현을 촉진시킬 수 있다고 칸트는 생각하기

때문이다. "행복의 熱望이 德의 준칙에 대한 動因이거나, 혹은 德의
준칙이 반드시 행복을 낳는 원인이거나이다. 그런데 전자는 절대로
불가능하다(분석론에서 증명되었듯이). 意志의 규정 근거를 스스로의 행
복 추구에 두는 준칙은, 전혀 도덕적이 아니오 아무런 덕도 수립할 수
없기 때문이다. 그러나 후자도 역시 불가능하다. 왜냐하면 세계 내의
모든 실천적인 因果結合은 의지 규정의 결과로서 의지의 도덕적인 心
情에 따르지 않고, 자연 법칙의 지식과 그 지식을 스스로의 목적에
사용하는 물리적 능력에 따르기 때문이다."13)

　이렇게 하여 칸트에 의하면 두 차원에서 도덕 의식의 이율배반성이
나타난다. 첫째, 행복 추구에 의하여 규정되는 인간의 자연적인 충동
은 도덕적 원리를 형성하는 충분한 근거가 되지 못한다. 그것은 도덕
적인 행위와 보편타당하고 필연적인 원칙을 규명하는 데 충분하지 못
하다. 둘째, 덕과 행복 즉 도덕적인 행위와 이 행위에 대한 보상을
지상에서는 필연적으로 연결시킬 수 없다고 칸트는 생각한다. 물론
이러한 모순이 현실적으로 해결되는 것은 인간 상호간의 사회 관계가
사회적 의미가 있는 윤리적 행위와 개인의 행복이 일치하게끔 사회를
변혁하는 데 있을 것이다. 이것은 실천적인 행동 즉 사회 구조의 실
제적인 변경을 의미한다. 이러한 요청이 실제로 진보적인 프랑스 시
민 계급에 의하여 나타났다. 그들은 추상적인 '이성의 나라'로부터
벗어나 이성의 원칙에 따라 구체적인 이상 국가를 건설하려 했다. 그
러나 칸트는 이와 달리 윤리적 행위와 행복의 필연적인 연관을 신의
섭리에 의하여 인도되는 이상적인 사회 즉 '물자체의 세계' 속으로 전
이시켰다. 신의 존재가 도덕 법칙을 보증한다. 신이 윤리적 행위를
보상하며 의지의 자유가 윤리적이고 자연 법칙에 무조건 복종하는 것
으로부터 벗어나는 윤리적 행위의 전제 조건이 된다. 영혼의 불멸이
윤리적 행위가 보장받는 데 대한 전제 조건이며 이런 보장에서 나타나
는 행복이 내세에서 약속된다. 이러한 도덕 의식의 모순은 결국 당시

13) Kant, *Kritik der praktischen Vernunft*, S. 146.

의 사회적인 모순에 기인한다고 할 수 있다. 칸트 철학은 프랑스 혁명에 대한 독일적인 이론으로 바로 독일이라는 사회 현상을 대변한 것에 불과하다. 그의 도덕 이념은 사회를 실제로 변혁할 수 없을 뿐 아니라 그러한 문제를 제기할 능력도 없었다고 할 수 있다. 칸트의 도덕 이론은 결국 18 세기 독일 小市民의 무능력을 단적으로 나타낸 것에 불과하다. 의욕은 좋았지만 효과없는 善意에 불과했다. 이러한 선의의 실현은 '이성의 나라'인 내세에서 실현할 수밖에 없다. 현세에서는 善意와 인간의 구체적인 행복이 일치되지 않는다. 당시의 군주나 귀족 계급에 해당되는 도덕이 따로 있었고 소시민이나 농민에게 해당되는 도덕이 따로 있었다. 이러한 질적으로 다른 도덕이 모순 없이 조우할 수 있는 곳은 결국 현실 세계가 아니고 추상적인 '이성의 나라' 혹은 '예지계'가 되지 않을 수 없었다. 그러므로 칸트에 의하면 참된 도덕은 그 내용을 현실 세계로부터가 아니라 현실을 이끌어간다고 생각되는 어떤 보편성으로부터 가져오려 한다. 그러나 칸트는 그의 윤리를 전통적인 종교적 내용으로 채우려 하지 않기 때문에 그의 도덕론은 필연적으로 모든 내용이 결여된 윤리적 형식주의 속으로 도피하지 않을 수 없었다.

4. 칸트 미학의 특성

칸트 미학은 한마디로 '형식주의 미학'이라고 말할 수 있다. 실제 생활에서 미와 거의 연관이 없었던 칸트의 미학은 처음부터 純粹理論的이고 主觀主義的인 성격을 띠지 않을 수 없었다. 칸트는 미의 내용과 관계되는 미의 본질이 무엇인가를 묻는 대신 어떤 대상이 미적이라고 판단될 때 그것이 무엇을 의미하는가라는 물음과 더불어 그의 미학을 시작한다. 결국 칸트는 미를 분석하면서 스스로 생각해 넣은 개념만을 추출할 수밖에 없었다. 이런 방법으로는 미의 이념에는 도달

할 수 있지만, 이 이념이 공허한 허공에 떠 있기 때문에 우리가 직접 체험하는 미와의 실제적인 연관성이 결여된 너무나 추상적인 것이다. 이러한 추상적인 이념과 현실적인 美 사이에는 칸트가 말하는 도덕 법칙과 현실 사이의 간격과 같은 하나의 벽이 존재한다. 우선 칸트의 형식주의적인 미학의 내용을 살펴보자.

(1) 이해 관계를 떠나 마음에 듬(interesseloses Wohlgefallen)

미적 판단인 "취미판단(Geschmacksurteil)을 규정하는 마음에 듬은 모든 이해 관계를 떠나 있다. "[14] 칸트가 말하는 이해 관계 중에서 중요한 두 요소는 쾌적(angenehm)과 善(gut)이다. 쾌적은 욕망과 결부되는 감각적인 것이고 선은 도덕과 결부되는 의지적인 것이다. 두 경우 모두 대상의 내용과 결부된다. 앞의 경우는 감각적인 만족을 얻기 위해 대상의 내용이 알려져야 하고, 뒤의 경우에는 대상의 내용이 개념적으로 파악되어야 한다. 그러나 우리가 어떤 것을 아름답다고 판단할 때 이런 판단은 대상의 내용과 독립된 판단이어야 한다. 소유하려는 욕망을 떠나 도덕적으로 개념화하지 않은 그 자체로 대상을 관찰할 뿐이다. "취미 판단은 단순히 명상적이다. "[15] 그러나 그것은 사유의 명상이 아니다. 왜냐하면 취미 판단에서 대상은 개념화되거나 인식되지 않기 때문이다.

(2) "미는 개념 없이도 보편적으로 마음에 드는 대상으로 상상되는 어떤 것이다. "[16] "마음에 드는 것의 보편성은 취미 판단에서 다만 주관적으로 상상될 뿐이다. "[17] 여기서 칸트는 주관적이면서도 보편적이라는 서로 모순되는 미적 판단의 가능성을 제시하려 한다. 어떤 대상이 마음에 들 때 그것은 동시에 모든 사람의 마음에 들어야 한다. 한

14) Kant, *Kritik der Urteilskraft*, S. 40.
15) 같은 책, S. 46.
16) 같은 책, S. 48.
17) 같은 책, S. 51.

개인에게만 마음에 드는 것은 쾌적한 것이다. 이렇게 모든 사람에게 마음에 드는 보편성은 객관적이어야 하는데 칸트에 있어서 취미 판단은 주관적이므로 어려운 문제가 발생한다. 주관적이면서도 보편적이고 개념이 없으면서도 보편타당성을 지니는 근거를 칸트는 共通感 (Gemeinsinn)에서 찾으려 한다. 여하튼 칸트에서 아름다운 것은 개념 없이도 마음에 들어야 한다. 즉 마음에 드는 이유가 이론적으로 규명될 수 없는 것이다. 물론 개별적으로 파악되지 않는 그 근거를 철학자가 전체적으로 파악할 수 있다. 왜냐하면 칸트는 미적 판단이 단순히 주관적이지만 보편성의 요구를 드러낼 수 있다는 신기한 사실에 대한 해명을 발견했다고 생각하기 때문이다. 어떤 대상이 마음에 드는 이유는 그 대상 자체 때문이 아니라 그것을 직관하는 우리의 마음 상태에 의한다. 우리가 어떤 대상에서 느끼는 미는 결국 상상력과 오성의 미적 관계에 불과하다. 칸트는 이것을 자유로운 유희(freies Spiel)라 칭한다. 칸트는 미적 판단의 보편성을 결국 공통감의 이념(Idee eines Gemeinsinns)으로 해결하려 한다. 즉 인간이 이성적 본질인 것처럼 정신적-감성적 본질(geistig-sinnliches Wesen)로서도 서로 동일한 구조를 갖는다는 것이다. 정신의 동일한 구조로서 결국 보편타당한 원칙이 나타난다. 이러한 공통감은 경험적인 것이 아니고 선험적인 것이다. 이와 같은 주장으로 칸트는 다시 한번 미를 대상의 내용으로부터 분리시키고 우리의 마음 속에 나타나는 대상의 상태와 연관시킨다. "미의 본질을 개념을 통해서 규정하는 객관적 취미 판단은 없다."[18] 칸트는 미를 대상 자체의 내용으로 규정하려는 모든 노력을 선험적으로 배제한다. 다른 말로 말하면 미란 모든 내용으로부터 독립된 순수한 형식적인 원리이다.

(3) "순수한 취미 판단은 자극이나 감동과 무관하다."[19] 모든 '마음

18) 같은 책, S. 72.
19) 같은 책, S. 61.

에 듦'은 어떤 필요성의 만족 즉 어떤 목적의 달성과 연관된다. 우리의 마음에 드는 미는 어떤 목적을 갖는가? 일반적으로 2 가지로 구분할 수 있다. 그 하나는 감각 자극과 감동에 그 목적이 있다는 견해이다. 이러한 주장을 칸트는 단연코 거부한다. "자극이나 감동이 영향을 미치지 않고 형식의 합목적성을 규정 근거로 하는 취미 판단만이 순수한 취미 판단이다."[20] 칸트에 따르면 회화에서 색은 쾌적하게 느껴지는 감각 자극이고 회화의 형식만이 미적 기호를 나타낸다. 음악에서 나타나는 감동은 미에 속하지 않는다. 미에 대한 기호는 재료뿐만아니라 대상의 형식에 기인하기 때문이다. 두번째는 완전성에 그 목적이 있다는 견해이다. 바움가르텐에서 철저하게 주장되고 칸트 이전까지 타당한 것으로 생각되었던 이 '완전성'(Vollkommenheit)과 미의 연관을 칸트는 단호히 거부한다. 미는 이성의 이념과 무관하다. 대상이 마음에 드는 것은 완전하기 때문이 아니라 아름답기 때문이다. 완전성은 개념을 통해 대상을 일반적인 이념과 비교하는 데 기인한다. 물론 칸트는 자연미와 구분되지 않는 자유로운 미(freie Schönheiten)와 어떤 개념에 의존하는 구속적인 미(abhängige Schönheiten)로 구분하고 후자는 인간의 이념을 전제로 하기 때문에 결코 순수한 미가 아니라고 말한다. 미와 완전성이 결합되면 어느 한쪽도 구제되지 못한다는 것이 칸트의 주장이다. "하나는 자유로운 미에, 다른 하나는 구속적인 미에 결부되고 전자는 순수한 취미 판단이며 후자는 응용된 취미 판단이다."[21]

결국 미에 대한 '마음에 듦'이 감각적인 만족이나 정신적인 만족에 의존하지 않으며, 결코 대상의 내용에 기인되지 않고 대상의 형식에 의존한다는 것이 칸트의 주장이다. 마음에 드는 형식에서 나타나는 미는 하나의 합목적성이다. 그러나 그것은 그 목적이 우리에게 의식되지 않는 합목적성이다. 즉 "목적을 상상할 수 없는 한에서의 합목

20) 같은 책, S. 62.
21) 같은 책, S. 72.

적적인 형식"22)이다. 이에 따라 미에 대한 순수한 인상을 우리는 미적 대상의 내용과 무관하게 형식에 의해서만 얻게 된다. 이러한 미적 판단을 예술에 적용한다면 우리가 일반적으로 느끼는 예술의 감동도 결코 순수하지 못한 것이다. 왜냐하면 예술은 주로 내용과 결부되기 때문이다. 순수한 자유로운 미만이 참다운 미인 것처럼 순수한 형식만을 추구하는 '예술을 위한 예술'(l'art pour l'art)만이 참다운 예술이라는 결론에 도달한다. 미는 어떤 규칙과도 연관되지 않는다. 한 대상이 이미 전제된 규칙과 일치한다는 것은 개념을 통한다는 뜻이기 때문이다. 미는 정감의 자유로운 유희에 있는 것이지 대상의 규칙성을 통한 강요에 있지 않다. 이러한 자유로움은 칸트에 의하면 상상력의 자유로움뿐만 아니라 상상력이 오성과 자유롭게 조화를 이루는 데 있다. 즉 자유로운 법칙성이 나타난다. 미는 법칙 자체가 아니고 법칙과 더불어 나타나는 자유로운 유희이다. 완전한 자유가 미의 본질이 아니고 법칙 속의 자유가 미의 원리이다.

(4) 미와 예술의 관계

미와 예술은 결코 일치하는 것이 아니며 부분적으로 겹쳐진다고 할 수 있다. 이렇게 겹쳐지는 부분이 보통 美藝術(schöne Kunst)이라 불리운다. 칸트는 《판단력 비판》 § 44~54에서 이에 대해 언급한다. 미가 자유로운 법칙성을 의미한다면 미예술은 자연과 예술이 결합되어 나타나고 여기서 자연은 자유의 인상을, 예술은 예술 작품에 법칙성을 준다. 미예술의 본질은 그러므로 예술성과 자연의 결합에 있다. 미예술은 "상상력이 자유 속에서 오성을 일깨우고 오성이 개념없이 상상들을 법칙적인 것으로 옮겨놓는 데 있다."23) 환상(Phantasie)과 오성(혹은 이성), 환상의 자유와 오성의 법칙성이 상호 작용을 해서 조화를 이루는 데 미예술의 본질이 있다. 이러한 미예술의 비밀을 본능

22) 같은 책, S. 77.
23) 같은 책, S. 147.

적으로 실현하는 것이 천재이다. "미예술은 천재의 예술이다."[24] 천재는 규칙에 얽매이지 않으며 恣意에 의한 것도 아니고 의식적인 개념에 의존하지도 않으며 오히려 무의식적이다. 천재는 ① 독창적인 재능을 소유하고 ② 그의 창작들은 전형이 되며 ③ 규칙들의 속박으로부터 해방된 자유를 예술 속에 행사한다. 천재는 그러므로 모든 대상을 아름답게 기술하고 창작할 수 있다. 말하자면 미는 여기서도 전혀 그 내용과 연관되지 않고 형식과 연관된다. 천재의 능력은 물론 칸트에 있어서도 미적 이념의 산출과 관계된다. 이러한 미적 이념은 그러나 칸트의 이성 능력과 연관되는 것이 아니라 상상력(Einbildungskraft)과 연관된다. "한마디로 말하면 미적 이론이란 주어진 개념에 부수되는 상상력의 표상이다."[25]

이상으로 우리는 칸트의 미학을 '형식주의적,' '선험적 주관주의적,' '관념론적'이라 특징지울 수 있다. 왜냐하면 칸트는 미적 판단에서 대상의 내용을 전혀 도외시하고 형식만을 문제삼으며 미적 판단을 선험적인 보편성과 연결시키고 미가 나타나는 대상의 사회적 연관성이나 역사적 발전을 고려하는 것이 아니라 그것이 주관의 관념에 주는 추상적인 작용만을 분석하기 때문이다.

5. 칸트 미학의 한계

(1) 예술에 있어서 형식과 내용의 문제

칸트가 그의 미학에서 전개한 이론들은 이미 칸트 이전에 나타난다. "오성과 결합하지 않는 취미를 가장 높은 능력으로 인정하는 판단력 비판에 대한 방향이 그러므로 고트세드에서 이미 제기되었다."[26] 이러

24) 같은 책, S.16.
25) 같은 책, S.171.
26) A. Baeumler, *Das Irrationalitätsproblem in der Ästhetik und Logik des 18. Jahrhunderts bis zur Kritik der Urteilskraft*, S.75.

한 주장은 프랑스의 계몽주의 미학 이론에 대한 반발로서 나타났다.
칸트는 계몽주의 미학 이론을 비판하고 극복했다기보다는 지나치게 정
반대의 방향으로 이끌었다고 할 수 있다. 그는 관념론의 입장에 서서
디드로나 볼테르 등에서 나타나는 계몽주의 미학을 반박하고 주관의
활동적인 면을 강조한다. 계몽주의 미학에서 주관은 대상을 단순히
모사하거나 기술하는 수동적인 역할밖에 담당하지 않는다. 물론 칸트
는 이렇게 소홀히 다루어진 주관의 활동성을 강조하는 점에서 하나의
커다란 시발점을 형성하는 공적을 미학사에서 이루어 놓았다고 할 수
있다. 그러나 그것은 하나의 시발일 뿐 극복이나 완성이 아니라는 점
을 우리는 주목해야 한다. 주관의 적극성을 강조하는 칸트의 시도는
그 후 독일 관념론에서 발전되어 헤겔에서 정상을 이룬다고 할 수 있
다. 그러므로 칸트는 독일의 고전적인 관념론 미학이 출발하는 시발
을 이루어 놓은 것이다. 미적인 것은 도덕적인 것으로부터 분리될 수
없고, 예술은 철학이나 과학이 개념을 통해 다루는 것을 독특한 형식
을 통해 다루는 데 불과하다고 주장하는 계몽주의 미학에서는 예술의
형식 문제가 내용으로부터 발생되고 규정된다는 신념이 깃들어 있었
다. 그러나 여기서는 사회와 예술의 연관성 및 내용과 형식의 연관성
이 강조되는 반면 예술 활동의 주관적인 면이 경시되었다. 예술 활동
에서 주관적인 면을 강조한 칸트는 그러므로 계몽주의 미학을 한걸음
발전시켰다고 할 수 있다. 그러나 칸트의 관념론적인 인식론은 이러
한 형식과 내용의 문제를 올바르게 제기하고 해결하는 데 있어서 커
다란 한계를 나타냈다. 앞에서 언급한 것처럼 그의 인식론은 인간
이성의 활동이 감각적으로 지각되는 無形式의 재료에 비로소 형식을
주게 되어 있다. 칸트는 감관의 대상을 구성하는 모든 법칙의 적용을
현상계에만 국한하고 物自體에까지 나아가는 것을 거부함으로써, 다시
말하면 감관의 대상성을 객관 자체 속에서가 아니라 인간 이성 속에
서 규명하려 함으로써 대상 자체의 존재를 주관화한 것처럼, 미학에서
도 주관적인 원리의 능동적 역할을 지나치게 강조함으로써 내용적으

로 규정되는 모든 요소를 미학 분야에서 추방해 버리고, 순수 형식적
인 미학 이론을 구축하지 않을 수 없었다. 그는 이렇게 하여 주관적·
선험적인 원칙들을 철저하게 내세우고 도덕이나 과학과 독립된 미학
의 독자성을 이론적으로 규명하는 반면, 이러한 원칙들이 사실과 모
순되는 구체적인 경우에는 스스로의 개념을 제쳐버리고 내용에 대해
서도 정당성을 부여하지 않을 수 없는 모순에 빠진다. 그것은 현상과
이 현상의 인식 가능성을 논하면서도 物自體를 가정하지 않을 수 없었
던 그의 모순과 연관된다. 앞에서 언급한 두 종류의 미, 즉 자유로운
미와 구속적인 미의 구분에서도 이러한 모순이 나타난다. "두 종류의
미가 있다. 자유로운 미와 구속적인 미이다. 전자는 대상이 되는 것
의 개념을 전제하지 않으나 후자는 그와 같은 개념과 그 개념에 따른
대상의 완전성을 전제한다."[27] 형식주의를 칸트가 철저히 관철하였더
라면 순수한 미의 대상이란 대상이 없는 장식적인 예술이 되어야 된
다는 결론으로 나아갔을 것이다. 미에 있어서 혹은 예술에 있어서 내
용과 형식은 항상 밀접히 결부된다. "형식은 그 자체로 내용에 의해
서 중재되고 … 내용은 형식에 의해서 중재된다. 양자는 이러한 중재
속에서 구분되어진다."[28] 말하자면 양자는 변증법적인 통일을 이루고
있다. 이 양자 중의 하나를 독립·분리시켜 강조할 때 일면적인 오류
에 빠지게 된다. 그리고 그러한 일면적인 파악은 항상 그 시대의 사
회적인 특성을 배경으로 한다. 구체적인 사실을 중시하는 유물론적 방
향은 예술의 내용만을 강조하지 않을 수 없으며 칸트처럼 사회 문제
로부터 눈을 돌리고 추상적인 관념론에 빠져 있는 사람은 예술의 형
식만을 강조하지 않을 수 없다. 내용과 형식은 모두 미나 예술의 필
수불가결한 구성 요소이다. 그것은 실체가 質料와 形象으로 구성되어
있다는 아리스토텔레스의 형이상학에서 그리고 인간이 육체와 정신으
로 구성되어 있다는 우리 자신의 체험으로부터 구체적인 암시를 받을

27) Kant, 앞의 책, S. 69.
28) Adorno, *Ästhetische Theorie*, S. 529.

수 있다. 미와 예술에서 형식만을 강조한다는 것은 칸트처럼 무기력하고 자아도취적이며 내면으로 파고들면서 위로를 찾는 소시민의 도피에 불과하다. 이러한 형식주의가 극도로 발전하면 결국 순수 예술론이 나타나고 칸트 이후의 예술 파악은 실제로 그러한 경향을 드러내었다.

(2) 예술의 자율성 문제

'순수 예술' 혹은 '예술을 위한 예술'(l'art pour l'art)이라는 기치 아래 주장되는 일련의 예술 파악은 예술과 사회의 연관성을 철저히 배제하고 예술의 독자성 혹은 예술의 자율성을 강조한다. 1836년 처음으로 이 말을 사용한 프랑스의 文藝學者 빅토르 쿠쟁(Victor Cousin)은 "자율성의 이념을 칸트의 철학으로 거슬러 올라가 파악하고 '이해 관계를 떠난' 예술 이론을 혁신한다."[29] 여기서 우리에게 중요한 것은 칸트의 미학 이론이 예술의 자율성 문제에 어떤 연관을 가지며 또한 그것이 칸트 美學의 어떤 한계를 드러내는가이다.

우선 순수 예술 이론이 발생하게 된 사회적 동기 혹은 배경을 다시 한번 살펴보자. 18세기 후반부터 독일을 제외한 유럽 제국, 특히 영국과 프랑스에서는 앞에서 언급한 것처럼 시민 사회가 형성되어 시민 계급은 정치적·경제적 기반을 장악하게 된다. 순수 예술 운동이 독일에서가 아니라 프랑스에서 먼저 일어나게 된 것은 우연이 아니다. 시민 사회가 형성되어가는 과정에서 이 이론은 우선 "시민적인 가치 척도에 대한 항변 속에 그 근원을 갖고 … 무엇보다도 시민적인 생활 질서의 지배로부터 벗어나려 한다."[30] 그러나 시민 계급이 이미 안정된 기득권을 획득한 연후에 이 이론은 시민 사회의 질서를 눈감아 주면서 인정하는 도피적인 성격을 띠게 된다. "후에 나타난 l'art pour l'art는 모든 정치적·사회적 활동을 포기함으로써 기득권을 연

29) Hauser, 앞의 책, S.771.
30) 같은 책, S.717.

은 시민 계급으로부터 환영을 받는다."[31] 초기의 이론가인 "고띠에와 그의 동료들은 사회에 도덕적으로 굴복하기를 바라는 시민 계급의 요청을 거부했다. 그러나 이에 반해 플로베르, 리슬 및 보들레르는 상아탑으로 물러앉아 세상이 돌아가는 모습에 더 이상 개의하지 않음으로써 시민 계급의 이해를 촉진시켰다."[32] 이렇게 하여 "다양한 예술들이 삶의 연관으로부터 벗어나고 마음대로 지배할 수 있는 것으로 생각된 전체적인 예술이 목적과 결부되지 않는 창작이나 이해 관계를 떠나 마음에 드는 영역이 되어 합리적으로 엄격한 규율 아래 일정한 목적을 지향해 실행해 가는 것을 미래의 과제로 삼는 사회 생활에 대치되었다."[33] 칸트 미학은 확실히 '이해 관계를 떠난' 취미 판단으로 이러한 순수 예술 운동에 이론적인 근거를 제공해 주었다. 물론 칸트의 취미 판단은 예술 일반에보다 미에 관계되지만 그러나 그가 예술에 대하여 다른 태도를 취한 것은 아니다. 칸트가 살았던 당시의 독일은 시민 계급이 확고한 기반을 잡지 못한 시기이므로 칸트는 그의 '이해 관계를 떠난' 보편적인 美理論으로 당시의 귀족 사회에 대한 일종의 항변을 표시했다고도 할 수 있다. 말하자면 "칸트는 미적 판단의 보편성에 대한 주장으로 스스로의 특수한 계급적인 이해를 넘어섰다"[34]고 할 수 있다. 그러나 그의 항변이나 계급적인 이해의 초월은 유감스럽게도 그의 인식론이나 도덕론에서처럼 구체적인 사회 현실을 떠난 너무나 추상적인 관념의 영역 속에 안주했기 때문에 실제로 아무런 효과도 발휘할 수 없었다. '이해 관계를 떠난다'는 그의 이론은 당시의 지배층인 귀족 계급에게도 그리고 칸트가 속해 있던 小市民에게도 또한 억압받는 농민에게도 모두 적용될 수 있는 사회적으로 전혀 無害한 것이었다. 만일 칸트가 더 오래 살아서 후기 l'art pour l'art 의 이론처럼 그의 미학 이론이 시민 계급의 기득권을 인정하는 데 사용

31) 같은 책.
32) 같은 책.
33) H. Kuhn, *Ästhetik*, in *Das Fischer Lexikon, Literatur*, S. 52.
34) Peter Bürger, *Theorie der Avangarde*, S. 59.

된다는 사실을 스스로 목격했다 하더라도 칸트는 아무런 항변도 하지 않았을 것이다.

결론적으로 우리는 칸트 美學이 19세기라는 독일적인 상황에서 발생한 산물이며 그 과제는 계몽주의 미학의 일면성에 대한 반발이라는 과도적인 성격을 가졌기 때문에 그 후 헤겔의 내용 미학이나 혹은 예술사회학적인 시도들에 의해서 극복되지 않을 수 없었던 것으로 결코 시대를 초월한 보편타당성을 갖지 못한다고 말할 수 있다.

제 **10** 장
헤겔 미학의 역사적 의의*

1. 칸트에서 헤겔까지

칸트의 미학은 독일 관념론에서 계승·발전되고 가장 먼저 그의 미학에 관심을 가진 사람은 독일의 문학가이고 사학자이며 미학 이론가였던 쉴러였다. 쉴러는 칸트의 미학 속에 나타나는 여러 가지 모순을 극복하려고 노력했지만 또한 시대적인 영향을 벗어날 수 없었다. 칸트의 영향을 받은 많은 이론가들처럼 그도 시민 사회의 분업 속에 소멸되어 가기 시작한 예술의 자율성을 고수하려 했다. 그러나 쉴러에 있어서 예술의 자율성은 모든 것으로부터의 독립이 아니라 도덕성과 연관되는 데 그 특성이 있다. 다시 말하면 그는 인간이 도덕적으로 완전하게 되기 위한 하나의 수단으로서 미적 교육의 역할을 강조한

* 이 항목의 기술에서 주로 참조한 책은 다음과 같다.
 Hegel, *Ästhetik*, hrsg. v. F. Bassenge(Berlin, 1976).
 P. Szondi, *Poetik und Geschichphilosophie* I (Frankfurt, 1974).
 H. Marcuse, *Vernunft und Revolution*(Neuwied, 1962).
 A. Gethmann-Siefert, *Zur Begründung einer Ästhetik nach Hegel*; in *Hegel-Studien*, Band 13.

다. 미적 교육은 그러므로 도덕적인 완전성으로 나아가는 준비 단계
이다. "미적인 상태로부터 논리적·도덕적 상태로(미로부터 진리와 의
무로) 나아가는 것이 물리적 상태로부터 미적인 상태로(단순한 맹목적
인 삶으로부터 형식으로) 나아가는 것보다 훨씬 더 용이하다"(《美的 敎育
에 관한 서간문》). 이러한 쉴러의 사상에는 계몽주의 사상의 영향이 들
어 있다. 도덕적인 교육을 위한 예술의 有用性을 강조하는 점에서이
다. 다만 감각주의적인 심리 상태에 기반을 둔 후기 계몽주의와는 달
리 쉴러의 미학은 관념론적인 역사 철학에 그 기반을 갖는 데 차이가
있을 뿐이다. 물론 쉴러에 있어서 도덕이란 당시 시민 계급의 도덕에
한정된다. 도덕 내용이 구체적인 현실 속에서 실현되는 것을 목표로
하는 것이 아니라 보편적인 이념으로 추상화된다. 현실과 이념의 이
러한 상반성을 매개해 주는 것이 예술의 역할이다. 즉 시민 사회의 변
혁을 혁명을 통하지 않고 실현하는 이성의 길이 미적인 교육을 통해
서 가능하다는 것이다. 이렇게 쉴러는 인식될 수 없는 칸트의 物自體
를 결코 의심하거나 비판하지 않으면서 그것을 극복하려 한다. 즉 칸
트의 주관적인 관념론으로부터 객관적인 관념론으로 나아가는 길을
열어 주려 한다. 쉴러의 공적은 미와 도덕의 관계를 규명함으로써 순
수 형식주의적인 칸트의 미학을 발전시킨 데 있다. 칸트에 있어서 道德
律이 실현되기 위해서는 필연적으로 感性界라는 현실을 벗어나야 된
다. 이에 반해 쉴러의 미적 교육이 목표로 하는 이상은 역사 철학적인
의미를 배제하지 않기 때문에 그 실현이 역사적인 현실 속에서 일어
나는 것을 목표로 한다. 물론 그에게서 이상과 현실, 이성과 감성의
모순이 완전히 지양되는 것은 아니다. 당시 독일적인 상황은 그것을
불가능하게 만들었다. 결국 쉴러도 칸트처럼 이상주의적이고 유토피
아적인 색채를 벗어날 수 없었다. 괴테도 마찬가지이다. 이미 기존화된
사회 질서 속에서 자연스럽게 봉건적인 사상을 이념적으로 극복해 가
는 것이 과제였다. 즉 개인의 다양한 소양을 자유롭게 발전시킨다는
시민 사회의 이상이 미적 교육의 목표였다. 원래 근본적으로 하나의

통일체인 인간이 당시의 문화에 의해서 균열되었고 이러한 균열된 상태로부터 원상태로 회복시키는 것이 美的 교육의 과제였다. 이러한 통일은 그러나 쉴러에서 아직 이성이 주도하는 관념적인 통일이었으며 다음에 나타나는 쉘링의 객관적 관념론이 발생하는 하나의 계기가 되는 것으로 만족해야 했다.

주관과 객관, 정신과 자연의 일치를 내세우는 쉘링의 同一哲學 혹은 객관적 관념론에서 비로소 예술이 갖는 내용의 의미가 강조되기 시작한다. 미란 무한자가 유한하게 표현된 것이다. 인간의 활동은 대상의 현실 세계를 무의식적으로 설정하는 반면 예술 세계는 그것을 의식적으로 산출한다. 그러나 쉘링은 주·객관의 변증법적 관계를 이해하지 못하고 신비주의로 빠지게 된다. 절대적으로 동일한 것을 대상으로 파악하는 '지적 직관'과 미적 직관을 일치시킴으로써 예술이 철학의 보편적인 기관으로 올라선다. 철학에서 진리의 원형으로 파악되는 절대자가 예술 속에서 미의 원형이 된다. 미는 진리를 열어주므로 철학자에게 최고의 단계이지만 예술의 근원은 다만 철학에 의해서 열려진다. 철학은 예술을 절대자의 표현으로 파악하기 때문에 철학자는 예술의 본질을 예술가 자신보다도 더 깊이 통찰할 수 있다. 음악은 자연과 우주의 근원적인 리듬이고 조각은 유기적인 자연이 객관적으로 표현된 원형이며 서사시는 역사의 절대자 속에 들어 있는 동일성 자체이다. 쉘링은 살아 있는 이념들을 神으로 해석하고 예술 철학을 시대에 맞는 신화로 바꾸려 한다.

이러한 쉘링의 모순들을 극복하며 동시에 칸트에서 출발한 관념론적인 미학을 종결지우려는 시도가 헤겔의 미학이다. 그것은 독일의 가장 진보적인 시민 계급을 대표하는 미학 사상이기도 하다. 그 이유는 헤겔의 미학이 갖는 보편적인 성격 속에 미와 예술이 나타나는 역사적인 배경과 연관성이 체계적으로 분석되기 때문이다. 물론 美의 문제를 역사와 연관시키려는 시도는 헤겔 이전에 비코(G. Vico, 1668~1744)에게서도 나타났다. 그러나 그것은 경험을 토대로 한 단편적인

연구였기 때문에 미나 예술의 보편적인 법칙을 추출하기에는 부족했다. 18세기의 계몽주의 미학자들인 렛싱이나 디드로에서도 그 시대에 적합한 예술 해석의 시도가 나타났으며 루소와 헤르더도 사회적인 구조를 중심으로 예술을 문화의 한 단면으로 해석하려 했었다. 그러나 이들은 모두 문제를 제기했을 뿐 그들의 일면성 때문에 문제를 해결할 수 없었다. 미학의 영역이나 철학에서 계몽주의는 일면적으로 객관적인 사실만을 강조한 반면 독일의 관념론은 일면적으로 주관만을 강조하는 경향이었다. 주관적 관념론에 빠져 있었던 칸트는 문제를 고립된 개인에 한정시킴으로써 구체적인 역사와 사회로부터 추상화시켰다. 말하자면 칸트는 헤르더보다 미학이라는 관점에서 오히려 후퇴했다고 할 수 있다. 쉴러를 지나 쉘링에 이르면서 역사 문제가 거론되지만 결국 쉘링의 신비주의적인 성격 때문에 아직 어중간한 입장 속에 들어 있었다. 낭만주의 미학을 대표하는 솔거(Solger, 1780~1819)에서는 이러한 모순이 더욱 두드러진다. 이러한 모순을 지양하려는 시도가 헤겔의 미학이다. 즉 헤겔은 그 이전의 모든 방향을 종합적으로 비판하면서 통일시키려 한다.

2. 헤겔의 미학

(1) 철학적 기초

헤겔의 미학을 이해하기 위해서는 그 기초가 되는 철학을 대강 이해해야 한다. 대부분의 철학들은 세계의 근원이 되는 存在(Sein)가 무엇인가라는 물음에 대한 해답이었다. 종교에 있어서는 이 존재가 神이고 노자에서는 道이며 플라톤에서는 이데아이고, 칸트에서는 物自體(Ding an sich)이며 쇼펜하우어에서는 意志(Wille)이다. 헤겔은 이 존재를 절대 정신으로 파악한다. 그러므로 그의 모든 철학 체계는 이러한 절대 정신을 파악하는 데로 나아간다. 정신이 外化될 때 자연으로

나타나지만, 다시 그 스스로에 복귀할 때 절대 정신이 된다. 이러한 세 단계의 상태를 헤겔은 即自的 存在(An-sich-Sein), 對自的 存在(Für -sich-Sein), 即自對自的 存在(An-und-für-sich-Sein)로 나타내며 이 세 단계에 해당하는 정신을 주관적 정신, 객관적 정신, 절대적 정신으로 표현하기도 한다. 절대적 정신은 스스로에 복귀한 정신으로 그 영역은 다시 예술, 종교, 철학으로 나누인다. 정신이 이렇게 세 단계로 발전하는 과정을 헤겔은 변증법으로 파악했다. 그러므로 변증법은 헤겔에 있어서 존재의 발전 법칙이다. 미학과 연관되어 특히 중요한 것이 헤겔의 역사 철학이다. 헤겔에 의하면 역사는 정신의 자기 발전이 표현된 것에 불과하다. 다시 말하면 역사적 현상이란 헤겔이 말하는 세계 정신(혹은 절대 정신 혹은 이성)이 변증법적으로 발전하면서 구체적으로 표현된 것이다. "모든 이성적인 것은 현실적인 것이고 모든 현실적인 것은 이성적인 것이다." 우연은 결코 존재하지 않으며 모든 것은 이성의 필연적인 법칙에 따라 진행된다. 역사를 움직인다고 생각되는 많은 인물들은 결국 보이지 않는 '이성의 狡智'(List der Ver- nunft)에 따라 움직이는 배우에 불과하다. 이성은 이러한 심부름을 할 수 있는 인물들을 선택하고 그들의 임무가 끝날 때 가차없이 폐기하는 것이다. 인간의 정신이란 결국 이러한 이성의 작업을 뒤늦게 파악하는 데 불과하다. "미네르바의 올빼미는 황혼에서야 날개를 펴는 것이다." 즉 인간의 지혜는 이성이 만들어 놓은 역사 발전을 그 발전이 수행된 이후에 파악하는 역할밖에 하지 못한다. 절대 정신을 내세우는 점에서 헤겔의 철학은 관념론이고 그 발전을 변증법적으로 파악하는 점에서 헤겔의 변증법은 그의 철학에서 가장 주요한 위치를 차지한다.

(2) 헤겔 미학의 구성

헤겔 《미학》은 1169 페이지(Bassenge 판)에 달하는 방대한 저서이다. 이 책의 내용은 서론과 3 부로 구성되어 있다. 서론에서는 미학의 과

제, 미와 예술의 개념 및 관계가 규명된다. 서론에서 중요하다고 생
각되는 2 가지 문제를 들어보면 다음과 같다. 첫째, 미학의 대상은 예
술미이다. "藝術美는 自然美보다 우위에 있다. 왜냐하면 예술미는 정
신으로부터 태어난 미이기 때문이다."[1] 이러한 주장은 자연미를 예술
미의 우위에 두는 칸트의 주장과 상반된다. 예컨대 칸트는 "은은한 달
빛이 비추이는 고요한 여름밤, 한적한 숲속에서 들리는 황홀하고 아름
다운 꾀꼬리의 울음 소리보다 과연 무엇이 더 아름답다고 시인들은 읊
을 것인가? 그래서 그런 노래를 들을 수 없는 곳에서도 어떤 익살스
러운 주인은 전원을 만끽하려 온 손님들에게 그 노래 소리를 들려 주
어 매우 만족스럽게 해주기도 한다. 즉 갈대 피리로 자연을 모방한 새
울음 소리를 낼 수 있는 어린 아이를 숲속에 숨겨 놓고서 말이다. 그러
나 그것이 속임수임을 안다면 손님들은 이전에는 매력적이던 그 울음
소리를 들으려 하지 않을 것이다. 따라서 아름다움에 직면하여 직접
적인 '관심'을 취할 수 있기 위해서는 그것이 자연 자체이거나 우리
가 자연으로 여기는 것이어야 한다"(《판단력 비판》). 헤겔에 의하면 칸
트의 주장은 옳지 않다. 노래를 들으면서 쾌감이 사라진 이유는 그
노래가 사람에 의해서 흉내내어진 사실이 알려졌기 때문이라기보다는
오히려 그 노래가 꾀꼬리의 울음 소리인 듯이 나왔기 때문이다. 칸트
의 주장은 자연미가 예술미보다 더욱 우월하다는 전제 아래서만 가능
하며 이러한 전제가 타당성을 얻기 위해서는 예술의 과제가 자연의
모방에 있어야 한다. 그러나 예술미는 헤겔에서 정신의 우월함과 연
관된다. 이와 연관해서 헤겔 미학의 해석자 쫀디(Szondi)는 미의 본성
을 인간에 미치는 미적 대상의 작용으로 파악하고 예술을 자연의 모
방으로 이해하는 칸트의 입장 대신에 헤겔의 입장을 지지한다(《시학과
역사 철학》에서).

다음으로 예술의 개념에 대한 헤겔의 견해이다. 일반적인 예술의 개
념과 연관해서 헤겔은 첫째, 예술 작품은 자연적인 산물이 아니고 인

1) Hegel, *Ästhetik* (Bassenge 판), S. 14.

간의 활동을 통해서 나타난다. 둘째, 예술 작품은 근본적으로 인간을 위해 만들어졌으며 인간의 감성에 맞도록 감성적인 것으로부터 추출되었다. 세째, 예술 작품은 그 자체 속에 하나의 목적을 가지고 있다고 말한다.[2)]

첫번째 규정에서 헤겔은 인간의 활동이 일정한 내용과 관계되는 정신적인 활동이므로 예술 작품의 근원을 내용에서 간파하려 한다. 헤겔의 예술관은 계몽주의 예술관뿐만 아니라 동시에 '질풍노도'(Sturm-und-Drang)적 예술관에도 반대한다. 예술 활동은 주어진 법칙에 따라서 수행되는 형식적인 활동이 아니며 영감을 표현하는 것도 아니다. 예술 작품은 이념이 현상으로 나타나는 가상적인 성격을 갖고 있기 때문에 오히려 자연보다 우위에 있다. "왜냐하면 헤겔의 정신론에 따르면 外的 현실에 대한 마이너스는 정신적인 침투에 대한 플러스를 의미하며 현실에 내재한 정신이 그만큼 더 고유한 현실성을 획득하게 되는 것이기 때문이다.[3)]" 헤겔에 있어서는 예술적인 활동뿐만 아니라 감성이라는 내면 세계의 표현이나 外的 自然의 묘사까지도 모두 정신의 의식화 과정에 봉사하는 것이다.

두번째 규정에서 헤겔은 계몽주의 미학에서 시작하여 칸트에 이르는 미학 입장을 암시하고 비판하는 것 같다. 칸트에 있어서는 이해관계를 떠난 취미 판단이 핵심을 이루는 데 反하여 헤겔은 욕구(Begier-de)라는 현상 자체를 배제하지 않는다. 욕구라는 현상 속에서 그는 주관과 객관의 조화 및 美·善·自由라는 이념들이 조화를 이룬다고 말한다.

세번째 규정에서 헤겔의 의도는 예술의 독자성이란 무의미하며 예술이 예술 외의 어떤 목적(즉 헤겔에서는 절대 정신의 진리를 감성적으로 표현하는 목적)을 통일적으로 내포해야 된다는 것이다. 그것은 칸트의 미학에서 취미 판단이 선과 결부되지 않고 엄격하게 분리되는 데에 대

2) 같은 책, S. 36.
3) P. Szondi, *Poetik und Geschichtsphilosophie I*(Frankfurt, 1974), S. 312.

한 반대라고 할 수 있다.

서론이 끝나고 시작되는 제 1 부는 예술미의 이념을 다루고 있다. 헤겔은 그것을 '理念像'(Ideal)이라 부른다. 서문에서 예술과 현실, 예술과 종교, 예술과 철학의 관계가 규명되며 제 1 장에서는 미의 개념이 일반적으로 분석된다. 제 2 장에서는 자연미가 다루어지고 제 3 장에서는 이념상이 다루어지는데 이 장의 마지막 항목에서 예술가의 본질이 규명된다.

제 2 부는 理念像이 어떻게 藝術美의 개별적인 형식으로 발전되는가라는 문제가 다루어진다. 1 장에서는 상징적인 예술 형식이, 2 장에서는 고전적인 예술 형식이, 3 장에서는 낭만적인 예술 형식이 자세하게 다루어지고 있다.

제 3 부에서는 개별적인 예술 영역의 체계가 다루어진다. 서문에서 예술의 양식(Stil)이 논의되고 1 장과 2 장에서 건축과 조각이 다루어지며 낭만적인 예술을 표제로 하고 있는 3 장에서는 회화, 음악, 詩가 분야별로 역사적인 맥락에서 분석되며, 詩를 다루는 마지막 항목에서는 시와 산문의 관계 그리고 서사시, 서정시, 극시들이 차례로 다루어진다.

헤겔 미학의 방대한 예술 체계가 그의 철학처럼 변증법적 발전이라는 3 단계에 의해서 구성되어 있으며 詩는 철학과 유사성을 갖기 때문에 가장 중요한 위치를 차지한다.

(3) 헤겔 미학의 의의

헤겔은 그의 《미학 강의》(1835)에서 예술의 발전에 대한 역사적 · 철학적 개관을 시도한다. 예술 발전은 미적 범주가 발생하고 소멸하며 변화하는 세계와 역사를 포함하는데 이것을 헤겔은 지금까지의 구체적인 역사 속에서 철학적인 체계를 통해 파악하려 한다. 헤겔의 미학 연구는 점진적으로 수행되었다. 청년 시절부터 문학이나 예술에 관심이 있었지만 독자적인 학문으로서 미학은 비교적 나중에 성립되었다.

1789년 프랑스 혁명이 일어났을 때 그는 우선 이 혁명의 열렬한 지지자가 되었다. 고대 도시 국가의 민주적인 생활 방식과 연관이 된다고 생각했기 때문에 그는 고대 예술을 찬양했다. 반면 기독교 예술이나 근세의 예술을 신랄하게 비판했다. 프랑스 혁명이 종결된 후 헤겔의 태도는 달라진다. 고대의 민주적인 문화가 재건되리라고 기대했던 혁명으로부터 등을 돌린다. 동시에 그는 고전적인 경제학을 연구하고 자본주의 사회의 필연성과 모순을 통찰하게 된다. 이러한 통찰은 그로 하여금 혁명을 기반으로 고대 문화를 재건할 수 있다는 희망을 버리게 한다. 결국 고대 문화는 재건되어야 할 이상이 아니고 몰락한 과거의 유산에 불과하다. 이에 따라 헤겔은 중세나 근세의 문화 발전을 이전처럼 단순한 퇴영으로 보지 않고 사회 발전의 현실적인 단계로 보았으며 그것을 파악하는 것이 철학 및 미학의 의무로 생각했다. 필연적으로 역사는 자본주의 사회로 나아가게 되며 여기서 주도하는 문화나 예술도 필연적인 발전이라는 통찰을 하게 된다. 《정신현상학》(1807)이 중심이 된 예나 시절에 헤겔은 예술을 종교적 발전의 일부로 다루었다. 예술은 순수한 자연 종교로부터 계시적인 종교인 기독교로 발전되는 과도적인 단계였다. 종교적인 발전 단계로 파악된 이러한 고대의 희랍 예술이 당시의 헤겔에게는 참된 예술이었다. 《정신현상학》은 희랍의 조각, 호메로스의 서사시, 희랍의 비극 및 희극 등에 관한 분석을 포함한다. 이러한 분석에서 중요한 것은 헤겔이 각 분야의 예술이 발생하고 소멸하는 과정을 사회의 발전과 연관시킨 점이다. 헤겔은 희랍 문화의 로마에로의 이전을 법에 의한 예술의 와해로 파악했다. 《정신현상학》에서는 중세나 근세의 예술이 다루어지지 않았다. 1817년의 《엔찌클로페디》에서도 헤겔의 입장은 비슷하다. 다만 여기서 '절대 정신'이라는 말이 처음으로 나타난다. 예술의 종교, 종교, 철학의 3단계가 하나의 체계로 구성된다. 예술은 앞에서와 마찬가지로 종교의 단계로 다루어지며 고대 희랍의 예술이 강조된다. 1827년에 나온 2판에서는 '예술의 종교' 대신에 단순히 '예술'이라는 항

목이 나타난다. 헤겔 미학의 특징을 이루는 시대 구분이 벌써 여기서 이루어진다. 즉 동방의 상징적인 예술 시대, 희랍의 고전적인 예술 시대, 근세의 낭만적인 예술 시대이다.

헤겔 미학의 구성은 고대를 중심으로 그 이전의 예술 발전과 그 이후의 예술 발전을 어떻게 역사적으로 연관시켜 파악하느냐의 문제에 집중된다고 할 수 있다. 즉 헤겔은 예술 발전에서 예술의 순수한 미적 개념에 상응하지 않는다고 생각되는 시대의 미적 특성과 가치를 역사적·변증법적으로 구체화시키려 한다. 이러한 시대를 특징지우는 근본적인 모순을 밝힌 것은 헤겔 미학이 보여준 커다란 공적의 하나이다. 중세 예술이나 동방 예술을 무비판적으로 추켜올리고 이들을 고대 예술이나 르네상스 예술에 추상적으로 대비시켰던 낭만주의 미학과 달리 헤겔은 예술 발전의 모든 문제에서 기초가 되고 개별적인 현상들을 미학적으로 평가하는 데 시발점이 될 수 있는 역사적 발전의 윤곽을 보여주려 했다. 특히 현대 예술을 파악하는 데 있어서 자본주의 사회 구조가 예술 발전에 미치는 단점들을 파악하고 동시에 이 시기의 위대한 예술가들이 지니는 의미를 특별하게 강조한 것은 역사 이해가 없이는 불가능했을 것이다. 헤겔 미학에서는 예술사와 미적 범주들의 분석이 깊은 연관을 맺고 있다. 헤겔은 절대적 관념론자로서 미적 범주의 객관적이고 절대적인 진리를 인정하기 위해 칸트 및 경험론자와 의견을 달리한다. 그러나 변증법을 중시하는 그는 이러한 범주들의 절대적 본질을 구체적인 현상의 역사적 성격들과 결부시키고 절대적인 것과 상대적인 것의 변증법적인 연관을 구체적인 역사 발전 속에서 추구한다. 여기서 주의해야 될 것은 헤겔의 시도는 결코 헤겔 이후의 미학자들에서처럼 추상적인 미의 법칙들이 담고 있는 단점들을 역사적인 실례를 통해 보충하려는 것이 아니고 그 연관성을 변증법적으로 파악하려는 시도였음을 간파하는 것이다. 헤겔의 안목에서는 미학의 모든 영역이 자연으로부터 절대 정신에 이르는 세계의 역사적 발전을 이루는 한 단면이다. 이러한 발전에서 미학은 절대 정

신이 나타나는 최하의 단계 즉 직관의 단계를 표현한다. 그 다음 높
은 단계가 표상의 단계인 종교이고 가장 높은 단계가 개념의 단계인
철학이다. 이러한 의미에서 헤겔은 내용을 주관적으로 파악되는 형식
과 대치시키고 전자를 미학의 범주에서 소홀히 다룬 칸트의 주관적 관
념론 및 이원론을 극복하려 했다고 할 수 있다. 헤겔의 미학은 항상
내용에서 출발하며 이러한 내용을 구체적인 역사 속에서 변증법적
으로 분석하면서 근본적인 미의 범주들을 추출한다. 즉 미, 이상,
개별적인 예술 형식, 예술의 장르들은 모두 이렇게 추출된 범주들
이다. 이들은 미적 주관의 개별적인 활동 즉 예술가나 예술 감상자
의 활동으로부터 발생하지 않는다. 각 개인은 이러한 내용을 그와
독립해서 객관적으로 존재하는 사회적·역사적 현실로부터 얻는다.
물론 헤겔은 미적 주관의 적극적인 역할을 완전히 배제하지는 않지
만 이러한 역할은 단지 구체적인 상황 속에서만 타당성을 갖는다고
말한다. 미적 주관은 사회와 역사의 발전 단계에서 나타나는 내용들
을 예술적으로 재현하는 과제를 갖는다. 그러므로 이것을 재현하는
수단으로서의 예술 형식은 예외없이 내용으로부터 발생한다. 그렇
기 때문에 헤겔의 미학은 내용과 형식의 변증법적인 상호 작용을 기
초로 하며 이러한 경우에도 내용의 우선을 암시한다. 내용을 역사적
으로 구체화한다는 것은 헤겔의 의미에서는 결코 역사적 상대주의
를 의미하지는 않는다. 반대로 이러한 내용의 구체화는 예술적인 평
가의 기준으로 나아간다. 위대한 예술 작품의 기준은 그때그때의
내용을 얼마나 포괄적으로 깊이 그리고 직관적으로 표현하는가에 달
려 있다. 그 외에도 내용은 예술가가 어느 정도로 적합한 형식을 사
용할 수 있는가에 대한 척도가 된다. 말하자면 한 장르의 올바른
선택에 대한 척도는 바로 그때그때 나타나는 역사적인 내용이다. 예술
장르에서 사용되는 형식들이 恣意로 나타나는 것이 아니다. 예술 형
식은 그때그때의 사회적이고 역사적인 상태와 연관된 구체성으로부
터 발생한다. 그렇기 때문에 역사의 일정한 발전 단계에서 다양한 장

르가 발생하고 이들이 변화되거나 사라진 후에 또다른 장르가 발생
한다. 헤겔의 견해에 의하면 이러한 발전은 객관적인 법칙에 따르므
로 그것을 인식하는 것은 미적 범주의 상대주의로 나아가는 것이 아
니라 변증법적인 기초를 갖는 구체화된 객관화로 나아간다. 헤겔은
결코 예술의 모든 발전 단계가 동일한 가치를 갖는다는 상대주의적인
예술관에 빠지지 않는다. 어떤 일정한 내용이 예술적인 표현을 위해
서 다른 내용보다도 더 적합하며 인류의 어떤 발전 단계는 예술 창작
에 적합하지 않다는 사실을 예술의 본질로부터 추출할 수 있다고 생
각했다. 헤겔은 그의 《정신현상학》에서 인간의 본질을 노동으로 파악
한 바 있거니와 미학에 있어서도 그는 자연미보다 예술미를 더 높이
평가한다. 더욱 헤겔에 있어서 미라는 범주는 인간의 사회 활동과 항
상 불가분의 관계에 있다. 항상 발전되고 있는 전체적인 사회 존재를
염두에 두었던 헤겔은 낭만주의에 대항해서 싸웠으며 칸트에서 출발
한 주관적 관념론을 극복할 수 있었다. 그러나 동시에 객관적 관념론
이라는 그의 철학은 미학에까지 영향을 미친다. 대상 개념이 헤겔에
있어서는 관념화된 즉 그 본질상 정신적이고 의식화된 자연이다. 의
식이 헤겔에 있어서는 인간의 주관적인 의식과 독립된 세계 정신으로
신비화되기 때문에 그의 철학도 결국 종교적인 신비주의에 빠진다.
헤겔에 의하면 인간의 주관적인 의식은 세계 정신이 발전되는 가운데
나타나는 산물이며 인간 속에서 역사적으로 발생한 의식은 세계 정신
의 계시이다. 객관적인 현실의 대상성은 그러므로 객관적 현실에 속
하는 필연적인 내용이 아니라 세계 정신이 표현되는 형식에 불과하다.
완전한 인식은 그러므로 모든 대상이 주·객관의 일치 속에서 사라질
때만 가능하다는 결론이 나오는 것이며 그것은 결국 하나의 신비주의
이다.

　헤겔은 형식주의적이고 주관주의적이었던 칸트의 미학을 벗어남과
동시에 예술의 내용과 형식을 양분하는 미학 이론이나 형식을 내용보
다 우위에 두는 미학 이론을 극복한다. 그의 변증법은 형식과 내용을

응고된 두 영역으로 파악하지 않고 상호 발전하는 변증법적인 관계 속에서 파악한다. 이것은 칸트에 비해서 커다란 진보이지만 그의 관념론은 아직도 내용의 우위를 철저하게 관철할 수 없었다. 물론 논리학에서보다도 미학에서 훨씬 더 진보적이다. 모든 미학 현상에서 구체적인 예술 형식을 결정하는 것은 구체적인 내용이라고 주장한다. 헤겔이 말한 내용은 항상 역사적으로 파악된 구체적인 내용이며 일정한 발전 단계를 갖는다. 헤겔은 진리의 인식과 예술 세계라는 두 영역을 조화시키려고 노력한다. 물론 칸트도 이러한 노력을 시도했으며 미의 영역을 도덕 영역과 유기적으로 결부시키려고 했지만 그의 철학적인 특성 때문에 성공하지 못했다. 칸트의 추종자들은 칸트의 의도와는 달리 미학을 다른 영역으로부터 고립시키고 '예술을 위한 예술'의 이론에까지 나아가게 된다. 헤겔의 내용 미학은 이러한 견해와 완전히 상반된다. 헤겔의 입장은 진리와 미를 배타적으로 구분하려 하지 않았던 계몽주의 미학자들과 비슷하다. 그러나 헤겔은 예술에서 나타나는 내용을 역사적·사회적으로 구체화된 어떤 것으로 보았기 때문에 계몽주의 미학을 더욱 발전시켰다고 할 수 있다. 헤겔은 진리와 미의 연관이라는 문제를 해결하기 위해서 많은 노력을 기울였다. 특히 현상과 본질의 변증법적 연관성을 규명하는 그의 논리학을 밑받침으로 헤겔은 이러한 문제를 변증법적으로 해결하려고 시도하였다. 개념에 의하지 않고도 직접 우리의 감각에 이러한 연관성이 미학적인 영역 속에서 나타난다. 즉 헤겔의 표현을 빌리면 '본질은 현상을 통해서 투시된다.'

헤겔은 절대 정신이라는 영역 내에서 예술, 종교, 철학의 3 단계를 구분한다. 그것은 직관, 표상, 개념과 연관되며 미학은 절대 정신이 직관의 단계에서 나타남을 파악하게 해준다. 헤겔은 그의 체계에서 역사적 구성과 논리적 구성을 결부시키려 하기 때문에 정신이 나타나는 개별적인 시대가 역사적인 시대와 연관된다. 이렇게 하여 직관으로부터 개념으로 나아가는 정신의 발전은 철학적 발전인 동시에 역사

적 발전이다. 그러므로 헤겔에게는 희랍의 예술적 시기가 정신의 형식이 직관의 단계에서 나타나는 시기이며, 이 시기의 예술은 정신의 이러한 발전 단계를 적합한 형식으로 표현한다. 중세에 있어서 기독교와 표상 사이에도 같은 관계가 나타나며 헤겔의 시기에서 나타나는 개념과 철학의 관계도 이와 마찬가지이다. 그러나 이러한 인위적인 구성 때문에 희랍 시대의 이전에 나타나는 예술의 존재나 성격을 해명하는 데 있어서 어려움이 나타난다. 헤겔은 동방 예술을 정신이 직관의 수준에 이르지 못한 예술로서 해석하며 중세나 근세의 예술을 직관이 이미 극복된 단계의 예술로 해석한다. 개별적인 예술 분석에서 헤겔은 고대 동방 및 근세 예술의 사회적인 문제성을 잘 들추어낸다. 그러나 헤겔의 전체적인 구성에도 많은 모순이 나타난다.

우리는 헤겔의 미학에서 전반적으로 나타나는 2 가지 문제점을 제시할 수 있다. 그 하나는 정신이 예술을 이미 넘어섰기 때문에 예술은 철학적인 의미를 상실했다는 헤겔의 주장이다. 말하자면 예술의 시기가 끝났다는 것이다. 둘째로 헤겔은 많은 노력에도 불구하고 미학의 독자성을 철학적으로 규명할 수 없었다는 것이다. 왜냐하면 그에게서 예술은 현실을 인식하는 철학적인 인식에 대한 준비 단계이기 때문이다. 현실의 인식은 주관과 객관이 일치되는 절대적인 의식의 발생과 더불어 가능하다. 그러므로 라이프니츠에서 벌써 주장된 바 있는 모순을 헤겔도 극복할 수 없었다. 이 모순은 예술이 인식의 준비 단계이며 현상에 속하는 부적합한 형식이고 현실의 정당한 반영이라는 독자적인 성격을 갖지 않았기 때문에 불완전한 형식의 인식이라고 주장하는 데 있다. 이러한 주장은 예술이 인간 활동 영역에서 어느 정도 독자적인 활동이라는 의심할 수 없는 사실과 부합되지 않는다. 개별적인 분석에서 많은 진전을 보인 헤겔의 노력은 그러나 이러한 모순을 기초로 전개된다. 박학한 지식과 비범한 관찰력을 밑받침으로 변전하는 필연성을 이전의 누구보다도 더 잘 파악했다. 물론 헤겔 이전에도 많은 사람들이 이러한 시도를 감행했지만 예술 발전을 역사

발전의 법칙과 유기적으로 결합시킬 수는 없었다.

헤겔 미학의 가장 큰 공적 가운데 하나가 미학의 근본 범주들을 역사화시킨 점이다. 헤겔은 모든 양식(Stil)이 그 본질상 역사적이라는 사실을, 역사적인 내용으로부터 발생한 형식이 이러한 양식과 연관된다는 사실을 인식했다. 그렇기 때문에 그는 희랍, 로마, 고대 동방, 중세 등의 양식에 대한 구조적이고 내용적인 문제들을 정확하고 심오하게 분석할 수 있었다. 또한 헤겔은 예술의 장르가 경험적인 추상화나 사변적인 세분화가 아니고 구체적인 사회적·역사적 상황에서 성장한 생활감을 가장 적합하게 표현하는 것으로 역사적인 발전 속에서 산출된다는 사실을 인식했다. 이러한 인식으로부터 다양한 예술이나 예술 장르의 체계를 구성하는 것이 이론적으로 가능했으며, 이들이 각 시대에 각각 달리 나타날 뿐만 아니라 모든 시대는 그 시대의 사회적 상황에 적합한 예술 장르를 소유하고 있다는 사실이 밝혀진다. 이러한 연관 속에서 현대 소설의 성격을 새로운 장르로서 인식하고 그것을 시민 사회의 특성과 결합시킬 수 있었던 최초의 사람이 헤겔이었다.[4] 헤겔은 또한 이러한 새로운 예술 장르가 그 본질상 시민 사회라는 변화된 상황 아래서 나타난 옛날의 서사시에 불과하다는 사실을 깨달았다. 또한 그는 고대 희랍의 희곡과 세익스피어의 희곡 사이에 나타나는 근본적인 일치점과 차이점을 분석했다. 이렇게 하여 헤겔의 미학은 실제로 과학적인 미학에 대한 근거를 제공했다. 그러나 앞에서도 지적한 바와 같은 헤겔 미학의 모순은 이러한 시도를 철저하게 관철할 수 없게 만들었다. 그는 예술의 역사에 부합한 개념적인 형식을 구성하는 대신 그의 사변적인 체계에 합당한 공허한 구성을 만들어내었다. 예컨대 고대 동방의 예술을 건축의 시대로 구성함으로써 건축의 발전에 대한 이론적인 약점을 드러내 준다. 또한 희랍 예술의 주도 형식으로 조각을 그리고 중세 및 근세의 예술을 주도하는 것으

4) 루카치의 유명한 《소설의 이론》은 이러한 헤겔의 인식을 밑받침으로 연구되었다.

로 회화와 음악을 내세웠는데 후기 미학에 긍정적인 영향을 미침과
동시에 예술을 너무나 도식적인 방식으로 구성하는 오류도 포함하고
있다. 후기 로마의 문학은 풍자의 시대를 나타낸다는 그의 주장은 상
당히 탁월한 관찰을 토대로 하고 있지만 그러나 그는 이러한 생각들
을 너무 과장했기 때문에 근세에서 나타나는 풍자가 미친 커다란 공
적을 소홀히 하는 결과를 가져왔다.

　예술과 자연미의 문제도 헤겔의 미학에서 충분히 해명되지 못했다.
인간으로부터 완전히 독립해 있는 자연과 주관적인 예술 활동을 각각
배타적으로 파악하는 입장에서는 이러한 문제가 해결되기 어렵다. 자
연의 미가 예술미보다도 더 우위에 있다고 주장하는 사람들이나(예컨
대 디드로), 반대로 藝術이나 美는 순전히 주관의 산물이라고 주장하
는 사람들(예컨대 칸트)의 경우에 이 문제는 똑같이 해결될 수 없다.
헤겔의 미학에서는 자연미가 나타나는 자연이 사회와 자연의 상호 작
용이 이루어지는 영역이라는 것을 예감하게 한다. 그러나 아직 관념
론에 머물러 있던 헤겔은 이러한 생각들을 변증법적으로 철저하게 밀
고나갈 수 없었다. 그는 종종 스스로의 관념론을 밑받침으로 자연을
소홀히 다루었으며 그렇기 때문에 자연과 예술의 문제가 충분히 해결
될 수 없었다.

3. 헤겔 이후의 독일 미학

　헤겔의 추종자들은 헤겔의 체계에서 나타나는 모순들을 과장하거나
헤겔의 객관적 관념론을 주관적 관념론으로 후퇴시키는가 하면 헤겔
의 방법이나 체계에서 나타나는 모순들을 무력하게 만들었다. 포이에
르바하가 헤겔에 대한 비판을 가했을 때 그는 고대의 기계적 유물론
이라는 인식론적 입장에서 비판했고 그렇기 때문에 헤겔의 모순을 구
체적으로 개선하거나 해결할 수 없었던 것과 마찬가지이다. 당시의 위
대한 사상가였던 하이네는 헤겔의 미학을 비판하고 발전시키려 했던

사람들 중의 하나이다. 하이네의 과제는 前 세계의 예술 발전이 현재에서 종결된 것과 같이 생각하는 헤겔의 주장을 넘어서려는 것이었다. 예술 발전이 정상에 오른 '예술 시대'(Kunstperiode)가 하이네의 생각으로는 종결과 동시에 새로운 시대의 출발점이었다. 헤겔의 미학에 대한 또 하나의 비판이 부루노 바우어에게서 나타난다. 바우어는 청년 헤겔파에 속하는 사람으로서 헤겔 철학의 진보적인 면을 발전시키려 노력했다. 바우어는 헤겔을 무신론자이며 기독교의 적대자이고 프랑스 혁명의 대변자로 생각했다. 미학의 분야에서도 그는 보수적인 낭만주의 예술론에 대항했던 헤겔의 입장을 부각시켰다. 헤겔의 미학을 관념론적 입장에서 계승시킨 사람이 핏셔(Vischer) 및 로젠크란츠(Rosenkranz)이다. 그들은 근대 시민 사회의 예술이 갖는 특징을 관념론적으로 규명하고 새로운 미학의 범주를 형성하려 했다. 예컨대 로젠크란츠가 내세운 '醜의 美學' 등이 그 실례이다.

1848년의 시민 혁명이 실패한 후에 헤겔 미학의 보수적인 면이 강조되기 시작한다. 역사적 발전의 변증법이 천한 실증주의로 퇴락하고 미학의 인식론적 기초가 헤겔로부터 칸트로 즉 주관적 관념론으로 후퇴한다. 이러한 경향은 비합리주의적인 신비주의적 방향에서 정상을 이룬다. 이러한 비합리주의적인 미학을 대표하는 사람이 쇼펜하우어와 니췌이다. 헤겔의 진보적인 면이 완전히 무시되고 비합리적인 '의지'가 미학에서도 주도권을 잡는다. 뗀(Taine)이나 크로체(Croce)와 같은 이론가들이 헤겔의 영향을 받지만 역시 보수적인 방향에서이다. 독일 제국주의 시대에 있어서 풍미했던 헤겔주의는 바로 이러한 보수적인 경향을 철저히 드러낸다. 이러한 방향에서 헤겔 철학을 해석하였던 헤겔주의자 그록크너(Glockner), 헤겔의 미학을 철저하게 보수적으로 이끌어간 핏셔 등은 같은 입장에 서 있으며 하르트만(Hartmann)도 이와 비슷한 방향에서 그의 《미학》을 전개시킨다.

쇼펜하우어와 니췌*

헤겔의 사후 그의 철학에 대한 반발은 청년 헤겔파의 유물론적 입
장에서뿐만 아니라 비합리주의적이고 낭만적인 색채를 띤 철학에서
도 나타나는데 그 대표적인 예가 쇼펜하우어, 니췌, 키에르케고르 등
이다. 다음에서는 독일의 비합리주의 철학을 대표하는 쇼펜하우어와
니췌의 미학을 살펴보겠는데 이 두 사람의 미학은 한마디로 변용된 형
이상학적 예술론이라고 할 수 있다. 다시 말하면 그들은 스스로의 철
학을 기반으로 예술 이해를 세계관의 이해에 철저히 결부시킨다. 물론
이들의 예술 이해를 이해하기 위해서는 이들의 철학을 이해해야 하며
이들의 철학을 옳게 이해하기 위해서는 그들이 살았던 사회 배경에
대한 이해가 필수적이다.

1. 쇼펜하우어의 미학

젊은 시절에 인도의 우파니샤드 철학에서 많은 영향을 받고 철저하

* 이 항목의 기술에서 주로 참조한 책은 다음과 같다.
 J. Zeitler, *Nietzsches Ästhetik*(Leipzig, 1900).
 E. Seillière, *Apollo oder Dionysos?*(Berlin, 1906).
 G. Simmel, *Schopenhauer und Nietzsche*(Leipzig, 1907).

게 삶의 무가치성을 주장하는 염세주의 철학자 쇼펜하우어(Schopenhau-er, 1788~1860)의 주저가 《의지와 표상으로서의 세계》이며 이 책의 3 장이 예술에 대한 문제를 포함하고 있다. 우선 쇼펜하우어는 칸트 철학의 비판으로부터 그의 철학을 시작한다. 칸트가 세계의 본질로 남겨 놓은 物自體(Ding an sich) 대신에 그는 맹목적 의지를 들여 놓는다. 세계의 본질을 알기 위해서 그는 인간의 내면을 들여다보는 것이 첩경이라고 생각한다. 인간을 지배하는 것은 결국 차가운 오성이 아니라 의지와 충동이며 그것은 우주 속에서도 마찬가지로 작용한다. 표면에서 보면 세계는 우리의 오성이 파악할 수 있는 표상이며 이 표상속에서 모든 현상은 인과 관계의 법칙 속에서 이루어지지만 세계를 핵심에서 보면 오성이 더 이상 파악할 수 없는 거대한 의지가 움직이고 있다. 이 의지는 맹목적이며 이 의지에 추종하는 인간의 삶도 맹목적이기 때문에 결국 삶이란 살 만한 가치가 없는 것이다. 고뇌로 가득찬 세계를 벗어나는 해탈의 길에는 금욕을 기저로 하는 윤리적 길과 더불어 심미적 길이 있으니 예술의 기능은 바로 이러한 해탈의 수단이 되는 것이다.

쇼펜하우어에 의하면 세계는 표상으로서의 세계와 의지로서의 세계로 구분되고 인간의 오성이 관여하는 표상의 세계는 의지의 세계에 종속되어 있다. 그러나 인간의 지성(Intellekt)이 의지의 종속으로부터 해방될 수 있는 길이 있으니 그것이 우선 예술에서 가능하다. 여기서 말하는 지성은 물론 사유가 아니라 세계의 대상을 직관의 모습에서 형성하는 의식 영역이다. 예술적인 직관에서 인간은 명상에 도취되어 대상에 사로잡히기 때문에 의지와 고통의 근거가 되는 자아가 사라진다. 다시 말하면 자아와 대상의 구분이 사라지는 몰아의 경지에 다다른다. 따라서 본능과 이기주의가 사라지고 인간이 원했던 모든 것이 소유되는 것 같은 환상 속에 빠진다. 순수한 예술적인 직관이 시작되는 곳에서는 행·불행이 문제되지 않으며 사물은 더 이상 욕구의 대상이 아니라 의지의 세계를 벗어난 표상으로서 존재한다. 이전에는

삶의 구체적인 목적에 사용되었던 지성 대신에 이제는 의지로부터 해방된 지성이 들어서며 자아는 표상으로 흡수된다. 이것이 내면적인 인간의 변혁이고 미적인 상태를 통한 해탈이다. 우리가 美라고 부르는 것은 의지의 심연으로부터 해방되는 관찰을 가능하게 해주는 대상이며 예술적인 천재는 이러한 관찰을 보다 완전하게 수행할 수 있는 사람이다. 예술 작품은 이러한 관찰을 강요하는 형상이다. 예술품은 창조적인 천재와 감상자 사이에 서서 우리의 지성을 의지로부터 해방시켜 주는 역할을 한다. 이때 인간은 시·공간적이고 사회적인 모든 연관을 벗어난다. 예술은 세계의 본질을 파악하는 인식 방법이며 인과율이나 의지와 무관한 관찰 방법이다. 본능에 이끌릴 때 성욕으로 나타나는 것이 예술 속에서 미적 가치를 갖는 순수 직관적인 대상이 될 수 있다. 말하자면 개체의 원리를 벗어나는 것이다. 시·공간의 제한 및 인과율의 지배를 벗어나는 것이다. "모든 예술 작품은 삶과 사물의 참된 상태를 우리에게 보여주려는 노력 즉 삶이란 무엇인가?에 대한 해답이다"(《의지와 표상으로서의 세계》).

이렇게 관찰되는 예술 및 미의 대상에서 남아 있는 내용은 무엇인가? 자아가 사라지는 것처럼 대상의 개체성도 사라진다. 남는 것은 플라톤의 이데아와 같은 영원한 형식이다. 쇼펜하우어는 이것을 미적 직관의 대상이 되는 이념이라고 불렀다. 이 이념과 그것을 직관하는 주관이 다같이 개체의 원리를 벗어나 보편성에서 조우한다.

쇼펜하우어의 세계상은 존재의 절대성을 나타내는 통일적인 의지와 인간의 의식으로 구성되고 시·공간의 인과성에서 성립하는 개별적인 현상의 두 요소로 이루어진다. 현상들 속에서 나타나는 보편성이 이념이며 이념은 의지가 객관화되는 단계이다. 이념은 의지와 현상 사이를 연결해 주는 매개자이다. 하나의 대상을 미적으로 관조하는 것은 물론 과학적 혹은 실천적 관찰과 구분된다. 미적 대상은 완전히 대자체(Fürsichsein)이며 동시에 개체성의 원리를 넘어서는 보편적인 이념이다.

미적 직관의 대상이 시·공간으로부터 벗어나는 이념이라면 연극이
나 서사시의 시간 개념, 조형 예술의 공간 개념은 어떻게 설명될 수
있는가? 쇼펜하우어는 예술에서 나타나는 시·공간의 개념은 일상적
인 개념과 구분되는 이념적인 개념이라고 주장한다. 말하자면 예술 작
품 속의 시·공간과 예술 작품이 위치하는 외부적인 시·공간은 전혀
다르다는 것이다. 전자는 이념적이고 후자는 상태적·개별적이다. 이
와 연관해서 쇼펜하우어는 자연주의 예술 및 사실주의 예술을 단호하
게 거부한다. 예술은 결코 현실의 모방이 아니며 또한 단편적인 자연
물의 결합이나 구성도 아니다. 예술의 대상이 선택되는 전제나 기준
이 불가능하기 때문에 예술의 경험주의도 불가능하다. 예술의 과제는
주어지는 것을 수용·발전시키는 것이 아니라 이념이 깃들여지는 대상
을 붙잡아 존재가 그 안에서 활동하게 하는 데 있다. 예술의 목적은
다만 이념을 표현하는 데 있다. 이념이 독자적인 현실이고 예술은 그
것을 표현하는 수단이다. 이념에 봉사하는 쇼펜하우어의 예술관은 결
국 '예술을 위한 예술'과 거리가 멀지 않다. 왜냐하면 쇼펜하우어의
이념이란 어떤 현실적인 목적과도 연관되지 않는 그 자체로 존재하는
의지의 표현이기 때문이다.

쇼펜하우어에서 음악은 특별히 다른 예술과 구분된다. 모든 다른
예술이 의지의 객관화된 단계를 표현한다면 음악은 의지 자체의 직접
적인 표현이다. 즉 음악에서는 개체와 연관되는 이념을 넘어선다.

의지 즉 고뇌의 근원인 맹목적인 의지를 직접·간접으로 표현하는
예술이 어떻게 해탈을 가능하게 하는가? 쇼펜하우어에 의하면 예술
을 창작하거나 감상하는 순간에 인간은 현실적인 고뇌로부터 해방된
다. 현실적인 고뇌란 의지의 심부름꾼인 자아에 얽매이는 데 있으며
의지를 관망하고 인식하며 표현한다는 것은 이러한 얽매임으로부터
벗어남을 말한다. 의지에 종속되는 오성적인 표상의 세계를 벗어나는
것은 의지 자체의 본질을 파악할 때만 가능하다. 이러한 예술적인 해
탈은 그러므로 일종의 심리적인 해탈이며 수면 상태와 같은 일시적인

것이다. 왜냐하면 고뇌의 근원인 의지라는 존재가 아직 인간의 본질 속에 남아 있고 인간의 오성은 다시 필연적으로 의지의 심부름을 하게 될 것이기 때문이다. 예술적인 해탈의 순간이란 쇠사슬을 잠깐 잊고 먼 산을 바라보거나 아름다운 추억 속에 빠져 있는 노예와 같으며 적으로부터 도망하여 숨어 있는 무사와 같다. 모든 순간에 다시 적으로부터 발견되지 않을 수 없다. 예술적인 해탈에서 우리는 의지의 족쇄를 끊는 것이 아니라 망아의 상태에서 의지의 본질을 인식하는 데 불과하므로 참다운 해탈은 이루어지지 않는다. 이러한 참다운 해탈을 쇼펜하우어는 불교에서처럼 금욕을 통한 윤리적 해탈에서 구하려 한다. 그러나 쇼펜하우어 철학의 가장 큰 난점이 여기에서도 나타난다. 인간과 모든 자연 현상을 지배하는 절대적인 의지로부터 금욕을 통해 해방되기 위해서는 이러한 의지와 버금가는 혹은 그것을 능가하는 의지가 인간에게 있을 때만 가능하다. 그렇다면 세계는 2개의 의지가 서로 다투는 장소가 되어 그의 본래적인 철학과 부합하지 않으며, 만일 인간의 의지가 세계의 의지를 벗어나고 완전한 해탈이 가능하다면 세계는 그가 생각한 것처럼 고뇌에 차 있는 비극적인 것이 아니다. 극복될 수 있는 의지란 오히려 인간의 삶에 자극을 주는 적극적인 의미를 갖기 때문이다. 금욕이란 자기 극복이며 세계의 극복이 아니므로 해탈이란 종교에서처럼 결국 내세로 도피하는 것에 불과하다.

　그의 주저 《의지와 표상으로서의 세계》는 19세기 초반에 나왔다. 처음에 거의 주목을 받지 못했던 이 책이 세상 사람들의 주목을 받게 된 것은 1848년 독일의 시민 혁명이 좌절된 후부터였다. 혁명의 실패라는 어두운 분위기는 그의 염세주의가 등장하게 된 계기를 만들어 주었다. 당시 독일은 반민주적인 프로이센의 군국주의 주도 아래 자본주의적인 생산 방식이 성장하고 있었다. 정치적인 성장이 수반되지 않는 경제적인 성장에서 오는 사회적 모순에 부합되는 철학이 요구되었고 이 요청에 그의 철학이 부합한 것이다. 삶의 현상들을 개념화하고 직접적인 삶과 추상적인 사유 사이의 간격을 메우려 했던 그의 독창성은

관념론에 시달리고 있었던 당시의 사람들에게 신선한 맛을 던져 주었다. 일생 동안 연금으로 살아가면서 경제적인 부담을 느끼지 않았던 그는 당시의 사회적인 조류로부터 독립할 수 있었다. 물론 이러한 독립은 하나의 환상이었다. 그의 독립은 그의 정신 생활을 제한하는 사회적인 간섭으로부터의 독립이 아니라 공적인 의무로부터 벗어나 완전히 사생활에만 몰두하는 이기적인 위장이었다. 모든 공적인 생활로부터 도도하게 물러선다는 것이 그의 연금을 보증해 주는 안정된 국가가 존속하는 평상시에는 가능했지만 3월 혁명과 같은 위기에 봉착하면 불가능했다. 혁명이 일어나자 그는 국가로부터의 독립을 철회하고 봉기하는 민중에 대하여 더 잘 사격을 하도록 그의 망원경을 프로이센의 장교에게 빌려 주었다는 얘기가 전한다. 또한 혁명의 와중에서 전사하거나 부상당한 프로이센의 군인들을 돕기 위한 기금으로 그의 유산이 사용되도록 유언을 했다.

결국 그의 철학이나 미학은 이기적인 개인주의를 승화시키는 것이었다. 그것은 당시의 사회가 낳은 이기주의의 퇴폐적인 변종이었다. 그의 독창성은 당시의 사회적 모순을 형이상학적인 문제로 환원시켜 간접적으로 변호하는 데 있었다. 그는 염세주의를 표방하면서 사회의 모순을 개혁하려는 시도가 무의미하다는 것을 암시한다.

예술과 도덕의 목적을 개인의 해탈로 생각하는 그의 철학은 얼핏보기에 이기주의를 부정하고 그것을 극복하는 것 같다. 그는 모든 사회적인 문제와 맹목적인 의지로부터 벗어나 해탈된 개인이 될 것을 강조한다. 이러한 숭고한 이기주의는 일상적인 이기주의가 빠져 있는 가상의 세계로부터 벗어나며 개체는 가상에 불과하고 개체의 배후에 통일적인 의지가 숨겨져 있다는 형이상학으로 나아간다. 일상적인 이기주의와 숭고한 이기주의의 구분은 당시의 사회에서 나타나는 이기주의에 대한 간접적인 변명을 가능하게 해주는 아주 정교한 논리였다.

인식론상으로 쇼펜하우어는 주관적 관념론자였다. 그의 근본 명제는 '주관 없는 객관은 없고 객관 없는 주관은 없다'는 것이다. 즉 우리

가 현실이라고 부르는 현상계는 우리의 표상과 일치한다는 것이다. 현
상계의 인식을 위해서 직관이 이성보다 더 중요한 역할을 한다. 예술
의 내용은 사회적 내용과 마찬가지로 2 차적이며 예술은 다만 의지를
파악하게 하는 과제를 갖기 때문에 그에게서는 예술이 '형이상학의
시녀'로 전락한다.

2. 니췌의 미학

쇼펜하우어의 영향을 받고 그의 염세주의를 극복하는 것이 그의 전
철학의 과제라고 생각했던 니췌(Nietzsche, 1844~1900) 역시 쇼펜하우
어와 마찬가지로 의지를 강조하는 비합리적인 철학자이다. 니췌도 쇼
펜하우어처럼 예술을 철학에 이용하고 있다.

그의 초기 저서《비극의 탄생》은 예술이라는 안경으로 세계의 본질
을 파악하려는 예술의 형이상학이었다. 여기서 니췌는 희랍의 정신적
발전을 비극 및 음악의 발전과 연관시켜 논하고 있다.

니췌는 희랍 문화의 발전 과정을 종래와는 아주 다른 각도에서 파
악한다. 그의 독창적인 견해를 밑받침해 주고 있는 것이 디오뉘소스
(Dionysos)적인 것과 아폴로(Apollo)적인 것의 상반된 개념에 대한 분석
이다. 이 두 요소는 자연 자체에서 나타나는 상반적인 것으로 그것이
한 민족의 예술에 표현될 때 '자연의 예술 본능'[1]이라고도 말해질 수
있다는 주장과 더불어 그의 예술적인 형이상학이 시작된다. 아폴로적
인 것은 인간의 꿈속에서 가장 순수하게 나타나는데 우리가 꿈을 꿀
때는 삶이 가상이나 화려한 가지각색의 형상 속에서 적당하게 도를
넘지 않는 범위 내에서 표현된다. 아폴로는 원래 가상과 조형 그리고
균제의 희랍 神이었다. 예술에 적용하면 아폴로적 예술이란 꿈의 세
계를 아름답게 표현하는 조형 예술의 원천이다. 그러나 이 꿈 같은 가

1) F. Nietzsche, *Großoktavausgabe I*, S. 26.

상의 세계가 너무 지나쳐서 병적이지 않도록 "절도있는 한정, 광폭한 격정으로부터의 자유, 지혜에 넘치는 평정"[2]이 없어서는 안 된다. 더욱 이 아폴로적인 것은 "태산 같은 파도가 끝없이 아득히 광란하는 바다 위에 휘몰아칠 때 조그만 배를 믿고 앉아 있는 한 선원처럼 세계의 고뇌 속에 개체화의 원리(Principium individuations)를 믿으며 유유히 앉아 있는 개인과 같다. "[3] 세계의 전체를 이러한 가상의 아름다운 꿈속에서 극복하려는 개체화의 원리가 부서지면 인간은 자연의 가장 깊은 근저로부터 즐거움에 넘치는 황홀감 속에 즉 개체가 사라지고 세계와 일치되는 도취감 속에 빠진다. 빠지는 것이 아니라 세계의 근원과 개체가 혼연일체가 된다. 이러한 도취(Rausch)가 디오뉘소스적인 것의 본질이다. 디오뉘소스는 도취, 자연, 불손의 神이다. 이성이 잠을 자고 의지가 준동하는 세계이다. 디오뉘소스적 도취 속에서 개체는 스스로를 망각하고 자연과 함께 춤을 춘다. 그것은 개체화의 원리에 反해 전체와의 동일화이며 상상적인 조화가 아니라 약동하는 충일이다. 이 두 요소는 명확한 의식과 혼미 상태, 즉 쇼펜하우어의 용어를 빌리면 표상의 세계와 의지의 세계를 나타낸다고 할 수 있다. 이 두 요소에 의한 희랍 문화의 발전을 희랍 비극의 발전과 연관해서 니췌는 다음 6 단계로 나누었다. 니췌에 의하면 "문화란 한 민족의 모든 生의 표현에서 나타나는 예술적 양식의 통일이다. "[4]

(1) 호메로스 이전의 시기

이 시기에는 야성적이고 완전히 의지와 무의식에 빠진 디오뉘소스적인 생활 방식이 지배된다. 자연의 충일과 삶의 의지에서 오는 무서운 고통이 있는 그대로 받아들여졌다. 이 시대의 특색은 인간에게 제우스 神으로부터 불을 훔쳐 주어 바위산에 묶이어 독수리에게 간을 쪼

2) 같은 책, S.22.
3) 같은 책.
4) 같은 책, S.183.

아 먹히는 프로메테우스의 전설, 親父를 살해하고 親母와 결혼해야
되었던 외디푸스 전설, 혹은 지혜를 묻는 인간에게 "하루살이 같은
가련한 족속이여, 우연과 고통의 아들이여, 듣지 않는 것이 그대들에
게 가장 복된 것을 어찌 무리하게 말하게 만드는고? 가장 좋은 것은
그대들에겐 도저히 이룰 수 없는 것이다. 그것은 아예 태어나지 않는
것, 존재하지 않는 것, 無라는 것이다. 그러나 그대들을 위한 두번째
좋은 것은 바로 죽는다는 것이로다"[5]라 선언한 실레소스(Silesos)의
이야기 속에 나타난다. 어둠과 공포와 전율이 가득찬 이 시기의 희랍
인은 그들의 전율을 신화 속에 상징으로 표현했다. 약간 염세적인 성
격이 있었으나 우선은 이 삶의 비극을 그대로 받아들였다. 그러나 삶
의 고뇌를 이겨낼 수 없게 되자 가상이나 상상 혹은 환영을 통해 구
원의 길을 찾게 되었으니 바로 다음에 호메로스 시대가 나타나는 길
을 터 놓았다.

(2) 호메로스 시대

호메로스 시대는 순수한 아폴로적인 시대라고 할 수 있다. "요컨대
살아갈 수 있기 위해서 희랍인은 이러한 무서운 공포 앞에 올림푸스
의 여러 神들과 빛나는 꿈의 소산을 만들지 않을 수 없었던 것이
다."[6] 이 시대의 예술적 특색은 그 순수한 직관과 소박성에서 아폴로
적 환상의 완전한 승리라고 할 수 있다. 삶의 가치에 대해서도 지나
쳐서는 안 된다는 중용이 기준이 된다.

(3) 호메로스 이후의 시대

호메로스 시대 후기에 당시 북쪽 야만족으로부터 시끄럽고 북적거
리며 잔인하고 욕정적인 디오뉘소스 축제가 조화로운 희랍 세계에 파
고든다. 종래의 아폴로적인 것과 새로 침입한 디오뉘소스적인 것 사

5) 같은 책, S. 31.
6) 같은 책.

이에 치열한 투쟁이 계속되나 또다시 아폴로적인 것이 승리를 거두려 한다. 전체적으로는 디오뉘소스적인 시대라고도 말할 수 있다.

(4) 도리스식 예술 시대

도리스적 예술과 도리스적 국가와 도리스적인 세계관이 지배된다. 도리스 건축의 특징은 밑받침없는 기둥이나 평평한 허리의 선을 가진 축과 같은 것들인데 그것은 스파르타적인 군건한 존엄성의 세계로 니 췌에 의하면 역시 아폴로적인 성격을 갖는다. "나는 도리스식 국가나 도리스식 예술을 단지 아폴로적인 것의 계속되는 전장으로밖에 해석 할 수 없다."[7]

(5) 아티카 비극 시대

이 시기가 희랍 문화의 정점을 이루며 디오뉘소스적인 것에 대한 버릴 수 없는 희랍인의 요구에 따라 아폴로적인 것과 디오뉘소스적인 것의 두 요소가 조화를 이룬다. 종교 의식 속에서 디오뉘소스 숭배가 나타나고 특히 비극에서 양 요소의 형이상학적인 의미가 계시된다. 먼 저 음악에서 지금까지의 도리스적 건축 양식을 음으로 나타내는 아폴 로적 음악으로부터 흐르는 멜로디, 화음, 리듬 등의 역학적인 결합으 로 이루어진 디오뉘소스적 예술 음악이 된다. 그것은 넘쳐 흐르는 삶 의 의지를 표현하며 세계의 본질을 형이상학적으로 나타내 준다. 음 악은 서정시를 배출하고 비극을 만드는 원천이 된다. 희랍 문화 발전 에 있어 이런 진전을 니췌는 '음악적 정신으로부터의 비극의 탄생'이 라 일컫는다. 그것은 희랍 비극의 기원에 관한 문제이기도 하다. 이 비극의 핵심을 이루는 것이 니췌에 의하면 합창이다. 합창이 비극의 모태이다. 이 합창은 지금까지처럼 '이상적인 관객'이 아니고 디오뉘 소스의 찬가인 디튀람부스(Dithyrambus)를 부르며 도취된 디오뉘소스 적 인간의 자기 반성이다. 이러한 도취 속에서 인간의 운명이 더 명

7) 같은 책, S. 37.

확한 환영에서 암시된다. "이상과 같은 인식에 따라 우리는 희랍 비극을 항상 새로이 아폴로적 형상 세계에서 전개되는 디오뉘소스적 합창으로 이해해야 한다."[8] 이렇게 해서 이 시대의 비극 작가는 아폴로적인 꿈의 예술가인 동시에 디오뉘소스적인 도취의 예술가이다.

(6) 소크라테스 시대

에스킬로스와 소포클레스의 비극이 끝나는 시기이다. 이 시기의 초반에는 위대한 철학자 헤라클레이토스가 나타나지만 그것도 일순간의 개화이고 그 후부터 희랍 문화의 사양이 시작된다. 예술에서는 깊이가 없는 낙천주의가 유리피데스의 희곡에서, 철학에서는 소크라테스의 변증법이 나타난다. 디오뉘소스적 세계의 깊숙하고 고통스러운 어두운 충동 대신에 의식의 명료함이 지배한다. 소크라테스주의는 명석하고 철저한 냉철 속에 모든 상징적인 것을 파괴하고 와해시킨다. 모든 개념화를 비웃는 무의식적인 근원은 신화적인 상징 속에서 그 표현을 얻었는데 소크라테스는 이 신화적인 상징을 개념화시켰다. 간단히 말하면 소크라테스와 더불어 "선하기 위해서 모든 것은 먼저 의식되어야 한다"[9]는 윤리적 합리주의가 시작된다. 그것은 "아름답기 위해서 모든 것은 의식되어야 한다"[10]는 미학적 소크라테스주의와 병행한다. 합창은 없어도 될 여운으로 변해 버리고 삼단논법이라는 무기로 변증법이 합창을 비극에서 추방한다. 그것은 동시에 비극의 내적 본질이 와해됨을 의미한다.

니췌가 이상으로 삼았던 아티카 비극 시대는 비이성적인 카오스가 지배되는 세계이며 명정한 이성이 지배되기 시작한 소크라테스의 시기를 그는 서양 정신이 퇴폐하기 시작하는 시기라고 말한다. 이렇게 희랍 문화의 비판에서 출발한 니췌는 당시의 퇴폐적인 유럽 문화와

8) 같은 책, S. 61f.
9) 같은 책, S. 92.
10) 같은 책.

예술 특히 처음에는 무척 존경하여 추종하였던 바그너(Wagner)의 예술을 비판하는 데까지 나아간다. 쇼펜하우어의 의지의 형이상학을 음악으로 표현하려 했던 바그너가 말년에는 기독교 및 허무주의 예술에 굴복함으로써 이제 니췌의 존경을 받기 시작한 음악가 비제(Bizet)에 비하여 퇴폐적이라고 생각했다. 이렇게 하여 허무주의에 대한 비판으로서의 그의 철학이 시작된다. 아폴로적인 것의 승리와 더불어 그리고 소크라테스의 주지주의와 더불어 2천 년에 걸친 서양 문화와 정신은 병들기 시작했다. 다시 말하면 감성과 정열 대신에 이성이 승리하기 시작했다. 소크라테스는 제자 플라톤을 망치고 플라톤에서 이상주의 철학이 절정을 이루며 이러한 이상주의가 기독교 사상 및 인간의 평등을 기초로 하는 '노예 도덕과' 결부되어 서양 정신의 주류를 이루게 되었으니 그것은 당시 고개를 쳐들기 시작한 허무주의(데까당스)의 근원이 되었다는 것이다. 니췌에게 허무주의란 최고의 가치가 사라지는 퇴폐적인 문화였다. 종래의 도덕, 형이상학, 종교가 가정해 놓은 최고 가치의 본질이 허위라는 사실이 드러났다는 것이다. 마치 종래의 가치들을 변혁하려는 진보적인 의지를 표명하는 것 같은 니췌의 철학은 그러나 낭만적인 환상 혹은 비이성적인 분노 때문에 사실을 옳게 파악할 수 없었다. 소크라테스의 주지주의와 플라톤의 관념론은 결코 한마디로 일치시킬 수 없으며 칸트의 이상주의 도덕이 민중을 기반으로 하는 노예 도덕과 다른 차원이라는 것 그리고 기독교의 평등 사상이 진보적인 면과 보수적인 면을 동시에 포함하고 있다는 사실을 간파하지 못했다. 다시 말하면 니췌는 그의 형이상학적인 원리에 구체적인 역사 발전을 강제로 밀어 넣으려 했기 때문에 역사 구조를 옳게 파악할 수 없었다. 경제적·정치적 발전으로부터 등을 돌리고 이념적인 역사에만 눈을 돌리는 철학은 항상 이러한 오류를 범하기 마련이다.

니췌의 미학에 대한 비판이 두 가지 관점에서 가능하다. 첫째, 그의 예술 이해에 관한 것이다.

니췌의 미학은 스스로 음악가이며 음악을 잘 이해하는 그의 특성 때문에 음악을 위주로 한다. 그의 디오뉘소스적인 것과 아폴로적인 것의 구분도 음악의 범주에 더 잘 통용된다. 그러나 이러한 구분은 심리적인 예술 이해와 거리가 멀다. 양 개념의 구분은 가능하지만 그것이 상반성을 나타내지는 않는다. 심리적으로 보면 양자는 정도의 차이를 나타낼 뿐이다. 충동이냐 의지냐의 문제인데 둘은 결부되는 것이다. 예술가에 있어서 둘은 상호보충적이다. 니췌의 경우처럼 디오뉘소스적인 것이 너무 우세하면 광기로 나아간다. 도취란 보다 강렬한 꿈이며 명정이란 가라앉은 정열이라고 할 수 있다. 그러므로 니췌처럼 예술의 분야를 양 개념에 따라 나누는 것은 무리이다. 예컨대 니췌는 아폴로적인 예술에 서사시 및 조형 예술을 들었고 디오뉘소스적인 것으로 서정시와 희곡 및 음악을 들었고 또 같은 분야의 예술도 양자의 정도에 따라 평가한다. 그러나 서사시나 조형 예술에도 예술가 자신의 정열이 은밀하게 숨어 있으며 한 예술의 가치가 이러한 구분으로 평가될 수 없는 것이다. 그는 음악 등의 예술에서는 창작자의 입장에서 예술을 이해하다가 조형 예술에서는 갑자기 예술 감상자의 입장이 되어 버린다. 니췌의 입장은 낭만주의에 가깝다. "실제로 디오뉘소스적-아폴로적인 것의 구분 뒤에는 낭만주의와 고전주의의 상반성이 숨어 있는 데 불과하다."[11] 고전주의적인 예술은 공간 예술에서 정점을 이루는 반면 낭만주의적인 예술은 시간적인 예술에서 정점을 이루었던 사실과도 연관된다. 니췌가 개인의 예술 성향에서 나타나는 양 개념을 한 민족의 예술과 정신에까지 적응하려 했던 사실도 낭만주의적인 색채를 드러낸 것이다. 낭만주의는 때로 편협한 민족주의의 이상에 얽매인다. 결국 아무런 질서도 없고 억제되지 않는 병적인 유희를 이상으로 하는 낭만주의 예술이 니췌에서 형이상학적으로 승화되고 있다.

둘째, 예술 이해를 뒷받침해 주는 배경에 관해서이다. 그가 비판하

11) Julius Zeitler, *Nietzsches Ästhetik*, S. 107.

는 퇴폐적인 문화 및 예술이란 구체적으로 어떤 것인가? 그것은 한 마디로 민중에 기반을 두는 사실주의적 예술이다. 그의 생각에 의하면 인류의 역사가 초인에 의해서 옳은 길로 인도되기 때문에 모든 문화와 예술은 짜라투스트라(Zarathustra)와 같은 엘리트를 강화시키는 수단이 되어야 하며 인간을 평등하게 다루는 사실주의 혹은 자연주의 예술은 퇴폐적인 예술이라는 것이다.

니췌의 철학과 미학은 결국 모순에 가득찬 당시의 독일적인 상황에서 나온 필연적인 산물이었다. 쇼펜하우어의 철학이 혁명에 좌절한 소시민의 무기력을 표현한 비합리주의 철학이라면 니췌의 철학은 제국주의 시대에 들어선 공격적인 비합리주의 철학이었다. 그는 쇼펜하우어의 염세주의를 소극적 염세주의라 칭하고 그것을 극복하는 스스로의 염세주의를 적극적 염세주의라 일컬었으며 가치들의 변혁이라는 표어는 바로 이러한 적극성을 나타낸 것이다. 그것은 반이성적이며 이성과 과학을 조소하고 기적과 신화를 창조하는 비합리적인 요청이었다. 니췌의 철학은 세계를 있는 그대로 인식하는 대신 주관적으로 해석하면서 초인의 지시를 무조건 신뢰하고 막연한 선동에 휩쓸리게 하는 모험적인 것이었다. 세계를 구체적·객관적으로 분석하는 대신 과거로 후퇴하거나 이상으로 도피하게 하는 선동적인 것이었다. 지금까지의 역사 발전을 급속도로 전환시키려 하는 낭만적인 환상으로 가득찬 신비적인 철학이었다. 그의 신비주의는 현실로부터 신화 속으로 도피하는 것이 아니라 신비적인 '삶'을 근거로 사회 관계를 신비화하는 데 있었다. 그는 천재적인 방법으로 당시의 시대적인 위기를 예감하고 그것을 은폐·승화시킨다. 전 인류의 미래를 개선하려는 의도 속에 실은 당시의 민중에서 나타나는 진보적인 발전에 대한 위험을 예감하고 초인의 철학으로 그것을 억누르면서 군국주의에로 역사를 이끌어가려는 군국주의적 철학과 군국주의적 미학이 들어 있을 뿐이다.

제 12 장
현대 미학의 방향들

헤겔이 죽은 후 현대에 이르기까지 많은 미학 이론이 발전되고 추구되었지만 헤겔과 유사한 체계적인 美學은 나타나지 않았다. 헤겔 이후의 다양한 방향 중에서 핵심적이라고 생각되는 방향들을 대강 그 역사적 발전에 따라 기술하고 비판하려 한다.

1. 심리주의적 방향*

칸트의 미학이 형식만을 강조한 관념론적 형식주의 미학이라는 사실을 우리는 이미 앞에서 살펴보았다. 칸트 이후의 독일 관념론에서 제시된 미학도 역시 관념론적이었다. 그것은 예술의 본질을 이념적인 것, 절대적인 것이 유한한 현상 속에서 표현되는 것으로 보기 때문이

* 이 항목의 기술에서 주로 참조한 책은 다음과 같다.
 Th. G. Fechner, *Vorschule der Ästhetik* (Leipzig, 1898).
 E. Meumann, *Einführung in die Ästhetik der Gegenwart* (Leipzig, 1908).
 J. Volkelt, *System der Ästhetik* (München, 1905).
 Wolfhart Henckmann, *Ästhetik* (Darmstadt, 1979).

다. 이러한 관념론적 미학은 헤겔에서 정상을 이루고 또한 극복의 가
능성이 제시된다. 헤겔은 예술을 이념이 표현되는 현상으로 파악하면
서도 예술의 내용이 역사적으로 발전한다는 중요한 사실을 분석했다.
내용의 변화를 강조하는 헤겔의 미학을 그러므로 우리는 내용 미학에
포함시킬 수 있다. 이러한 헤겔의 내용 미학에 대해 미적 쾌감을 중
시하고 그 쾌감의 근원을 내용에서가 아니라 단순히 형식에서 파악하
려는 형식주의 미학이 다시 헤르바르트(Herbart) 등에 의해서 대두되
고 19세기 말엽 페히너(G. Fechner)는 종래의 사변 미학에 대한 철저
한 반격이라고 할 수 있는 경험 미학을 내세운다. 경험 미학은 실험
미학 혹은 심리주의적 미학과 그 방향을 같이한다고 할 수 있다.

(1) 페히너와 경험 미학

라이프찌히 대학의 철학 교수 페히너는 19세기에 풍미하고 있던 사
변 미학에 반기를 든다. 미학은 경험적 개별 과학 즉 경험 과학이 되
어야 된다는 기치 아래 페히너는 그의 경험 미학의 출발점을 모든 예
술 작품과 인간·동물·식물 등의 형태 그리고 건축과 음악적인 하모
니에서까지도 미적 근본 관계의 근거로서 黃金截(goldener Schnitt)이
작용하고 있다는 아돌프 차이싱(Adolf Zeising)의 이론에서 찾는다. 이
황금절(혹은 황금 분할)이란 피타고라스의 5 각형〔星形〕에서 유래하는 것
으로 한 선분이 황금절로 나누어지는 큰 선분과의 관계는 이 큰 선분
이 나머지 작은 선분과 이루는 관계와 같은 비율이라는 것이다. 그것
을 수식으로 표현하면 다음과 같다.

$$a : x = x : (a-x)$$

이 수식을 풀면 $x = \frac{\sqrt{5}}{2}a - \frac{a}{2}$ 라는 관계가 이루어지고 $a : x$ 는 정
확히 정수로 표시되지는 않지만 근사값으로 가령 8 : 5 나 13 : 8 혹은

21 : 13 등이 될 수 있다. 이 황금절이 미의 보편적 형식을 이루고 있으며, 예로서 우리 주위에 나타나는 대부분의 물건은 이 비율로 이루어져 있으니 즉 우편 엽서, 사진, 책 등의 가로와 세로가 그것이다. 이 황금절이 미학에 주는 의미는 미가 종래의 내용 미학에서처럼 어떤 이념을 표시하는 것이 아니라 순전히 그의 형식 관계에 의존한다는 것이다. 페히너는 이 황금절의 이론을 연구하고 난 뒤에 그러나 많은 예외가 있다는 것 즉 홀바인(Holbein)의 마돈나 등에서 이 이론이 맞지 않는다는 사실을 발견했다. 여기서 페히너는 미라는 형식 관계를 복잡한 예술품에서 찾는 대신 단순한 型, 선분, 각 등에서 찾으려 했다. 그러므로 미에 관한 모든 선입견을 배제하고 순수한 미적 근본 관계만을 고찰한다. 이러한 단순한 미적 관계를 찾아내기 위해 그는 많은 사람에게 여러 길이의 선분이나 여러 각도의 도형을 보여주고 여기서 우선적으로 미적 판단을 유발하는 것을 수집한다. 그러므로 그의 방법은 일종의 미적 판단에 관한 통계 수집이라고 할 수 있다.

　이러한 출발점을 기초로 하여 페히너는 그의 경험 미학을 발전시킨다. 먼저 그는 세 가지 방법을 택한다. 첫째는 선택법이고, 둘째는 제조법이며, 세째가 응용법이다. 선택법은 실험 대상자로 하여금 그들의 마음에 드는 부분이나 面의 관계를 추출하도록 하는 것이며, 제조법은 어떤 도형을 변화시키면서 가장 미적 쾌감을 주는 것을 찾아내게 하는 것이고, 응용법은 우리들의 실제 생활에 나타나는 미적인 것을 측정하는 것으로, 예컨대 액자나 책상 등의 가로와 세로의 비율 같은 것을 알아보는 것이다. 이러한 실험은 물론 질문이 임의적인 것, 즉 모든 관계를 다 조사하는 대신 페히너 자신이 미적 쾌감을 준다고 생각하는 것을 중심으로 이루어졌다는 사실과 우리의 시각에서 오는 착각 등을 고려하지 않았다는 단점을 갖고 있다. 그러나 이런 단점에도 불구하고 페히너가 얻은 결론은 정사각형이나 그에 비슷한 평행사변형은 미적 쾌감을 주지 않는다는 것이다. 이러한 '실험 미학'을 토대로 1876년 그의 주저 《미학 기초》(*Vorschule der Ästhetik*)가 나왔는

데 이것의 첫장에서 유명한 그의 미학 구분이 시작된다. 즉 종래의 사변적인 미학을 '위로부터의 미학'(Ästhetik von oben)이라 일컫고 이에 反해서 그의 경험 미학을 '아래로부터의 미학'(Ästhetik von unten)이라 불렀다. 그것은 철학에서 말하는 연역법과 귀납법 관계와 비슷하게 설명될 수 있다. 즉 종래의 사변 철학에서는 일반적인 진리를 설정하고 개별적인 진리를 찾아간 데 反해 영국의 경험 철학에서는 귀납법에 의거하여 개별적인 사실의 진리에서 일반적인 진리를 찾아가는 것이다. '위로부터의 미학'이란 플라톤에서 헤겔에 이르는 종래의 미학이 가장 보편적인 미의 개념에서 출발해 개별적인 미를 설명해 가는 입장을 취했음을 나타내 준다. 플라톤에서 미는 이데아의 세계를 나타내는 것이요 헤겔에서는 절대 정신이 현상화되는 것이다. 페히너는 이와 정반대의 입장을 취한다. 즉 그는 우선 美的 사실을 관찰함으로써 미학 법칙을 대상에서 구성하려 한다. 그의 출발점이자 가장 확고한 근거를 주는 것은 어떤 대상이 우리에게 미적 쾌감을 주는가 주지 않는가일 뿐이다. 그것은 이론적인 선입견이 배제된 순수한 실제 경험에서 이루어져야 하고 이 실제 경험을 밑받침으로 모든 미적 개념이나 법칙이나 원리가 구성되어야 한다는 것이다. 그러나 페히너는 사변적인 방법을 완전히 배제하지 않는다. "두 방법은 서로서로 다른 방향에서 똑같은 영역을 측정한다. 그러나 '위로부터의 미학'이 만족스러운 방식으로 그 과제를 성공시키려면 경험 미학의 지식을 전제로 해야 한다. 미적 사실에서 추론되어야 하는 일반적인 미적 개념의 체계는 예비적인 경험적 연구 없이는 '사기로 된 발을 가진 거인'(Riesen mit törnernen Füßen)에 불과하다." 경험을 밑받침으로 하는 페히너 미학은 2가지 요청을 미학에 제기한다. 즉 미적 사실이나 미적 관계가 적용되는 개념의 명백화와 그들이 따르는 법칙의 설정이다. 역시 그의 경험 미학에서도 일반 개념의 형식화를 요구한다. 왜냐하면 그렇지 않을 경우 미학은 주관적인 혼란에 빠지기 때문이다. 그러나 이때에 나타나는 규정이나 형식은 절대적이 아니고 상

대적이라는 것을 페히너는 또한 강조한다.

이러한 전제에서 얻어진 그의 공적은 한편으로는 선이나 진리를 절대적으로 내세우고 이와 연관해서 미를 해결하려는 종래의 사변 미학의 부당성을 드러내고, 다른 한편으로는 몇 개의 미적 법칙 즉 미적 쾌감, 불쾌감에 대한 원리를 내놓은 것이다. 그의 《미학 기초》 1권은 6개의 이런 원칙을 주장하고 있고 2권에서는 더 많은 원칙을 부가시키면서 논하는데 여기서는 주로 1권에 나타난 그의 6개 원칙을 들어보기로 한다.

첫째 법칙은 '미적 문턱의 원칙'(Prinzip der ästhetischen Schwelle) 이다. 그것은 어떤 대상이 미적인 인상을 우리에게 주기 위해서는 이 인상이 일정한 강도를 가져야 된다는 것이다. 그렇지 못하면 그 작용이 너무 미약해서 우리 의식의 문턱(입구)을 넘어설 수 없다. 너무 약한 색채나 너무 낮은 音은 미적 의식에까지 도달되지 못한다. 하나의 미적 인상이 우리의 의식에 남기 위해서는 그 인상이 일정한 강도를 가져야 하며 우리의 감각이 너무 둔화되지 않아야 하고 또 우리의 주의력이 너무 낮아서도 안 된다.

두번째의 법칙은 '미적 강화의 원칙'(Prinzip der ästhetischen Steige-rung)이다. 대수롭지 않는 미적 대상들이 잘 결합되어 조화를 이룰 때 미적 쾌감이 강화된다는 법칙이다. 예를 들면 리듬이 없는 단순한 멜로디나 멜로디가 없는 단순한 박자가 그 자체로는 약한 미적 쾌감을 주지만 이 2가지가 적당히 조화를 이룰 때 보다 큰 미적 효과를 낸다.

세번째는 '다양성의 통일 원칙'(Prinzip der Einheit der Mannigfaltig-keit)으로 이것은 종래부터 미의 원칙으로 인정되어 온 것을 페히너가 심리적인 방법으로 응용한 것이다. 미적 인상은 항상 변화성을 가져야 하며 변화없는 인상은 단조롭고 공허감이나 빈약한 감을 준다. 그러나 이와 동시에 어떤 인상이 미적 쾌감을 주기 위해서는 아무런 계획이나 질서없이 흐트러져 있는 혼돈 상태이어서는 안 된다. 어떤 브편적인 통일 원칙 아래서 결합되지 않으면 지리멸렬하거나 산만

하고 모순적인 인상이 되어 버린다. 항상 변화하는 모습만을 보여주
는 건물은 우리에게 아름다움을 느끼게 하지 못하고 항상 똑같은 모
양으로 되어 있는 건물도 마찬가지이다. 페히너는 이미 알려진 이 원
칙을 記述的인 방법으로 규정한다. 즉 통일성은 미적 쾌감을 주나 단
조로움은 그렇지 못하고 다양성은 역시 쾌감을, 연관없는 변화는 쾌
감을 주지 못한다는 것이다.

네번째 원칙은 세번째 원칙과 긴밀히 연관되는 것으로 '모순이 없
는 혹은 참됨의 원칙'(Prinzip der Widerspruchlosigkeit oder Wahrheit)
이다. 다시 말하면 우리가 똑같은 사물을 두 번 혹은 그 이상 여러
번 관찰할 때 서로 어긋나지 않는 경우에만 미적 쾌감이 성립된다는
것이다. 그러나 여기서는 우리의 상상력에서 오는 모순이 개입할 수
있다. 예컨대 2 개의 날개를 가진 천사를 볼 때 이 날개가 실제로 날
아가는 데 합당하지 않다고 상상될 때는 그것은 불쾌감을 일으킨다는
것이다.

다섯번째는 '명확성의 원칙'(Prinzip der Klarheit)으로 가장 중요한
형식적 원리이다. 이것은 지금까지 열거한 원칙들이 효력을 발생하기
위해서는 각각 명확하게 의식되어야 한다는 것이다.

마지막 여섯번째가 페히너의 가장 독창적이고 중요한 '聯想原則'[1]
(Assoziationsprinzip)이다. 이것은 미적 쾌감의 내용을 규정하는 유일
한 원칙으로 페히너 자신이 이 법칙에 그의 미학의 절반이 달려 있다
고 강조할 정도이다. 이 원칙을 바탕으로 그는 대단히 중요한 두 가
지 사실을 구분한다. 하나의 대상이 우리에게 미적 쾌감을 일으킬 때
여기에는 2 가지 다른 요소가 결부되어 작용하는데 그것은 외적 요소
와 내적 요소이다. 전자는 하나의 대상에 외적으로 주어진 것 즉 색·
음·형상 등으로 직접 우리에게 미적 인상을 준다. 이것에다 우리는
이전의 경험을 토대로 하여 재현되는 표상을 가미한다. 이 표상은 외

1) 영국의 경험론자인 J. Locke도 그의 인식론에서 개념의 발생 과정을 유
 사하게 설명한다.

적 요소와 더불어 하나의 통일된 전체적인 인상으로 나아간다. 이렇
게 하여 미적 쾌감의 연상적인 요인이 이루어진다. 동시에 이 표상은
대상의 심적 색채를 근거지워 주고 그 대상 속에 들어 있는 의미를
만들어 준다. 이런 직접적·연상적 요인이 어떻게 결부되는가는 다음
의 예에서 더 명확해진다. 한 개의 귤은 그 색깔과 모양(직접 요인)에
의해서 우리에게 아름다움을 준다. 그러나 그것과 더불어 간접적으
로 그 과일의 맛이나 향기, 혹은 그것이 자라나는 지역에 대한 우리
의 감정 같은 표상력이 작용한다. 그것이 얼마나 중요한가는 만일 이
귤과 모양이나 색깔이 똑같은 나무로 만들어진 모조품을 옆에 놓았다
고 가정해 보면 분명해진다. 아름답다는 우리의 상상력을 벗어나 무
미건조해진 이 나무귤은 우리에게 별로 미적 쾌감을 주지 못한다. 연
상적인 요인이 차단되었기 때문이다. 그것은 생명력이 갖는 힘 때문
이라고도 말할 수 있으며 합목적적인 철학으로 말한다면 살아 있는것
혹은 자연적인 것이 죽어 있는 것 혹은 인위적인 것에 앞서서 우리의
미적 쾌감을 더 일으킨다고도 할 수 있다. 그러나 페히너의 의도는 삶
이라는 현상보다는 우리의 심리적인 연상 작용에 더 강조점을 두는 것
이다. 같은 인위적 작품이지만 원화와 모사화의 경우를 생각할 때 이
연상 작용은 더욱 두드러진다. 하나의 명화가 모사된 것이라는 것을
알 때 아무리 위대한 화가가 모사한 작품이라 할지라도 원화와의 차
질감이 생기고 무엇인가 더 부족한 감을 준다면 그것은 결국 우리의
연상 작용에 기인한다고 설명해야 옳을 것이다. 페히너는 그러나 이
러한 원칙들에서 나타나는 여러 가지 문제를 미해결의 상태로 남겨두
었다. 한 대상의 형식이나 색이 우리가 그에 대해서 갖는 표상이라는
사실을 어떻게 해명할 수 있는가라는 문제 혹은 그가 내세우는 연상
법칙이 인간의 모든 지각 작용에 해당되므로 미적인 연상과 그 외의
연상이 어떻게 구분되어야 하는가라는 문제 등이다. 전반적으로 페히
너의 미학에서는 독특한 미적 현상이 다른 지각 현상과 구분되는 원
칙에 대한 설명이 결여되어 있다.

(2) 페히너의 영향

우리는 보통 미학을 '형식 미학'과 '내용 미학' 혹은 '사변 미학'
과 '경험 미학'으로 구분한다. 또 '규범 미학'(normative Ästhetik)과
'記述美學'(deskriptive Ästhetik)으로 구분하기도 한다. 규범 미학이란
미의 연구에 있어서 절대적으로 타당한 법칙 혹은 규범을 내세워 이
법칙에 따라 미를 해석해 가는 것으로 여기서는 미적 판단이 명령적·
규범적·법칙적인 특성을 갖는다. 記述美學은 이런 미학의 절대적인
법칙을 부정하고 미적 사실을 설명·기술하는 데 미학의 과제를 두는
방향이다. 칸트와 헤겔은 미의 절대적 법칙을 증명하려는 '규범 미
학' 혹은 '사변 미학'의 절정을 이룬다. 칸트 미학의 근본 과제는 어
떻게 우리가 모든 경험을 넘어서는 선험적인 미적 판단을 내릴 수 있
는가를 해명하는 것이다. 판단력이란 일반적인 법칙을 개별 사실에 적
용하는 것이다. 즉 특수한 것이 보편 속에 포함되어 있는 것처럼 생각
하는 것이다. 그러므로 칸트에 있어서 美體驗은 주관의 구성 능력이
크게 작용한다. 그러나 칸트의 주관은 페히너의 경우처럼 심리적 주
관이 아니라 선험적 주관이다. 그러므로 칸트 미학은 역시 사변 미학
에 머물러 있다. 칸트 미학이 주관적 관념론으로 지칭되는 칸트 철학
의 일환인 것처럼 헤겔 미학도 그의 절대적 관념론의 일환으로 나타
난다. 헤겔 철학의 근원은 변증법적으로 발전하는 이성이다. 칸트가
합목적성에 연관해서 애매하게 남겨 놓았던 절대적이고 필연적인 것
을 헤겔은 정신이라 규정한다. 그것은 개별적인 인간 정신이 아니라
발전하면서 세계를 지배하는 절대 정신이다. 그러므로 美란 헤겔에서
절대 정신이 감각적인 형태로서 현현되는 것이다. 이때 미는 자유라
든가 진리라는 개념과 일치된다. 헤겔 미학에서는 자연미나 개별적인
것 그리고 우연적인 것 그리고 심리적 요인 같은 것은 이념의 자기
발전이라는 그의 철학 속에 와해되어 버린다. 그의 미학은 이념과 정
신의 발전에 있어서 나타나는 한 부수적인 분야 더 자세히 말하면 자
연의 유한한 현실로 나타나는 무한한 이념을 다루는 학문에 불과하

다. 페히너는 이런 서구 미학의 흐름에 대한 강한 의문점을 던지며 현대 미학의 새로운 방향에 대한 많은 문제점을 제기했다. 2가지 면 에서 페히너는 현대 미학에 영향을 준다.

첫째 그의 실험 미학이 준 영향이다. 페히너 이후에는 그의 시도가 잠시 잠잠해졌으나 심리학자이며 철학자인 빌헬름 분트를 중심으로 하는 라이프찌히 대학의 심리학 실험실에서 재현된다. 분트의 제자 비트머(Witmer)는 페히너의 시도를 최초로 다시 점검해 보고 페히너 와 다른 몇가지 실험에 착수한다. 그는 선분의 길이나 사변형을 여러 단계로 정리해서 실험했다. 또한 도형을 두 쌍으로 비교하게 하든가 모든 계열을 한눈에 바라볼 수 있게 하여 관찰자의 쾌·불쾌감을 조사 한다. 또한 페히너가 고려하지 않았던 광학적인 착각을 문제삼았다. 비 트머가 그의 실험에서 얻은 결과(페히너와 다른)는 다음과 같다. 2개의 선분은 황금절 혹은 황금절과 유사한 관계를 이룰 때는 쾌감을 주나 대칭과 유사한 관계를 이룰 때는 잘못된 대칭으로 파악되어 불쾌감을 준다. 사변형에서는 황금절의 비율로 된 직사각형이나 이와 유사한 것 은 쾌감을 주나 정확한 정방형은 불쾌감을 준다. 세갈(J. Segal)은 설 문을 바꾸면서 비트머의 실험을 계속했다. 세갈은 처음부터 심리적 목 표를 설정했는데 그는 페히너나 비트머처럼 美原則을 경험적으로 찾 아내었고 나아가 미적 쾌감을 느낄 때 인간의 마음이 어떤 상태이고 어떤 내용에 특히 그것이 결부되는가를 연구하려 했다. 페히너나 비 트머의 목표가 객관적인 것의 분석이었다면 세갈의 목표는 주로 주 관적인 것 즉 미적 쾌감의 심리적 분석이었다. 앞 사람들이 어떤 측면 이나 선분 관계가 가장 미적이냐를 연구한 데 反해 세갈은 관찰자로 하여금 마음에 드는 도형을 고르게 했다. 이렇게 해서 보다 다양한 미 적 판단이 실험되었다. 그는 도형이나 선분의 어떤 특정한 요소를 중 시한 것이 아니라 관찰자에게 주는 도형의 인상을 통해 어떤 법칙을 추 출하려 했는데 그러므로 그것은 페히너가 강조하는 연상 요인을 더욱 부각시킨 것이다. 도형의 인상은 다시 관찰자가 그 안에 주입시키는

스스로의 감정과 연관되므로 '감정이입'(Einfühlung)이 이루어진다. 세 갈은 그의 실험을 색의 배합에까지 확대시키고 색채에 있어서의 감정 이입은 기하학적 도형에서와는 다른 독특한 성격을 띤다는 것을 밝히 려 했고 도형의 의미는 일반적으로 관찰자의 관점에 크게 좌우되는데 이러한 방법을 통하여 非연상적인 요소가 배제된다고 주장하였다.

콘(J. Cohn)은 페히너의 방법을 색에 확대시키고 어떤 색의 배합이 가장 미적인가를 연구했다. 그는 일반적으로 대비색의 결합이 우선적 인 데 反해 비슷한 색의 결합은 미적이지 못하고 다양한 명암 아래서 가장 강하게 대비되는 색이 우선적인 미감을 유발한다는 사실을 알아 냈다. 이와 유사한 미학 실험이 베이커(Baker), 키르쉬만(Kirschmann), 바버(Barber), 모이만(Meumann), 퀼페(Külpe) 등에 의해 행해졌는데 이들은 모두 분트에서 시작되는 소위 '인상 방법'(Eindrucksmethode) 을 따른 것이다. 그것은 일정하게 선택된 미적인 象에서 출발해 그 것들을 분석하는 것이다. '인상 방법'에 대응하는 것으로 '표현 방 법'(Ausdrucksmethode)이 있는데 레만(A. Lehmann)은 일반적인 감정 을 연구하면서 미적 자극을 받으면 호흡이나 맥박의 변화가 나타난다 는 것을 알고 이때의 일정한 表象(혹은 表出)을 연구했다. 슐제(R. Schulze)는 아동들에게 12종의 다른 그림을 보여주면서 그들의 얼굴 에 나타나는 표정 혹은 신체 동작을 사진으로 찍어 연구했다.

색채의 조화나 음의 배합에서 여러 가지 실험을 하고 있는 경험 미 학은 아직 그 탐구 단계에 있다고 할 수 있다. 물론 이런 경험 미학 도 어떤 기본적인 일반 미학의 범위 내에서 연구되어야 하지만 그려 나 미학에 있어서 새로운 방법적 혁신을 일으킨 것이 사실이다.

페히너 미학이 가져다 준 두번째의 중요성은 그의 직접적 요인과 연상적 요인의 구분이다. 여기에서 더 연구되어야 할 것은 어떻게 미 적 연상을 미적 연상이 아닌 다른 연상과 구분하는가이다. 예컨대 작 품이 비싸거나 작가의 명성만 듣고 산 그림을 보고 이 그림을 이해하 지 못하는 소유자는 늘 어떤 연상을 하지만 그것이 미적 연상이라고

할 수는 없다. 쿨페는 미적 연상의 3가지 특징으로 ① 미적 연상은 직접적인 인상과 전체적 통일을 이루어야 하며 우리가 예술 작품을 관찰할 때 갖는 근본 관심에 완전히 종속될 것 ② 자체로 하나의 '觀照價値'(Kontemplationswert)를 나타내야 하고 ③ 주어진 인상과 명확하고 필연적인 연관을 맺어야 한다고 주장한다. 쿨페의 정의는 페히너보다 더 발전되었지만 완전하다고 볼 수 없다. 예컨대 '觀照價値'만 하더라도 왜 대상이나 작품 자체나 혹은 작품에 포함된 자연 자체를 연구하는 대신 그 작품의 표상 내용을 다루어야 하는가는 하나의 문제로 남아 있다.

페히너가 기초를 세운 실험 미학은 점점더 응용 심리학적 방향으로 발전하여 현대에 이르기까지 많은 영향을 미친다. 심리적인 방향을 취하면서도 미학에 있어서 규범적인 요소를 배제하지 않고 종합하려고 시도했던 풀켈트(Volkelt)는 예술을 靈的인 삶의 기본적인 욕구를 충족시키는 것으로 보았으며, 미적 체험이란 자기의 감정을 예술 작품 속에 전이시키는 '감정이입'(Einfühlung)에 의존한다고 주장하는 립스(Lipps)에 있어서 예술적 향유는 결국 객관화된 스스로의 향유가 된다. 프로이트를 중심으로 하는 정신 분석학의 영향을 받은 이론가들은 상상 속에서 性的인 압박감으로부터 해방될 수 있는 상징적인 대용물로 예술을 파악한다. 그로스(Groos)와 스펜서(Spencer)는 예술을 독특한 형식의 유희로 파악했다.

이러한 심리적 방향을 취하는 미학 이론들은 사변 미학이나 규범 미학을 거부하지만 구체적인 사실을 기초로 하는 규범들을 인정하지 않을 수 없다. 립스가 말한 것처럼 미와 예술의 사실들을 탐구하는 미학과 규범이나 요청을 내세우는 미학 사이에 상반성이 존재하는 것은 아니다. 그러나 미학 연구의 방법에서 획기적인 공헌을 했던 심리적 방향을 취하는 이론들이 스스로의 방법만을 절대화시킬 때 많은 한계점이 드러난다. 첫째, 그들이 연구하고 기술하는 대상은 고정되고 전체와 분리된 단편적인 것이기 때문에 전체적 연관이나 변화가 파악되

기 어려우며 둘째, 인간의 심리 상태란 미적인 것과 연관될 때 주관
적이고 비합리적이기 때문에 보편적이라고 할 수 없다. 경험론이 일
종의 주관적 관념론인 것처럼 심리 상태에 의존하는 예술 이론도 결국
주관적인 관념론의 범위를 벗어날 수 없다. 대상을 기술하는 경우에
도 대상의 객관적인 법칙보다는 주관에 나타나는 표상이 중요시되기
때문이다. 셋째, 이러한 방향의 미학 이론에서는 예술의 역사적이고
사회적인 내용이 소홀히 취급되고 그 의미를 잃게 된다. 기술되는 대
상이나 그것을 느끼는 심리 상태는 고립되고 고정된 것이 아니라 역사
적·사회적 발전 속에서 구성되기 때문이다.

2. 예술사회학적 방향*

　미학의 문제들을 예술사회학적인 입장에서 해결하려는 시도가 현대
미학에서 두드러진다. 그러나 예술사회학이라는 개념은 방법상으로뿐
만 아니라 그것이 다루는 대상에 따라서도 일정하지 않다. 우선 용
어상으로 '예술사회학'(Kunstsoziologie)과 　'예술의 사회학'(Soziologie
der Kunst)이라는 말이 사용된다. 이 두 용어가 명확하게 구분되는 것
은 아니지만 일반적으로 예술사회학은 예술을 중심으로 예술과 그것

　* 이 항목의 기술에서 주로 참조한 책은 다음과 같다.
　P. Bürger(hrsg.), *Seminar: Literatur- und Kunstsoziologie* (stw 245).
　H. P. Thurn, *Soziologie der Kunst* (Stuttgart, 1973).
　P. Demetz, *Marx, Engels und Dichter*, Ulstein Buch Nr. 4021/4022.
　Holger Siegel, *Sowjetische Literaturtheorie* (1917〜1940), Sammlung
　　Metzler Band 199.
　Theodor Adorno, *Ästhetische Theorie* (Frankfurt, 1974).
　Max Horkheimer und Theodor Adorno, *Dialektik der Aufklärung*
　　(Amsterdam, 1947).
　R. Bubner, *Ist eine philosophische Ästhetik möglich?* (Göttingen,
　　1973).
　J. Zeitler, *Die Kunstphilosophie von Hyppolyte Taine*(Leipzig, 1901).
　A. Silbermann, *Klassiker der Kunstsoziologe*(München, 1979).

이 발생하는 사회와의 관계를 연구하는 일종의 예술학이라면, 예술의
사회학은 사회학의 입장에 서서 예술의 사회적인 현상을 연구하는 일
종의 사회학이라고 할 수 있다. 예술의 사회학은 경험적인 예술사회
학이라고 불리워지기도 하는데 그것은 변증법적인 예술사회학과 대비
되어 사용될 때이다. 이에 반하여 마르크스주의적인 예술의 사회학이
라 지칭될 때는 오히려 예술사회학의 의미를 포함한다.

렝크(K. Lenk)에 의하면 "예술사회학적인 논쟁들은 처음부터 미적
가치의 영역을 예술 창작의 구체적인 과정에서 나타나는 이 가치의 실
현과 명확하게 결부시키려는 필연성으로부터 나타난다. "[2] 또 "모든
예술사회학적인 시도에서 나타나는 공통적인 특색은 순수미학적이고
예술사적인 인식 방법만으로는 예술 형식(Stil)의 변화와 연관된 문제들
을 충분히 해결할 수 없다는 사실로부터 하나의 특수한 학문 분야로
서의 예술사회학에 대한 합당성을 도출할 수 있다는 생각이다. "[3] 이
러한 주장과 비슷한 의견을 가진 학자들이 만하임(Karl Mannheim),
로타커(Erich Rothacker), 하우저(Hauser) 등이다. 예술 형식의 변화
원인에 대한 탐구가 이들의 관심사이다.

쾰러(Köhler)는 문학사회학에 관한 논쟁에서 다음과 같이 문학사회
학과 문학의 사회학을 구분하는데 예술사회학의 개념 규정과도 연관
이 되고 있다. "문학사회학은 문학의 사회학과 구분된다. 뒤의 것은
주로 경험적인 방향을 취하며 사회학의 한 분야로서 사회학에 정주한
다. 이에 반하여 문학사회학은 문예학의 한 방법이다. 문학사회학을
우리는 역사적이고 사회학적인 문예학이라 정의할 수 있다. 그의 기
본적인 요구는 모든 문학사회학이 역사적으로 그리고 모든 문학사가
사회학적으로 진행되어야 한다는 것이다. 이러한 요청은 대상에 의하
여 부과되는 변증법적인 방법을 내포한다. "[4]

2) P. Bürger, *Seminar: Literatur- und Kunstsoziologie*, S. 61.
3) 같은 책, S. 64.
4) 같은 책, S. 135.

뷰르거(P. Bürger)의 진술에 의하면 예술사회학에 대한 논쟁은 1930 년의 독일 사회학 세미나에서 2 개의 상반된 방향을 보여주었다. 즉 예술사회학의 개념 규정을 사회학적 입장에서 시도하느냐 예술의 입장에서 시도하느냐의 상반성이다. 레오폴드 폰 비제(Leopold von Wiese)는 "예술사회학이 완전히 사회적인 것 즉 인간 관계의 영역에 머물려야 된다"고 주장하는 반면 에리히 로탁커는 "예술 작품으로부터 출발하지 않고는 어떠한 예술사회학도 불가능하다"[5]고 주장한다. 경험적인 예술사회학은 사회학적인 방법을 예술의 영역에 응용하는 학문으로 이해될 수 있으며 이렇게 이해되는 예술사회학의 대상은 주로 예술 체험이다. 예술사회학의 대상을 이렇게 규정하는 근거는 예술 작품은 그것이 미치는 작용에서 비로소 사회적인 행위로 나타날 수 있다는 것이다. 비슷한 방향에서 실버만(A. Silbermann)은 예술의 사회성을 예술 작품 속에서 찾으려 하는 이론들에 반대한다. 그의 반론은 다음과 같다 ; 예술 사회학이라는 이름 아래 오늘날 예술 작품으로부터 출발하거나 창작하는 예술가로부터 출발하는, 즉 예술 창작의 과정을 조명하거나 예술 작품과 그 발전을 사회적인 조건의 척도에 따라서 탐구하는 예술에 관한 관찰들이 수행된다, 이러한 관찰의 대부분은 심리적 · 역사적 · 사회학적 · 심리분석적 · 인간학적 · 철학적 · 미학적 · 형이상학적 · 정치적 · 이데올로기적 인식들을 사용하는데, 그렇기 때문에 방법론적으로 결함이 없는 예술의 사회학이 수행되기 어렵다, 이들의 단점은 예술적인 규범이나 가치를 내세우려 한다든가 다양한 예술 형식의 성격과 본질을 보편적으로 규명하려는 데 있다. 이에 반하여 그가 고집하는 "예술사회학의 첫번째 목표는 예술이라는 사회적 현상의 動的인 성격을 다양한 표현 형식 속에서 명시하는 것이다. … 두번째의 목표는 예술 작품에 대한 보편적으로 이해될 수 있고 확신을 주며 타당성이 있는 접근 방식을 제시하는 것이다. "[6] 그의 이론에 따르면 예술사회

5) 같은 책, S. 147.
6) 같은 책, S. 191f.

학은 정확하게 문화 작용 영역의 한 사회학으로 사회적 예술사, 예술
적인 사회사, 사회학적인 미학으로부터 엄격히 구분되어야 된다는 것
이다. 말하자면 예술 및 예술 작품을 그 자체로 기술하면서 예술 철
학이나 사회적 예술사를 추진하는 것만이 현대 예술사회학의 과제가
아니며, 오히려 예술의 삶에 대한 근본적인 연관성을 구조기능적이고
행동주의적인 분석을 통해 개별적·종합적으로 해명하는 데 그 과제가
있다는 것이다.

이에 반하여 아도르노(Adorno)는 《예술사회학의 명제》에서 실버만
이 주장한 대상 규정에 대하여 항의를 하고 그에 반해 변증법적이고
유물론적인 대상 규정을 내세운다. 그는 예술사회학을 예술 작품의 작
용에 대한 경험적인 파악에 한정시키는 데 반대한다. 왜냐하면 예술
작품의 작용은 사회적인 규제나 권위와 같은 사회적 구조에 의존하기
때문이다. 그가 제시한 7개의 명제는 다음과 같다.7) ① 예술사회학은
예술과 사회의 관계에서 나타나는 모든 관점을 포함해야 한다. 예술
작품의 사회적인 작용과 같은 일부분의 관점에 제한되어서는 안 된
다. 왜냐하면 이러한 작용 자체도 결국 전체적인 관계 속의 한 요소
에 불과하기 때문이다. ② 예술사회학의 연구는 경험적인 예술사회학
과 대치되지 않는다. ③ 예술 및 예술에 연관된 모든 것이 사회적 현
상인가라는 문제 자체가 하나의 사회학적 문제이다. ④ 예술 작품은
주관적인 성찰에 한정된 것이 아니기 때문에 그 작용만을 강조하려는
것은 과학적인 태도가 아니다. 그러므로 작용의 연관성을 다룰 때 예
술 작품의 정신적인 규정이 포함되어야 한다. ⑤ 예술의 초가치성이
라는 문제에 대한 모든 논쟁은 이미 지나간 과거사에 속한다. 가치 문
제를 떠난 예술을 내세우는 이론은 독단적이고 유치하다. 가치와 超
價値를 구분하는 것 자체가 허위 의식의 소산이며 비합리주의적이고
독단적인 가정에 의한다. ⑥ 가치 초월성과 사회 비판적인 기능은 서
로 부합될 수 없다. 예술의 사회적인 작용을 유일한 기준으로 삼는다

7) 같은 책, S. 204ff.

는 것은 단순한 同意異語의 반복에 불과하다. 결국 사회 비판을 포기하고 현상 유지를 추구하는 것에 불과하다. ⑦ 예술에 있어서의 매개라는 개념은 사실 자체 속에 들어 있는 개념이며 사실과 그에 접근하는 어떤 것 사이에 들어 있는 개념이 아니다.

호니크스하임(Honigsheim)은 예술사회학의 과제와 연관해서 다음과 같은 연구 영역을 제시한다. 8) ① 예술가로서의 기능을 행사하는 소수 집단의 형성 과정 ② 이러한 방식으로 형성된 예술가 집단에서 문제되는 사회화의 방식 ③ 독자 및 관객의 사회적 구조 ④ 예술가와 예술 감상자의 관계 ⑤ 예술가와 감상자 사이의 매개체에 관한 문제 ⑥ 예술학과 비평가의 관계 ⑦ 예술과 예술 매매의 관계 등이다.

이상에서 예술사회학의 연구 대상이 일치하지 않으며 상반된 견해가 나타날 수 있음을 살펴보았다. 이들에게서는 대상 규정에 차이가 나타날 뿐만 아니라 이와 더불어 방법론상의 차이도 나타난다. 결국 실증주의와 변증법적인 사회 이론의 차이다. 실버만은 예술 작품의 작용을 경험적으로 제시할 수 있는 사회적 사실로 보았으며, 예술사회학의 과제는 이러한 형태의 사실들을 확정하는 것이다. 헤겔과 마르크스의 입장에 서 있는 아도르노에게는 모든 사회적 사실이란 단순하게 주어진 것이 아니라 그것이 포함되어 있는 사회적인 전체성에 의해서 조건지워지기 때문에 '매개된'(vermittelt) 것이다. 여기서 주목할 것은 아도르노가 말하는 예술 작품과 사회의 매개는 어떤 사회 기관 속에서가 아니라 근본적으로 예술 작품 자체 속에서 추구되어야 한다는 것이다. 예술가가 그들을 앞서간 예술가들의 작품 속에서 발견하는 재료 자체가 역사적으로 구성된 것이기 때문에 예술가와 사회의 상호 작용은 예술적인 자료에서부터 시작하는 것이다. 결국 실증주의자인 실버만에게 예술사회학의 중심 대상이 되며 그것의 학문적인 성격을 보증해 주는 것은 경험적으로 파악될 수 있는 예술 작품의 작용인 데 반하여 변증법주의자인 아도르노에게 그것은 결코 예술사회

8) 같은 책, S. 160ff.

학의 근거가 될 수 없다. 아도르노에게는 예술사회학이 다른 사회적 현상들과 결부되어 전체 사회적인 이론의 영역 안에서만 규명될 수 있다. 예술 작품의 작용을 다양한 조건들에 비추어 연구하는 가능성의 문제 같은 것이 실버만에게서는 배제된다.

또 실버만은 예술 작품의 구조인 형식과 내용의 문제를 예술사회학에서 배제하는 반면 아도르노는 그것을 포함시킨다. "이렇게 실버만의 예술사회학에서 예술 작품이 괄호 속으로 묶여지는 이유는 한편으로 비합리적인 예술 개념으로부터 다른 한편으로는 실증주의적인 과학 이해로부터 설명되어질 수 있다. 예술 작품의 분석에서 회화·음악 혹은 문학 등의 소위 비합리적인 내용은 일정한 대상으로서 파악되지 않는다는 사실을 인정할 때 실버만은 합리적인 예술 분석의 가능성을 의문시하고 있다. 그러나 그것은 러시아의 형식주의 및 프라그의 구조주의 이래 문예학이나 예술학에서 이미 극복되었다고 할 수 있는 예술 개념으로 되돌아가는 것을 의미한다."[9]

가치중립성은 실증주의의 철학에서 나타나는 과학성의 요구에 합당하는 핵심 개념이다. "그러나 우리가 분명히 해야 될 사실은 가치 문제를 배제하는 것 자체가 학문적인 연구에 앞서는 가치 결단에 의존한다는 사실이다."[10] 경험사회학에서 주장하는 가치 중립성은 결국 예술사회학의 비판적인 안목을 위축시킨다.

일반적으로 예술사회학은 미학의 대상인 예술의 문제를 사회적인 현상으로 파악하려는 시도라고 할 수 있으며 이때 예술의 내용 및 그것이 창작되는 과정, 예술의 작용, 예술 감상, 예술의 매개체 및 예술 교육 등과 같은 다양한 문제들이 경험적·비판적으로 다루어져야 한다. 예술을 사회적 현상으로 규정하고 사회와 연관해서 그 본질을 규명해 보려는 시도는 일찍부터 나타났다. 그러나 학문으로서의 연구는 19세기 중엽에 시작되었다고 할 수 있다. 예술을 사회와 연관시

9) 같은 책, S. 149.
10) 같은 책.

키고 그것을 이데올로기로서 파악한 사람은 마르크스(Karl Marx)이다.
마르크스와 엥겔스(Friedrich Engels)에서 출발한 상부 구조로서의 예술
파악은 러시아의 미학자 플레하노프(Georgi Valentinovich Plechanov)를
거쳐 레닌(Nikolai Lenin)의 예술 이론에 이르고 브레히트(B. Brecht)
로 이어진다. 이와는 다른 방향에서 예술을 사회 현상으로 파악하려는
경험적인 예술사회학이 나타났는데 그 선구자로 보통 덴을 들고 있
다. 그 후 기요, 파노프스키(Erwin Panofsky), 골드만(L. Goldmann)
등의 예술 사회학자들이 그 전통을 잇고 현대에 들어서면서 하우저,
벤야민(V. Benjamin), 루카치(G. Lukács), 아도르노 등이 이 방향을 발
전시킨다.

 그러나 이러한 두 방향의 구별은 그렇게 엄격한 것은 아니다. 예컨
대 벤야민, 루카치, 아도르노 등은 오히려 마르크스주의적인 미학 방
향에 많은 연관성을 갖고 있으며, 경험적인 예술사회학과 마르크스주
의적인 예술사회학을 조화시키려는 중간적인 입장에 있다고 할 수 있
다. 물론 이 세 사람들도 그들의 입장이 일치하는 것은 아니며 상당
한 차이가 있다. 그러나 그들은 모두 오늘날 마르크스의 예술론을 기
초로 하면서도 정통적인 마르크스주의 미학으로부터 배척을 받는 점
에 있어서 운명을 같이한다고 할 수 있다. 다음에서는 예술과 사회의
연관성을 미학의 근본 문제로 다루는 점에서 같은 방향을 걷는다고 할
수 있는 마르크스주의 미학, 현대 프랑크푸르트 학파의 미학 이론을
대표하는 아도르노의 미학 그리고 고전적인 의미에서 프랑스의 예술
사회학을 대표하는 덴과 기요의 예술 이론을 간단하게 소개하겠다.

(1) 마르크스주의 미학
1) 칼 마르크스(1818~1883)
 마르크스와 엥겔스는 엄격한 의미에서 미학의 문제를 연구하지도
않았고 그에 대한 체계적인 저술을 하지도 않았다. 또한 이들의 많은
저술은 공동 작업의 결과였기 때문에 마르크스와 엥겔스를 구분하여

어떤 것이 마르크스의 사상이고 어떤 것이 엥겔스의 사상인가를 명확히 말하기가 어렵다. 많은 사람들이 문학비평가로서 엥겔스의 우위성을 인정하지만 다음에서는 이 두 사람의 철학과 미학을 한 데 묶어 마르크스의 이름 아래 다루려 한다.

노년기의 마르크스는 그가 좋아했던 작가인 발작(Balzac)에 대한 방대한 연구를 계획했으나 실현되지 않았다. 서간문, 수기, 혹은 그의 저서들 속에 미학에 관한 단편적인 내용이 나타나며 오히려 그의 철학 체계로부터 예술이나 미에 대한 사상을 추출할 수 있을 뿐이다. 즉 마르크스와 엥겔스에서는 자연·사회·사고 등의 발전을 통일적인 역사 과정으로 파악하려는 역사학이 핵심이 되기 때문에 이러한 역사학, 그들의 용어로 말하면 사적 유물론의 견지에서 예술이 파악된다. 사적 유물론의 핵심은 생산 관계에 의존하는 계급간의 투쟁을 역사 발전의 요인으로 규명하는 것과 사회의 구성을 상부 구조와 하부 구조로 나누고 그 의존 관계를 밝히는 것이다. 예술은 마르크스의 주장에 따르면 상부 구조에 속하고 생산 관계가 중심이 되는 하부 구조의 발전에 의존한다. 마르크스는 사유와 모든 이데올로기를 생산 관계의 발전에 뒤따르는 자연적이고 필연적인 발생으로 파악한다. 이념적인 것이 순수한 본질로서 존재한다거나 그 자체로 순수하게 파악되는 어떤 것이 아니고 항상 사회적이고 물질적인 조건에 결부되어 있으며 이러한 연관 속에서만 규명되어야 한다는 것이다. 보편적인 의식은 현실을 떠나 있는 자유로운 현상이 아니고 경험적인 사실성 속에서 항상 제시된다는 것이다. 이것이 그의 미학 이론에 있어서 방법론적인 출발점이다. 종래의 철학에서는 내부로부터 즉 이론적인 해석의 방법으로(헤겔) 혹은 '이해'의 방법으로(딜타이) 혹은 직관적인 인식으로(크로체) 예술 작품의 정신적인 내용을 파악하려 한 반면, 마르크스는 반대로 외부로부터 예술 작품의 사회적인 내용을 연구 대상으로 삼았다.

그러나 마르크스 자신 그의 이데올로기 개념을 예술에 철저히 적용할 수 없었다. 다시 말하면 상부 구조에 속하는 예술이 예외없이 하

부 구조의 발전에 따라 변화된다는 생각을 철저히 추진할 수 없었다.
그것은 마르크스 미학의 열쇠가 된다고 할 수 있는《정치 경제학 비
판》서문에 나타나는 다음과 같은 말 속에 잘 나타난다. "그러나 어려
운 점은 희랍의 예술과 서사시가 일정한 사회적 발전 형태에 결부되
었다는 것을 이해하는 데 있지 않다. 오히려 희랍의 예술이나 서사
시가 아직도 우리에게 예술의 기쁨을 유지해 주고 어떤 의미에서
규범 혹은 능가될 수 없는 典型으로서의 타당성을 갖는다는 데 있
다. "11) 다시 말하면 희랍의 사회 발전과 깊은 연관이 있는 희랍의 예
술들이 그러한 사회 형태가 사라져버린 오늘날에도 우리에게 심오한
예술감을 불러일으켜 주고 시대를 초월한 보편적인 예술성을 지닌다
는 사실이 마르크스의 철학으로 해결할 수 없는 어려움이라는 것이다.
마르크스의 미학은 그의 다른 모든 철학에서와 마찬가지로 예술의 발
전이라는 문제에 있어서도 변증법을 적용하려 한다. 변증법은 시간적
인 것과 영원한 것, 역사적 가치와 절대적 가치의 모순을 지양 종합
하려는 시도이고, 예술의 발전에 있어서도 예술의 독자적인 영역과 하
부 구조인 생산 관계에 의존하는 상부 구조로서의 예술을 조화시키려
하지만 예술에 있어서는 철학이나 종교에서보다도 그 관계가 대단히
개방적이기 때문에 문제가 생기는 것이다.

결국 마르크스의 미학을 수용·발전시키는 데 있어서 극단적인 2 개
의 가능성이 나타난다. 그 하나는 레닌의 경우처럼 마르크스의 이론
특히 상부 구조와 하부 구조의 도식을 독단화시킴으로써 예술의 反映
理論을 고집하는 방향이다. 이렇게 되면 예술은 黨에 의하여 조정되
는 정책을 반영하는 선전의 도구로 化할 위험성이 있다. 이와 대치되
는 방향으로 미학에서 마르크스의 입장을 어느 정도 수정하고 상부
구조 자체의 독립성을 인정하고 예술에 자율적인 진리나 진리를 예견
하는 기능을 인정하려는 방향이다. 말하자면 예술과 사회의 관계에서
변증법을 강조하는 입장이다. 비판적인 사회 이론을 추구하는 블로흐

11) 같은 책, S. 238.

(Ernst Bloch), 아도르노, 루카치 등에서 이러한 주장이 나타난다. "비판적인 사회 이론은 예술 작품을 상부 구조에 소속시킴으로써 물질적인 생산과 구분한다. 동시에 예술 작품을 물질적인 생산 관계나 주도적인 실천 일반과 대립시키는 反立的이고 비판적인 안목은 아무런 반성도 없이 여기저기서 생산에 관해 언급하는 것을 금하고 있다."[12]

마지막으로 마르크스의 미학 특히 그의 예술 파악에 중요한 암시를 주는 '시킹겐 논쟁'을 들어보겠다. 이 논쟁은 마르크스와 엥겔스가 독일의 사회주의자겸 노동 운동 지도자인 페르더난트 라살레(Ferdinand Lassalle, 1825~1864)의 희곡 《프란츠 폰 시킹겐》에 관한 비평을 기초로 시작한 논쟁이다. 이 희곡의 테마는 종교 개혁과 농민 전쟁의 문제였다. 주인공인 시킹겐(Sickingen)은 기사 계급의 지도자로서 황제인 칼 5세에게 루터 및 독일 기사들을 도와 로마와 싸우라고 호소한다. 황제가 이러한 호소를 거절하자 그는 기사들을 통합하여 로마를 대표하는 독일의 제후와 결판을 내려 한다. 이렇게 하여 트리어의 제후를 무너뜨리고 독일 황제를 공격하려 하지만 트리어의 공격은 장기전에 돌입한다. 황제가 그와 공모한 자들을 국법으로 처형하겠다고 위협하자 그들은 궁지에 몰린다. 그의 친구가 절망적인 저항 계획을 세우지만 시킹겐은 이제 기사들을 신뢰하지 않고 봉기를 준비하고 있는 농민과 연합하려 한다. 그러나 때는 이미 늦었고 그는 중상을 입고 성으로 운반된다. 친구 후텐이 시킹겐 곁으로 몰래 숨어들어 왔지만 둘은 이미 모든 것이 끝났다는 것을 알았다. 결국 후텐은 친구의 시체 옆에서 농민들의 패배를 예언하고 시킹겐의 투쟁이 다음 시대에 나타날 혁명의 과제라고 독백을 하게 된다.

라살레는 이 비극을 1848년의 독일 혁명에 대한 응답으로 기획했으며 1859년 봄에 방대한 원고를 마르크스와 엥겔스에게 보내어 비평을 요청했다. 라살레가 그의 희곡에서 예시하려 하였던 것은 개인의 의지에 대한 역사의 우월성이었다. 그는 주인공의 개인적인 운명에

12) 같은 책, S. 239.

중점을 두지 않고 주인공을 이끌어가고 있는 객관적 정신, 다시 말하
면 그 시대의 이데올로기를 부각시켜 개인의 비극을 다루려 한 것이다.
　그러나 마르크스와 엥겔스는 라살레의 희곡을 객관적 정신의 표현
으로 간주하는 대신 역사와 동떨어진 주관적인 모험으로 간주하였다.
마르크스는 라살레가 주인공의 선택에 있어서 근본적인 오류를 범했
다고 비판한다. 말하자면 주인공 시킹겐은 당시의 시대적인 모순을
대변할 만한 인물이 못 된다는 것이다. 그는 자신의 냉소적인 현실적
정책만으로 역사를 바꿀 수 있다고 믿는 개인주의자이다. 역사의 객관
적 사실을 분석하지도 못한 채 제왕의 관에만 연연한 모험가이다. 라
살레가 최선을 다하여 사회적 구조 속에 집어 넣으려 했던 그의 비극
은 결국 주인공의 심리학적·도덕적 비극을 벗어나지 못한다. "시킹겐
은 결코 참다운 혁명가가 아니었으며 단순히 환상 속에서 반역하는 독
특한 성격의 소유자였다."13) 더욱 라살레는 역사에 대한 윤리적 해석을
시도했지만 주관과 객관의 변증법적인 조화를 이루는 데 실패하였다.
그의 비극은 한편으로 역사 자체의 진행에 따라 진전하고 다른 한편
으로 주인공 개인의 행위에 따라 표류하고 있기 때문에 아무런 희망
도 없는 막다른 골목으로 귀착된다. 주인공이 파멸한 것은 결국 그
자신의 결함에서보다는 사회적인 발전을 깊이 분석할 수 없었던 모험
가들에게 나타나는 불가피한 숙명이다. 그러므로 그의 종말은 비극
적인 것으로 간주될 수 없다. 비극은 역사에 의해 주도되고 규정되어
야 한다. 모험을 즐기는 방랑 기사이며 봉건 시대의 잔재인 시킹겐은
시민 사회가 성숙되면서 파멸할 수밖에 없는 운명이었다. 그는 영웅
이 아니라 오히려 일종의 비참한 인간 즉 역사적 발전에 의하여 파멸
될 운명을 타고난 기사 계급의 대표자에 불과했다.
　마르크스와 엥겔스의 이러한 비판은 근본적으로 헤겔의 정신 속에
서 이루어진다고 할 수 있다. 문학의 장르와 소재는 긴밀하게 연관된
다. 비극은 진보적인 계급을 대표하는 혁명가 예컨대 농민 전쟁의 지

13) Peter Demetz, *Marx, Engels und die Dichter*, S. 111.

도자 뮌쩌(Thomas Müntzer)와 같은 사람을 주인공으로 택해야 한다. 이러한 마르크스의 주장은 예술이 과거의 사건들을 어떻게 선택하고 기술하는가라는 미학적인 문제보다도 오히려 그러한 예술이 현대와 연관해서 어떠한 영향을 미칠 수 있는가에 중점을 두는 것 같다. 시킹겐보다는 뮌쩌를 주인공으로 선택한 비극이 다가올 혁명이나 계급 투쟁에 더 많은 효과를 미칠 수 있다고 믿었기 때문이다. 이렇게 되면 예술은 그 시대의 단순한 반영이 아니라 시대를 예견하는 예언적 역할을 하게 된다.

이에 대하여 라살레는 주인공 선택이 옳았다는 것을 단호하게 변호한다. 마르크스의 견해는 독단적이고 그 자신 역사적 사실을 잘못 평가하는 데서 나온 것이다. 마르크스와 엥겔스는 농민 전쟁을 저변 계급의 진보적인 활동으로 생각하지만 이들이 쟁취하려 한 정치적 이념이 미래가 아니라 과거에 속한다는 사실을 인정하려 들지 않는다. 농민 전쟁 역시 라살레의 견해로는 혁명적이라기보다는 반동적이었다. 뮌쩌가 시킹겐보다 더 영웅적일 필연성이 없다. 뮌쩌 역시 종교적 환상에 빠져 있는 사람이다.

물론 이러한 논쟁은 미학적인 것이라기보다는 역사적·철학적인 논쟁이었다. 그러나 라살레는 그의 희곡에 나타난 주인공 시킹겐이 정치적으로 비판되는 구체적인 인물이 아니라 가공적인 인물이라는 사실을 강조한다. 예술 작품은 역사적 기술이나 정치적 보고서와는 달라야 된다. 작가는 주인공을 이상화할 수 있으며 또 그렇게 하는 것이 그의 특권이다. 비극에 대한 헤겔의 이념과 당시의 경제 주도적인 사상 사이를 우왕좌왕하면서 물론 라살레는 마르크스와 엥겔스의 비판에 대한 자신의 입장을 끝까지 관철할 수 없었지만, 마르크스와 엥겔스에 있어서 소홀히 다루어진 예술가의 독창성을 지적하는 데 큰 공헌을 했다고 할 수 있다.

2) 플레하노프(1856~1918)

러시아 사회민주주의의 아버지라 불리우는 플레하노프는 처음에 레

닌과 더불어 러시아 혁명을 수행하는 데 있어서 철학적으로 미학적으로 많은 공적을 쌓았지만 나중에는 레닌과 갈라져 혁명에 대해 부정적인 입장을 취하게 된다. 그의 대표적인 미학 저서로는 《주소 없는 편지》(1899~1900), 《사회학의 입장에서 본 18세기 프랑스 문학 및 회화》(1905), 《예술과 사회 생활》(1912) 등이다. 예술사회학과 연관된 그의 주안점은 다음과 같다.[14]

첫째, 고고학적인 문헌을 토대로 예술의 발생 동기를 규명하는 데 있다. 또한 그와 병행하여 문화 민족에 있어서의 예술은 복잡한 이념과 연관되어 있다는 사실도 간과하지 않았다. 그의 예술사회학적인 입장은 사회학에 적용시킨 다원의 진화론이라는 특색을 갖고 있다.

둘째, 예술을 밑받침해 주고 있는 한 민족의 정신은 그 민족의 역사적이고 사회적인 발전에 의존한다는 것이다.

세째, 예술사회학이 수행하는 예술 현상의 사회적인 추출은 예술에 대한 방향 제시가 되어서는 안 된다. "예술에 대하여 이러이러한 방향으로 나아가야 된다고 말할 수 있는 세력이 이 세상에는 결코 존재하지 않는다. 그것은 과학적인 사고나 철학적인 사고의 방향을 제시할 수 있는 세력이 존재하지 않는 것과 똑같다."[15]

네째, 이념 없는 예술은 참다운 것이 못 된다. 예술적으로 구성될 수 없는 이념을 가진 예술 작품이 잡지와 같은 간행물이다. 참된 예술의 요구를 유지하는 것이 예술가의 과제이다.

다섯째, 예술은 근본적으로 참여하는 예술이 되어야 한다. 참여한다는 것은 단순히 기사를 써서 전달하는 것이 아니라 예술과 결부된 사회적 이념을 예술적으로 묘사하는 것이다. 플레하노프는 푸쉬킨(Aleksander Sergeevich Pushkin)의 문학과 프랑스 낭만주의 예술 속에서 순수 예술의 전형을 본다. "예술적인 창작에 열렬한 관심을 갖고 있는 예술가들이 예술을 위한 예술의 방향으로 기울어지는 것은 그들을

14) A. Silbermann, *Klassiker der Kunstsoziologie*, S. 53f.
15) 같은 책, S. 56.

둘러싸고 있는 사회 환경과의 절망적인 불화 때문에 발생한다. "16)

여섯째, 그는 미학의 기초로서 철학적 인식을 강조하고 그 자신 유물론적인 역사 이론을 전개한다. 그러나 그의 예술 인식은 많은 한계점을 보인다. 예술을 위한 예술의 사회적인 조건을 철저히 규명할 수 없었을 뿐만 아니라 예술 작품이 이념과 결부된다는 그의 주장도 많은 한계를 나타낸다. 예컨대 표현주의 예술이 이념을 갖지 않는다고 비난하며 이 예술 방향의 공적을 단지 기술의 문제에만 제한시킬 때 그는 표현주의 예술을 철저하게 이해하지 못했다고 할 수 있다.

이상에서 말한 것을 좀더 자세히 설명하려 한다. 플레하노프는 연구의 결과보다도 방법의 역할을 중시한다. 연구의 결과가 잘못되는 경우는 옳은 방법을 적용하여 개선할 수 있지만 방법이 잘못되면 옳은 결과에 이를 수 없다는 것이다. 옳은 방법을 적용하는 예술학자들은 예술의 근원을 형성하는 사회 생활의 특수성을 해명하고 예술과 사회적 근원의 올바른 연관성을 규명하는 데서 그 과제를 찾아야 한다. 이러한 과제의 해결에서 많은 오류가 나타난다. 예술 발전의 근원을 너무 협소하게 파악하고 이러한 발전을 규정하는 주요인을 부수적인 요인과 혼동하는 경우라든가 사회 생활과 예술 발전의 관계를 기계적으로 해석하는 경우가 이에 해당한다. 이러한 방법적인 오류들을 플레하노프는 미학과 문예학에서 밝혀내고 해결하려고 노력하였다. 그는 이런 문제들을 해결할 수 있는 代案으로 몇 개의 명제를 내세우며 이들의 도움으로 사회의 경제적·정신적 구조 속에서 예술적인 이념이 차지하는 위치를 규정하려 한다. 여기서 중요한 것은 경제적인 조건과 예술적인 인식의 형식들에 대한 복잡한 관계의 과학적인 규명이다. 이들 사이를 매개하는 요소로서 플레하노프는 '중간 기관'(Zwischen-instanzen)을 들고 있다. 그는 그것을 '정신과 도덕의 상태'라 표현한다. 이것은 다소 추상적인 성격을 갖는 것 같지만 그는 아주 구체적이고 사회적인 범주를 안목에 두고 있다. 그가 내세우는 이와 같은

16) 같은 책, S. 58.

특징들은 사회 구조의 전체적인 모습을 파악했다고 할 수는 없지만 이러한 구조 속에 内在하는 특수한 논리를 제시하려고 하는 점에서 중요하다.

미의 문제에서 플레하노프는 유물 변증법의 원칙을 고수한다. 그는 전통적인 미학의 일면성을 거부하는 반면 여기서 나타나는 합리성을 받아들인다. 그는 대상의 객관성 및 사물의 독자성을 인정한다. 따라서 미의 객관성을 이해하고 인간의 미적인 표상에서 나타나는 내용들이 대상의 객관적인 특성에 의존한다는 사실을 인식한다. 여기서 가장 중요한 것은 미적 지각의 성격을 규명하는 데 플레하노프가 사용한 '이념의 연상'이다. 인간의 지각은 복합적인 이념과 연상 작용을 이루며 대상의 형식이나 이미 알려진 사물과의 연관성을 통해 발생한다는 것이다. 플레하노프는 미적인 표상에서 선험성을 주장하는 칸트의 의견에 반대하고 후천성을 주장하는 다윈의 명제에 눈을 돌린 것이다. 그는 많은 종족이나 인종에서 각각 다른 미적 표상을 갖고 있다는 사실을 연구한다. 다윈은 인간의 미적 지각에 복합적인 이념이 후천적으로 작용을 하고 있다는 확신을 하거니와 플레하노프도 이러한 명제를 받아들이고 발전시킨다. 관념론적인 인식론을 주장하는 사람들은 이러한 방법이 절대성을 갖지 못한다는 이유로 그것을 인정하려 하지 않는다. 물론 미를 연상 작용과 결부시켜 해명하려는 시도가 이전에 나타났다. 대표적인 예가 앞에서 소개한 페히너의 경우이다. 그러나 미의 형식이 너무 주관적으로 파악되었고 연상의 내용이 구체적으로 표현되지 않았기 때문에 커다란 효과를 얻을 수 없었다. 플레하노프는 연상의 이론을 사회적인 심리학의 이론으로 보충하려 한다.

다음으로 중요한 것은 예술적인 인식과 과학적인 인식의 관계이다. 다시 말하면 예술 이론과 예술 창작이 어떻게 조화를 이루는가의 문제이다. 마르크스주의자인 플레하노프는 예술을 이데올로기로서 파악한다. 예술은 사회적 현실의 반영이며 그러므로 참다운 예술은 사실주의적 예술일 뿐이다. 사실주의가 삶의 현상을 전형적으로 보편화시

켜 반영하는 데 反하여 자연주의는 총체성이 결여된 부분적인 현상들을 그대로 반영하는 데 차이가 있다. 고전적인 사실주의에서 규범성을 규칙으로 내세우는 반면 플레하노프가 이상으로 하는 사회적 사실주의에서는 이러한 규범이 거부된다. 왜냐하면 그것은 사회 생활의 역사적인 발전에 대한 전망을 반영할 수 없기 때문이다. 이러한 규범은 변증법적인 특색을 갖지 않기 때문이다.

플레하노프가 예술의 본질에 대한 문제를 규명하려 할 당시에 러시아나 서구의 미학 분야에 이미 많은 연구가 수행되고 있었다. 그러나 여기서 나타나는 대부분의 해답들은 예술의 독자성을 절대화시키고 예술을 그 자체로 파악한다거나 어떤 객관적인 이념에 의해서 파악하려는 시도들이었다. 예술의 내용이라는 객관적인 근거가 무시되거나 다른 것과의 전체적인 연관성이 도외시된 채로 파악되었다. 예컨대 뗀이 주장하는 예술 규정의 3요소 즉 환경, 종족, 역사적 순간들의 상호 작용은 원인과 작용이라는 근본 문제를 도외시했다. 이런 모든 것의 근거에는 생산력과 생산 관계가 작용한다는 이념 아래 플레하노프는 미학을 예술의 내용을 중심으로 전개시키는 점에 있어서 헤겔의 입장과 유사하다. 미학의 중요한 과제를 그는 인간의 사회적·도덕적 노력이 미의 이해에 어떠한 변화를 가져올 수 있는가를 밝히는 것이라고 말했으며, 예술 작품에 있어서의 미는 항상 이념적이고 도덕적인 의미와 연관된 내용을 갖는다고 했다. 그는 인간이 언어를 통해서 사상을 전달하는 반면 예술을 통해서 감정을 전달한다고 주장하는 톨스토이의 의견을 반박하고 예술도 감정과 사상을 동시에 전달한다고 주장한다. 여하튼 플레하노프는 마르크스의 예술 이론을 그대로 답습하지 않고 스스로의 철학을 밑받침으로 예술과 사회의 관계를 사변적이 아닌 구체적인 예시를 통하여, 즉 고고학적 연구 자료를 통하여 밝힌 점이 특이하다고 할 수 있으며, 이에 반하여 그의 미학은 수미일관한 체계를 드러내 주지 못하는 단점을 지니고 있다.

플레하노프의 이론은 원래 그를 앞서간 러시아의 미학자 체르니셰

프스키(N. Tschernyschewski)의 이론에 대한 논쟁에서 시작되었다. 체르니셰프스키는 그의 논문《현실에 대한 예술의 미적 관계》(1855)에서 칸트로부터 헤겔에 이르는 독일 관념론의 美概念을 반박하고 "미는 삶이다"라는 명제를 대비시킨다. "미는 객관적인 현실 속에서 완전하며 그렇기 때문에 인간을 만족시킨다. 예술은 이러한 현실로부터 발생하며 현실 속에 나타나는 미의 부족함을 보충하려는 인간의 욕구에서 나타나는 것이 아니다."[17] 즉 살아 있는 객관적인 미는 예술가나 예술을 통해서 보충될 필요가 없으며 예술가는 최선을 다해서 현실의 미를 파악하거나 모방하거나 재생해야 한다는 것이다. 이러한 주장을 비판하고 나선 플레하노프는 체르니셰프스키의 명제가 관념론에서 벗어났지만 변증법을 경시하기 때문에 다시 관념론으로 되돌아온다고 주장한다.

그 후 플레하노프와 정치적으로 적대 관계에 있었던 레닌은 미학 이론에서도 플레하노프에 反해 체르니셰프스키의 명제를 옹호하고 나선다. 일정한 상황의 역사적 현실을 그대로 절대화시키는 시도를 거부하는 플레하노프의 입장이 오히려 관념론적이라고 비판된다. 레닌은 철저한 反映說(Widerspiegelungstheorie)을 예술 이론에 적용시키고 당에 의해서 추진되고 당과 결부된 黨文學(Parteiliteratur)을 내세운다. 또한 모든 주관주의를 배격하고 객관주의를 주창하며 예술로부터 신비주의적인 색채를 제거하려 한다. 레닌의 플레하노프에 대한 비판은 톨스토이 해석에서도 나타난다. 플레하노프가 톨스토이를 민중과 거리가 먼 귀족주의라고 비난하는 반면 레닌은 톨스토이가 당시 러시아 사회의 모순을 드러내 준 공적을 내세워 톨스토이를 옹호한다.

경직된 당파성을 강조하는 레닌의 입장에 비하면 변증법적인 예술 이론을 내세우는 플레하노프의 입장은 오히려 많은 융통성을 내포하고 있다고 할 수 있다. 예컨대 예술 비판의 과제를 그는 한편에서는 예술 현상에 상응하는 사회적 가치를 추출하는 데서, 다른 한편으로

17) 같은 책, S. 121.

는 예술적인 가치 자체를 평가하는 데서 찾았던 것 등이다.

 3) 브레히트(1898~1956)

《갈릴레이의 생애》등의 희곡 작가로 알려진 독일의 詩人 브레히트를 미학자로 다룬다는 것은 다소 이상한 느낌이 든다. 20권으로 된 수르캄프 출판사에서 나온 그의 선집 중 18, 19권이 《문학 및 예술에 관한 저술》이라는 제목을 갖고 있을 뿐 그가 직접 미학에 관한 체계적인 이론을 내놓은 것은 아니다. 그러나 현대로 넘어오면서 예술사회학적인 방향에서 미학이라는 제목으로 체계적인 저서를 낸 사람은 루카치와 아도르노 등의 소수에 불과하고 대부분 예술에 관한 이론을 전개시키고 있을 뿐이다. 브레히트도 이 중의 하나이다.

 브레히트의 예술론과 연관해서 언급해야 될 3가지 문제가 나타난다. 첫째는 30년대의 예술사회학적인 논쟁이고, 두번째는 아리스토텔레스의 카타르시스(Katharsis) 문제와 대비되는 그의 '疎隔理論'(Verfremdungstheorie)이며 마지막이 루카치와의 논쟁에서 정점을 이루는 사실주의에 관한 문제이다.

 ① 브레히트-벤야민-아도르노의 예술사회학적 논쟁

 이 논쟁은 브레히트의 작품 《드라이그로쉔오퍼》《Dreigroschenoper》(1828)의 영화화에서 시작된다. 이 작품의 영화 제작권을 서독의 한 영화 회사에 넘기면서 브레히트는 자신이 감독에 참여할 수 있는 권리를 유보했다. 그러나 계약과 달리 영화 회사는 브레히트의 참여를 거부하고 많은 자금을 들여 이 영화를 제작하기 시작했다. 브레히트는 결국 제소를 했고 판결은 브레히트에게 불리하게 났다. 브레히트는 이 재판을 '사회학적인 실험'으로 명명했다. 말하자면 예술의 자율성이 자본의 횡포 속에 유지될 수 없다는 사실을 증명하는 것으로 판단했다. 예술의 자율성이 실현될 수 없다면 그것은 동시에 이 이론이 맞지 않는다는 것을 의미한다는 말이다. "브레히트는 예술의 자율성을 마르크스가 의미하는 이데올로기로서 즉 진리와 비진리의 모순적인 통일로서 파악하는 것이 아니라 단순한 환상으로 파악하게 되었다."[18]

즉 서구 사회에서 예술의 자율성은 실천과 맞지 않고 철저하게 제도화 되었으며 이 제도는 예술 생산자와 예술 수용자의 태도를 미리 규정한 다는 것이다. 자율적인 예술이 불가능해짐과 동시에 예술은 상품화되 지 않을 수 없으며 예술의 상품화는 또다시 예술의 자율성을 불가능하 게 만든다. 예술에 대한 개념이 은연중에 제도적으로 형성된다는 그의 주장은 예술의 상품화 현상과 더불어 예술과 사회 제도의 관계를 문 제삼기 때문에 예술사회학적인 논쟁이 된다고 할 수 있다.

아도르노와 벤야민은 원칙적으로 브레히트의 입장 즉 예술의 자명 성에 대한 거부라는 입장에서 의견이 일치하지만 세부적인 문제에서 의견을 달리한다. 브레히트는 예외없이 모든 예술이 자본과 제도의 지 배 아래서 상품화되지 않을 수 없다고 주장하는 반면, 아도르노는 예 술의 상품적인 성격이 각 예술에 따라 차이가 있다고 주장한다. 예술 의 상품화 현상에 비해 새로운 기술에 의한 예술의 변혁 문제가 브레 히트에게서 그다지 중요한 역할을 하지 않는 반면, 벤야민은 오히려 이 문제를 논쟁의 중심 테마로 삼는다. 여하튼 브레히트는 예술 작품 이란 단순히 그 자체로 영향을 주는 것이 아니라 예술 작품의 작용 가능성을 근본적으로 규정하는 일정한 수용 태도가 이미 사회적으로 제도화되어 있다는 것을 주장하면서 서구 사회의 예술 현상을 사회학 적으로 규정하려 했다.

② 브레히트는 나치를 피해 암스테르담에 이민했던 시절에 서사극 의 이론에 대한 많은 논문을 썼다. 그의 핵심 문제는 관객이 극 중에 서 어떻게 내용과 결부되는가를 다루는 문제였다. 그는 '소격 효과' (Verfremdungseffekt)라는 개념을 이론적으로 전개시키면서 실제로 그 의 작품에서 실현하려 했다. '소격 효과'란 근본적으로 연극에서 나타 나는 현상들을 객관화시키는 형식이다. 즉 관객이 아무 생각없이 연 극에 도취되어 연극의 내용을 자동적으로 받아들이는 대신 이러한 도 취로부터 깨어나 비판적으로 연극의 내용을 음미할 수 있도록 객관화

18) P. Bürger, 같은 책, S. 12.

시킨다는 것이다. 그것은 연극 속에서 마치 스스로의 운명이 좌우되
는 것처럼 흥분되어 주인공과 자기 사이의 구분을 짓지 못하고 주인
공의 운명으로부터 공포와 동정을 느끼면서 카타르시스에 도달하는
것이 비극의 목적이라는 아리스토텔레스의 입장과 상반된다. '소격 효
과'를 통하여 브레히트가 목표로 하는 것은 관객들이 이미 알려진 사
실을 새로운 시각에서 바라보면서 그 내용에 더 적극적인 관심을 갖
고 더 십오하게 그것을 파악하게 하는 데 있다. 말하자면 사태를 냉
정한 눈으로 비판하면서 고찰하게 하는 데 있다. 브레히트는 그러나
사실을 그대로 모방하는 자연주의적인 방법을 배격한다. 이러한 묘사
는 관객으로 하여금 아무 생각없이 수동적인 태도에 빠지게 하기 때
문이다. 이에 반해 '소격 현상'을 목표로 하는 연극은 관객을 사태의
발전이나 현상에 적극적으로 참여시키면서 그 사태나 현상을 변화시
키고 개선시킬 수 있는 의식을 만들어 준다. 구체적인 예로 브레히트
는 연극에서 종종 노래(Songs)를 삽입한다. 이 노래는 연극 내용의 한
요소가 아니라 반대로 관객에게 연극의 내용을 일단 단절시키고 그것
과 거리감을 유지하도록 즉 소격화되도록 도와주는 데 있다. 이렇게
될 때 관객은 비판 의식으로 연극 내용 및 이와 연관되는 사회 내용
의 개선을 생각하게 된다. 소격이라는 말은 疎外(Entfremdung)라는 말
과 유사하며 그러므로 헤겔의 소외 개념으로부터 유출된 것으로 보인
다. 예컨대 헤겔의 《정신현상학》서문에 다음과 같은 말이 있다. "알
려진 것은 일반적으로 알려지고 있기 때문에 인식되지 못한다. 인식
에서 어떤 것을 이미 알려진 것으로 전제하고 내버려두는 것은 가장
평범한 자기 기만이거나 타인의 속임수이다."

③ 브레히트와 루카치의 사실주의 논쟁[19]

표현주의 및 사실주의의 개념 규정을 둘러싼 이 논쟁은 매우 유명
하며 이 논쟁에서 정통적인 마르크스주의는 브레히트의 입장을 지지

19) 이에 관한 자세한 논문이 여균동 편역, 《리얼리즘의 역사와 이론》(한밭
출판사, 1982), pp.254~91에 실려 있음.

하고 루카치를 反사회주의적인 수정주의자로 낙인찍는 계기를 찾는다. 말하자면 브레히트는 프롤레타리아의 입장에 선 예술관을 나타내는 반면 루카치는 귀족주의적인 예술관을 나타낸다는 것이다. 다른 말로 말하면 전자가 非아리스토텔레스적인 예술관을 나타내는 반면 후자는 아리스토텔레스적인 예술관을 나타낸다는 것이다. 이 논쟁에는 블로흐, 포겔러(Vogeler) 등의 많은 이론가들이 참여했으며 마르크스와 엥겔스가 19세기 중엽에 라살레와 벌인 시킹겐 논쟁과 더불어 마르크스주의 미학의 가장 중요한 기록이 된다. 루카치는 브레히트의 예술관이 사회적 이념 내용을 무시하고 문학에서 바람직한 개선을 가져오지 못한다고 기술한다. 즉 브레히트의 문학은 일종의 '형식 실험'이라는 것이다. 브레히트는 반대로 루카치가 자기를 부르조아의 데까당스와 똑같이 취급한다는 사실에 불만을 표시하고 루카치를 중심으로 한 형식주의에 대한 투쟁이 스스로 하나의 형식주의로 타락하게 될 것이라고 반박했다. 브레히트가 루카치를 비난하는 것은 무엇보다도 루카치가 19세기의 위대한 형식주의적인 작가들 속에서 사실주의 이론의 근거를 취하고 있기 때문이다. 결국 서로 상대방을 형식주의라 비난하면서 스스로의 입장을 정당한 사실주의로 내세운다.

이들의 상반된 입장은 반영 이론에까지 연장된다. 루카치는 현실의 반영에서 현실이라는 개념을 본질과 현상의 관계로 환원시키고 이러한 통일을 절대화시킨다. 그러나 브레히트는 이 통일의 모순성을 강조하면서 총체적인 사회 연관 속에서 어떤 방향으로 변경시킬 수 있는가를 적극적으로 제시하려 한다. 아리스토텔레스에 반대되는 입장을 취하고 있는 브레히트는 자신의 연극 이론을 反아리스토텔레스적이라고 표현한 반면, 루카치는 아리스토텔레스의 카타르시스를 삶에 있어서나 예술에 있어서 중심적인 기능으로 확립하려고 한 사람이다. 비록 루카치가 카타르시스는 사회적·역사적 구체성 속에서만 효력을 발한다고 강조하지만 그 전반적인 방식은 인간의 내면적·윤리적 변화를 목표로 하는 것이지 사회의 변화를 노리는 것은 아니라고 생각

하기 때문이다.

4) 루카치(1885~1971)

앞에서 언급한 것처럼 루카치는 마르크스의 철학을 근간으로 삼으면서도 오늘날 정통적인 마르크스주의자들로부터 수정주의라는 비판을 받는 입장에 있다. 철학적인 저서 몇 권을 제외하고는 오늘날 그의 저서들이 동독에서가 아니라 서독에서 출판되고 있다는 사실도 루카치의 이런 입장을 암시해 주고 있다. 여기서 다루어지는 예술사회학적인 미학 이론가 중에서도 루카치는 칸트와 헤겔을 철저히 연구한 철학자일 뿐만 아니라 미학에 관한 방대한 저술을 내놓고 있기 때문에 오늘날 東西 양 진영에서 많은 관심을 불러일으키는 미학자이다.

① 초기의 저서

1 차 세계 대전 이전의 그의 사상에 깊은 영향을 준 사람은 노발리스(Novalis), 키에르케고르(Kierkegaard), 도스토예프스키(Dostojewski)라고 할 수 있다. 이때에 나온 책이 《영혼과 형식》(1911) 및 《소설의 이론》(1920)이다. 상징주의나 '예술을 위한 예술'에 반대하면서 '의식의 內在性'이라는 新칸트학파적인 명제와 예술에 있어서 형식의 우위성을 강조한다. 예술이 내면으로부터 혁신되어야 한다는 것이다. 초기 저서에는 역사적인 분석이 결핍되어 있고 이러한 결핍 때문에 부정적인 역사 철학의 특색을 지닌다. 심멜(Simmel)이 경탄한 것처럼 사회학적인 고찰 방식이 그의 출발점이었지만 그러나 이러한 출발점으로부터 직접적인 사회 분석으로 나아갈 수 없었다. 《소설의 이론》에는 헤겔의 영향이 두드러진다. 주관적 관념론에서 객관적 관념론으로 나아간다. 헤겔 미학의 결과를 구체적인 예술 문제에 적용했다고 할 수 있다. 전반적으로 초기에는 新칸트학파의 영향이 뚜렷하며 신비적인 주관주의가 주도한다.

다음 단계의 주요한 저서가 《역사와 계급 의식》(1923)이다. 이것은 1919년에서 1922년까지의 논문을 수록한 것인데 소위 극좌파적인 철학 이념을 담고 있다. 여기서의 주요 사상이 '의식의 物化'(Verding-

lichung des Bewußtseins) 현상이다. 보편적인 상품 질서의 세계 속에서 인간은 기계적 조직의 한 부분이 되어 버린다. 즉 인간 자신이 상품이나 사물이 되어 버리는 物化 현상이 일어난다. 의식이 物化되는 이러한 현상으로부터 벗어날 수 있는 것은 사회적인 全과정의 총체성을 의식할 때만 가능하다. 의식의 物化를 해결할 수 있다고 루카치가 믿었던 결정적인 범주가 총체성의 개념이다. 그러나 여기서도 주관적인 관념론의 색채가 사라지지 않는다. 총체성은 의식의 사태로 변하면서 현실로서 실현된다. 그는 物化 현상을 마르크스의 대상성의 개념과 일치시키려 한다. 또한 주관과 객관의 동일성을 주장하고 사유와 존재의 동일성을 그들이 서로 일치하기 때문이 아니라 변증법적인 역사 발전의 요소이기 때문에 동일하다고 주장한다. 루카치는 이러한 주·객관의 일치가 自意識에 도달한 프롤레타리아에서 구체화된다고 주장한다. 루카치는 物化 현상의 극복을 프롤레타리아의 계급 의식의 형성과 일치시키면서 절대화시킨다. 이렇게 주관과 객관을 관념론적으로 일치시키는 그의 사상은 아직 마르크스의 模寫說(Abbildtheorie)을 받아들이지 않는 입장에 있었다. 그의 인식 문제가 무엇보다도 프롤레타리아의 자유로운 활동이라는 역사적인 행위의 의식에 한정되어 있었기 때문에 의식의 模寫 같은 문제는 중요하지도 않고 의미없는 것으로 생각되었다. 이 시기에는 주로 주·객관의 일치를 밑받침으로 하는 헤겔 철학이 주도하고 있었으며 그는 사회적인 범주를 인간학적인 범주로 대치시킨다. 마르크스의 경제 우위성에 反하여 총체성이라는 개념이 핵심적인 역할을 한다.

② 베를린의 시기

1931년 여름에 루카치는 모스크바의 마르크스-엥겔스 연구소에서 마르크스 철학 및 미학을 연구한 뒤 베를린으로 되돌아온다. 여기서 그는 과거의, 특히 19세기의 위대한 시인들의 작품을 분석하는 데 몰두한다. 유물론적인 미학에서 위험스러운 급진주의를 간파하게 되고 이제 그는 그것을 극복하려 한다. 예술의 근본 기능이 카타르시스 이

론에 의해서 주도되기 시작한다. 1944년까지 그는 주로 18, 19세기
의 독일 문학 및 철학의 연구에 몰두한다. 그의 연구 대상은 문학에
서 괴테, 쉴러, 크라이스트(Kleist), 횔더린(Hölderlin), 아이헨도르프
(Eichendorff), 하이네, 뷔흐너(Büchner), 켈러(Keller), 라베(Raabe) 등
이었으며 철학에서는 칸트, 헤겔, 마르크스, 니췌 등이었다. 현대 작
가 중에서는 유일하게 토마스 만(Thomas Mann)이 그의 연구 대상이
되었다. 루카치는 이들에 대한 나치 시절의 비합리주의적인 해석에
반기를 들었다. 그는 근본적으로 항상 철학자로서 문학에 접근했기
때문에 전문적인 철학적 연구 방식을 발전시키고 그것을 미학에 적용
했다. 예컨대 우연과 필연, 보편성과 특수성, 현상과 본질, 원인과
결과, 추상성과 구체성, 가능성과 현실성 등의 철학적인 범주가 그
의 미학에 광범위하게 적용되었다. 동시에 그는 철학적인 사유와 미
학적인 사유를 구분하는 데 대하여 단호하게 반대했다. 브레히트를 중
심으로 한 정통적인 마르크스주의자들은 루카치가 지나치게 19세기
의 고전을 강조하면서 20세기의 혁명적인 예술가들을 등한시했다고
비난한다. 루카치는 기능이라는 범주를 미학에서 배제하고 대신 카타
르시스 문제를 도입한다. 카타르시스는 그의 미학에서 중요한 관심이
되고 있다. 카타르시스 문제는 공포와 동정의 감정에 기초하는 비극
에만 적용될 것이 아니라 모든 문학에 적용되어야 한다. 그러나 모든
다른 범주들과 마찬가지로 카타르시스도 예술로부터 生으로 들어가는
것이 아니라 생으로부터 나와 예술 속으로 들어가는 범주이다. 예술의
脫物神化(Defetischisierung) 작용이 카타르시스에 의해 이루어진다. 예
술의 수용자는 예술 작품 속에서 스스로의 세계와 대비되는 世界像에
부딪치며 이러한 세계에 대한 그의 상상이 세계의 본질과 어긋난다는
것을 깨닫게 된다. 다른 인간, 스스로의 운명, 삶을 추진해 주는 동
기들에 대한 습관화된 생각이나 느낌을 뒤흔들어 놓는 일이 카타르시
스에서 발생한다. 즉 일상적인 세계상이 무너지는 것이며 그러나 이
러한 체험은 더 잘 이해된 현실 세계로 되돌아갈 수 있게 해준다. 그

러므로 카타르시스는 인간을 변화시키고 진보적으로 발전시키는 윤리
적인 범주와 긴밀하게 연관되며 모든 종교적인 변혁에 대치된다. 그
러나 루카치는 카타르시스를 기계적인 작용 요인으로 만드는 데 반대
한다. 수용자가 일정한 현상 형식에 얽매여 전체적인 의도를 지나쳐
버릴 때 오히려 카타르시스는 부정적인 작용을 할 수도 있다. 여하튼
카타르시스 문제를 통하여 미학적인 관점과 윤리적인 관점이 서로 결
부된다는 사실이 중요하다. 카타르시스 문제가 루카치의 미학에서 중
요한 위치를 차지하지만 그의 미학은 결코 수용 미학으로 넘어가지
않는다. 즉 예술 작품을 고립된 단자로 간주하고 수용자에게 미치는
영향을 중시하는 수용 미학은 그의 논쟁에서 중요한 의미를 갖지 못
한다. 그가 하이델베르크에서 미학을 연구하던 시절에 벌써 그는 미
적 판단이 아니라 예술 작품을 연구 대상으로 삼음으로써 칸트의 입
장과 반대되는 방향으로 나아갔다. 미나 미와 쾌적의 관계가 아니라
인간 활동으로서의 예술이 미학의 핵심 문제가 된 것이다. 예술 작품
만이 모든 미학의 유일한 출발점이 되어야 한다는 주장이 그의 모든
미학에서 공리처럼 나타나고 있다. 이러한 그의 입장은 플라톤이나
칸트보다도 아리스토텔레스와 헤겔의 입장에 서서 마르크스적인 미학
을 체계화시키는 데 기여했지만 전통적인 철학이나 고전적인 문학의
영향 때문에 관념론의 색채를 띠게 되며 실제로 그는 그러한 비난을
받고 있다.

　③ 후기의 사상

　만년의 루카치는 정치 문제보다도 철학이나 미학의 문제에 그의 관
심을 집중했다. 1963 년에 《미적인 것의 특성》이라는 방대한 저서가
나왔다. 이 시기에 미학 이론에서 그의 관심을 끈 범주가 예술의 '특
수성'이다. 실존주의 특히 사르트르와의 논쟁을 통해서 이러한 문제
에 접근한다. 사르트르는 난폭한 방법으로 예술적인 구성의 특수성을
루카치가 소멸해 버렸다고 비난한다. 그렇기 때문에 루카치는 집중적
으로 특수성을 미학의 핵심적인 범주로 밝혀내려 한다. 이 시기에 비

평적인 저술들은 나오지 않았으며 예외로 솔제니친의 작품 《이반 데
니소비치의 하루》에 대한 해설이 나왔을 뿐이다. 그가 이 작품을 연
구 대상으로 삼은 것은 개인 숭배 사상을 통해서 마르크스주의가 왜
곡되고 있다는 사실을 보여주기 위해서이다. 또한 이 작품을 통해서
그가 소홀히 취급하고 있다고 비난받는 비판적 사실주의의 진상을 밝
히려 한다. 루카치는 솔제니친의 주인공이 단순한 자연이 아니라 사
회적인 현상에 직면하고 있으며 이러한 사회적인 상태를 운명적으로
수용하는 것이 아니라 변화시키려는 자세를 취하고 있다는 사실을 보
여주려 한다.

《미적인 것의 특성》에는 지난 30년간의 문학, 미학, 철학에 대한
연구가 종합되었다. 처음으로 브레히트에 관한 항목도 포함되었다.
"나는 칸트의 미학과 헤겔의 미학 속에서 이론적인 기반을 찾았던 문
학 비평가겸 수필가로서 출발했다"라고 서문에서 말한다. 전통적인 아
카데미즘의 미학과 결별한다. 협소한 전문적인 미학 이론에 대하여 철
학적인 비판을 대치시키고 미적인 법칙성을 世界史的인 현상으로 파
악하려 한다. 초기의 수필에서와 같은 미적인 객관주의가 들어서지만
현실에 대한 변증법적 유물론의 적용이라는 의미에서 마르크스주의
미학의 색채를 띤다.

루카치 미학의 또다른 특징은 그가 지금까지 그의 관심을 기울여오
지 않았던 인간의 일상적인 태도를 예술 분석의 출발점으로 삼은 점
이다. 그는 인간의 일상 태도 속에서 모든 인간 활동의 시작과 종말
을 보았다. 그는 이렇게 하여 예술과 삶을 기계적으로 대치시키는 방
법을 벗어나려 한다. 미적인 것이 일상 생활을 떠난 명상 속에 있는
것이 아니고 일상 생활의 태도로부터 전개된다. 인간의 본질을 형성
하는 것은 여러 가지 복잡한 요인이며 이들이 전체적으로 연관되어
있다는 것을 그는 미학에서도 밝히려 한다. 동시에 인간은 일상 생활
이라는 객관화 속에서 類的 본질로서 파악되며 예술 활동도 이러한
차원에서 이루어진다는 사실을 그는 간과하지 않았다.

마르크스주의 철학 및 미학을 이해하고 비판하기 위해서 가장 체계적인 미학자로서 독특한 위치를 차지하고 있는 루카치의 사상을 철저히 연구하는 것이 우리에게 불가피한 과제가 된다고 할 수 있다.

(2) 프랑크푸르트 학파의 미학

아도르노는 프랑크푸르트 학파의 철학 및 미학 이론을 대표하는 사람이다. 루카치가 정통적인 마르크스주의 및 비정통적인 마르크스주의의 미학을 조화시키려는 방향에 있다면 프랑크푸르트 학파의 입장은 일반적으로 후기 자본주의 사회를 비판하면서, 그러나 마르크스주의적인 도식을 거부하고 비판적인 사회 개혁을 통해 새로운 사회의 이상을 제시하려 한다. 여기에 속하는 혹은 유사한 방향을 걷는 미학자로서 호르크하이머(Horkheimer), 블로흐, 벤야민, 마르쿠제(H. Marcuse) 등이 있다고 할 수 있다.

일반적으로 이들의 철학 특히 아도르노의 철학이나 미학 이론은 그 내용을 요약하기가 무척 어려우며 또한 난해하고 영어와 뒤섞인 듯한 언어의 특수성 때문에 번역도 쉽지 않다고 말해진다. 예술이나 미학에 관한 많은 저서 중에서 대표적인 것이 《미학 이론》(1970)이다. 《음악사회학 입문》(1962) 외에는 구체적으로 예술사회학이라는 명제 아래 저술하지 않았다. 그 외 《새로운 음악의 철학》(1958) 등 음악에 관한 많은 저서를 통해 블로흐와 함께 현대 음악 미학의 개척에 공이 크다.

1) 예술사회학적인 음악 미학

아도르노는 1903 년 9 월 11 일 프랑크푸르트의 한 음악적인 가정에서 태어났다. 이곳의 대학에서 철학, 음악 이론, 심리학, 사회학 등을 공부한 후에 1924년 훗셀에 관한 논문으로 학위를 받았다. 동시에 그는 피아노 연주와 작곡의 수업을 받은 정통적인 음악가이다. 1933년 키에르케고르에 관한 미학적인 저서로 교수 자격을 획득하고 프랑크푸르트의 사회학 연구소에서 일하게 되었다. 당시의 친구 호르크

하이머와 함께 나치 시절에 해외를 전전하다가 미국에 망명한다. 1950
년에 다시 독일로 돌아와 同연구소의 재건에 힘을 기울였다. 이 연구
소의 목적은 그가 말하는 것처럼 새로운 경험적인 연구 방법들을 유
럽의 위대한 철학 전통이나 사회학에 적용시키는 것이었다.

아도르노는 종종 '모순의 철학자'라 불리워진다. 마르크스주의자라
고 일컬어지는가 하면 공산권에서는 단호하게 그를 배격한다. 아도르
노의 미학은 허무주의적이고 데까당스적이라 비난받는다. 자본주의
사회의 철학이 일반적으로 파경에 들어서는 하나의 조짐에 불과하다
는 것이다. 혹은 전형적인 소시민으로 지칭된다. "아도르노의 입장은
철저하게 개인주의적이다. 그것은 근본적으로 소시민적인 입장이며
그의 이데올로기는 소시민적인 낭만주의이다."[20] 다시 말하면 全 프랑
크푸르트 학파가 소시민적 의식에서 반영된 왜곡된 마르크스주의라는
것이다. 그를 독일 특유의 소시민으로 간주하는 것은 그의 사유 방식
이나 미학에 대한 그의 태도를 동시에 특징지우는 비판이라고 할 수
있다. 그의 저서 속에는 독일 특유의 '內面性'이 흐르고 있기 때문이
다. 기술에 대한 불신과 대중에 대한 비판은 부분적으로 그의 이러한
특색을 설명해 준다. 대중 및 대중을 상대로 하는 집단 전달의 수단
에 대한 불신은 그의 언어를 난해하고 독특하게 만들고 있다.

아도르노의 예술 이해에 기초되어 있는 근본 사상이 '예술은 진리
의 발전'이라는 명제이다. 여기서 말하는 진리는 사회 이념과 모순될
수도 있고 그 사회의 이데올로기를 나타낼 수도 있다. "이전에 올바
른 의식이었던 위대한 음악이 이데올로기가 될 수 있다."[21] 음악은 이
데올로기의 표현이 될 수 있고 동시에 이데올로기와 모순 관계에 있
을 수 있다. 이러한 모순으로부터 아도르노는 음악사회학의 과제를
이끌어낸다. 음악은 사회 속에서 객관화된 정신의 한 영역인데 현대

20) A. Silbermann, 같은 책, S. 234.
21) Adorno, *Ideen zur Musiksoziologie*, in: *Schweizer Monatshefte,*
 38(8), S. 690.

에서는 인간의 삶 속에서뿐만 아니라 경제적인 질서 속에서 상품으로
서 작용을 하고 있다. 음악에 대한 그의 예술사회적 비판은 주어진
사실의 연구를 통하여 현실에 부합한 사회적인 이론을 구성하는 것이
아니다. 그는 사회를 하나의 총체성으로 파악하기 때문에 구체적인
사실의 분석을 도외시한다. 경험적인 분석을 중요시하는 실버만은 그
러므로 "아도르노는 현실에 대해서 불안을 느끼는가?"[22]라 묻는다.
그는 고차적인 관점으로부터 그의 인식을 정언적인 주장이라는 형식
으로 제시하기 때문에 그것을 검증할 필요성을 느끼지 않는다. 그는
예술의 분석에서 생산력과 생산 관계에 대한 사회적인 문제를 다룬다.
또한 음악의 경제적인 기초를 연구하며 음악과 사회의 관계가 구체화
되는 순간을 연구한다. 음악의 상품화나 재생산이 그에게서 중요한
연구 대상이 된다. 그는 음악의 사회적인 내용을 기술의 영역에 연관
시켜 해명하려 한다. 기술의 발전이 예술적인 창작과 밀착된다는 그
의 주장은 예술적인 재생산이 가능한 시대에서의 예술 문제를 다룬
벤야민의 이론과 유사성을 갖는다.

　아도르노는 마르크스에서처럼 이데올로기를 허위 의식의 결과로 이
해한다. 이데올로기 문제와 연관해서 흥미있는 것은 그의 경음악 및
째즈에 관한 분석이다. 경음악은 원래 귀족 계급을 조롱하는 데 사용되
었으나 오늘날에는 인간을 그의 운명과 화해시키는 데 사용되고 있다
고 말한다. 또한 대중 음악이 모든 다른 대중 문화와 함께 위로부터
조작되고 강요되는 과정 속에서 오늘날 독자적인 민중이 사라지기 때
문에 민속 음악도 존재하지 않는다고 말한다. 째즈에 대한 비판은 더
욱 신랄하다. 째즈는 자본주의 사회의 소외를 초월하는 것이 아니라
강화하기 때문에 하나의 상품에 불과하다. 째즈의 일차적인 사회적
기능은 소외된 개인과 이데올로기의 격차를 억압적 방식으로 줄이려
는 것이다. 따라서 그것은 브레히트가 주장하는 것과 같은 '疏隔効

22) A. Silbermann, 앞의 책, S. 237.

果'를 전도시키는 데 이바지할 뿐이다. 째즈는 순전히 사회적 가공의
산물이면서 자연에의 복귀라는 거짓된 감각을 준다. 째즈는 개인적
환상을 집단적 환상으로 대치한다는 점에서 사이비 민주주의적이다.
째즈의 이데올로기적 기능은 그 기원이 흑인에 있다는 신화에서 추출
된다. 그러나 째즈와 연관된 흑인은 노예 상태에 대한 저항이라기보
다 그러한 상태를 반쯤은 노여워하면서 반쯤은 굴종하는 순응인 것이
다. 째즈의 박자와 분절음은 군대 행진곡에서 유래한 것으로 그것은
권위주의와 은밀하게 관련되어 있다는 사실을 암시한다. 이와 같은 모
든 관점을 총동원해서 아도르노는 째즈를 기존 세력에 대한 굴복이라
는 사회적 현상으로 규정한다. 구체적인 예술에 대한 그의 해석들은
대개 이러한 방향으로 나아간다.

2) 《미학 이론》

500 페이지가 넘는 상당히 방대한 그의 《미학 이론》은 예술과 미에
대한 대부분의 문제를 포함하고 있지만 그것을 요약하기란 용이한 일
이 아니다. 여기서는 가능한 한 다소의 인용을 통해서 아도르노 미학
에 대한 특색을 살펴보려 한다.

① "3 가지 관점에서 미학은 이미 시대적으로 뒤졌을 뿐만 아니라
만기가 다 되었다. "[23] 만기가 되어 '전통적인 미학'의 잔재를 벗어버
리고 예술 자체로 되돌아가야 된다. 종래의 미학은 현대의 예술에
적용되지 않는다. 그러므로 미학 대신 예술 철학이 그 과제를 이어받
아야 하며 그것은 "이해될 수 없는 요소를 배제하고 예술을 해석하는
것이 아니라 이해될 수 없는 것 자체를 이해하는"[24]데 있다. 현대 예
술은 내용의 급진성 때문만이 아니고 형식의 변화로 인하여 전통적인
예술과 대치되고 그것을 부정 혹은 지양하려 한다. 현대 예술의 이해
를 통해서 모든 예술을 이해하려는 것이 그의 방법적인 원리이다. 그
렇기 때문에 헤겔에서와 같은 내용 미학은 불가능하다. 왜냐하면 그

23) Adorno, *Ästhetische Theorie* (Frankfurt, 1974), S. 507.
24) 같은 책, S. 516.

것은 개념의 유사성을 미리 결정함으로써 개념화될 수 없는 예술을
그 자체로서가 아니라 아직 개념화되지 않는 어떤 것으로 이해하기
때문이다. 또한 현대는 이미 예술적 규범의 타당성을 인정하지 않기
때문에 규범 미학도 불가능하다. 또한 미적 체험이나 미적 판단에서
나타나는 감성의 명증성을 기초로 하는 칸트의 미학 같은 것도 불가
능하다. 왜냐하면 그것은 현대 예술로의 발전을 그 자체로 이해하는
것이 아니라 불완전한 범주로 표현하기 때문이다. 이러한 세 방향은
그러나 현대 예술이 파악될 수 있는 한계점으로서 유익하다. 현대가
전통과 어떻게 어긋나는가를 연구하면서 현대를 이해한다는 생각은
물론 혁명적인 사상은 아니다. 그러나 현대는 이전과 질적으로 다르
기 때문에 개념적으로 명확히 파악되지 않을지라도 바로 현대로부터
출발해야 된다는 것이 그의 의도이다. 그렇다고 하여 단순히 이전의 것
을 제쳐버리고 그 가치를 부정하는 것이 아니라 새로운 것과 대비되
는 다른 것으로 생각함으로써 새로운 것을 더 잘 이해하는 데 있다.
全藝術史가 계몽의 발전적인 과정이라는 전제를 통해 이러한 새로운
것과 낡은 것의 대비는 중요한 의미를 얻게 된다. 새로운 것은 낡은
것에 비하여 단순히 '다른 것'이 아니고 그 부정이다. 말하자면 헤겔
의 의미에서 '反'이다. 그러므로 낡은 것은 항상 진보적인 계몽의 과
정을 통하여 변증법적으로 발전한다. 아도르노의 미학에서 특히 중요
한 것은 진리의 개념 혹은 예술의 진리 내용이다. 그것은 아도르노의
철학에 남아 있는 관념론적 유산이다. 예술의 진리가 무엇인가라는
문제에서는 관념론의 해답과 아도르노의 해답이 서로 다르지만 예술
은 진리의 발전이라는 생각에서는 비슷하다. "예술 작품에는 진리의
요소가 근본을 이룬다."[25] 그러나 아도르노에 있어서 진리와 인식이
라는 개념이 엄밀히 규정되고 있지 않기 때문에 난해성을 보여준다.
진리의 기관으로서 예술을 규정하려 하기 때문에 예술을 세계, 역사
적·사회적 현실, 전체와 연관시켜야 된다는 생각을 그는 철저히 실

25) 같은 책, S. 516.

현하지 못했다. 그는 예술에서 예술적인 요소를 제거했을 때 남아 있을 진리 내용이 무엇인가를 규정하는 대신 예술의 발전사와 인류의 해방사를 병행시킨다. "예술이 성취한 자율성은 그 儀式的인 기능이나 그 기능의 모방을 떨쳐버릴 때 휴머니즘의 이념으로 지탱한다."[26] 철학 특히 비판적인 역사 철학과 미학의 연관성이 이렇게 암시될 뿐이다. 철학은 셸링에 있어서처럼 진리의 수단으로서 예술을 필요로 한다. "예술의 진리 내용은 철학을 필요로 한다. 철학은 예술 속에서 예술과 수렴을 이루거나 예술 속에 同化된다."[27] 예술에서 무엇이 진리인가를 말하는 것이 미학의 역할이라는 것을 시사하면서도 너무나 급진적인 생각 때문에 그의 계획은 난파한다. 철학과 예술의 유사성은 아도르노가 그 개념 규정을 뒤섞고 있기 때문에 그의 미학에 오히려 방해가 될 정도이다.

3) 《계몽의 변증법》

아도르노의 미학은 호르크하이머와 공동으로 저술한 《계몽의 변증법》을 기초로 이해되어야 한다. 전쟁중에 집필되어 1947년에야 네덜란드의 출판사에서 독일어로 출간된 이 책은 프랑크푸르트 학파의 사상을 이해하는 데 기초가 되는 고전적인 저서이다. 과학적이고 기술적인 문명의 무한한 가능성과 여기서 나타나는 현실의 非人間化 및 非理性化 사이의 모순이라는 체험이 이 책의 근거를 이룬다. 세계의 비밀을 파헤치고 초월적인 힘으로부터 해방되는 인류의 역사가 이성의 확립으로 나아가는 대신 모든 것을 포괄하는 보편적인 기능화로 나아갔다. 계몽을 통해서 인간이 자연의 주인이 되는 정도로 인간은 또한 기계적인 합리성의 맹목적인 본질에 얽매이게 되었다. "완전히 계몽화된 지구는 승리의 재앙이라는 조짐 속에 빛을 발하고 있다."[28] 《계몽의 변증법》은 이러한 체험을 이론적으로 밝히려 한다. 현재의 세계 상

26) 같은 책, S. 9.
27) 같은 책, S. 507
28) Max Horkheimer und Theodor Adorno, *Dialektik der Aufklärung* (Amsterdam, 1947), S. 13.

태를 분석하고 그 위치를 규정하며 지금까지의 역사 발전을 지배해 온 잘못된 기계주의를 비판하려 한다. 이러한 인식을 기초로 하여 세계의 발전에 영향을 주려는 실천적인 의도도 포함한다. 지금까지의 순수한 자율적 이성이란 결국 기계적인 합리성에 불과하다는 것이 이 책의 근본 명제이다. 그러므로 모든 이성은 요청과 현실 사이의 모순 속에 휩쓸리지 않으면 안 되었다. 전통적인 합리주의 철학은 이성의 독단에 비판을 가하지만 자체의 순수한 개념을 성찰하는 데 그쳤을 뿐이다. 이에 반하여 비판 이론은 종래의 철학처럼 초월적인 반성 형식에 더 이상 얽매이지 않기 때문에 이성의 요청에 더 충실할 수 있다. 지금까지 주도되어 온 이성 개념의 내용을 의문시할 때만 비판이 가능하며 이러한 비판은 무엇보다도 이성과 자연을 상반적으로 파악하는 데 대하여 가하여진다. 이성의 비판적인 개념은 이성 자체의 해석을 통해 얻어지는 것이 아니라 이성의 근원이 자연 속에 깊숙히 포함되어 있다는 사실을 깨달음으로써 얻어진다. 이성의 개념을 自然史的이고 人間學的인 의미에서 파악할 때만 종래의 계몽주의에서 나타나는 오류를 벗어날 수 있다. 이성의 개념을 그 자체로부터가 아니라 그것이 역사적으로 어떻게 발생하였고 자연의 역사에서 어떤 전제 위에 성립되어 있는가를 비판함으로써 지금까지 타당한 것으로 생각된 이성의 자명성이 무너지는 것이다. 비판 이론은 이러한 의미에서 일종의 역사 철학이라고 할 수 있다. 기술적인 합리성이 모든 다른 견해에 대하여 절대적인 우위를 차지하고 이성이 인간으로부터 공포를 제거하는 대신 인간을 자연과 세계를 지배하는 주인으로서 자처하게 만드는 세계관은 제 2 의 자연이라고 할 수 있는 기술적인 지배의 세계를 만들어 놓았다. 아도르노의 이론에 의하면 모든 이성은 한편으로 지배와 결부되고 다른 한편으로 총체성으로 발전되는 지배의 경향을 드러낸다. 이성은 원래 자연을 지배하는 능력이었다. 이성은 자기 보존이라는 필연적인 사실에 직면하여 거대한 힘을 가진 자연 속에서 인간의 전체적인 삶을 안정시킬 수 있는 생활 태도의 핵심 개념이 돼

었다. 자기 보존의 범주로서 정의되는 이성이 자연 지배의 형식이 되었을 뿐만 아니라 인간에 대한 지배라는 형식으로 변하였다. 이러한 지배가 총체화되는 경향을 아도르노는 정신 분석학의 이론을 빌어 설명한다. 정신 분석학에 따르면 총체성을 요구하는 이성의 병적인 현상이 문명화되지 못한 인간 종족의 갈등으로부터 해명될 수 있다.

아도르노에 의하면 현대의 이성도 자기 보존이라는 지평에서 이해될 수 있다. 본능을 통해서 완전히 자연과 同化될 수 없는 생물은 계획적인 활동이나 도구를 통하여 즉 자연의 지배를 통하여 살아가야 한다. 자연을 모방하고 자연에 적응하는 대신 계획과 변화를 통해서 자연을 지배해야 한다. 이렇게 하여 사유는 자기 보존을 위한 도구가 되며 독자적인 자유를 상실한다. 이렇게 자기 보존에 대한 강압이 최고 원리로서 지배되는 한 이성은 완전히 기술화되고 사유는 전체적인 계획의 수단이 되어 특수한 것이나 전체와 어긋나는 것을 인식하지 못하고 모든 것을 자기 보존이라는 응고된 체계 속에 부속시킨다. 그러므로 자연으로부터 인간을 분리시키는 혁명이 일어나지 못했다. 계몽주의의 이상에 부합하는 이성은 자기 보존과 결부된 이성이다. 미지의 세계에 대한 불안이 자기 보존과 연관해서 타인에 대한 불안으로 옮아가고 인간에 대한 지배를 합리화시킨다. 자연의 지배와 타인에 대한 지배가 이성의 근원적인 두 현상 형식이다. 신비적인 생각에 사로잡힌 인간이나 계몽화된 인간이나 "미지의 것이 존재하지 않는다면 공포를 벗어날 수 있다고 상상한다. 그것이 계몽주의의 진로를 규정한다."[29] 인간은 그가 속해 있는 자연을 무서워하고 근원적인 자연으로 되돌아갈 수 있는 모든 활동 방식을 억압한다. 스스로를 자연의 他者로 만들고 이성이라는 수단을 통해서 자연을 벗어난다고 생각한다. 동시에 충동이나 본능과 같은 개체성을 억압한다. 그러나 아도르노에 의하면 自我가 끊임없이 자연과 분리됨으로서 오히려 인간은 자연의 강압에 굴복하게 된다. 지배를 위한 지배라는 공허한 개념이 남을 뿐

29) 같은 책, S. 27.

이다. 이성의 실현은 역사적인 발전이 병적으로 저지된 것을 의미할
뿐이다. 아도르노는 인간은 스스로에 대한 계몽을 통해서 이러한 병
든 이성을 치유할 수 있다고 주장한다. 비판적 반성은 인간의 의식을
무조건 추종하는 것으로부터 치유하는 방법이다. 이성의 근원이 자연
이라는 것을 상기함으로써 이러한 치유는 가능하게 된다. 이성은 자
연의 他者가 아니라는 사실을 통찰해야 한다. 주관은 스스로의 유한
성을 인정하는 동시에 그것이 자연과 결부되었다는 사실을 인식함으
로써 자연의 역사로부터 벗어날 수 있는 것이다. 자연을 회상한다는
것은 추상적인 사고로부터 구체적인 사물로 나아가는 것이며 자기 보
존의 강압으로부터 해방되는 것이고 지배 관계를 지양하는 것이다.
인간이 자연과 근원을 같이하고 있다는 사실을 상기함으로써 무의미
한 죽음의 공포를 벗어날 수 있는 것이다. 자연은 非변증법적인 계몽
주의에서만 개념적으로 파악된다. 변증법적인 사유에서는 그 개념이
다양하게 혹은 불확실하게 파악된다. 자연은 일정한 것을 지칭하지
않는다. 왜냐하면 모든 규정은 개념의 형식을 사용하며 보편성 때문
에 특수성이 제외되기 때문이다. 자연이 무엇인가는 말해질 수 없다.
이러한 관계를 전개시키는 것이 또한 아도르노의 미학 이론이 다루는
테마이다.

　4) 自然美의 문제

　《계몽의 변증법》은 역사 철학적인 내용과 더불어 미학 이론과 연관된
다. 역사 철학과 미학을 매개시켜 주는 것은 예술의 체험이 아니라 자
연미의 체험이다. 자연미는 자연을 지배하는 이성의 선험성을 넘어설
수 있는 영역으로 해석된다. 미학에서 다루는 자연미는 인간의 목적
활동이 지향하는 대상이 아니다. 여기서 주관은 자연을 스스로의 목
적에 봉사하도록 만드는 것이 아니라 거리를 두고 고찰한다. "자기 보
존이라는 목적으로부터의 해방이 곧 미적인 자연 체험 속에 수행되며
예술 속에서 강화된다."[30] 자연미는 규정되지 않았을 뿐만 아니라 이

30) Adorno, *Ästhetische Theorie*, S. 103.

에 해당하는 언어도 개념적이 아니다. "수용성이 없다면 객관적인 표현도 없다. 그러나 그것은 주관으로 환원되지 않으며 자연미는 주관적인 체험 속에서 객관의 우위를 암시한다."[31] 자연미가 非대상성을 나타내는 것은 주관이 스스로를 망각하는 것과 상응한다. "아름다운 것은 음악에서처럼 자연에서 순간적으로 빛나고 그것을 확실하게 붙잡으려 하자마자 사라져 버린다."[32] 개념적인 관찰은 대상을 관찰자를 위한 존재로 변화시키고 주관의 지배 의지에 종속시키기 때문에 자연미의 即自的인 성격을 침해한다. 칸트와 비슷하게 아도르노에 있어서는 자연미가 예술의 미보다 우선한다. 칸트에 있어서는 자연의 합목적성에 대한 미적 체험이 이성과 현실의 합목적적인 관계에 대한 상징적인 비유로 해석된다. 자연미에 관심을 갖는 것은 도덕적인 이성이며 자연미의 체험은 현실 속의 이성을 확인하는 것이다. 그러나 칸트와 달리 아도르노에 있어서 자연미에 대한 이성의 관심은 스스로의 과제를 확정하는 것이 아니고 오히려 합리성의 개념을 벗어나는 어떤 것을 확정하는 것이다. "자연의 미는 지배적인 원리나 혼란된 분산에 대치되어 있는 他者이다. 그것은 매개된 것에 해당한다."[33] 자연미는 反正立이다. 사회에 대한 反正立이며 규정된 것에 대하여 非규정적인 것으로의 反正立이다. 자연미는 이성과 자연의 매개를 제시할 수 있기 때문에 일종의 암호이다. 그러나 그 자체는 이들의 매개나 지양의 장소가 아니고 이들의 구분 상태를 상상해 주는 역할을 한다. 그것은 자연의 지배가 미칠 수 없는 영역이다. 그렇기 때문에 即自的인 존재가 아니고 부정적인 존재이다. 이러한 아도르노의 비판은 근본적으로 헤겔의 비판과 유사하다. 헤겔은 자연미가 규정되지 않는 상태이고 우연성을 내포하기 때문에 예술의 정신적인 일정한 내용에 의하여 극복될 수 있는 결핍된 존재로 보았다. "예술이 부정적인 것 즉 자연

31) 같은 책, S. 111.
32) 같은 책, S. 113.
33) 같은 책, S. 115.

미의 결핍성을 통해서 영감을 받는다는 헤겔의 명제는 옳다. "³⁴⁾ 자연미가 예술 속에서 개념화되어야 하고 동시에 예술미에 대한 우위성을 유지해야 한다. 아도르노는 헤겔의 미학에서 단순한 주관적인 현상으로 2 차적인 문제가 되는 예술 현상을 주요한 테마로 다룬다. 자연미의 특성을 예술의 명확한 이념 속에서 극복하는 것이 아니라 오히려 유지하기 위해서 예술이 연구되어져야 한다. 개념적인 사유의 영역에서 자연미는 물론 그 본질이 파악되지 않지만 변증법적 이성의 비판으로 보면 바로 이러한 결핍 속에 진리가 들어 있다. 예술의 이율배반적인 과제는 자연미의 부정적인 내용을 규정함과 동시에 이러한 非규정성을 상실하지 않게 하는 데 있다. "헤겔에서 자연미의 결핍으로 생각되는 것 즉 확고한 개념을 벗어나는 어떤 것이 미의 본질 자체이다. "³⁵⁾ 예술의 과제는 그러므로 이율배반적인 성격을 지닌다. 예술 작품의 이율배반적인 구조를 전개시키는 것이 아도르노 미학의 주요 과제이기도 하다.

5) 예술의 문제

예술 작품의 구조를 아도르노는 자연미의 모방이라는 문제와 연관해서 다룬다. 예술 작품은 인간이 만든 것으로 인간에 의해서 만들어지지 않는 자연미와 직접 대치되는 한 예술 속에서 자연미를 모사하는 일은 있을 수 없다. 왜냐하면 자연미는 객관화되지 않기 때문이다. 자연미의 모방은 그러므로 자연처럼 구성한다는 뜻이다. 더 구체적으로 말하면 자연미의 원리인 비규정적인 언어성이 예술에 의해서 모방된다는 말이다. 인간의 행위와 자연미의 본질이 일치되는 것처럼 보이는 장소가 예술 형상이다. 예술의 언어가 개념적인 의미를 벗어나 자연의 직접적인 모방이 되지 않을 때 예술은 자연의 언어에 접근한다. 이러한 이념으로부터 아도르노는 예술의 과제를 내용의 전달로부터 해방시키고 예술 작품의 성공이나 서열을 내용의 전달과 다른 응

34) 같은 책, S. 103.
35) 같은 책, S. 118.

집력의 문제로 간주한다. 예술의 과제는 자연미의 독특한 모방이기 때문에 예술은 미완성의 상태 즉 단편적인 성격을 가져야 한다. 예술의 언어는 자연미의 비개념적인 언어를 표본으로 삼아야 한다. 언어가 일정한 개념의 매개체이기 때문에 아도르노는 자연을 지배하는 합리성의 비판과 더불어 언어를 비판한다. 언어 속에서 유한하고 역사적인 인간 존재의 지평을 바라보는 하이덱거와는 달리 아도르노는 언어와 사유 속에서 주로 주관적인 지배의 도구를 바라본다. 그러나 합리주의자인 아도르노는 언어가 담고 있는 규정성의 의미를 완전히 배제할 수 없었고 그러므로 "이러한 이중 성격 때문에 언어는 예술의 구성 요소이고 또한 예술의 적이다"36)라 말한다. 예술이 자연미를 넘어설 수 없다는 사실을 암시하는 것 같다. 수수께끼를 내놓는 반면 그 해답을 주지 않는 예술의 내적 구조를 밝히는 것이 결국 철학의 과제이다. "예술에서 실제의 경우로 나타나지 않는 어떤 것을 생각하는 것이 미학에로의 요청이다."37) 예술 작품을 이념으로 평가한다는 것은 주어지지 않고 알려지지 않는 어떤 것 자체에 대한 암시로서 예술 작품의 구조를 생각한다는 것이다. 미학의 대상은 "非규정적으로, 부정적으로 규정된다. 그러므로 예술은 그것이 말할 수 없는 어떤 것을 말하기 위하여 예술을 해석하는 철학을 필요로 한다. 반면에 그것은 예술이 직접 표현하지 않지만 예술로부터 말해져야 된다. 미학의 이율배반은 그 대상에 의해서 결정된다."38) 미학은 예술을 이성의 무리한 요구로부터 해방시키고 이성에 대하여 적합한 해답을 해준다. 미학에서의 예술 문제는 철학에서의 예술 문제이고 미학의 해답은 철학의 해답이다.

철학적 사유가 스스로의 능력으로부터 이성의 참된 본질을 진술할 수 없고 예술의 도움을 필요로 하는가 하면 예술의 불가사이한 형상

36) 같은 책, S. 171.
37) 같은 책, S. 499.
38) 같은 책, S. 113.

들이 나타내는 의미가 다시 철학적인 성찰을 요한다는 아도르노의 주
장은 모순되는 것 같다. 아도르노는 철학으로 하여금 예술의 문제들
을 해결하는 것이 아니라 그 문제들을 의식하게 하고 객관적으로 분
석하게 하는 과제를 준다. 그러나 예술은 그 구체성 때문에 추상적인
개념보다도 훨씬 더 풍요로움을 나타낸다. 예술은 결국 결핍이고 동
시에 풍요로움이다. 이 두 요소 중의 하나가 결코 유일하게 주장될
수 없으며 또한 이 둘은 모순없이 통일되지도 않는다. 예술의 결핍성
으로부터 그 해답을 포기한다는 것은 합리성의 불완전한 요구에 빠지
는 것이 된다. 그러나 반대로 예술의 풍요로움을 절대화시킨다는 것
은 이성에 의해서 성취된 발전 단계를 거슬러 올라간다는 것을 의미
한다.

(3) 프랑스의 예술사회학

일반적으로 프랑스의 예술 사회학은 고전주의적인 성격을 띠고 있다.
그것은 마르크스에서 출발하는 이데올로기로서의 예술 파악에 反하여
단순한 예술의 사회적 현상을 다루는 특색을 갖기 때문이다.

1) 뗀

1828 년 4 월 21 일 부찌어(Vouziers)에서 태어난 뗀(H. Taine, 1828
~1893)의 생애는 나폴레옹 전쟁과 1848 년 및 1871 년에 일어난 양대
혁명의 여파 사이에 끼어 있다. 귀족과 '그들의 모방할 수 없는 특
성'을 존경하는 보수주의자로서 그는 혁명적인 변혁들에 대해서 무한
한 증오를 보냈다.

예술에 관한 그의 저서로는 1866 년에 독일어로 출간된 《예술 철학》
이 있다. 이 책에는 뗀이 처음 5 년 동안 미술 학교에서 강의한 많은
연구들이 정리되었다. '이탈리아의 예술 철학,' '희랍의 예술 철학,'
'네덜란드의 예술 철학' 및 결론을 이루는 '예술의 이상'이 이 책의
주요한 부분을 이룬다. 뗀은 문학사가로서 철학적인 요소들을 등한시
하지 않는 동시에 생리학적인 견지들도 고려한다. 예술가들의 천재적

인 능력이 無에서 나오는 것이 아니라 지리적 영향과 기후 조건에 의해서 지배된다는 사실을 피레네 산맥의 여행을 통해 깨달았다. 그는 결론적으로 예술과 문화를 지배하는 요인으로서 인종, 시대, 환경의 3 요소를 들었다. 그것은 하나의 결정론에 속하며 자기의 결정론을 극단에까지 끌고가는 단호한 태도 때문에 그는 종종 오해나 공격을 받지만 실증주의적인 예술사회학의 창시자로서 칭찬된다.

우선 그의 미적 실증주의를 논해 보자. 이 실증주의는 그가 높이 평가한 헤겔의 사상을 오해하는 중요한 요인이 된다. 18 세기 이래 큰 영향을 미친 자연 과학의 동적인 발전이 그에게 깊은 영향을 미쳤고 특히 생리학과 기계학이 사회, 문화, 역사의 고찰을 위한 방법적인 전형이 되었다. 직접 붙잡을 수 있는 실재에서 나오는 이론을 출발점으로 '실증적인 것'을 설정하려는 요구는 사유를 통해서 궁극적인 원리나 확고부동한 전제에 도달하려 하고 이러한 전제 위에서 전 철학 체계를 구축하려 했던 전통적인 사변 철학과 완전히 상반된다.

자연 과학을 전형으로 뗀은 인간 사회 속에서도 법칙들을 인식하려 했으며 인종이나 환경 속에서 이 법칙들이 구체화된다고 생각했다. 그러나 살아 있는 연관성을 벗어나는 법칙들은 응고된 법칙이 되어 인종적·환경적 기초로부터 이탈한다고 말한다.

뗀은 초기 저서에서 헤겔을 자세하게 다룬다. 헤겔은 기계론적 해석을 저지하는 역할을 한다. 그러나 헤겔의 영향은 본질적이 아니다. 뗀은 헤겔의 절대 정신을 헤겔의 존재 계층 이론과 연관해서 자연 법칙에 따라 엄밀하게 진행되는 정신 세계로 해석한다. 이러한 정신 세계의 추진력은 결정론적으로 못 박아진 인종주의의 기초가 된다. 생물학적인 인종주의가 환경이라는 애매한 개념과 일치된다. 그는 인종과 환경 외에 '시점'을 연구의 기초로 첨가한다. 그것은 아마 그가 영국, 독일, 프랑스, 이탈리아 등을 여행하면서 관찰한 것을 중심으로 자기가 의도하는 해석의 도식에 알맞는 현상들을 그때그때 선택하려는 의도에서 나온 것 같다. 인류의 삶은 끊임없이 발전하는 유기적

인 통일을 나타내며 개인은 전체적인 삶의 한 요소이다. 개인과 전체
의 변증법적인 관계에 대한 암시는 헤겔을 연상하게 하지만 사회적·
생물학적 유물론은 헤겔의 정신적인 관념론과 정반대라고 할 수 있다.
물론 헤겔의 객관적 관념론과 멘의 객관적 자연주의가 서로 합치되는
측면을 고려한다 해도 결과는 마찬가지이다. 현상과 본질의 관계를 해
석하는 멘의 입장은 두 사람 사이의 원칙적인 상반성을 더욱 뚜렷이
해준다. 헤겔에서는 본질이 가상을 통하여 투시되지만 결코 양자가
일치될 수 없는 반면에, 감각주의적인 자연주의자 멘은 경험적인 가상
에 이미 완전한 본질이 나타난다고 말함으로써 양자의 구분을 인정하
지 않는다.

　예술의 파악에서 멘은 헤겔의 《미학》에서 도입한 '이념'이라는 개
념을 사용한다. 그러나 헤겔에서의 이념은 분열된 경험적 현실에 反
한 본질의 전체성을 나타내는 반면 멘에서는 非본질적이고 추상적인
특성을 갖는다. 그러므로 헤겔의 견해와의 유사성은 단지 외면적이다.
동시에 자연 과학적인 관찰 방식으로 기울어지는 실증주의가 왜 관념
론적인 입장으로 흘러들어가는 위험에 처하지 않을 수 없는가라는 근
본적인 문제가 여기에 나타난다. 의식이 부여된 인간은 목적론적인
규정을 통해서만 자연과 달리 이해될 수 있다. 물론 인간은 자연의
한 요소로서 생물학적인 내재적 목적론에 의존하지만 동시에 자연을
지배하고 사회를 개척해 나갈 수 있는 비결정론적이고 초개인적인 목
적론적 사고에 연관된다. 특히 미래의 계획이나 현실적인 삶을 초월
하는 선취 능력과 같은 문제에서는 그러하다. 모든 실증주의, 특히
멘의 실증주의는 목적론적인 요소와 규범적인 요소의 수용을 처음부
터 거부함으로써 난파한다. 이론적인 체계에서 후천적으로 규범적인
것을 관찰하는 것은 이미 때가 늦으며 기계적이고 관념론적인 연구
방법을 동시에 수용한다는 모순 때문에 결국 방법적으로 실패하기에
이른다. 이 모순은 다음과 같은 사실에 의해 더욱 심화된다. 멘이 주
장하는 것처럼 수천 년 동안 변하지 않는 인종적 조건이 인간의 역사

활동에 근본적인 규정 요소가 된다면 그것은 생물학적인 기초 위에서 확정된 것이며 이러한 행위를 유도하는 목적론적인 결정은 가상에 불과할 것이다. 왜냐하면 목적론적인 것 즉 앞으로 실현될 미래의 목적을 지향하는 어떤 것이 인종적 조건이라는 필연성의 압력에 굴복하기 때문이다. 인간의 종이 변하지 않는 한 인종은 이미 결정되어 있으며 인종의 특징으로부터 문화와 예술을 결정지우는 요인들이 추출될 수 있다면 이러한 요인들은 지엽적인 변화의 가능성을 내포하지만 근본적으로는 결정된 것과 같다. 이러한 인종적인 조건들로부터 어떤 변화 요인도 추출될 수 없다는 것이 논리적으로 분명해진다. 그리하여 여러 나라의 문화를 고찰하면서 계속해서 변화하는 사회적·예술적 현상들을 고려하지 않을 수 없었던 멘은 주관적이고 관념론적인 고찰 방식으로 늘 후퇴하지 않을 수 없었는데 그것은 인종적·기계적 고찰에 다시 목적론적인 원칙이 들어서는 것을 의미한다. 이렇게 해서 멘의 기계론적-유물론적 방향의 실증주의에는 일반적인 미학 이론의 영역에서뿐만 아니라 역사적인 고찰 분야에서도 늘 관념론적인 해석이 튀어나온다. 예컨대 그는 르네상스 시대의 군주의 특징을 조금도 그 시대 조건으로부터 파악하지 못한다. 사회의 구체적인 규정 요인이 파악되지 못할 때 실증주의적인 사고가 얼마나 쉽게 관념론으로 빠져들어갈 수 있는가를 보여주는 좋은 예이다.

또한 멘은 그의 미학을 서술하면서 '핵심 조건'보다 '주변 조건'에 훨씬 더 큰 비중을 두고 지극히 관념론적 방향에서 고찰하기 시작했다. 이렇게 하여 현대 실증주의처럼 환상적인 견해를 가장 바람직한 것으로 생각하게 된다. 현대 실증주의는 규범적인 요소가 이론적으로 수미일관하게 인과적인 요소와 결합할 수 없고 주관적인 결단의 가능성과도 결합할 수 없음을 내세워 그들의 이론에 대한 근거를 찾는다. 멘의 입장은 앞으로는 현대 실증주의와 연관되고 뒤로는 실증주의적 방법을 채용하는 18 세기의 유물론과 연결된다. 그는 헤겔로부터 총체성의 개념을 받아들이나 그것은 일종의 오해된 개념이었다. 총체성

을 모든 것의 **총체**라는 개념과 혼동한다. 개별적인 사실들의 수집이 총체성으로 나아가는 길이라고 잘못 생각했기 때문에 도서관과 문헌 보관소, 시골, 교회, 학교, 클럽, 감옥, 공장 등을 방문하여 그것들을 스케치하느라고 정열을 소비하였다. 그는 여행하면서 말한다. "이 위대한 도시 런던은 나를 피곤하게 하고 야위게 만든다. 나는 열심히 해부학적인 나의 의무를 수행하고 있다. … 나는 솜처럼 사실들을 흡수한다."[39) 총체성의 개념은 변증법을 포함하는 것으로 사회 관계의 개념으로부터 추출되어야 하며 경제적으로 규정되는 한 시기의 구조와 여기서 나타나는 현상들이 매개된 상호 연관성이 문제되는 데 반하여 멘은 실증주의적인 사실의 충만성을 내세움으로써 기계적인 유물론에 빠진다.

그가 모든 연구에 적용하려 했던 '종족-환경-시점'이라는 3 요소는 구체적인 사회 관계 속에서 형성되는 예술의 세계를 파악할 수 없는 응고된 도식에 불과하다. 결국 그는 예술 파악에서 역사적인 내용보다도 기술적인 면을 자기의 도식에 따라 부각시키지 않을 수 없었다. 예컨대 '종족'이라는 개념은 인종에 대한 선입견을 배제할 수 없었으며 '시점'도 외형적인 시대를 나타내는 데 그쳤다. 다만 '환경'이라는 개념으로 예술 창작의 배경을 설명함으로써 예술사회학적인 연구에 이바지했다고 할 수 있다. 그러나 여기서도 주요한 환경 요인인 경제적인 문제가 지엽적인 문제로 나타나기 때문에 환경이라는 개념이 너무 추상화되고 있다.

2) 기 요

기요(Jean-Marie Guyau, 1854~1888)는 서프랑스의 라발(P. Laval)에서 태어나 미학뿐만 아니라 윤리학, 종교학 분야에도 많은 연구를 남긴 사람이다. 그는 19세기 후반이라는 새로운 시대의 근본 과제가 전통적인 편견에서 벗어나 경험을 기반으로 학문을 재구성하는 데 있다는 신념을 스스로의 연구에서 제시하려 한다. 1884 년에 출간된 《현

39) H. Taine, *Correspondance Bd.* Ⅱ, S. 200.

대 미학의 문제들》에서 조형 예술과 문학에서 나타나는 삶과의 연관성이라는 문제를 다루고 있다. 1889 년에 비로소 출간된 《사회학적 관점에서의 예술》에서는 예술에 대한 사회학적인 연구와 자연 과학적인 연구가 병행되고 있다. 그는 18 세기 프랑스 계몽주의자들에서 나타나는 계몽주의 심리학을 차용하여 자신의 이론을 전개시킨다. 즉 뇌조직에 의해서 가능하게 되는 감각적인 자극이 사회 생활의 구성에 커다란 역할을 한다는 이론으로 고무되어 기요는 미적 자극을 개인 의식의 중추적 요소가 되는 보편적인 현상으로 생각했다.

　보편적 현상이란 사회적 현상이다. 예술의 가치는 그러므로 보편적인 사회 현상에 연관되는 한에서만 인정된다. 기요는 이것을 3 가지로 설명한다. 첫째, 예술은 사회 속에서 발단을 얻고 사회 속에서 성장하기 때문에 인과적으로 사회와 연관된다. 사회가 없다면 예술은 발생하지 않았을 것이다. 사회는 결국 모든 예술 현상의 결정적인 근거이다. 둘째, 예술은 그 발전 과정에서 사회에 부속되어 있다. 외형적으로는 사회와 분리된 것 같으면서도 내면적으로는 예외없이 결부된다. 예술의 내면적인 발전은 어느 때나 그것을 산출한 사회와 분리될 수 없다. 세째, 예술은 어떤 방식으로든 사회 생활을 의도적으로 지향하고 있다. 예술이 작용하려는 목표가 사회 생활이다. 이러한 의도로부터 모든 예술 분야에서 사회 연관성이 나타난다. 예술은 결코 사회적인 의무로부터 벗어날 수 없는 것이다. 예술의 궁극적인 목적은 인간의 사회적인 유대성을 강화하는 데 있다. 기요의 예술 이론에는 예술에 대한 규범이 은밀하게 내재되어 있다. 또한 문명 사회는 예술의 도움으로 그 사회의 갈등을 해소할 수 있다는 낙관론도 포함되어 있다.

　기요의 예술사회학에서 핵심적인 위치를 차지하는 것이 예술가 자신이다. 예술가는 '예술적인 자극'을 불러일으키고 예술을 향유하는 인간으로 하여금 사회적인 공감성을 불러일으키게 만든다. 예술가는 이러한 목표를 염두에 두고 현실과 미적인 논쟁을 벌여야 하며 무비

판적으로 현실에 빠지거나 현실을 도피해서는 안 된다. 현실성과 가
능성이라는 두 차원을 예술적으로 조화시키는 활동을 통해서 개인과
사회의 갈등을 해소하는 역할을 해야 한다. 예술은 독자들의 사회 생
활에 계몽적으로 참여하게 된다. 이렇게 하여 가장 위대한 예술가인
천재는 기요에 의하면 독창적인 영감의 대가가 아니라 사회 활동을
가장 잘 촉진시키는 능력의 소유자이다.

　기요가 이상으로 삼은 소설은 위고의 작품과 같은 아직 낭만적인
사실주의였다. 그는 오늘날의 사회적 사실주의에서 다루어지는 사회
적 계층간의 모순이라는 문제를 객관적으로 다룰 수가 없었다. 오히
려 실용주의적인 입장에서 예술의 사회성을 다루고 있기 때문에 그의
천재론과 경험 사회학 사이에 나타나는 모순을 해결할 수가 없었다. 다
만 미학을 보다 나은 삶을 목적으로 인간의 사회적 유대성을 강조하
는 사회학적인 근거를 갖게 하는 데 그의 공적이 있다고 할 수 있다.

　멘과 기요 이후 프랑스의 예술사회학은 현대에서 골드만(Lucien
Goldmann), 레비-스트로스(Lévi-Strauss), 롤랑 바르트(Roland Barthes),
토도로프(Tzvetan Todorov) 등에 의하여 구조주의 방향으로 이어지고
있다. 이들은 사회와 역사의 변화를 인정하지 않는 일종의 관념론적
변용으로서 고정된 사회 질서의 구조를 독단화시켜 인간의 주체를 이
질서에 고정시키고 인간을 역사 발전의 주체로 파악하지 않으려 한다.
그러므로 예술의 파악에서도 내용보다 형식을 중요시한다. 레비-스트
로스의 다음 말이 그것을 명확히 암시해 준다. "구조주의적 연구는
인간 사회의 다수에 공통되는 특징을 추구한다. 이러한 특징들은 내
용의 차원에서가 아니라 구조의 차원에서 찾아질 수 있다. 그러므로
구조주의자들에게 관심이 있는 것은 사회 제도의 내용이 아니라 단지
그 구조이다. 이러한 구조가 인간을 그 상징 체계에서 결정하는 요인
이다. "40)

40) Helga Gallas, *Strukturalismus als interpretatives Verfahren*, S. IX.

이와 연관해서 프랑크푸르트 학파의 중심 이론가인 슈미트(Alfred Schmidt)는 구조주의를 다음과 같이 비난한다. "구조주의의 이데올로기는 후기 자본주의 사회의 응고된 생산 관계 아래서 변화된 인간의 본질을, 즉 전능한 하나의 도구에 매어 달리는 조종 가능한 인간을 개념적으로 승인하는 것이다."[41]

여하튼 예술의 내용에 대한 형식의 우위성을 강조하는 예술 이론이나 미학은 칸트나 헤르바르트의 형식주의에서 보여주는 것처럼 사회의 변혁에 대한 가능성으로부터 도피하여 현존하는 사회 제도를 간접적으로 옹호하려는 일종의 관념론적인 미학이다.

이상에서 살펴본 예술사회학적인 방향의 미학 이론들은 현대 미학에서 대단히 중요한 위치를 차지한다고 할 수 있다. 그러나 여기서도 다른 방향들의 입장이 무시되고 사회학이 절대화될 때 일면적인 성격을 갖지 않을 수 없다. 특히 미학의 근본 문제인 예술과 미현상이 사회적으로 발전되고 깊은 연관을 갖는다는 사실은 의심할 여지가 없지만, 그러나 이들 현상에는 다소간의 독자성이 인정되어야 한다. 절대적이 아닌 이러한 다소간의 독자성과 사회적 요인의 변증법적 관계를 원만히 해결하는 것이 현대 미학의 중요한 과제라고 할 수 있다.

3. 형이상학적 방향*

그 자체로 새로운 미학 이론을 제시하는 것은 아니지만 전통적인 철학을 계승·발전시키는 방향을 우리는 종종 형이상학적 미학 혹은 존재론적 미학이라 부른다.

형이상학(Metaphysik)이라는 말은 원래 아리스토텔레스의 사후 그의

41) A. Schmidt, *Der Strukturalistische Angriff auf die Geschichte* (Frankfurt, 1969), S. 231.
 * 이 항목의 기술에서 주로 참조한 책은 다음과 같다.
 W. Tatarkiewicz, *Geschichte der Ästhetik* (Basel, 1979)

저술들이 편집될 때 그가 '제 1 철학'이라고 불렸던 것을 자연학에
관한 저술 뒤에 배열된 데서 유래한다. 즉 '자연학의 뒤에 놓여진 책'
(ta meta ta physika)이라고 명명된 데서 유래한다. 아리스토텔레스의
제 1 철학은 존재의 일반적인 규정들에 관한 고찰을 내용으로 하고 있
기 때문에 그 후 경험적으로 인식되는 자연을 넘어서 있는 어떤 것을
순수한 사고에 의하여 인식하려는 철학을 지칭하는 말로서 사용되어
왔다. 희랍어의 meta 는 '…의 뒤에,' '…의 후에,' '…의 앞에,'
'…의 위에'라는 뜻을 갖는다. '존재자로서의 존재자' 즉 존재 일반
을 고찰한다는 의미에서 존재론(Ontologie)이라 불리워지기도 한다.

　형이상학이 전제로 하는 존재는 가변적이고 시간적인 현상계의 경
험적 대상과 달리 불변하고 초시간적인 특성을 갖는다. 그 특징이 플
라톤의 Idea 와 아리스토텔레스의 Eidos(형상)에서 대표적으로 제시되
고 있다. 그것은 사물의 영원한 본질이다. 그러므로 형이상학적인 사
유는 사물의 현상과 본질을 구분하고 이 양자를 외형적인 결합 속에
서 존재하는 어떤 고정된 것으로 간주한다. 근본적으로 분리된 본질
을 절대화시키기 때문에 추상적인 개념 규정이나 매개되지 않는 상반
성을 고집한다. 사물을 발전이나 변화 속에서 고찰하는 것이 아니라
고정된 상태에서 고찰한다. '있는 것만 있고 없는 것은 없다'라 주장
한 희랍의 엘레아 학파에서처럼 변화나 발전이 전적으로 부정되던가
혹은 그 이후의 철학에서처럼 약화 혹은 왜곡된다. 형이상학적 사고
방식은 변증법과 달리 사물이나 현상의 내부에 존재하는 모순을 발전
이나 변화의 추진력으로 인정하기를 거부한다. 결국 형이상학적 사유
는 관념론으로 흘러가지 않을 수 없다. 왜냐하면 변화나 발전의 요인
이 사물 자체 속에 들어 있음을 인정하지 않을 때 우리는 사물의 밖

W. Henckmann, *Ästhetik* (Darmstadt, 1979).

R. Bubner, K. Cramer, R. Wiehl, *Ist eine philosophische Ästhetik möglich?* (Göttingen, 1673).

B. Bürger, *Zur Kritik der idealistischen Ästhetik* (Frankfurt, 1982).

에 존재하는 초자연적인 힘을 가정하지 않을 수 없기 때문이다. 희랍의 철학자 엠페도클레스(Empedokles)가 만물의 근원인 Arche(아르케)로서 불·물·공기·흙의 4원소를 주장하고(그는 이것을 '만물의 뿌리'[Rhizomata]라 불렀다), 이러한 원소들이 혼합·분리하는 동력인으로서 '사랑'과 '미움'을 가정한 것이라든가 아낙사고라스(Anaxagoras)가 서로 다른 불생불멸의 미세한 물질인 '만물의 종자'가 생성변화하는 근본 원인으로서 '정신'(Nous)을 가정한 것 등은 형이상학적인 사유의 대표적인 예이다. 물론 아리스토텔레스는 개별자라는 실체(Ousia) 속에 변하지 않는 형상(Eidos)을 가정하고 이러한 실체의 축이 되어 스스로는 움직이지 않으면서 모든 운동을 야기시키는 '부동의 원동자'를 내세우면서 플라톤의 이원론을 극복하려는 다소 발전된 모습을 보여주지만 역시 변하지 않는 어떤 본질을 가정하는 점에서 형이상학적인 사고를 벗어날 수 없었다.

근세에 들어서면서 신 대신에 인간이 제 1 의 현실로서 파악되기 시작했으며 형이상학도 어떤 초월적인 본질에 대한 인식보다는 현실을 인식하는 근본 전제에 대한 학문으로 바뀌어 중세의 형이상학이 부정되기에 이르렀으니 그것은 '형이상학의 파괴자'로 명명되는 칸트에서 절정에 이른다. 그러나 칸트 역시 시·공간의 선험성 즉 불변하는 주관성을 전제함으로써 형이상학적인 사유에 머물지 않을 수 없었다. 비록 이념들로서이지만 그는 형이상학의 과제로서 신, 자유, 영혼의 본질을 내세우기에 이른다. 실증주의적인 사유가 지배되는 헤겔 이후에 이러한 형이상학적인 과제들은 하나의 사변적인 개념의 유희로 대부분 부정되기에 이른다.

그러나 20 세기에 들어서면서 형이상학적인 사유에 다시 복귀하려는 움직임이 나타난다. 부스트(P. Wust, 1884~1940)는 1920 년에 《형이상학의 부활》이라는 저서를 출간했으며 《존재론의 새로운 방식》(1942)이라는 저서를 낸 하르트만(N. Hartmann, 1882~1950)은 "우리 시대는 새로운 형이상학의 문앞에 서 있다 — 물론 이전의 형이상학과

다른 아주 냉철하고, 비사변적이며, 대단히 겸양한 그러나 문제의 내용에 따라 하나의 참된 형이상학이다"라 말한다. 딜타이(W. Dilthey, 1833~1911)는 형이상학을 더 이상 넘어설 수 없는 삶이라는 현상에서 규명되는 일정한 세계관의 형성으로 간주하며, 하이덱거는 삶 대신에 '존재'(Sein)를 집어 넣고 지금까지의 모든 철학을 존재에 관한 형이상학으로 이해하려 한다.

현대 미학의 형이상학적인 혹은 존재론적인 방향은 근본적으로 이러한 철학의 움직임과 결부된다. 예술의 본질에 대한 물음이 미학의 중요한 과제임을 밝힌 바 있다. 형이상학적인 방향의 미학 이론은 예술의 본질이 파악될 수 있다는 전제 아래 예술 작품의 분석이나 예술체험의 분석을 초월하는 예술의 본질 파악에 시선을 돌리고 있다. 즉 예술 작품을 가시적인 것과 그 배후에 숨어 있는 이중적인 구조로 관찰한다. 하르트만이 《정신적인 존재의 문제》에서 제시하는 것처럼 사물은 감성적으로 전면에 드러나는 현실존재(Realsein)와 그 배후에 숨어 있는 더 심오한 정신적인 내용의 비현실존재(Irrealsein)로 구성된다는 것이다. 정신적인 존재와 현실존재를 통해 드러나는 관계가 예술에서도 마찬가지이다. 감성적으로 지각되는 현실존재와 다만 의미상으로만 이해될 수 있는 내용을 가진 비현실존재의 결합이 예술의 비밀이다. 이러한 예술 파악은 자연과 정신, 물질과 순수 존재, 유한성과 무한성, 질료와 형상이라는 종래의 상반적인 범주를 은연중에 전제하고 있다. 이러한 상반성은 영원하고, 변하지 않는, 완전한 어떤 존재를 가정하는 데서 출발한다. 그것은 플라톤의 철학이나 셸링의 예술 철학에서 이미 제시된 것이다. "예술은 창작자에게 지고한 것이다. 왜냐하면 예술은 가장 신성한 것을 동시에 열어주기 때문이다"(셸링의 《예술 철학》). 예술은 영원하고 초시간적인 어떤 진리를 매개해 주는 역할을 한다. '인생은 짧고 예술은 길다'는 말에서처럼 예술은 소멸하는 것을 어떤 형식 속에서 영원한 것으로 고정시켜 놓는다는 의미도 이와 연관된다. 그러므로 핀더(W. Pinder)는 《예술론》

(1948)에서 예술은 영원한 것의 향취를 느끼게 하며 예술의 본질은 형식이라는 그릇으로 '허무한 것에 반한 투쟁을 수행'하는 데 있다고 했다. 또한 로타커(E. Rothacker)는 《문화 인간학의 문제》에서 삶은 형식화를 통해서 영원에 접근하고 순간의 입김을 추방하는 경향을 갖는다고 말한다. 이때 예술은 미의 순간적인 모습을 변화의 소용돌이 속에서 체험하게 하는 데 그치지 않고 순수한 형식 속에 숨어 있는 초감성적인 요소를 기반으로 시간성을 제어할 수 있는 힘을 얻게 해준다. 벡커(O. Becker)는 《미의 소멸성과 예술가의 모험》에서 미적인 활동 분석의 방법적인 출발점으로 현존의 시간성을 실존적-존재론적 의미에서 해석하고 동시에 예술적인 것의 의미를 영원성의 임재로 해명하고 있다.

이러한 시도들은 모두 예술의 초시간적인 성격을 전제로 한다. 실존 철학자 야스퍼스나 하이덱거도 이러한 의미에서 형이상학적으로 예술을 이해하려 한다. 야스퍼스에 의하면 예술은 암호 해독의 한 방식이다. 암호(Chiffre)란 초월자의 언어이다. 초월자는 주관과 객관을 동시에 포괄한다. 인간의 인식이란 주관과 객관이 분리되는 상황에서만 가능하므로 이 양자를 포괄하는 초월자는 인간의 인식으로 파악되지 않는다. 인간의 인식으로 도달되지 않는 초월자의 언어는 암호로서 인류의 역사 속에, 자연 속에, 예술 속에 드러난다. 이러한 암호를 해석하는 것이 결국 예술이므로 예술은 구체적인 현실의 표현 가운데서 본래적 현실이 초월자로 느껴지게 하는 과제를 갖는다. 같은 실존 철학자인 하이덱거는 그의 '기초 존재론'(Fundamentalontologie)에서 존재 이해에 시간이라는 계기를 포함시키지만 그러나 역시 존재로서의 존재를 가정한다. 이러한 존재는 동시에 진리를 나타내고 예술의 과제는 이러한 진리를 구축하는 데(stiften) 있다. "예술이 무엇인가에 대한 성찰은 철저하게 존재에 대한 물음으로부터 규정되어야 한다"(《예술의 근원》). 예술에 대한 성찰 속에서 진리가 사건으로서 체험된다. 예술 작품의 근원은 근원적으로 발생하는 진리이다. 예술가는 진

리를 작품화한다. 작품은 진리를 열어 주고 스스로의 열림 속에서 그
것을 유지한다. "예술은 진리의 형성이고 발생이다"(《숲속의 길》). 하
이데거가 그의 예술 파악에서 전개시킨 진리의 문제에 대한 해답은
예술을 '철학의 기관'으로 규정한 쉘링의 시도와 유사하다. 철학은
예술을 처음부터 스스로의 전제 아래 끌어들여 해석하고 스스로의 문
제 해결에 봉사하게 만들어 중세의 철학이 감당했던 것과 비슷한 역
할로 하락시킨다.

　하이데거의 영향을 받고 해석학적 방향을 취했던 가다머(H. G.
Gadamer, 1900~　　)는 그의 주저 《진리와 방법》(1960)에서 예술 작품
의 존재론과 그 해석학적 의미를 밝히려 한다. 해석학의 입장에서는
예술 철학이 관찰자의 주관성과 대상의 객관성을 넘어서는 진리 영역
속으로 휩쓸린다. 예술의 진리에 대한 물음이 예술을 미적 가상에 환
원시키는 추상화의 극복을 의미한다. 가상의 개념으로 예술을 제한하
는 것은 미적인 것의 존재론적 규정들을 그르치게 하며 이러한 오류
를 극복하는 것은 예술 작품을 진리의 현현 및 작용으로 해석할 때만
가능하다는 것이다. 진리의 물음에 대한 출발점에 불과한 미학은 그
러므로 그의 해석학적 체계를 구성하는 한 부분에 불과하다.

　이상의 형이상학적인 색채를 띤 미학 이론에 대한 평가는 이들이
전제로 하는 철학에 대한 비판과 연관된다. 이들은 원래 미나 예술
자체보다도 철학을 출발점으로 하여 예술 현상을 해명하려 하기 때문
이다.

　이들의 한계점은 우선 시간 속의 사물과 그것을 초월하는 초시간적
인 존재를 독단적으로 구분하는 데 있다. 이와 연관해서 예술을 초시
간적인 것 혹은 영원한 것의 표현으로 간주한다는 것은 하나의 독단
이다. 영원한 것과 가변적인 것, 초시간적인 것과 시간적인 것의 구
분이란 사변에 의한 추측에 불과하기 때문이다. 이들을 구분해서 생
각할 수는 있지만 그 자체로 독립되어 존재하는 것은 아니다. 어떤

것이 지속하기 위해서는 시간이라는 의미가 포함되어야 하며 반대로 시간이라는 의미는 어느 정도의 지속을 포함한다. 초시간적이고 영원한 진리란 내용이 없는 어떤 것임에 틀림없다. 왜냐하면 내용이란 항상 변화되기 때문에 내용으로 존속하는 것이다. 물론 하이덱거는 존재의 파악에서 시간의 요소를 강조하지만 그의 실존적인 시간은 너무 주관적이다.

이와 연관해서 둘째로 이들은 예술의 내용을 하나의 형이상학적인 존재에 결부시키고 그 척도에 따라 판단하면서 구체적으로 시대와 더불어 발생하는 예술 내용을 강제로 축소시키거나 소홀히 하는 오류를 범한다. 항상 가변적인 현상 속에서 시간의 흐름과 더불어 살고 있는 인간은 변하지 않고 영원한 어떤 것을 소원하기 마련이다. 그러나 이러한 소원을 독단화시켜서 플라톤처럼 마치 그것이 실제로 존재하는 것처럼 가정한다는 것은 바람직하지 못하다. 인간의 소원과 현실이 혼동되어서는 안 된다. 하이덱거의 존재나 야스퍼스의 초월자도 마찬가지이다. 전자가 개념의 분석에서 유출되는 막연한 존재라면 후자는 신념에서 나온 믿음의 대상이다. 그러므로 야스퍼스는 결국 그의 철학을 철학적 신앙으로 후퇴시키지 않을 수 없었다. 이들은 모두 실제로 예술과는 거리가 먼 관념적인 이론가였다. 예술이라는 구체적 현상을 그 통일된 모습에서 밝히려 하는 것이 아니라 추상적인 철학의 틀에 넣어 해석하려 했다. 예술을 위한 미학 이론 혹은 예술 이론이 아니라 철학을 위한 예술 이론이다.

4. 현상학적 미학*

이 방향의 미학을 이해하기 위해서 우선 현상학이라는 철학의 내용을 이해해야 한다. 현상학은 베르그송과 더불어 현대 철학에 깊은 영향을 미친 훗설(Husserl, 1859~1938)에서 연원한다. 그는 수학의 철학

적 연구에서 출발하여 처음에는 객관적이고 주지주의적인 방법을 발전시킨 후 이러한 방법을 의식에 적용하면서 그의 철학을 관념론으로 끝마친다. 그는 19세기에 풍미하던 실증주의에 대한 반격을 가하면서 동시에 대상의 내용과 본질을 강조함으로써 反칸트적인 입장으로 나아간다.

훗썰은 로크와 흄 이래 경험주의, 심리주의 등의 이름으로 나타나는 유명론에 대한 철저한 비판을 시작한다. 유명론에 의하면 논리적 법칙이란 경험적이고 귀납법적인 방법으로 보편화된 법칙이며 보편자는 이름에 불과하다. 훗썰은 논리적 법칙이 결코 단순한 규칙이 아니며 논리학은 규범적인 학문이 아니라는 것을 제시한다. 논리적 법칙은 당위에 관해서가 아니고 존재에 관한 진술이다. 논리적 법칙은 이념적이고 선험적인 법칙이다. 논리학의 대상은 한 인간의 구체적인 판단이 아니라 이념적인 질서에 속하는 판단의 내용이다. 이와 마찬가지로 보편자란 보편화된 개념이 아니라 이념적이고 보편적인 내용이다. 유명론에 대한 비판은 결국 논리학이 그 자체의 영역, 즉 '의미'의 영역을 갖는다는 명제를 기초로 한다. 개인적 체험도 무수하고 다양하지만 인간의 진술이나 판단에서 나타나는 내용은 보편적으로 동일한 어떤 것이기 때문에 그 자체로 존재한다는 것이다.

현상(Phänomen)이란 인간에게 나타나는 바로 그 자체이다. '현상'을 철학적인 문제로 다룬 철학자는 훗썰 이전에도 있었다. 대표적인 예가 칸트와 헤겔이다. 칸트는 앞에서 말한 것처럼 현상을 물자체와 대비시켜 이해하고 있다. 헤겔은 그의 초기 주저 《정신현상학》(1807)에서 정신의 가장 단순한 현상인 감각적 확실성으로부터 자의식, 윤리, 예술, 종교, 과학, 철학 등의 여러 가지 의식 단계를 거쳐 絶對知에 도달하는 발전 과정을 형이상학적으로 표현하여 현상이라 일컬었다.

* 이 항목의 기술에서 주로 참조한 책은 다음과 같다.
 M. Dufrenne, W. Biemel, *Phänomenologische Ästhetik* ; in '*Ästhetik*'
 (W. Henckmann), S. 123~92.

훗썰은 철학이나 모든 학문을 무전제적인 기초 위에서 확립하려 했으며 그와 같은 목적을 위해 모든 선입견을 배제하고 '事象 그 자체로' (zu den Sachen selbst) 환원하여 출발하고자 하였다. 이것이 현상학적 방법의 가장 기초가 되는 제 1 원칙이다. 事象이란 우리의 의식 앞에 단순하게 나타나는 어떤 것이다. 이렇게 '주어지는 것'(das Gegebene) 이 우리의 의식 앞에 나타난다(현상이 되다)는 의미에서 훗썰은 그것을 현상이라 불렀다. 그러나 훗썰은 현상의 배후에 숨어서 그 현상을 가능하게 하는 어떤 존재 즉 칸트에서 말하는 물자체와 같은 것을 결코 가정하지 않는다. 우리의 의식 앞에 주어진 그 자체를 문제로 삼을 뿐이다. 현상학적 방법은 연역적인 방법도 아니고 경험적인 방법도 아니다. 주어진 것을 제시하고 설명하는 것을 목표로 하는 이 방법은 어떤 선험적인 원리에서 주어진 것을 설명하는 것이 아니라 의식 앞에 나타나는 대상을 직접 직관하는 방법을 통해서 설명한다. 그러나 이러한 직관에서 주관적인 요소를 철저하게 배제하려 하기 때문에 실증주의와 비슷하게 보인다. 훗썰 자신은 실증주의를 비난한다. 실증주의자들은 직관을 감각적·경험적 직관과 혼동한다는 것이다. 즉 모든 감각적인 대상이 그 자체로 하나의 본질을 갖는다는 사실을 간과한다는 것이다. 훗썰에 의하면 개체는 우연하지만 이렇게 우연한 개체의 의미 속에는 본질이 들어 있다.

이러한 본질은 경험적인 관찰이나 선험적인 연역에 의해서 파악될 수 없다. 이에 따라 훗썰은 두 종류의 학문을 구분한다. 즉 감각적인 경험에 의존하는 사실적인 학문과 본질을 직관하는 본질적인 학문이다. 그러나 사실을 밑받침으로 하는 모든 학문은 본질을 밑받침으로 하는 학문에 의존한다. 왜냐하면 모든 사실 과학은 본질 과학에 속하는 논리학과 수학을 이용하기 때문이며 모든 사실은 그 자체로 본질을 포함하고 있기 때문이다.

수학은 대표적인 본질 과학이다. 그러나 현상학적인 철학도 역시 이에 속한다. 현상학은 우연한 사실이 아니라 본질의 연관성을 대상

으로 다루기 때문이다. 현상학의 방법은 주로 본질을 기술하는 데 있다. 지적 직관을 통해 단계적으로 본질을 기술하면서 해명해가는 데 있다.

현상학은 그것이 연구 대상으로 삼는 본질에 도달하기 위하여 '판단 중지'를 수행해야 하는데 훗썰은 그것을 에포케(Epoche)라 부른다. 즉 주어진 것의 어떤 요소를 괄호로 묶고(einklammern) 그에 대해 무관심하는 것이다. 이러한 환원도 몇가지로 구분된다. 역사적인 환원은 모든 철학적인 독단으로부터 눈을 돌리는 데 있으며 타인의 의견에 무관심한 채로 사태 자체에만 관심을 보이는 것이다. 이러한 역사적인 환원 후에 형상학적인 환원이 이루어지는데 여기서는 개별적인 대상의 실존(Existenz)이 괄호로 묶여지고 배제된다. 왜냐하면 현상학이 목표로 하는 것은 우연과 결부된 실존이 아니라 그것을 벗어난 형상(Eidos) 혹은 본질(Wesen)이기 때문이다.

개체의 실존이 배제됨과 동시에 그것을 대상으로 하는 모든 자연과학이나 정신 과학, 사실의 관찰이나 그 사실의 일반화가 배제된다. "존재의 근거로 파악되는 신까지도 배제되지 않으면 안 된다." 현상학은 순수한 본질만을 직관하며 그 외의 모든 것을 배제한다.

형상학적 환원과 더불어 훗썰의 후기 사상에서 '선험적 환원'이 강조된다. 이것은 개별자의 실존뿐만 아니라 순수한 의식에 상응하지 않는 모든 것을 괄호로 묶는 것이다. 이를 위해서 자연적이고 일상적인 고찰 방식에 전제로서 포함되어 있는 外界의 실재성이나 초월성에 관하여 판단 중지를 내리고 그것들을 괄호 속에 넣는 일이 필요하다. 이 두 가지 환원을 총칭하여 현상학적 환원이라 부른다.

선험적 환원은 현상학적 방법을 주관과 그 의식 활동에 적용한 것이다. 현상학적 환원 뒤에 남는 유일한 존재 영역이 순수 의식이다. 의식은 항상 무엇인가에 대한 (志向된) 의식이다. 어떤 것을 지향하고 있을 때에만 의식이 발생한다. 인간의 모든 체험은 지향적인 체험이다. 그러므로 의식은 지향성의 순수한 출발점이고 또한 이 의식에 대

응하는 대상도 주관에 지향되어 있다고 말할 수 있다. 의식이 지향하고 있는 것은 순수한 본질이므로 인간의 체험은 이념적인 구조를 가지며 순수 의식은 순수한 주관이 아니라 지향적인 체험을 형성하는 활동이다. 의식은 항상 무엇인가에 지향된 의식이고 여기에는 작용적인 면과 대상적인 면이 있다. 훗설은 작용적인 면을 노에시스(Noesis)라 부른다. 작용에는 지각, 기억, 판단, 감정, 의욕 등이 있고 또 확신, 의문 등 여러 가지 성격을 띠고 있다. 이러한 작용에 대하여, 작용에 의하여 사념된 것을 노에마(Noema)라 부른다. 노에마는 사념된 의미를 중심으로 작용의 성격에 대응하는 여러 가지 성격을 담고 있다. 예컨대 나무가 지각된다면 지각이라는 작용은 노에시스이며 지각되는 나무의 의미는 노에마이다. 의미를 부여하는 행위와 의미 내용의 구분이라고 할 수 있다.

예술 작품에 접근해 가는 길은 다양하다. 20세기초에 예술 해석에서 커다란 영향을 미친 현상학도 이러한 방향의 하나이다. 예술의 본질이 무엇인가를 묻는 미학의 근본 문제는 '본질'이란 무엇인가를 추구하는 현상학적 물음과 결부된다. 현상학의 모토가 '사상 자체로' 혹은 '본질로' 나아가는 것이고 동시에 이러한 본질을 직관을 통하여 파악하는 '본질 직관'을 강조할 때 예술이 현상학의 연구 분야에서 우선적인 관심의 대상이 될 수 있다는 것은 당연한 일이다. 예술은 감각적인 직관에 의존하며 현상학에서 직관은 모든 인식의 표준이고 그 목표이다. 물론 훗설이 말하는 본질 직관과 예술의 향유에서 나타나는 감각적인 직관은 차이가 있다. 그러나 선험적인 현상학은 결국 본질을 감성으로 복귀시키려는 노력을 배제하지 않는다. 물론 그것은 경험론으로 되돌아가는 것이 아니고 주관성의 탐구라는 우회의 길을 걷는다. 주관성도 초월적이고 절대적인 측면과 역사적이고 구체적인 측면이 있다. 후자가 감성과 연관된다. 주관은 항상 대상에 지향되어 있다. 예술 작품의 감상에서도 예술 향유자의 주관성이 예술 작품이

라는 대상에 지향되어 있으며 주관의 태도에 따라서 대상의 본질 파악이 달라진다. 일상적인 태도를 벗어나 환원적인 태도로 돌아가는 현상학적 환원을 통해서 예술이라는 대상이 괄호 안에 묶여지고 그 본질이 파악된다. 이러한 예술 이해는 예술의 형식을 분석하는 과제를 중시한다. 즉 이해 관계를 떠난 순수한 형식 속에서 미의 본질을 파악하려 했던 칸트의 미학 이론과 연관된다.

물론 훗설 자신은 결코 독립된 미학 이론을 기술하지 않았다. 그러나 훗설의 현상학에 영향을 받은 미학자들이 많다. 예컨대 콘라드(H. Conrad, 1888~1955)라든가 가이거(M. Geiger), 인가르덴(R. Ingarden), 오데브레히트(R. Odebrecht) 등이 여기에 속한다. 이들의 관심이 주로 대상에 집중되느냐 주관에 집중되느냐에 따라 각각 차이를 드러낸다. 그것은 노에마적인 것과 노에시스적인 것의 이중 구조와도 흡사하다. 인가르덴의 경우에 있어서는 인식론의 방법적인 문제를 탐구하면서 현상학적 분석을 미학에 적용시킨다. 미학에 있어서 그의 주요 과제는 예술 작품의 인식 문제였다. 그는 모든 인식을 실제 대상의 관찰과 더불어 시작되며 미를 지각하는 경우에는 일반적인 대상의 지각과 어떻게 다른가를 묻는다.

예술의 본질에 대한 물음과 더불어 예술 장르의 본질이 무엇인가에 대한 물음도 현상학적 미학의 또다른 과제이다. 왜냐하면 예술의 장르가 전제될 때만 예술 작품의 상호 연관성이나 예술 작품에 나타나는 역사성이 인식되기 때문이다. 예술 작품의 역사성도 장르 속에서 구체화된다. 장르를 정의하기 위해서는 거기에 해당되는 일정한 특성을 추출하고 다른 특성들을 괄호로 묶어야 한다.

현상학은 예술사회학적인 시도와는 달리 예술, 과학, 제도 등의 제반 문화 속에서 무의식적인 정신의 행위가 나타난다는 사실을 인정하지 않는다. 오히려 문화가 각 개인에 의하여 수용되고 주관 사이의 상호 교제가 각 개인에 의하여 체험된다고 주장한다. 다시 말하면 주관과 객관 사이의 상호 연관성을 철저하게 주장한다. 여기서 주관이

대상을 산출하느냐 혹은 대상을 수용하느냐의 문제가 나타나고 그것
은 예술가의 창작 활동이냐 예술 감상자의 관찰이냐의 문제와 연관된
다. 여하튼 모든 경우에 있어서 현상학은 예술가나 감상자에게 가장
우선적으로 지각되는 현상들의 본질을 추구하려 한다. 관찰자를 미적
대상에 결부시키는 복잡하고 다양한 구조로부터 그 실마리를 풀어주
어 하나의 대상이 수용될 때 어떻게 구성되는가를 보여주려 한다. 한
작품에 대한 노에마적인 분석은 이러한 연구에서 중요한 역할을 하며
예술가의 미적 체험을 연구하는 데도 응용될 수 있다. 왜냐하면 예술
가가 현상들을 의식적으로 통제하여 창작하지 않는 경우 대상의 어떤
구조가 그로 하여금 예술적인 것으로 유도했는가라는 사실이 중요하
며 여기서 노에마적인 분석과 노에시스적인 분석이 연관되기 때문
이다. 이렇게 미적 체험의 활동 속에는 주관과 객관이 상호 작용을
한다.

 그러나 예술의 대상이 구체적인 것으로부터 상상적인 것으로 변화
될 때 현상학적인 예술 이해는 메를로-뽕띠에서처럼 존재론적인 특색
을 갖기 시작한다. 즉 지각의 대상 지향적인 분석에서 출발하여 대상
지향적인 삶을 존재로 성찰하기에 이른다. 지향성이 의식뿐만 아니라
세계를 포괄하는 것으로 이해된다. 예술이 의식 안에서뿐만 아니라 세
계 속에서 거주함을 인식하게 만든다.

 훗썰의 현상학도 20세기의 다른 철학들처럼 그 시대의 사회 의식
을 표현한다고 할 수 있다. 계몽주의 철학이나 독일 관념론 철학은
인간이 이성의 힘으로 자연과 사회를 인식하고 개조해 나갈 수 있다
고 믿었다. 자연 과학과 철학이 서로 제휴했다. 그러나 20세기의 상
황은 이러한 낙관론을 불허하기에 이르렀다. 자연에 대한 지배는 인
류의 행복을 가져오지 못하는 결과를 낳았으며 이와 연관해서 많은 사
회적 모순과 갈등이 나타났다. 이러한 사회적 위기를 인식, 도덕, 인
간 본질의 위기로 해석하려는 시도가 훗썰의 현상학이었다. 그는 물
론 인간과 자연의 관계에서 총체성을 추구하는 이성적인 신념을 기술

적인 수단과 지배 관계로 환원시키는 실증주의에 반대한다. 이러한 실
증주의적인 사고에서는 총체적인 사회 관계나 미래에 대한 진술이 과
학적인 영역 밖으로 추방되고 그때그때 주어지는 사실성(Faktum)이 무
비판적으로 수용된다. 또 여기서는 모든 대상의 역사성이 배격되고 사
물이나 인간의 가치 하락 같은 문제가 고려되지 않는다. 과학이라는
이름으로 세계관적인 진술이 거부된다. 이와 반대로 생철학이나 실존
주의와 같은 비합리주의적인 철학 방향은 모든 합리적인 세계 해석을
포기하고 신비적이고 비합리적인 해석을 대치한다. 세계관이 과학을
기초로 하지 않으며 과학은 사실을 인식하는 더 낮은 영역으로 하락
한다.

　훗썰은 실증주의뿐만 아니라 비합리주의적인 경향에도 빠지지 않으
려 노력하였다. 예컨대 '엄밀한 과학으로서의 철학'이라는 명제가 그
것을 시사해 주며 그러므로 비합리주의 철학자인 야스퍼스는 그를 '참
된 철학에 대한 배반'의 표본으로 삼고 있다. 철학을 엄밀한 과학으
로서 규정하려는 훗썰의 노력 속에, 그리고 본질을 직관하려는 그의
노력 속에, 이 양자를 극복하려는 노력이 엿보인다. 그러나 과학의 비
판을 통해서 '생활 세계'라는 절대적 주관성을 내세우는 그의 철학은
역시 주관주의를 벗어날 수 없었다. 그가 말하는 객관성은 항상 주관
화된 객관이며 '본질' 역시 '주관화된 본질'에 불과하기 때문이다.
그는 예술, 학문, 철학에서 객관적이고 과학적인 내용을 제거하고 거
기에 형식적인 방법을 대치시킴으로써 내용을 신비화한다. 다른 말로
말하면 주관적이고 상대적인 '생활 세계'에 절대적인 보편 타당성을
강요하는 사이비 과학적인 위장을 하고 있다. 그는 그의 현상학적 방
법으로 주관과 객관, 진리의 상대성과 보편성의 모순을 해결하고 비
합리적인 사회의 표현인 비합리주의 철학을 벗어나려 하였지만 불행
하게도 그의 철학은 또다시 비합리적이고 신비주의적인 요소를 방법
적으로 도입하고 그 근거를 기초세우는 데까지 나아갔다. '삶의 세계'
를 비객관적인 방식으로 다루면서 엄밀한 과학성을 주장하는 그의 방

법은 커다란 모순을 내포한다. '삶의 세계'라는 현상학적인 합리성은
일종의 신비화된 합리성일 뿐이며 훗썰이 엄밀한 과학성을 통해 개인
을 변혁시킬 수 있다고 희망한 것은 새로운 삶의 의지를 약속하는 종
교적인 변혁과 흡사하게 하나의 신념일 뿐이다. 이러한 철학적인 모순
과 함께 현상학적인 미학 이론도 예술의 사회적인 연관성을 하나의 본
질 속에 '괄호로 묶으면서'(다른 말로 말하면 신비화하면서) 예술의 가
장 핵심 문제인 내용과 형식의 변증법을 도외시하고 내용이나 의식이
늘 사회 구조와 연관된다는 사실을 의식적으로 회피함으로써 한 사회
에서 나타나는 예술, 학문, 철학의 구체적인 문제를 인류의 영원한
문제로 뒤바꾸어 버리는 형이상학적인 오류를 범하고 있다.

5. 분석미학*

현대 영미 철학의 한 조류인 분석 철학의 입장을 미학에도 반영하려
는 움직임이 나타난다. 무어(G. Moore, 1873~1958), 카르납 (R. Carnap,
1891~1954), 비트겐슈타인(L. Wittgenstein, 1889~1951) 등이 중심이 되
는 분석 철학의 특징은 대강 다음과 같다.

첫째, 이들은 反형이상학적이다. 이들이 형이상학을 배격하는 이유
는 형이상학의 개념들이나 주장이 검증되지 않으므로 무의미하다는
것이다. 검증될 수 없으므로 참·거짓을 결정할 수 없는 형이상학적
명제는 사이비 명제(psedo-proposition)이다.

둘째, 이들은 철학의 과제를 종래처럼 인식하는 데서 **구하는 것이**
아니라 이해하는 데서 찾으려 한다. 인식론적인 문제는 무의미하다.
외적 세계가 우리의 경험과 독립적으로 실재하느냐 안 하느냐의 문제

* 이 항목의 기술에서 주로 참조한 책은 다음과 같다.
 M. Weitz, J. Margolis, F. Sibley, *Analytische Ästhetik; in 'Ästhetik'*
 (W. Henckmann), S. 193~268.

는 검증가능성을 벗어나므로 무의미하다는 것이다.

세째, 이들은 철학의 과제를 형이상학적인 문제의 제기나 해답에서 가 아니라 언어의 분석을 통한 개념적인 정화에서 찾으려 한다. 인공 언어(철학적 개념)의 분석을 통하여 형이상학이나 과학의 인식 문제에 접근하려는 헛된 노력을 버리고 일상 언어에 관심을 기울임으로써 구 체적인 성과를 가져오려 한다.

이러한 철학을 배경으로 이들은 미학에서도 주로 미학적인 개념들 의 분석에 비중을 둔다. 미학 이론은 그 자체로서 중요한 것이 아니 라 예술 작품의 평가나 비판을 하는 근거로서 중요성을 갖는다. 종래 의 미학은 올바른 미학 이론이 가능하다는 근본적인 오류 위에 기초 되었다. 그러나 예술이라는 말의 본질이 정의될 수 있다는 이러한 전 제는 잘못된 것이었다. 예술 이론으로서의 미학 자체가 이러한 잘못 된 전제 위에서 이루어지고 있기 때문에 오류이며 예술 이론은 그 자 체로 불가능한 것이다. 모든 예술 이론들은 어떤 일정한 예술 분야를 예술 자체인 것처럼 생각하고 그 본질을 정의하였다. 예컨대 형식 주의자들은 회화를 안목에 두고 예술의 본질을 정의하려 한다. 또다 른 사람들은 감정의 표현을 강조하기도 하고, 정신적인 표현과 일치 시키기도 한다. 나아가서 예술을 부분의 유기적인 조화로 생각하는 사람도 있다. 이들은 모두 일면적이며 독단적이다. 또한 모든 정의들 은 실제 관찰과의 모순을 드러낸다. 이렇게 전통적인 미학 이론들은 동어반복적(tautologisch)이고 불완전하며 검증할 수 없고 사이비 경험 적인데 그것은 원래 불가능한 예술의 본질이 무엇인가라는 문제를 해 답하려는 무의미한 노력을 했기 때문이다. 그러므로 "예술의 본질이 무엇인가?" 대신에 "예술이 어떤 종류의 개념인가?"를 물어야 한 다. 동시에 미학은 개념간의 관계나 올바른 적용 방식을 다루어야 한 다. 예술의 본질에 대한 물음은 예술의 어긋난 해석으로 나아간다. 미 학은 "어떤 예술이 어떻게 응용될 수 있는가?" 대신 "그것이 언어 속 에서 어떤 기능을 갖는가?"를 물어야 한다. 미학은 예술이라는 개념

의 구체적인 응용 방법을 해명하는 데 최초의 과제를 갖는다. 이러한 해명은 예술 개념의 구체적인 기능 및 다른 것과의 연관 조건을 기술하는 데 있다. 예술이라고 우리가 명명할 때 그것이 무엇을 의미하는가를 성찰하는 것은 예술의 공통적인 특징을 발견하는 것이 아니라 그 유사성을 발견하는 것이다. 예술을 이해한다는 것은 예술의 잠재적 혹은 드러난 본질을 인식하는 것이 아니라 예술간의 유사성을 기초로 하여 그 연관성을 기술하고 해명하는 것이다. 개념이나 예술간의 유사성은 그 구조에 의존한다. 예술 자체는 드러난 구조를 가진 하나의 개념이다. 미학의 제1과제는 이론이 아니라 예술이라는 개념의 해명이다. 그것은 이 개념의 올바른 응용 조건을 특징지우는 것이다. 응용이란 종래의 미학에서처럼 가치 개념을 주입시키는 의미가 아니라 조화로운 관계를 기술하는 것이다.

형이상학적인 방향이 구체적인 미의 문제를 존재 문제로 확대시킴으로써 그 구체적 의미를 모호하게 만들었다면 분석 미학은 반대로 미의 문제를 사실성 자체로 너무 축소시킴으로써 그 보편적 의미를 파악하지 못하게 만들었다고 할 수 있다. 개념을 논리적·실증주의적으로 정화해야 된다는 요구는 보편적인 미학 이론의 거부를 의미한다. 이들은 개념의 상대주의를 내세웠지만 형식 논리와 같은 과학적 인식의 일정한 단면을 무의식적으로 전제하고 절대화시키는 오류를 범하고 있다. 이들은 형식화된 내용을 절대화하여 과학에 대치시킴으로써 과학과 역사, 과학과 철학의 연관성을 일면적으로 파악하는 근시적인 사고에 사로잡혔다. 개념을 정의하고 언어를 순화하기 위해서는 여기에 사용되는 모든 언어를 다시 정의해야 하며, 이러한 소급이 무한으로 거슬러 올라간다면 그것은 야스퍼스가 말하는 것처럼 하나의 '지적 유희'에 불과하다.

예술이나 미를 포함한 모든 대상은 전체적인 연관 속에서 성립하며 이러한 전체는 고립된 부분의 단순한 결합 이상의 것이다. 한편의 詩

가 완전히 이해되는 것은 그것을 구성하는 언어의 분석에서 끝나는 것이 아니다. 물론 언어의 분석이 출발점이 된다는 것은 사실이지만 이러한 출발점 못지 않게 중요한 것은 전체적인 의미 및 다른 시 혹은 다른 예술과의 관계, 그리고 그 시가 감당하고 있는 사회적인 역할이다. 왜냐하면 모든 인간의 의사는 사회와 연관된 역동적인 것이기 때문이다. 분석 미학에서는 분석 철학에서처럼 가치 중립성을 표방하나 가치 개념을 떠난 진술이란 형이상학적인 명제처럼 공허한 것이다. 왜냐하면 그것은 불가능하기 때문이다. 가치 개념을 떠난 학문이란 일종의 자기 기만이다. 의식적이든 무의식적이든 모든 삶은 가치 개념을 포함하며 학문이나 예술도 삶의 한 현상이다.

개별적인 사실의 기술이나 분석은 결국 단편적인 과학으로는 성립할 수 있는지 몰라도 전체적인 연관을 그 변화와 내용에서 고찰하는 철학은 될 수 없으며, 분석 미학이 예술의 전체적인 연관과 그 가치를 거부하는 한 미학 이론으로 성립될 수 없다는 것도 당연한 일이다.

1. 주요한 미학자 및 그 저서

Platon (427~347 B.C.)　　*Symposion*(饗宴)
Aristoteles (384~322 B.C.)　　*Poetik*(詩學)
Epikuros (340~271 B.C.)　　*Von der Musik*(음악론), *Von der Rhetorik*
(修辭學), *Philosophie der Freude*(즐거움의 哲學)
Phyrrhon (360~270 B.C.)　　*Gegen die Gelehrten*(識者에 反하여)
Lukrez(95~55 B.C.)　　*Über die Natur*(自然에 관하여)
Cicero (106~43 B.C.)　　*Vom glückseligen Leben*(행복한 삶)
Plotinos (203~269)　　*Über das Schöne*(美에 관하여), *Die geistige Schön-
heit*(정신적인 美)
Augustinus (354~430)　　*Bekenntnisse*(고백록)
Boileau (1636~1711)　　*Poëtik*(詩學)
F. Voltaire (1694~1778)　　*Essai sur les moeurs et l'esprit des nations*
(각 나라의 관습과 정신에 관한 연구, 1756)
D. Diderot (1713~1784)　　*Recherches philosophiques sur l'origine de
la nature du beau*(美의 본성의 기원에 대한 철학적 연구, 1876)
A. Shaftesbury (1671~1713)　　*Characteristics*(특징학, 1711)
E. Burke (1729~1797)　　*Inquiry into the Origin of our Ideas on the
Sublime and Beautiful*(숭고함과 美의 이념의 기원에 관한 연구, 1756)
Dubos (1670~1742)　　*Kritische Betrachtungen über die Poesie und Ma-
lerei*(詩와 회화에 대한 비판적 고찰, 1760)
H. Home (1696~1782)　　*Grundsätze der Kritik*(비평의 근본 원칙, 1772)
G. F. Meier (1718~1777)　　*Betrachtungen über den ersten Grundsatz
aller schönen Künste und Wissenschafttn*(美藝術 및 美學의 제 1 원칙에

관한 고찰, 1757)

J. J. Winckelmann (1717~1768) *Geschichte der Kunst des Alterthums*
(古代藝術史, 1764)

A. G. Baumgarten (1716~1762) *Aesthetica* (美學, 1750)

G. E. Lessing (1729~1781) *Laokoon* (라오콘, 1766)

J. G. Herder (1744~1803) *Über den Ursprung der Sprache* (언어의 가
원에 관하여, 1772)

I. Kant (1724~1804) *Kritik der Urteilskraft* (판단력 비판, 1790)

F. Schiller (1759~1805) *Briefe über die ästhetische Erziehung der
Menschheit* (인간의 美的 교육에 관한 서간문, 1795)

F. W. Schelling (1775~1854) *Philosophie der Kunst* (예술철학, 1802)

G. W. F. Hegel (1770~1831) *Vorlesungen über Ästhetik* (美學講義, 1835)

J. F. Herbart (1776~1841) *Einleitung in die Ästhetik* (美學入門, 1891)

K. W. F. Solger (1780~1819) *Vorlesungen über Ästhetik* (미학강의,
1829)

F. Th. Vischer (1807~1887) *Ästhetik oder Wissenschaft des Schönen*
(美學 혹은 美에 관한 학문, 1847)

K. Rosenkranz (1805~1879) *Ästhetik des Häßlichen* (醜의 美學, 1853)

A. Schopenhauer (1788~1860) *Die Welt als Wille und Vorstellung*
(의지와 표상으로서의 세계, 1819)

F. Nietzsche (1844~1900) *Die Geburt der Tragödie aus dem Geiste
der Musik* (음악의 정신으로부터 비극의 탄생, 1872)

G. Th. Fechner (1801~1887) *Vorschule der Ästhetik* (미학기초, 1876)

J. Volkelt (1848~1930) *System der Ästhetik* (미학의 체계, 1905)

E. Meumann (1862~1915) *Die Grenzen der psychologischen Ästhetik*
(심리적 미학의 한계, 1905)

H. Lotze (1817~1881) *Grundzüge der Ästhetik* (미학의 특징, 1869)

N. Tschernyschewski (1828~1889) *Die ästhetischen Beziehungen der
Kunst zur Wirklichkeit* (현실에 대한 예술의 미학적 관계, 1855)

W. Dilthey (1833~1911) *Erlebnis und Dichtung* (체험과 문학, 1877)

E. Hartmann (1842~1906) *Ästhetik* (美學, 1886)

H. Cohen (1842~1918) *Ästhetik des reinen Gefühls* (순수한 감정의 美
學, 1912)

J. Cohn (1869~1947) *Allgemeine Ästhetik* (일반미학, 1901)

K. Groos (1861~1946) *Der ästhetische Genuß* (美的 향유, 1902)

Th. Lipps (1851~1914)　　*Ästhetik* (美學, 1903)

K. Fiedler (1841~1895)　　*Schriften über Kunst*(예술에 관한 저술, 1896)

F. Jodl (1849~1914)　　*Ästhetik der bildenden Künste* (조형예술의 美學, 1920)

M. Dessoir (1867~1947)　　*Ästhetik und allgemeine Kunstwissenschaft* (美學 및 일반 예술학, 1907)

H. Taine (1828~1893)　　*Philosophie de l'art* (예술철학, 1881)

J.-M. Guyau (1854~1888)　　*L'art au point de vue sociologique* (사회적 관점에서 본 예술, 1889)

G. W. Plechanow (1856~1918)　　*Die Kunst und das gesellschaftliche Leben* (예술과 사회생활, 1912)

B. Croce (1866~1952)　　*Ästhetik als Wissenschaft des Ausdruckes und allgemeine Linguistik* (표현학으로서의 美學과 일반 언어학, 1905)

N. Hartmann (1882~1950)　　*Ästhetik* (美學, 1953)

Müller-Freienfels (1882~1949)　　*Psychologie der Kunst* (예술의 심리학, 1912)

L. Goldmann (1913~1970)　　*Pour une sociologie du roman* (소설의 사회학, 1964)

E. Bloch (1885~1977)　　*Ästhetik des Vorscheins* (出現의 美學, 1970)

W. Benjamin (1892~1940)　　*Das Kunstwerk im Zeitalter seiner technischen Reproduzierbarkeit* (기술적인 재생산의 시대에 있어서 예술작품, 1963)

G. Lukács (1885~1971)　　*Die Eigenart des Ästhetischen* (美的인 것의 특성, 1963)

A. Hauser (1892~1978)　　*Soziologie der Kunst* (예술사회학, 1974)

E. Panofsky (1892~1968)　　*Meaning in the visual Arts* (시각 예술의 의미, 1955)

Th. Adorno (1903~1970)　　*Ästhetische Theorie* (미학 이론, 1974)

M. Heidegger (1889~1976)　　*Holzwege* (숲속의 길, 1950)

J. P. Sartre (1905~1979)　　*Qu'est-ce que la littérature?* (문학이란 무엇인가?, 1948)

K. Marx (1818~1883), F. Engels (1820~1895)　　*Über Kunst und Literatur* (예술과 문학에 관하여, 1967)

B. Brecht (1898~1956), *Schriften zur Literatur und Kunst* (문학과 예술에 관한 저술, 1967)

2. 참고문헌(국내에서 출판된 것)

《미학》, N. 하르트만 저, 전 원배 역, 을유문화사, 1964.
《미학》, 미학연구회 편(현대 예술미의 형성원리), 문명사, 1969.
《미학》, 백 기수 저, 서울대학교 출판부, 1981.
《미학》, 스톨니쯔 편저, 김문환 역, 을유문화사, 1982.
《미론》, 今道友信 저, 백 기수 역, 정음사, 1982.
《미학개론》, 김 태오 저, 정음사, 1955.
《미학입문》, Osborne 저, 조 우현 역, 대한 교과서 주식회사, 1962.
《미학입문》, 이 종후·권 희경 공저, 송원문화사, 1980.
《미학입문》, 죠지 딕키 저, 오 병남·황 유경 공역, 서광사, 1980.

《미학의 제문제》, 하재창 저, 원광대학교 출판국, 1979.
《미학사》, 베르나르 보상께 저, 박 의현·백 기수 공역, 문운당, 1967.
《미학사》, 에밀 우티쯔 저, 윤 고종 역, 서문당, 1975.

《현대미학》, 죠지 딕키 저, 오 병남 역, 서광사, 1982.
《미학의 기초이론》, 모라브스키 저, 조 만영 역, 이삭.
《미적 차원》, H. 마르쿠제 저, 최 현 역, 범우사, 1982.
《미학·예술학》, 김 용배 저, 동방문화사, 1948.
《미학·예술비평의 새 방향》, B. C. Heyl 저, 김 용권 역, 성문각, 1962.
《미학 이론》, 아도르노 저, 홍 승용 역, 문학과 지성사, 1984.

《시학》, 아리스토텔레스 저, 천 병희 역, 문예출판사, 1976.
《아리스토텔레스 시학》, 해밀턴 화이프 지음, 김 재홍 옮김, 평민사, 1983.
《판단력 비판》, 칸트 저, 이 석윤 역, 박영사, 1974.
《헤겔미학입문》, 토마스 메쳐-페터 스쫀디 저, 여 균동·윤 미애 옮김, 종로

서적, 1983.
《예술철학》, 쉘링 저, 강 영계 역, 서광사, 출간예정.
《발터 벤야민의 문예이론》, 발터 벤야민 저, 반 성완 편역, 민음사, 1983.
《예술철학》(全3권), 양 희석 저, 자유문고, 1980.
《예술철학》, V.C. 올드리치 저, 김 문환 역, 현암사, 1975 ; 오 병남 역, 종로
　서적, 1983.
《예술철학》, 조 요한 저, 법문사, 1973.
《예술철학》, 박 이문 저, 문학과 지성사, 1983.
《예술철학개론》, R.G. 콜링우드 저, 이 일철 역, 정음사, 1978.
《예술사의 철학》, 아놀드 하우저 저, 황 지우 역, 돌베개, 1983.
《예술의 철학적 해명》, 하이덱거 저, 오 병남·민 형원 공역, 경문사.
《예술론》, 톨스토이 저, 김 병철 역, 을유문화사, 1964.
《예술론》, 리이드 저, 백 기수·서 라사 공역, 窯湖社, 1966.
《현대예술의 상황》, H. 리이드外 공저, 장 덕상 역, 삼성문화문고(48), 1974.

《예술과 사회》, 아놀드 하우저 저, 한 석종 역, 홍성사, 1981.
《사회학과 예술의 만남—사회변동의 풍경화와 초상화》, 로버트 니스베트 저,
　이 종수 역, 한벗, 1981.
《예술사회학》, 브라지-밀·프리-체 저, 김 용호 역, 대성출판사, 1948.
《문학과 예술의 사회사》, 아놀드 하우저 저, 백 낙청·염 무웅 공역, 창작과
　비평사, 1981.
《예술의 의미》, 허버트 리이드 저, 하 종현 역, 정음사, 1979.
《예술과 혁명》, 마르쿠제 평론선 Ⅱ, 박 종렬 옮김, 풀빛, 1981.
《예술이란 무엇인가?》, S. 랭거 저, 곽 우종 역, 문예출판사.
《예술과 소외》, 아놀드 하우저 저, 김 진욱 옮김, 종로서적.
《예술과 저항》, A. 까뮈 저, 박 이문 역, 신태양사, 1959.
《反藝術》, 사까자끼·오쯔로오 저, 이 철수 역, 합동기획, 1983.

《예술심리학, 상·하》, 루돌프 아른하임 저, 김 재은 역, 이화여자대학교 출판
　부, 1984.
《예술에 있어서 정신적인 것에 대하여》, W. 칸딘스키 저, 권 영필 역, 열화
　당, 1979.
《예술이란 무엇인가》, 에른스트 피셔 지음, 김 성기 옮김, 돌베개, 1984.
《문학이란 무엇인가?》, 싸르트르 저, 김 봉구 역, 문예출판사.
《문학의 이론》, 르네 웰렉/오스틴 워렌 저, 김 병길 역, 을유문화사, 1982.
《문학과 사회》, H. E. 노사크 저, 윤 순호 역, 삼성문화재단 출판부, 1975.

《문학예술과 사회상황》, 유 종호 편저, 민음사, 1979.

《문학 속의 철학》, 박 이문 저, 일조각, 1975.

《문학과 기호학》, 박 종철 편역, 대방출판사, 1983.

《현대 문학이론의 조류》, D.W. 포케마/엘루드쿤네-입쉬 저, 윤 지관 역, 학 민사, 1983.

《문예미학》, 윤 재근 저, 고려원, 1981.

《비교문학론》, 울리히 바이스슈타인 저, 이 유영 역, 홍성사, 1981.

《프로이트 예술미학》, 잭 J. 스펙터 저, 신 문수 역, 풀빛, 1983.

《문학 텍스트의 사회학을 위하여》, 피에르 지마 저, 이 건우 역, 문학과 지성 사, 1983.

《쉴러의 예술과 사상》, 고 창범 저, 일신사, 1981.

《구조주의와 현대 마르크시즘》, M. 글룩스만 저, 정 수복 역, 한울, 1983.

《리얼리즘의 역사와 이론》, 스테판 코올 저, 여 균동 편역, 한밭출판사, 1982.

《루카치와 하이데거》, 골드만 저, 황 태연 역, 까치, 1983.

《호모루덴스》, J. 호이징하 저, 김 윤수 역, 까치, 1981.

《변증법적 상상력》, 마틴 제이 저, 강 원동·강 희경·황 재우 공역, 돌베개, 1981.

《브레히트 硏究》, 이원양 저, 두레신서 7, 1984.

《마르크스주의와 예술》, 앙리 아르봉 저, 오 병남·이 창환 공역, 서광사, 1981.

《현상학과 예술》, 메를로-퐁티外 저, 오 병남 편역, 서광사, 1983.

《북한의 문예이론》, 홍 기삼 저, 평민사, 1981.

《루카치 미학비평》, B. 키랄리활비 저, 김 태경 역, 한밭출판사, 1984.

《게오르그 루카치》, G. H. R. 파킨슨 저, 현 준만 역, 이삭, 1984.

《사진미학》, 추전실 저, 김 태한 역, 형설출판사, 1982.

《사진과 사회》, 지젤 프로인트 저, 성 완경 역, 홍성사, 1980.

《존 듀이의 예술론》, 존 듀이 저, 오 병남·박 범수 공역, 서광사 (출간예정).

《형이상학으로서의 미학》, R. Odebrecht 저, 오 병남 역, 서광사 (출간예정).

《과학으로서의 미학》, Th. Munro 저, 오 병남·오 종환 공역, 서광사 (출간 예정).

《건축미학》, Roger Scruton 저, 김 경수 역, 서광사 (출간예정).

《음악미학》, Hanslick 저, 한 명희 역, 서광사 (출간예정).

《크로체 미학요설》, B. Croce 저, 임 영방 역, 서광사 (출간예정).

인 명 색 인

Adorno, Theodor,　11, 136, 187~
190, 193., 201~202, 210~22
Aeschylus,　169
Alberti, L,　19, 99
Anaxagoras,　231
Andersen,　36
Apollo,　165
Aristoteles,　14, 19~20, 22, 31,
39~40, 45, 48, 71, 76, 80~88, 100,
110~12, 125, 136, 201~204, 208,
229~31
Augustinus, St.,　37, 71, 95~97

Bacon, F.,　99, 107
Baeumler, A.,　31, 73, 95, 99, 103,
134
Baker,　182
Balthasar, H. U.,　63
Balzac, H.,　64, 191
Barber,　182
Barthes, Roland,　228
Batteux,　20, 40, 106
Baudelaire,　51, 55, 66, 138
Baumgarten, A. G.,　12, 21, 113,
132
Becker, O.,　233
Benjamin,　190, 202, 210, 212
Bergson, H.,　235
Bizet,　170
Bloch, Ernst,　192, 210
Boileau,　20, 106, 112
Bollnow, O. F.,　63

Boyle,　107
Brecht, B.,　201~204, 207, 209,
213
Brecht, F.J.,　63
Bruno, G.,　99~100, 157
Bubner, R.,　184
Büchner,　207
Buddeberg, O. F.,　63
Bürger, P.,　103, 138, 186
Burke, E.,　32

Camus,　62
Carnap, R.,　243
Cervantes,　111
Cohn, J.,　182
Conrad, H.,　240
Cousin, Victor,　137
Croce,　157, 191

Daffner, H.,　65
d'Alembert, J. L. R.,　104
Dahmen, Th.,　32
Darwin,　196, 198
Demetz, P.,　164, 184, 194
Demokritos,　84, 87~90, 125
Descartes, R.,　106~107, 112
Dessoir, Max,　13
Diderot,　19~20, 29, 104, 125,
135, 144, 156
Dilthey, W.,　191, 232
Dionysos,　166

미학의 기초와 그 이론의 변천

강대석 지음

펴낸이―김신혁
펴낸곳―서광사
출판등록일―1977. 6. 30.
출판등록번호―제 5-34호

(130-820) 서울시 동대문구 용두 2동 119-46
대표전화 · 924-6161/팩시밀리 · 922-4993/E-Mail · phil6161@chol.com
http://www.seokwangsa.co.kr

지은이와의 합의하에 인지는 생략합니다.

제1판 제 1쇄 펴낸날 · 1984년 8월 30일
제1판 제17쇄 펴낸날 · 2004년 2월 20일

ISBN 89-306-6200-5 93600